서울이 사랑한 천재들

서울이 사랑한 천재들

백석 · 윤동주 · 박수근 · 이병철 · 정주영

초판 1쇄 발행 2020년 10월 20일
초판 2쇄 발행 2021년 4월 30일

지은이 조성관
펴낸이 정차임
디자인 예온
펴낸곳 도서출판 열대림
출판등록 2003년 6월 4일 제313-2003-202호
주소 서울시 서대문구 연희로11자길 14-14, 401호
전화 02-332-1212
팩스 02-332-2111
이메일 yoldaerim@naver.com

ISBN 978-89-90989-71-0 03600

이 도서의 국립중앙도서관 출판예정도서목록(CIP)은 서지정보유통지원시스템 홈페이지(http://seoji.nl.go.kr)와
국가자료종합목록시스템(http://kolis-net.nl.go.kr)에서 이용하실 수 있습니다. (CIP제어번호 : CIP2020039239)

백석 · 윤동주 · 박수근 · 이병철 · 정주영

서울이 사랑한 천재들

조성관 지음

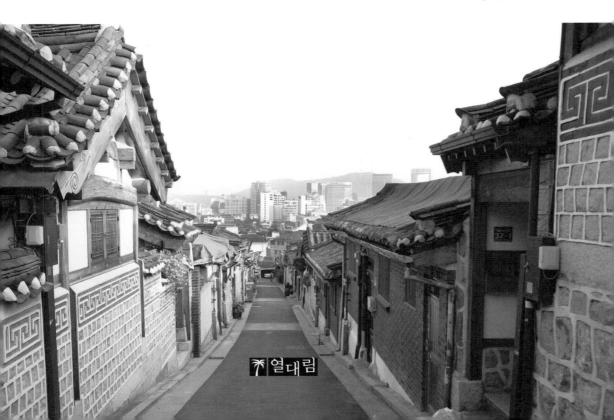

열대림

이 책은 방일영문화재단의 지원으로 저술·출간되었습니다.

차례

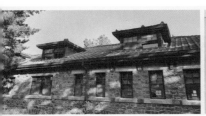

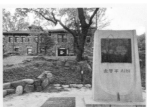

박수근, 나목의 화가

이병철, 끝없는 도전

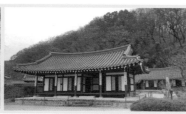

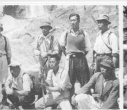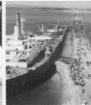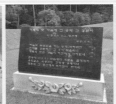

정주영, 맨손의 신화

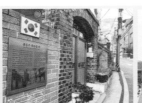

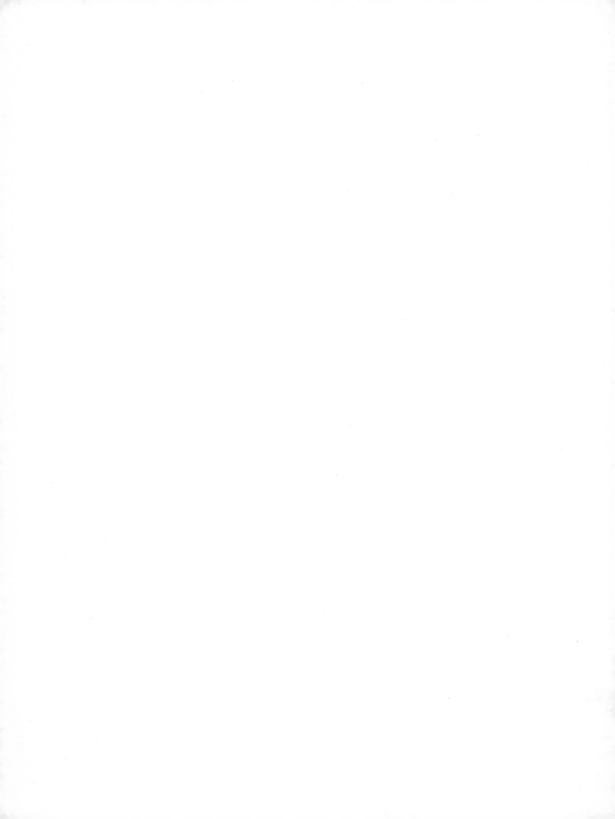

머리말

2005년 오스트리아 빈에서 시작된 '천재와 교감하는 여행'이 유럽, 뉴욕, 도쿄를 거쳐 마침내 서울에서 대단원의 막을 내리게 되었다. 2007년 '빈이 사랑한 천재들'을 처음 세상에 내놓을 때만 해도 이 책이 연작 시리즈가 되어 제10권《서울이 사랑한 천재들》까지 이어질 줄은, 정말 꿈에서조차 생각 못 했다. 나는 다만 클림트, 프로이트, 모차르트, 베토벤 등 6인 외에도 빈이 배출한 천재가 너무 많아 그들을 따로 묶어 2권을 쓰고 싶었을 뿐이다.

그러다 빈과 인접한 체코의 프라하로 여행을 가게 되었다. 일단《프라하가 사랑한 천재들》을 쓰자 그때부터 모든 것이 달라졌다. 천재의 체취와 숨결을 따라가며 그들의 삶을 도시 공간에 복원하는 작업을 하다 보면 자연스럽게 다음 도시가 떠올랐다. '프라하' 이후 나는 어떤 보이지 않는 힘에 이끌려 세계를 주유(周遊)했다. 시리즈의 중반쯤, 나는 내가 천재들을 선택했다고 생각한 적이 있었다. 하지만 후반부에 접어들면서 천재들에 의해 내가 필자로 선택당한 것임을 비로소 깨달았다.

'서울 편'에서 나는 백석·윤동주·박수근·이병철·정주영 5인을 선

정했다. '도쿄 편'을 탈고한 2019년 4월부터 인물 선정에 들어갔다.

　문인 후보군으로 이상·백석·윤동주·이어령, 화가 후보군으로 이중섭·이우환·김환기·박수근·천경자, 뮤지션 후보로 조용필, 기업인 후보군으로 정주영·이병철·신격호를 각각 선별했다. 건축계에서도 사람을 찾았으나 건축 분야에서는 후보를 발견하지 못했다.

　이들을 놓고 자문 그룹의 조언을 받으며 후보군을 좁혀나갔다. 내가 1권부터 9권까지 49명의 천재들을 선정하면서 일관되게 적용한 원칙은 어떤 인물의 업적이 물질적·정신적으로 공동체와 사회를 이롭고 윤택하게 했느냐이다.

　먼저 생존 인물은 제외하자는 원칙을 세웠다. 이어령, 이우환, 조용필, 신격호(2020년 1월 작고)가 제외되었다. 시인 후보군 중에서는 윤동주를 가장 먼저 골랐다. 이유는 간단하다. 윤동주는 한국인이 가장 사랑하는 시인이면서, 지금까지도 한국인의 서정에 큰 영향을 미치고 있다. 윤동주의 시는 현재 영어·일어·중국어·프랑스어·체코어와 같은 외국어로 번역되었다. 일본을 비롯한 외국에도 윤동주를 좋아하는 모임

백석과 윤동주가 하숙을 하며 자주 거닐었던 종로구 서촌의 거리 풍경

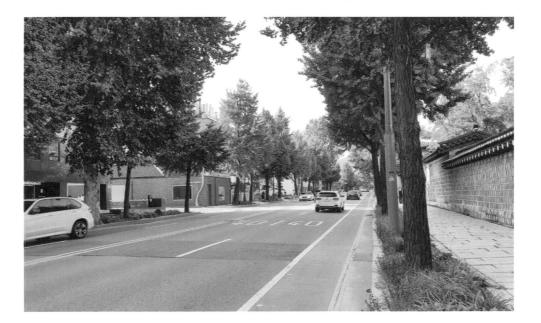

이 있다.

이상이냐, 백석이냐. 여러 사람이 백석을 추천했다. 나는 그만 백석을 까마득히 잊고 있었다. 백석과는 시차를 두고 같은 신문사에 근무했다는 사적 인연도 있었는데. 무엇보다 나는 그의 작품성을 간과했던 것이다. 그 까닭은 아마도 내가 그의 시들을 감수성이 예민하던 시절에 읽지 않고 뒤늦게 사회에 나와서 접했기 때문이리라. 〈권태〉와 〈성천 기행〉을 남긴 이상도 충분히 선택할 만했지만 대중과의 공감대라는 면에서 백석이나 윤동주보다는 떨어진다는 사실이 약점이었다.

회화 분야에서 누구를 선택할 것인가. 김환기, 이중섭, 천경자, 박수근. 나는 회화에 문외한이다. 여러 사람의 의견을 청취했다. 김환기는 작품성과 대중성 면에서 충분히 고려할 만한 가치가 있었다. 극적인 스토리도 있었다. 하지만 김환기는 너무 일찍 한국을 떠나 국내에 흔적이 거의 없었다. 이중섭은 너무 많은 작가들이 다뤄 진부해 보이기까지 했다. 화가를 선택하는 데 결정적인 도움을 준 사람은 문학평론가 이어령 선생이다. 이어령 선생은 독창성과 그림 가치 면에서 박수근을 따라갈 화가가 없다는 점을 강조했다. 박수근의 그림은 마치 윤동주의 시처럼 한국인의 사랑을 받고 있다.

이병철과 정주영을 택하는 것은 조금도 어렵지 않았다. 조선조 이후 한국 사회는 오랜 세월 사농공상(士農工商)의 계급질서가 지배했다. 사농공상이라는 유교적 계급질서의 맨 끝자리에 있는 직역이 상인, 즉 기업인이다. 이병철과 정주영이 기업을 세우고 활동하던 시기는 사농공

박수근의 창신동 집터의 표지판과 박수근길 이정표

상의 관념이 하늘을 찌를 때다. 두 사람은 정치인·관료로 대표되는 사(士)계급으로부터 온갖 수모를 당하며 기업의 황무지에서 삼성과 현대를 세웠다. 비슷한 시기에 바다 건너 중국 대륙에 대약진운동과 문화대혁명이라는 광풍이 불었던 것과 비교해보면 모든 게 극명해진다. 더이상의 설명은 사족이다.

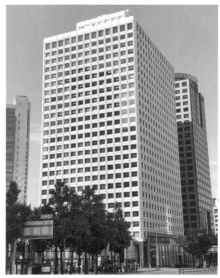

5인을 선정해놓고 보니 생각지 못한 공통점이 두 가지 보였다. 이들은 모두 1910년대생이었고, 서울에서 태어난 사람이 한 명도 없었다는 점이다. 이들은 식민지에서 유년기를 보내고 전란과 혼돈과 궁핍의 시대를 살았다. 한국 현대사가 그들의 삶의 나이테에 고스란히 박혀 있다.

세계사를 보면, 신(神)은 특정 시기와 특정 지역에 천재들을 한꺼번에 내려보내는 경향이 있다. 레오나르도 다빈치, 라파엘로, 미켈란젤로 3인이 활동했던 르네상스 시대가 대표적이다. 천재 시리즈를 탄생시킨 오스트리아 빈도 마찬가지였다.

이들 5인은 마치 약속이나 한 것처럼 비슷한 시기에 일제히 나타나 자기 역할을 마치고는 역사에 이름을 묻었다. 백석과 윤동주는 근대 문명을 받아들인 첫 세대 시인들이면서 우리 고유의 언어로 시대의 아픔을 승화시켰다. 박수근은 독학

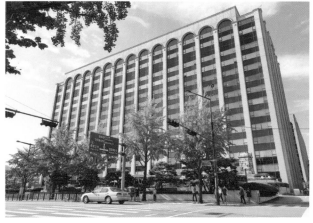

으로 어디에도 없는 독창적인 미술세계를 창조했다. 이병철과 정주영은 선의의 경쟁자로서 서로가 서로에게 영향을 주고받으며 한국 경제를 이끌었다.

서울에 태를 묻지는 않았지만 이들이 만개한 곳은 서울이었다. 이들이 세상에 왔다 가고 나서 서울과 대한민국은 전혀 다른 세상으로 바뀌었다. 21세기를 사는 우리들은 1910년대생인 다섯 사람에게 큰 빚을 지고 있다.

천재 시리즈가 10권까지 이어오도록 응원을 보내준 독자 여러분께 머리 숙여 감사드린다. 독자 여러분의 지속적인 성원이 없었다면 나는 천재 시리즈를 중도에 포기했을 것이다.

아울러 아내 홍지형에게 고마움을 전한다. 일본 취재에서도 아내의 도움이 큰 힘이 되었다. 가족의 지지가 있었기에 천재 시리즈 전10권을 15년 만에 완성할 수 있었다.

2020년 여름, 북한산 아래에서
조성관

감사의 말

《윤동주 평전》을 쓴 소설가이자 역사학자 송우혜 선생과 《백석》1·2·3을 집필한 송준 작가에게 특별한 감사를 전한다. 윤동주·백석과 관련해 사실 관계를 확인하고 전체적인 틀을 잡는 데 송우혜·송준 선생의 저작들이 결정적인 도움을 주었다.

'서울 편'을 쓰기 위해 나는 지난 2월 일본 취재를 다녀왔다. 부관페리를 타고 시모노세키로 들어가 후쿠오카, 교토, 도쿄를 돌며 윤동주·백석·이병철의 흔적을 답사했다. 일본 현지 취재에는 봉욱 변호사, 이근진 웰바스하이세이버 회장, 윤수길 제이엔지한섬엔지니어링 대표가 후원했다. 봉 변호사는 '빈 편'부터 천재 시리즈를 가까이서 지켜보며 응원해온 사람이다. 16대 국회의원을 지낸 이 회장은 미술에 조예가 깊다. 윤 대표는 윤동주 시인의 동생인 윤일주 전 성균관대 교수의 제자이다.

백석,

시인들의 시인

1912~1996

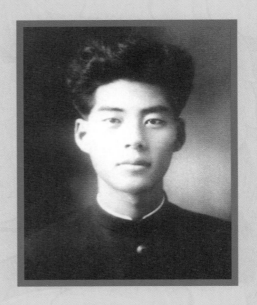

시인이 좋아하는 시인

1988년 이전에 고등학교를 졸업한 사람은 교과서에서 백석을 만날 기회가 없었다. 50대 이상 연령층에게 시인 백석을 이야기하면 고개를 갸우뚱하는 경우가 더러 있다. 그리곤 조심스럽게 묻는다.

"그런데 백석이 누구지요? 들어본 적이 없는데."

하나도 이상할 게 없다. 문학평론가 조영복의 표현을 빌리면, 백석은 "파란 혼불처럼 떠도는 문학사의 고아"였으니까.

시인, 소설가, 번역가, 에세이스트. 백석에게는 이런 타이틀이 붙는다. 시인이나 소설가가 번역가라는 타이틀을 갖는 것은 드문 일이 아니다. 국내외에 제법 있다. 소설가 무라카미 하루키는 번역가로도 유명하다. 하루키는 영어 작품을 일본어로 번역한다.

그러나 '영문학 번역가'이면서 '러시아 문학 번역가'라는 타이틀을 가진 사람은 매우 드물다. 백석은 1930~45년에 영문학을 번역했다. 당시만 해도 영문학을 비롯한 외국 문학의 상당수는 일본어로 번역된 것을 다시 번역하는 중역(重譯) 수준에 머물렀다. 그러다 보니 번역상의 오류가 많았다. 백석은 영어 원서를 번역했다. 대표적인 번역 작품이 토마

스 하디의 장편소설 《테스》다. 1940년 《테스》가 백석 번역으로 조광사에서 출간되었다. 백석이 서울에서 신문기자 생활을 정리하고 만주에 머무르던 시점이었다 (2013년 백석 번역의 《테스》가 서정시학에서 재출간되었다).

8·15해방과 함께 분단이 되자 백석은 평양에서 러시아 문학 번역에 전념했다. 그 대표작이 1949년에 나온 미하일 숄로호프의 《고요한 돈》이다. 이 작품 역시 2012년 백석 탄생 100주년 기념으로 재출간되었다.

시인이나 소설가에 대한 평가는 결국 후학들이 얼마나 그를 연구해 논문과 책으로 내느냐로 판가름된

백석이 번역한
《테쓰》 표지

다. 윌리엄 셰익스피어와 요한 볼프강 괴테 같은 작가의 경우 본국은 물론 전세계에서 매년 연구서가 쏟아져 나온다.

한국에서는 백석이 그렇다. 백석이 남긴 시 작품은 98편이다. 200여 편을 남긴 김소월에 비하면 작품 수는 적은 편이다. 국회도서관에서 자료 검색창에 '백석'을 입력하면 900여 편의 연구논문이 뜬다. 지금도 매년 백석 연구논문이 나온다. 백석 연구에 인생을 건 사람도 여러 명이다. 고형진 고려대 교수, 이동순 영남대 교수, 송준 작가, 정철훈 작가 등이 대표적이다. 고형진 교수는 언론 인터뷰에서 백석 시 작품의 매력을 이렇게 설명한다.

"백석 시를 읽는 즐거움은 각양각색의 사물 명을 하나하나 호명하는 즐거움이며, 그 말이 적시하는 각양각색의 형상들을 떠올리고 그 기표의 변화무쌍에 빠지는 즐거움이다. 백석의 시를 읽으면 우리 모국어가 얼마나 아름답고 깊이 있는지, 우리 문화가 얼마나 풍성한지 느낄 수 있다."

나는 백석을 1990년 이후에 알았다. 시인이 《조선일보》 기자를 했다

는 인연으로 인해 관심을 갖게 된 경우다. 처음 접한 작품이 〈나와 나타샤와 흰 당나귀〉와 〈모닥불〉이었다. 그러나 현재의 국어교과서에는 〈남신의주 유동 박시봉방〉이 더 많이 실려 있다.

백석은 시인들의 시인이다. '시인이 가장 좋아하는 시인'이 백석이다. 구상, 윤동주, 박목월, 신경림 같은 시인이 모두 백석을 흠모했다. 지금부터 '문학사의 고아'를 만나는 여정을 떠나본다.

열아홉 살에 등단하다

백석은 1912년 7월 1일 평안북도 정주군 갈산면 익석동에서 생을 받았다. 부모로부터 받은 이름은 백기행. 3남 1녀 중 장남이었다.

정주(定州) 하면 지리적 감이 오지 않는다. 경의선을 타고 간다고 상상해보자. 서울에서 출발한 열차가 신의주를 향해 달리다 정차하는 곳 중 가장 큰 도시가 평양이다. 평양시 경계를 벗어나자마자 첫 번째 역이 운전이고, 그 다음이 고읍역이다. 고읍역에 내려 십여 분만 걸으면 익성동이다. 백석이 나온 오산학교가 바로 익성동에 있었다.

아버지는 백영옥, 어머니는 이봉우. 백석은 아버지 나이 37세에 얻은 아들이다. 조혼 풍습이 있던 시대 상황을 감안하면 첫아이를 늦게 얻은 셈이다.

백영옥과 이봉우의 나이 차는 13살. 어머니는 서울에서 정주로 나이 많은 남자에게 시집을 왔다. 백석의 외할아버지 이양실은 충북 단양군수를 지낸 사람이었다. 그런 집안의 딸이 시골에 사는 나이 많은 남자에게 시집을 간다? 어딘가 이상하다. 어머니는 외할아버지가 기생 출신 소실에게서 얻은 딸이었다. 신분제의 잔재가 남아 있던 시대였다.

아버지는 평범한 집안 출신이지만 정주에서는 개화된 사람 축에 속

했다. 농사가 아닌 사진관을 운영한다는 것은 당시로서는 흔치 않았다. 이 경력으로 훗날 서울에서 사진기자로 일하게 된다. 어머니는 음식 솜씨가 좋아 하숙을 놓았다. 오산학교 교장 고당 조만식이 이 집에서 하숙을 했다. 이로 인해 아버지와 조만식은 친분이 두터웠다.

익성동의 지리적 환경을 살펴보자. 황성산이 감싸고 있는 익성동은 여우가 많이 서식했다. 백석은 어려서부터 같은 고향 출신인 김소월 이야기를 수없이 들어왔다. 사람은 어린 시절을 보낸 고향의 산과 들과 내를 평생 잊지 못한다. 그의 대표작의 하나인 〈여우난골족(族)〉은 익성동에 흩어져 살던 백씨 집안 이야기다. 시는 "명절날 나는 엄매 아배 따라 우리 집 개는 나를 따라 진할머니 진할아버지가 있는 큰집으로 가면"으로 시작한다. 시인 박목월은 "여우난골족, 다시 말하면, 백씨네 일족이 모여서 사는 시골의, 어느 명절날의 그리운 기억을 불러일으켜 보는 것이다"라고 썼다.

어느 부모에게나 첫아이는 각별하다. 백석은 아버지가 서른일곱에 본 첫아들이었다. 마흔이 넘은 아버지가 아들의 고사리손을 잡고 동네를 다니는 모습을 상상해보라. 그런 아버지의 모습은 시 〈오리 망아지 토끼〉에 고스란히 재현된다.

백석은 내성적인 아이였다. 그의 어린 시절과 관련해 떼려야 뗄 수 없는 인물이 가즈랑집 할머니다. 할머니는 가즈령이라는 고갯마루에 살던 무당이었다. 가즈랑집 할머니는 백씨 집안과 가깝게 지냈다. 백석의 부모는 자식들의 무병장수를 빌면서 할머니에게 아이들을 수양자식으로 바쳤다. 어머니는 명절날만 되면 아이들을 할머니에게 데려갔고, 그때마다 할머니는 괴기한 이야기보따리를 풀어놓았다. 그 이야기들은 소년의 뇌리에 LP판의 홈처럼 새겨졌고, 훗날 산문시로 재생되었다.

백석은 오산소학교를 거쳐 오산고보에 입학했다. 백석은 학교 분위

기에 영향을 받아 문학에 관심을 보였다. 오산고보 시절 그에게 가장 큰 영향을 미친 사람은 교장인 조만식과 시인 김소월이었다. 고당이 운영하는 학교였기에 오산학교는 일본어보다 조선어 수업에 더 치중했다.

오산학교 교장을
지낸 고당 조만식

1927년 일본에서 충격적인 사건이 발생한다. 백석이 사숙(私淑)하던 소설가 아쿠타가와 류노스케(芥川龍之介)가 스스로 생을 마감한 것이다. 아쿠타가와는 나쓰메 소세키의 문하생으로 목요회의 멤버이기도 했다. 조선의 문학청년들에게 아쿠타가와는 최고의 인기 소설가였다. 백석은 처음 문학에 관심을 가지면서 소설가를 꿈꾸었고, 자연스럽게 아쿠타가와에 끌렸다. 시인으로는 이시카와 다쿠보쿠(石川啄木)를 흠모했다. 나쓰메와 이시카와는 일본의 군국주의화를 비판하는 글을 썼다.

오산고보를 졸업할 무렵 그는 처음으로 필명을 사용한다. 자신이 태어나던 해 요절한 시인 이시카와의 이름 첫글자 '이시(石)'를 따서 '백석(白石)'이라고 지었다. 백석, '하얀 돌'이 된 것이다. 이시카와의 시 〈나를 사랑하는 노래〉의 한 구절이다.

동해 바다 작은 바위 섬 흰 모래사장에
나는 눈물에 젖어
게와 노니네.

백석이 오산고보를 졸업할 당시 동기 42명 중 19명이 한국과 일본의 대학에 진학했다. 당시 학제로는 고보를 마치면 한국의 사립전문학교

왼쪽 **김소월**
오른쪽 위 **아쿠타가와 류노스케**
오른쪽 아래 **이시카와 타쿠보쿠**

로 진학할 수 있었고, 일본의 국립대학에 가려면 대학예비학교인 2년제 고등학교를 졸업해야 했다. 동기생 중 두 명이 일본 유학길에 올랐다. 그해 원산이 고향인 이중섭이 오산고보에 입학한다.

백석은 졸업 후 한동안 고향집에서 지냈다. 교사를 하려면 사범학교에 진학해야 하는데, 집안 형편이 넉넉지 않아 눈치를 살피는 중이었다. 그러면서 조용히 글을 썼다.

1930년 1월, 《조선일보》는 신춘문에 소설 당선작으로 〈그 모(母)와 아들〉을 발표했다. 소설가는 열아홉 살 백석. 고향 마을에서는 깜짝 놀랐다. 어느 날 아침 눈을 떠보니, 그는 조선에서 주목받는 신예 소설가가 되어 있었다.

독자들은 열아홉 살 청년의 소설에 감탄했다. 《조선일보》 사장 방응모도 그 중 한 명이었다. 다들 '어떻게 열아홉 살 청년이 40대 과부의 본능과 사랑을 그려낼 수 있을까' 하며 관심을 보였다.

평북 정주 출신의 《조선일보》 사장 방응모는 한문 교사, 잡화상, 여관업을 거쳐 고향에서 《동아일보》 지국을 운영했다. 지국 운영으로 골치를 썩고 있던 어느 날 친구 허진이 찾아와 금광을 인수해달라고 했다. 그는 1925년 친구 박근식에게 1,000원을 빌려 삭주군 교동금광으로 들어갔다. 광부들과 조밥에 소금을 찍어 먹으며 금맥을 찾아다녔다. 산중에서 갖은 고생을 하다가 아들의 죽음까지도 뒤늦게 알았다. 그는 기적처럼 노다지 금맥을 찾아냈고 큰돈을 벌게 된다. 자식을 앞세운 그는 총명한 학생들을 보면 친자식처럼 예뻐했고 후원자를 자처했다.

1930년부터 방응모는 매년 1만 원씩 출연해 장학기금을 마련했다. 방응모는 소설가로 막 등단한 백석을 장학생으로 선발했다. 백석과 함께 장학금을 받은 학생은 문동표, 이갑석, 정근양 3인이었다. 백석은

도쿄 아오야마가쿠인 대학, 문동표는 교토 제국대, 이갑석과 정근양은 경성제국대에 각각 진학했다.

일본 식민지 시절 많은 조선의 청년들이 일본 유학을 갔다. 법학이든 어학이든 예술이든 더 배우려면 일본 유학 외에는 방법이 없었다. 일본에는 서구의 모든 근대 문명이 들어와 있었다.

아오야마가쿠인(靑山學院) 대학은 기독교 감리교 계열의 학교였다. 백석은 가장 경쟁률이 높았던 영어사범과에 합격했다. 이 대학은 어학 교육에 특화된 소수 정예 사립대학이었다. 입학 동기생은 200여 명. 도쿄의 사립대 중에서도 학비가 가장 비쌌다. 교수진이 대부분 외국인이고 상대적으로 정부 지원을 적게 받기 때문이었다. 그는 장학회로부터 학비 외에 매월 생활비로 30~60원을 송금받았다. 생활비와 책값으로 부족함이 없었다. 그는 마음 놓고 공부에 전념했다. 언어에 특별한 소질이 있던 그는 1학년 때 영어를 마스터했고, 2학년 때는 프랑스어를, 3학년 때는 러시아어까지 수강했다.

학생들은 일 주일에 한 번씩 예배를 드렸다. 백석은 자연스럽게 기독교에 관심을 가졌고 2학년 때 세례를 받았다. 이것은 오산고보 시절 흡수한 불교적 세계관과 융합되어 폭넓은 세계관을 형성하는 배경이 되었다. 그는 선교사들과 어울리면서 영어회화 실력이 크게 늘었다.

도쿄 유학 시절

백석이 공부한 도쿄 아오야마가쿠인 대학으로 가보자. 먼저 시부야역으로 간다. 시부야역 앞은 '스크램블 교차로'로 유명하다. 도쿄에서 가장 번잡한 교차로로 하루 평균 50만여 명이 오간다. 시부야는 패션과 서브 컬처의 중심지이기도 하다.

시부야역을 빠져나와 완만한 경사가 있는 아오야마 대로를 10분 정도 걷다 보면 오른쪽에 대학 정문이 나온다. 정문 오른쪽에 한자(靑山學院)와 영어(Aoyama Gakuin University)로 쓴 대학 현판이 보인다. 정문 뒤쪽으로 선교사가 설교를 하는 모습의 동상이 눈길을 사로잡는다. 감리교 창시자인 선교사 존 웨슬리다. 정문을 지나 곧게 뻗은 도로를 걷는다. 가로등마다 달려 있는 아오야먀가쿠인 대학 깃발이 만국기처럼 펄럭인다. 청산학원은 대학 외에도 여자 단기대학, 중고등학교, 소학교, 유치원까지 부설학교로 거느리고 있다. 캠퍼스는 손바닥만 했다. 20여 분 만에 캠퍼스의 주요 건물을 다 둘러볼 수 있을 정도였다.

캠퍼스에서 가장 높은 건물은 15호관이다. 가우처 기념관 겸 가우처 기념 예배당이다. 어문계열 학생들이 주로 수업을 듣는 공간인데 최근에 새로 지어졌다. 15호관 앞에서 캠퍼스를 빙 둘러보니 대각선 방향으로 자그마한 원형 정원 앞에 오래된 건물이 두 채 서 있는 게 보인다.

백석이 공부한 곳은 저 건물일 것 같다. 3층 건물의 현관부(部)는 개축한 게 두드러졌다. 다가가서 현판을 살펴보았다. "A. D. BERRY HALL."

일본어로 쓰여 있는 현판을 읽어본다.

"등록유형문화재, 제13-0230호, 이 건조물은 중요한 국민 재산입니다. 문화청."

이 건물이 1931년에 준공되었으니

아오야마가쿠인
대학 정문

백석이 입학했을 때면 한창 공사 중이었을 것이다. 2학년 때부터 그는 베리홀을 드나들었다. 베리홀은 현재 재단사무국이다.

베리홀과 길 하나를 사이에 두고 있는 건물이 마지마(間島) 기념관 겸 대학도서관이다. 코린트식 기둥이 두드러진 네오르네상스 양식의 건물이다. 백석이 수없이 이용한 도서관이다.

베리홀 양옆에는 학교 설립과 발전에 기여한 인물들의 흉상이 세워져 있다. 베리홀로 들어가 보았다. 복도, 계단, 벽면에서 1930년대 분위기가 물씬 풍긴다. 금방 문을 열고 서글서글한 눈빛의 영어사범과 학생이 나올 것만 같다. 나는 베리홀과 대학도서관이 양옆으로 보이는 정원 앞 벤치에 앉았다. 이제부터 느긋하게 1930년부터 1934년 3월까지 이 캠퍼스를 오간 백석을 회억(回憶)하기로 한다.

백석은 원하는 모든 책을 사볼 수 있었다. 세계문학은 원서를 포함해 일역본과 영역본이 서점에 나와 있었다. 그가 사본 책들 중에는《볼가강은 카스피해 바다로 흐른다》(보리스 아드레예비치 필리냐),《러시아 순

위 **아오야마가쿠인 대학의 베리홀 전경**
아래 **베리홀 현판과 등록문화재 명판**

레》(막심 고리키), 《라빈드라나트 타고르》와 《습과줍》(타고르), 《루이스 필립 전집》,《마르셀 프루스트 영역 전집》《《잃어버린 시간을 찾아서》) 등이 있다. 그는 도쿄에서 문학을 통해 영국, 인도, 러시아, 프랑스를 배웠다.

벤치에 앉아 있는데 동문 쪽에서 일단의 노신사와 노부인들이 나타났다. 이들은 상기된 얼굴로 여기저기를 가리키며 웃음을 터뜨렸다. 오랜만에 모교를 방문한 졸업생들로 보였다.

아오야마가쿠인 대학은 감리교회 신도에게는 매우 특별한 공간이다. 조선 선교의 빗장을 연 맥클레인 선교사와 가우처 목사가 설립한 대학이기 때문이다. 마지마 기념관 2층은 일본 기독교의 뿌리 깊은 역사를 보여주는 박물관이다.

일본 가톨릭의 역사는 16세기로 거슬러 올라간다. 1549년 예수회 소속 선교사 프란시스 자비에르가 일본 열도에 상륙하면서 기독교가 전파되었다. 이 박물관에는 임진왜란 당시 기독교인 일본 장수가 입었던 갑옷이 전시 중이다. 갑옷 안쪽에는 예수상이 자수로 새겨져 있다. 일

아오야마가쿠인 대학의
도서관

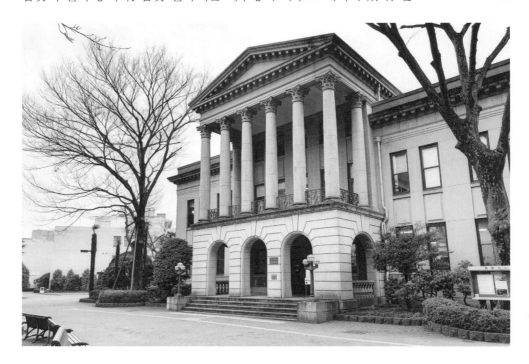

본 기독교는 에도 막부 250년간 금교령으로 탄압받았다. 금교령이 해제된 것은 메이지 천황 시대인 1873년. 맥클레인 선교사가 감리교를 창설한 것도 이때다. 마틴 스콜세지 감독의 영화 〈사일런스〉는 가톨릭이 탄압받던 17세기 일본이 배경이다.

기자 백석

대학을 졸업한 백석은 1934년 4월 귀국해 방응모 사장에게 인사를 하러 갔다. 방 사장이 "내 옆에서 일하는 게 어떤가" 하고 제안했다. 영어교사를 하며 시를 쓰고 싶었던 백석은 대답하지 않았다. 방 사장은 재차 권했다. "자네는 펜을 잡고 살아갈 사람이 아닌가. 기사를 쓰는 일이 자네가 하고 싶어 하는 글쓰기와 멀리 있지 않으니 잘 생각해보게."

백석은 조선일보사에 입사한다. 당시는 일본에서 대학을 나와도 조선에서는 관료, 교사, 기자 외에는 일자리가 없었다. 대부분의 신문사들은 영세해 월급도 제대로 주지 못했다.

그가 조선일보사를 택한 데에는 방응모에 대한 고마움과 함께 조선일보사가 그때 유일하게 월급을 제대로 주는 신문사였다는 점도 작용했다. 금광으로 거부(巨富)가 된 방응모는 조선일보사를 인수해 언론계에 새바람을 불어넣었다. 취재 전용 경비행기를 구입했고, 외부 필자에게 원고료를 정식으로 지급했다. 문인들은 실어주는 것만으로도 영광으로 여겨 원고료를 받지 않던 때였다.

백석은 교정부 기자로 발령받아 영문 번역과 교정 그리고 원고 청탁을 담당했다. 《조선일보》 기자 중에서 그만큼 영어 번역을 잘하는 사람이 없었다. 인도 시인 타고르의 산문을 번역한 〈불당의 등불〉, 미리

엄 엔드레스의 〈귀의 연구〉, 러시아 비평가 미르스키의 〈조이스와 애란 문학〉, 영국의 수렵가 포란의 〈사자는 즘생의 왕일까〉 등이 그의 번역으로 《조선일보》에 실렸다. 조이스는 아일랜드 작가 제임스 조이스를, 애란(愛蘭)은 아일랜드를 각각 가리킨다. 그는 제임스 조이스에 대해 깊은 관심을 갖게 된다. 영국으로부터 핍박을 받은 아일랜드 역사가 동병상련을 불러일으켰다. 그는 다양한 영미문학을 번역·소개하며 문학에 대한 안목을 키웠고 자신만의 문체를 만들어갔다.

그가 기자로 입사했을 때 《조선일보》에 어떤 인물들이 포진해 있었는지를 살펴볼 필요가 있다. 학예부장은 안석주였다. 안석주는 문필가, 미술가, 연극인 등 다양한 분야에서 특출한 재능을 드러낸 사람이었다. 삽화가로도 유명해 홍명희의 《임꺽정》 삽화를 그렸다. 학예부장을 지낸 홍기문은 벽초 홍명희의 아들이다. 홍기문은 일본 대학 문학부와 와세다 대학원 출신으로 '이두 연구'의 최고 권위자였다.

김기림은 일본대학 문학예술과를 졸업하고 사회부 기자로 근무하

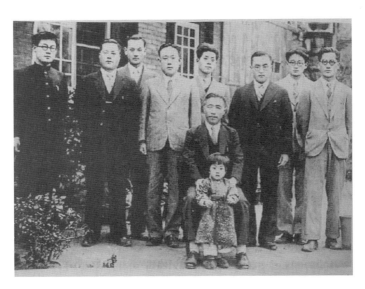

《조선일보》 기자 시절 방응모 사장(앉은 이)과 동료 기자들과 함께. 뒷줄 왼쪽에서 다섯 번째가 백석이다. ©조선일보사

면서 선구적인 시평론을 써 주목받았다. 《조선일보》에 근무하면서 장학생으로 선발되어 토후쿠제대 영문학과로 유학을 다녀왔다.

백석의 신문사 시절 빼놓을 수 없는 인물이 허준과 신현중이다. 백석보다 두 살 아래인 허준은 평북 용천 사람이다. 중앙고보를 나와 장학생으로 도쿄 호세이 대학에 입학했지만 학업에 큰 열의가 없어 졸업하지 않고 귀국한다. 백석과 허준은 도쿄 유학 시절 알게 되었다. 허준은 백석의 도움으로 《조선일보》에 시를 발표했다. 허준은 백석이 통의동에서 하숙을 할 때 하숙집에 가장 자주 놀러온 친구였다. 백석은 신문사를 그만두고 함흥으로 갈 때 허준을 《조선일보》에 추천했다.

신현중도 기억해두어야 할 인물이다. 경성제일고보를 거쳐 경성제국대학을 다녔다. 경성제국대학 시절 일본의 만주 침략을 비난하는 격문을 돌리려다 실패했고, '경성제대 예과 시위미수사건' 주동자로 검거되어 옥고를 치렀다. 신현중의 아버지는 조선총독부 관리로 있었는데, 아들 일로 사직했고 결국 집안은 파산하고 만다.

신현중은 서대문형무소에서 수감생활을 하던 중 도산 안창호와 인연을 맺었고, 출소 후에도 도산을 따랐다. 《조선일보》 기자가 된 후 동갑내기인 허준 기자와 가깝게 지냈다. 이것이 인연이 되어 허준은 신현중의 여동생과 결혼한다. 백석, 허준, 신현중은 삼총사처럼 늘 붙어다녔다. 백석의 글이다.

"그의 집도, 내 집도 북악산 가까이에 있었다. 밤이면 서로 오고 가며 방바닥에 배를 깔고 엎드려 밤이 깊도록 많은 말을 주고받았다. 고난과 고민에 대하여, 기쁨과 슬픔에 대하여, 희망과 이상에 대하여, 진리의 운명에 대하여……."

서울에 연고가 없던 백석은 통의동 7-6의 한옥 문간방에 하숙을 정했다. 경복궁 영추문 바로 앞이다. 통의동에서 조선일보사까지 양복을

멋지게 빼입고 걸어가는 모습은 여러 문인의 눈에 띄곤 했다. 김기림은 《조선일보》 1936년 1월 29일자에 "그가 지나가는 광화문은 잠시 식민지의 우울한 네거리에서 예술과 지적 교양이 넘쳐나는 낭만의 거리, 파리의 몽파르나스로 변하는 듯하다"고 썼다.

통의동 하숙집으로 가보자. 경복궁 서쪽 돌담을 따라 청와대 쪽으로 난 길이 효자로다. 목표 지점은 영추문이다. 영추문을 정면으로 보고 몇 발자국 걸으면 효자로 7길이 나온다. 자동차 한 대가 아슬아슬하게 지나갈 수 있는 골목길로 들어선다. 순간, 고즈넉한 한옥 골목이 나타난다. 통의동에 이런 격조 있는 한옥 골목이 숨어 있었다니.

하숙집을 찾는 건 어렵지 않았다. 한옥마다 "효자로 7길 몇 번지"라는 도로명 주소가 붙어 있어서다. 하숙집은 골목길 안쪽에 있었다. 그 자리에 새로 한옥을 신축해 디자인 사무실로 쓰고 있었다. 골목은 아주 비좁다. 어른이 두 팔을 벌리면 양쪽 처마가 닿을 정도다. 그의 친구들이 수없이 오갔던 골목길이다. 한옥 문간방에서 그와 친구들이 두

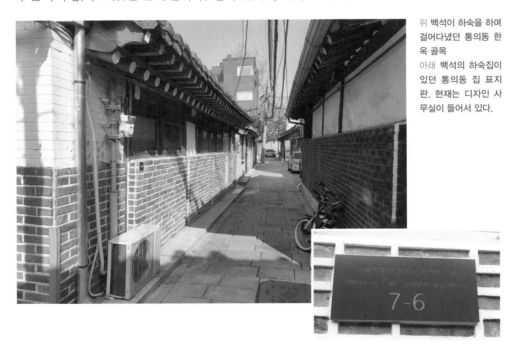

위 백석이 하숙을 하며 걸어다녔던 통의동 한옥 골목
아래 백석의 하숙집이 있던 통의동 집 표지판. 현재는 디자인 사무실이 들어서 있다.

백석이 조선일보사로
출근하면서 마주치곤
했던, 경복궁 서문인
영추문

런거리는 소리가 골목길까지 들리는 것만 같다.

하숙집 터의 한옥 계단에 섰다. 신문사로 출근하려 넥타이에 녹두빛 더블브레스트를 차려입은 백석을 상상해본다. 몇 걸음 만에 골목길을 빠져나오자 영추문(迎秋門)이 보인다. '가을을 맞이하는' 문! 아침저녁으로 대하는 문이지만 볼 때마다 이름이 운치가 있다. 그는 허리를 곧추 세우고 휘휘 걸어 10여 분 만에 신문사에 도착했다.

첫 시집 《사슴》

허준이 신현중의 여동생과 결혼하고 난 뒤 백석은 서울 낙원동의 한 여관에서 열린 허준의 결혼 축하모임에 초대받았다. 그 여관은 허준의 외할머니가 운영하는 곳으로 빈 방이 많았다. 참석자는 백석, 허준, 신현중. 신현중은 약혼한 상태였다. 여자 쪽에서도 세 명이 나왔다. 모두 열아홉 살. 그 중 한 사람이 박경련이었다. 스물세 살이던 백석은 박경

련을 보고 첫눈에 반했다. 그는 박경련에 대해 이런
글을 남겼다.

"남쪽 바닷가 어떤 낡은 항구의 처녀 하나를 나는
좋아하였습니다. 머리가 깜앟고 눙이 크고 코가 높
고 목이 패고 키가 호리낭창하였습니다. (……) 어느
새 유월이 저물게 실비 오는 무더운 밤에 처음으로
그를 알은 나는 여러 아름다운 것에 그를 견주어 보
았습니다."

백석이 사랑한
박경련

허준의 결혼 후, 세 사람은 통영에 다녀왔다. 지금
처럼 대전-통영 고속도로도 없을 때인데, 1930년대에
는 어떻게 통영에 갔을까. 일단 부산까지 기차를 타고 내려가 여객선이
오가는 부두에 나가 소중기선을 탄다. 이 배를 타고 하룻밤이 걸려야만
비로소 통영 땅을 밟을 수 있었다.

1935년, 백석의 첫 시가 《조선일보》 8월 30일자에 실렸다. 〈정주성
(定州城)〉이다. 이 시는 문인들 사이에 회자가 되었고, 시인들이 암송하
는 시가 된다.

1935년 11월, 조선일보사는 《조광》이라는 종합 월간지를 창간했다.
400쪽이 넘는 잡지는 당시로서는 파격이었다. 백석은 《조광》 창간에
주도적으로 참여했다. 창간호에 시 〈산지(山地)〉, 〈주막(酒幕)〉, 〈비〉를
실었다. 비로소 대중에게도 '시인 백석'이 각인되었다. 한 달 동안 두고
두고 읽히는 잡지가 신문보다 더 효과적이었다.

백석은 《조광》 12월호에 또다시 〈여우난골족〉, 〈통영〉, 〈흰 밤〉 등
을 발표했다. 또 '여기몽(呂奇夢)'이라는 필명을 사용해 〈키스의 시문학〉
이라는 산문을 실었다. 유명한 시들 중에서 키스와 관련된 대목을 모
아 설명을 붙인 글이다. 연구가들은 〈키스의 시문학〉이 박경련에 대한

연정을 우회적으로 표현한 것이라고 해석한다. 그러나 박경련은 백석이 자신을 사랑한다는 사실을 알지 못했다. 시 〈통영〉에 등장하는 '란'은 박경련을 가리킨다.

1936년 1월호 《조광》에는 두 편의 번역시가 실렸다. 윌리엄 데이비스와 토마스 하디의 시였다.

프로야구 선수에게 선발 출장 기회가 중요한 것처럼 작가에게는 글을 발표할 지면이 중요하다. 그는 조선일보사에 있으면서 《조광》과 《조선일보》에 쓰고 싶은 것을 장르 구분 없이 마음껏 썼다. 그는 선발 출장 기회가 보장된 투수나 다름없었다. 그는 《조광》 3월호까지만 편집에 참여했다.

백석은 1936년 1월 20일에 첫 시집 《사슴》을 출간했다. 《사슴》에 33편의 시를 수록했다. 왜 33편인가.

삼일만세운동에 참여한 민족지도자 숫자 33을 의식한 선정이었다. 조선 독립에 대한 열망을 시집에 담았다. 〈비〉, 〈흰 밤〉, 〈모닥불〉, 〈청시〉 등 시 33편은 고향 정취가 물씬 풍기는 작품이었다.

시집의 책값은 2원. 2원은 지금 돈으로 3만 원 정도. 당시로서는 고가였다. 책값도 책값이지만 장정이 초호화판이었다. 겉표지와 내지는 물론 본문 용지도 한지를 썼다. 한지로 제작했다는 것은 이 시집이 판매 목적이 아니었다는 뜻이다. 삽화도 없이 투박한 한글체로 시집을 꾸몄다. 더 흥미로운 것은 100부 한정판으로 자비(自費)로 찍었다는 사실이다. 발행자 주소는 '경성부 통의동 7의 6호'. 앞서 가본 영추문 앞 한옥이다.

1935년 《조광》 창간호

백석은 요리점 태서관에서 《사슴》 출판기념회를 열었다. 참가비는 1원. 시인은 참석한 문인들에게 서명한 시집 한 권씩을 나눠주었다.

100부는 금방 동이 났다. 시인 정지용과 김기림이 《사슴》을 극찬했다. 신문 기사를 통해 뒤늦게 《사슴》 출간 소식을 접한 문학도들은 시집을 구하기 위해 동분서주했다. 시인을 꿈꾸던 용정의 윤동주도 《사슴》을 구하려 애썼다. 윤동주는 시집을 구할 수가 없자 어쩔 수 없이 필사를 선택한다.

평론가 박용철은 《조광》 4월호에 '백석 시집을 읽고'를 발표한다. 박용철은 도쿄 외국어대 독문과를 나온 작가였다. 김억도 백석의 시에 매료되어 《사슴》에 관한 글을 쓴다. 전북 부안에 살던 시인 신석정은 시집을 구해 읽고는 감동해 헌시 〈수선화〉를 《조선일보》에 발표하기도 했다.

시집 《사슴》 표지

《사슴》의 파문은 넓고도 깊었다. 시집 1부의 주제는 '얼럭소새끼의 영각'으로, 송아지가 자라 어미 소가 되면서 고향을 떠난다는 메시지였다. 〈가즈랑집〉, 〈여우난골족〉, 〈모닥불〉, 〈오리 망아지 토끼〉 등 여섯 편이 실렸다.

이효석은 1936년 《조광》 11월호에 〈영서(嶺西)의 기억〉이라는 산문을 실었다. 그의 고향은 강원도 평창군 봉평, 영서 지방이다.

우연히 백석 시집 《사슴》을 읽은 것을 다행이라고 생각한다. 잃었던 고향을 찾아낸 듯한 느낌을 불현듯 느꼈기 때문이다. 시집에 나오는 모든 소재와 정서가 그대로 바로 영서(嶺西)의 것이며 동시에 이 땅 전부의 것일 것이다. 나는 고향을 찾은 느낌에 기쁘고 반갑고 마음이 뛰놀았다. 워즈

워드가 어릴 때 자연과의 교섭을 알뜰히 추억해낸 것과도 같이 나는 얼마든지 어린애의 기억을 풀어낼 수 있게 됐다.

고향의 모양은 ─ 그것을 옳게 찾지 못했을 뿐이지 ─ 늘 굵게 핏속에 맥박치고 있었던 것을 느끼게 됐다. 《사슴》은 고향의 그림일 뿐 아니라 참으로 이 땅의 고향의 일면이다. 소재 나열의 감(感)쯤은 덮어놓을 수도 있는 것이며 그곳에는 귀하고 아름다운 조선의 목가적 표현이 있다. 면목 없는 이 시인은 고향의 소재를 더욱 들추어내어 아름다운 '사슴'의 노래를 얼마든지 더 계속하고 나아가 발전시켜 주었으면 한다.

〈가즈랑집〉, 〈여우난골족〉, 〈모닥불〉, 〈주막〉 모두 명음(名吟)이니 이 노래들의 '바른 방향'과 '진정한 발전' 위에 우리가 말하려는 모든 고향 이야기는 포함되리라 생각한다.

서울과 평양의 문인들은 모이기만 하면 《사슴》을 화제로 삼았다. 《사슴》은 1936년에 출간된 최고의 시집으로 평가받았다.

백석의 오산고보 후배 이중섭은 '얼럭소새끼의 영각'에서 영감을 받았다. 이후 그의 화풍이 바뀐다. 집요하리만큼 소에 천착하게 되는 배경이다. 이중섭에게 소는 곧 고향이었고, 조선 민족의 상징이었다. 그 깨달음에 이르게 한 것이 백석의 《사슴》이었다.

'모던 보이' 영어 교사

백석은 1936년 3월, 《조선일보》 기자를 사직하고 함흥 영생고등보통학교 영어 교사로 부임한다. 신문사 재직 기간은 2년에 불과했지만 그는 다른 기자들보다 몇 배 많은 기사, 번역물, 작품을 발표했다.

그가 애당초 교사가 되고 싶어 했다는 것은 위에서 언급했다. 그런

데 왜 아무 연고도 없는 함흥이었을까. 더군다나 《사슴》으로 문단에 '백석 신드롬'을 일으킨 직후였는데. 함흥은 중앙 문단인 서울을 기준으로 보면 변방인데.

이 선택에는 여러 요인이 복합적으로 작용했다. 그는 1935년 1월 3일자 《조선일보》에 함흥의 영생고보와 영생여고보에 관한 기사를 썼다. 기사에 교장 인터뷰까지 붙였다. 이 기사를 계기로 김관석 교장과 인연을 맺었다.

또한 함흥에는 시인 김동명이 교편을 잡고 있었다. 김동명과의 인연은 《조광》을 통해 맺어졌다. 김동명은 교사로 있으면서 창간호부터 《조광》에 꾸준히 글을 발표했다. 김동명은 대표작인 〈파초(芭蕉)〉를 《조광》 1월호에 발표했다.

그뿐이 아니었다. 함흥을 대표하는 소설가 한설야와의 인연도 있다. 그는 한설야가 소설 《황혼》을 《조선일보》에 연재할 수 있게 다리를 놓았다. 한설야는, 한용운의 장편소설 《흑풍》의 뒤를 이어 《황혼》을 연재했다.

백석은 함흥에 내려오기 전부터 이미 '셀럽'이었다. 기자, 시인, 번역가로서 문단 최고의 '꽃미남'이자 '모던 보이'였다. 서울에 비하면 함흥은 시골이었다. 일본 사립 명문대 출신의 유명 시인이면서 원어민 발음의 영어 교사 '모던 보이'의 등장은 함흥의 '사건'이었다. 당시 그에게 배운 학생들 중 상당수가 그와의 만남을 회상하는 글을 남겼다. 하나같이 감탄과 찬미 일색이다. 그 중 1939년 졸업생 김희모의 글을 잠깐 읽어본다.

백석 선생님을 처음 본 순간은 영원히 잊지 못할 장면이었다. 1936년 봄 4월 초순 어느 날 오후였다. 수업 시간이 끝나고 5분 동안의 쉬는 시간에 갑

자기 아이들이 떠드는 소리에 창밖을 내다보니, 교문을 지나 운동장을 성큼 성큼 걸어오는 멋쟁이 신사가 있었다. 2층 창문에서 내다보는 우리들은 저절로 탄성이 나왔다. (……) 백석 선생님의 모습은 우리에게는 가히 충격적이었다. 당시에 유행하던 '모던 보이'의 모습으로, 최고의 멋쟁이 그대로였다.

(……) 2학년 담임을 맡은 백석 선생님은 며칠 뒤부터 3학년인 우리의 수업 시간에도 들어오셨다. 백석 선생님은 첫 수업 시간부터 우리를 압도했다. 막 부임해온 분이 출석부를 옆에 낀 채 보지도 않고 학생들의 이름을 척척 호명하며 우리들을 놀라게 한 사건이 바로 그것이었다. (……) 그날 이후 우리들은 너나 할 것 없이 모두 백석 선생님을 따르고 존경했으며, 완전한 선생님의 제자가 됐다. 전무후무한 백석 선생님의 암기력과 강의하는 품격은 점차로 학교에 널리 알려졌다.

강의 실력도 전임 선생님들과는 차원이 다른 수준이었으며, 영어 발음 또한 유창해 우리가 평소에 기대하던 일본식 영어 발음이 전혀 아니었다. 특히 백석 선생님의 백묵 글씨는 필기체로 멋들어지게 후려갈기는 것이었는데 굉장히 멋이 있었고, 말씀하시는 하나하나의 문장 그대로가 어떠한 예술적인 힘이 있었다.

'백석 신드롬'은 금방 영생고보의 울타리를 벗어나 함흥고보 학생들에게까지 퍼졌다. 외모만으로는 영어 교사 백석이 오래 기억되기 어렵다. 실력도 실력이지만 수업 방법이 혁신적이었다. 그는 암기식 수업 방식에 익숙하던 학생들에게 회화식 수업을 도입했다.

학창 시절을 돌이켜보자. 어떤 교사를 좋아하게 되면 그 교사가 가르치는 과목을 열심히 하게 된다. 그에게 영어를 배운 영생고보 졸업생들은 영어 실력이 출중했다. 6·25전쟁 당시 인천상륙작전을 전세계에 특종 보도한 AP통신 신화봉 기자가 대표적이다. 신화봉은 영생고보에서

그에게 영어를 배우며 영어에 흥미를 느꼈고, 뛰어난 영어 실력 덕분에 AP통신 기자로 채용되었다.

1930년대 지방에서 교사는 누구나 우러러 보는 선망의 직업이었다. 그런데 그는 미남인데다 실력도 뛰어났다. 일거수일투족이 관심의 대상이었다. 그는 교사 생활 중 시를 거의 쓰지 못했다. 그런 함흥에서 백석은 〈파초〉의 시인 김동명, 인쇄소를 운영한 한설야, 책방 주인 겸 소설가 김송, 함흥방송국 이석훈 등과 가깝게 지냈다. 그는 방학 때마다 서울에 가곤 했다. 그의 상경은 언제나 신문 동정란에 실렸다.

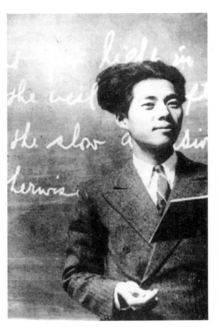

영어 교사 시절의 백석

함흥 생활에서 빼놓을 수 없는 게 백석의 식도락이다. 함흥에서 '모던 보이'는 식도락에 탐닉했다. 그는 육류를 일절 입에 대지 않았다. 심지어 고기 육수에 졸인 콩자반이 도시락 반찬으로 나와도 일일이 씻어 먹을 정도였다.

그는 대신 생선을 좋아했다. 그 중에서도 가자미를 즐겨 먹었다. 구운 가자미의 뽀얀 속살이 그의 미뢰(味蕾)를 사로잡았다. 특히 가을에 많이 잡히는 손바닥만 한 참가자미를 최애했다. 그는 구운 참가자미 살을 발라 고추장에 살짝 찍어 먹는 걸 즐겼다.

서울에 갔다 오면 가장 먼저 시장에 나가 십 전에 여섯 마리 하는 가자미를 사가지고 와서 하숙집 주인에게 건네곤 했다. 가자미 사랑은 급기야 가자미를 글에 등장시키기에 이른다. 1936년 9월 2일자 《조선일보》에 발표한 〈가재미·나귀〉가 그것이다. 이후 여러 글에서 '가자미 찬가'를 쓴다.

또 함흥 시절에서 빼놓을 수 없는 게 러시아어 습득이다. 그는 아오

야마가쿠인 대학에서 러시아어 기초를 익혔다. 그런데 교사로 부임한 함흥에서 뜻밖에 러시아어를 연마할 기회가 주어졌고, 본격적으로 러시아어를 공부했다.

함흥에 러시아어 학원 같은 것이 있을 리 만무한데, 어떻게 배웠을까? 함흥에는 블라디보스토크에서 건너온 백계(白系) 러시아인이 많이 살고 있었다. 그들은 1917년 볼셰비키 혁명에 반대하며 시베리아를 횡단해 극동에 왔다. 극동까지 적군이 장악하자 대부분은 태평양 건너 미국으로 갔고, 일부는 조선에 들어와 주로 함흥과 청진에 정착했다. 백계 러시아인들은 함흥·청진 배구대회를 열기도 했다.

함흥의 중심가 군영통(軍營通)에는 백계 러시아인이 운영하는 가게들이 모여 있었다. 일종의 '리틀 러시아타운'이다. 백석이 자주 가던 곳이 미로노프 부부가 운영하는 양복점 대화정이다. 모던 보이 백석은 최신 스타일의 양복을 즐겨 입었다. 월급의 상당 부분을 멋내는 데 썼다. 러시아인이 운영하는 양복점을 자주 드나들다가 미로노프 부부로부터 러시아어를 배우게 되었다. 얼마 후 백석은 러시아인들과 자유롭게 대화를 나누는 수준에 이르렀다.

백석이 사랑한 여인

어느 날 통영에서 충격적인 소식이 날아왔다. 백석이 사랑한 '란'(박경련)이 결혼을 해버린 것이다. 그는 겨울방학 때 통영에 가서 란의 모친에게 결혼 허락을 구했다. 이화고녀를 졸업한 란은 고향집에서 일본 유학을 생각 중이었다. "나이가 어려 당장은 시집을 보낼 수 없다"는 말에 안심하고 함흥으로 돌아온 상태였다.

더 충격적인 것은 란의 결혼 상대였다. 친구 신현중이었다! 황망했

다. 사연은 이렇다. 백석이 다녀간 후 여기저기서 혼담이 들어오자 란의 모친이 서울에 올라왔다. 모친은 란의 오빠에게 백석에 대해 알아봐 달라고 했다. 오빠는 후배인 신현중에게 백석에 대한 신상정보를 부탁했는데 신현중은 여기서 허준을 끌어들였다. 허준은 사실 관계만을 이야기했고, 마지막 한 문장을 덧붙였다. "사람은 좋으나 그의 모친이 기생의 딸이라고 합니다."

이런 '보고'를 접하고 모친과 오빠는 그를 사윗감에서 제외했다. 그리곤 다른 후보자들을 물색했다. 당시는 결혼 상대를 당사자가 아닌 부모가 결정하던 때다. 이때 신현중이 "내가 어떻겠냐?"며 나섰다. 신현중은 파혼한 상태였고 《조선일보》 사회부 기자로 능력을 인정받고 있었다. 항일운동으로 옥살이를 한 점도 점수를 땄다.

혼례는 1937년 통영의 란 집에서 가족들만 초대해 치러졌다. 너무 급하게 진행된 혼사이다 보니 친구들에게도 연락을 하지 않았다. 신현중은 허준에게는 연락했지만 허준은 참석하지 않았다. 허준은 입장이 난처했다. 본의 아니게 친구의 결혼을 틀어지게 만들었기 때문이다. 허준은 신현중이 결혼한 직후 회사에 사표를 낸다. 《시인 백석》의 저자 송준은 이와 관련해, "같은 신문사에서 신현중을 보지 않는 길이 친구 백석을 위하는 길이라고 생각했던 것 같다"고 해석한다.

란의 결혼으로 실의에 빠져 있던 백석에게 또 다른 충격적인 소식이 날아들었다. 시인 이상(李箱)이 결핵으로 스물여덟 살에 요절한 것이다. 자유연애주의자였던 이상은 동거하던 여자 외에도 여러 여자와 동시에 연애를 하고 있었다. 이상이

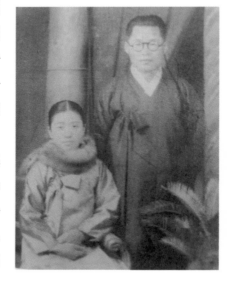

박경련과 신현중의
신혼 시절 모습

죽자 동거했던 변동림은 화가 김환기의 아내가 된다.

첫사랑이면서 결혼을 꿈꿔왔던 여인이 친구와 결혼해버린 사건! 그는 자포자기의 심정으로 함흥의 술집을 드나들었다. 1937년 늦봄 어느 날, 그는 함흥의 어느 술집에서 기생 출신의 한 여인을 알게 된다. 본명은 김영한. 백석은 김영한을 '자야'라고 불렀다. 당나라 시인 이백의 시 〈자야오가(子夜吳歌)〉에서 따왔다.

두 사람은 사랑하는 사이가 된다. 그는 주목받는 현직 교사였기 때문에 동거로 이어지지는 못했다. 학교가 끝나면 남몰래 자야의 집에 가서 머물다 하숙집으로 오곤 했다. 이런 관계는 그가 영생고보 교사를 그만두고 서울로 내려와 조선일보사에 재입사하고 나서도 한동안 이어졌다.

이 지점에서 그의 애정 문제에 대해 언급해야 한다. 당시 문단의 여류 작가 4인방은 노천명·모윤숙·이선희·최정희였다. 네 사람이 모두 백석을 좋아했다. 그 역시 이들과 친하게 지냈다. 네 사람은 그를 '사슴'이라고 불렀다. 이들은 함흥에서 '사슴'이 오기만을 기다렸다. "사슴,

함흥의 백석이
서울의 최정희에게
보낸 편지와 봉투

언제 오누?"

이선희는 《조선일보》 선배였고, 노천명과는 나이가 같아 특히 가깝게 어울렸다. 이 중 이선희를 제외하고 세 사람은 이혼 경력이 있었다. 특히 노천명과의 관계가 특기할 만한데, 두 사람은 시를 매개로 깊은 우정을 나누는 사이였다. 네 사람은 그가 함흥에서 내려오기만 하면 서로 만나려 했다. 한 발 더 나아가 최정희는 그를 간절히 원했고, 공개적으로 구애도 했다. 하지만 백석은 최정희를 동료 문인으로 좋아했을 뿐이다.

토방집에서 탄생한 명시

1937년 12월, 겨울방학이 되자 백석은 서울로 내려왔다. 아버지는 《조선일보》에 사진부 주임으로 취직해 서울 경성부외 서둑도리에 살고 있었다. 현재의 뚝섬 근처 성수동이다.

서울의 아버지 집에 머물 때 하루는 아버지가 아들을 데리고 정주로 올라갔다. 백석은 고향에서 아버지가 정해준, 얼굴도 못 본 여성과 혼례를 치렀다. 좋은 집안의 딸이었지만 애초에 마음에 없는 결혼이었기에 순탄할 수가 없었다.

학교 밖 상황은 엄혹해졌다. 중일전쟁을 일으킨 일본은 조선을 대륙 침략의 병참기지로 삼아 수탈과 탄압을 강화했다. 일본은 일본어를 모른다는 이유로 관북(關北) 교육계의 상징적 존재인 김관석 교장을 퇴진시켰고 교사에게 삭발을 강요했다. 백석은 도저히 삭발을 받아들일 수 없었다. 학교에서도 그는 동료 교사들과의 갈등으로 지쳐갔다. 학생들에게는 여전히 인기가 높았지만 결벽증적 태도로 인해 교사들의 미움을 산 것이다.

1937~38년 겨울, 백석은 함흥을 떠나 장진 근처의 산중으로 들어갔

다. 양봉업자가 여름에만 사용하고 비워둔 집에서 겨울을 지냈다. 자작나무 숲으로 빽빽이 둘러쳐진 첩첩산중이었다. 자작나무 우거진 산속 토방집에서 명시가 탄생한다. 조선일보사에서 발행하는 잡지 《여성》 1938년 3월호에 〈나와 나타샤와 흰 당나귀〉를 발표했다. 시를 감상해보자.

가난한 내가
아름다운 나타샤를 사랑해서
오늘밤은 푹푹 눈이 나린다.

나타샤를 사랑은 하고
눈은 푹푹 날리고
나는 혼자 쓸쓸히 앉어 소주를 마신다.
소주를 마시며 생각한다.
나타샤와 나는
눈이 푹푹 쌓이는 밤 흰 당나귀 타고
산골로 가자 출출이 우는 깊은 산골로 가 마가리에 살자
눈은 푹푹 나리고
나는 나타샤를 생각하고
나타냐가 아니 올 리 없다
언제 벌써 내 속에 고조곤히 와 이야기한다
산골로 가는 것은 세상한테 지는 것이 아니다
세상 같은 건 더러워 버리는 것이다

눈은 푹푹 나리고

아름다운 나타샤를 나는 사랑하고
어데서 흰 당나귀도 오늘밤이 좋아서 응앙응앙 울을 것이다

이 시는 발표되자마자 말 그대로 장안의 화제가 되었다. 이루어질 수 없는 사랑에 대한 연민과 미련이 독자들의 공감을 불러일으켰다. '당나귀 신드롬'이 일었다.

눈을 감고 이 광경을 상상해보라. 사방이 흰 눈으로 덮여 있다. 나무들도 껍질이 하얀 자작나무다. 당나귀도 흰색이다. 몽환적 흑백 영화의 한 장면이다.

'나타샤'가 누구일까? 친구의 아내가 된 '란'을 염두에 둔 것일까, 아니면 또 다른 여인일까? 자야는 '나타샤'가 자신을 가리킨다고 자서전에서 주장했다. 작가 송준은 함흥에서 알게 된 제자 김진세의 누이라고 추정한다. 백석은 미모도 있고 집안도 좋은 그녀에게 청혼했지만 어머니의 출신 때문에 퇴짜를 맞았다.

그는 함흥 시절 시와 산문을 계속 썼는데 전체적으로 허무와 절망의 색조를 띠고 있다. 그는 겨울방학 때 다시 서울로 내려왔고, 사표를 써서 학교에 발송했다.

《여성》에 실린 〈나와 나타샤와 흰 당나귀〉

서울로 내려온 백석은 뚝섬 본가와 청진동 자야의 집을 오가며 생활했다. 또 조선일보사에 재입사했다. 그는 자야의 집에서 몇 개월간 그녀와 동거했다. 자야는 수필집 《백석, 내 가슴속에 지워지지 않는 이름》에서 백석의 성격에 대해 비교적 정확한 기록을 남겼다.

비록 밖에서 화난 일이 있었어도 혼자 가만히 참고 있는 경우가 많았기 때문에, 나는 그가 언제 화를 내고 있었는지조차 모를 때가 많았다. 그만큼 그는 자신의 감정을 밖으로 내색하지 않았다. 말수도 적었고, 어떤 경우에도 남의 결점을 화제로 떠올리는 법이 없었다. 이런 그의 성격을 까다로운 편이라고 할까. 물 한 방울, 종이 한 장조차 누구에게 신세를 끼치지 않으려고 했으며, 또한 비굴한 모습을 보이는 걸 가장 싫어했다. (……) 그러나 그처럼 말수가 적던 백석도 일단 시에 관한 화제로 옮겨지면 갑자기 눈빛을 반짝거리며 많은 이야기를 했다. 그는 요절한 일본 작가 아쿠타가와의 이야기를 자주 들려주었고, 또 다른 일본 문인들의 이야기도 재미있게 했던 것 같다. (……) 그러나 일본 말을 쓰는 것을 몹시 싫어했다. 일찍이 일본 유학을 다녀왔으니 일본 말도 잘했을 것이나, 그는 일본 말을 써야 할 때 거기에 바꿔 쓸 수 있는 우리말을 애써 생각하는 것 같았다. (……) 한번은 집으로 돌아오는 길에 푸줏간 앞을 지나는데, 그가 갑자기 얼굴을 찡그리며 외면하는 것이었다. 그 까닭을 물었더니 "시뻘건 고깃덩어리를 어떻게 똑바로 쳐다볼 수 있어?" 하고 말했다. 정말 그는 푸줏간을 제일 질색했다. 함께 살면서 보니 그에겐 애처럼 드러나 보이는 이상한 습

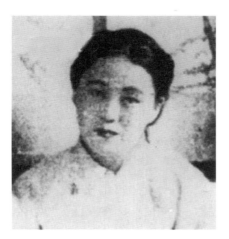

백석의 연인이었던
'자야' 김영한

관이 여럿 있었다. 이를테면 집안 방의 창문을 여닫을 때도 그는 잠금쇠 만지기를 피하여 손이 잘 닿지 않는 창문틀의 위쪽이나 아래쪽을 겨우 밀어서 여닫곤 했다. 한번은 함께 전차를 타고 어디를 가던 길이었다. 전차가 길모퉁이를 돌 때 갑자기 몸이 한 쪽으로 기우뚱 쏠렸다. 그때까지 머리 위의 손잡이가 불결하다며 아무 것도 잡지 않고 그냥 서 있던 그가 손가락을 꼿꼿이 세워 창유리에 갖다 대면서 몸의 중심을 유지했다.

당시《조선일보》학예면 기자는 김기림, 이선희, 이원조, 김규택이 포진했다. 면모가 이렇다 보니 학예면은 '조선의 문예면'이라고 불릴 정도였다. 함흥방송국의 이석훈도 그를 따라 서울로 올라와 조선일보사에 입사했다.

백석은 다시《여성》편집을 맡았고, 탁월한 기획으로 4월호를 매진시키는 기록을 달성했다. 최고의 편집자는 뛰어난 기획력과 함께 최고 필자를 섭외하는 능력에 달려 있다. 정상급 필자들은 원고 청탁을 많이 받는다. 편집자가 어떻게 청탁하느냐에 따라 아무리 바쁜 필자라 할지라도 마음이 움직일 수 있다. 그가 월탄 박종화에게 쓴 원고청탁서를 보면 왜 그가 최고의 편집자인지가 그대로 드러난다.

날 사이도 옥체도(玉體度) 금안(錦安)하십길 앙축(仰祝)합니다. 전일 앙청(仰請)한 수필 '생선과 채소'는 고대하옵다가 이번 달을 보냈습니다. 다음 달 책에는 들어가도록 부디 써보내 주시옵기 복망(伏望)하옵니다. 그리고 도 별지와 같이 '신여성 편집'을 시작하옵는데 먼저 선생님께 두 가지 제목으로 앙청하옵니다. 바쁘시고 또 이런 글을 쓰시기 대단 좋아하시지 않으시는 줄 잘 아옵니다만 선생님께서 사양하시고 피하시면 후진 후배는 어떻게 하겠습니까. 외람된 말씀 과히 허물하시지는 마시고 부디《여성》을 돌보시길 바라옵니다.

5월 7일 백석 배

천하의 월탄이라고 한들, 어찌 원고를 거절하랴.

백석이《여성》6월호에 기고한 '소월의 생애'는 시문학사에서 높이 평가받는다. 그는 소월과 동향이자 오산고보 선배인 김억을 인터뷰하고 여기에 새로운 사실을 추가하고 자신의 생각을 덧붙여 '소월의 생

조선일보사에 근무한
화가 정현웅이 그리
고 쓴 백석

애'를 써냈다. 이 글은 소월 연구의 원전(原典)으
로 자리잡는다.

《조선일보》출판부에서 그의 오른쪽에는 윤
석중이 앉아《소년》편집을 맡았다. 왼쪽에는
삽화가 겸 화가인 정현웅이 있었다. 정현웅은
늘 백석의 왼쪽 얼굴을 보며 작업을 하는 위치
에 있었다. 그가《문장》6월호에 보낸 인물화는
지금까지도 화제가 된다. 정현웅은 경성제2고
보에 재학 중이던 1927년 조선미전에 입선했다.
제2고보를 졸업하고 일본 유학길에 올랐지만
미술학교 입시에 잇달아 실패한 뒤 귀국해 독학

으로 미술을 공부했다. 그는 '조선미전 특선화가'라는 타이틀로 활동
했고 문장도 뛰어났다. 월북하기 전까지 최고의 삽화가로 이름을 날
렸다.

호모 노마드

백석은 1939년 9월 초 만주의 안동(安東)에 취재를 다녀왔다. 그리고
《조선일보》9월 13일자에 시〈안동〉을 실었다. 문인들은〈안동〉에서
앞선 시들과는 전혀 다른 분위기를 감지했다. 그는 안동을 다녀온 후
더 넓은 곳에 가서 시작(詩作)을 하겠다고 결심한다.

1930년대 말부터 1940년대 초까지 만주는 조선의 청년·지식인들
에게 자유와 기회의 땅이자 욕망이 꿈틀거리는 신천지였다. 여러 인종
이 뒤엉켜 이국적인 분위기를 풍겼고 조선보다 훨씬 자유로웠다. 너도
나도 만주행 열차에 올라탔다. 정현웅의 그림〈대합실〉은 만주로 가는

일가족의 애환을 포착한 것이다. 일제 말기에는 만주에 조선인 숫자가 200만 명에 이를 때도 있었다.

안동은 압록강을 사이에 두고 신의주와 마주보고 있는 국경 도시다. 강 하나를 사이에 두고 있지만 안동에는 신의주에서 느낄 수 없는 이국적 노스탤지어가 골목마다 넘실거렸다. 러시아인이 운영하는 카페에는 언제나 러시아 말로 와자했다.

백석은 1939년 10월 신문사를 그만두고 만주로 향한다. 천재의 특징 중 하나가 호기심이 많고 지루한 것을 참지 못한다는 것이다. 정주(定住)를 거부하며 방랑벽이 있는 사람, 즉 노마드(nomad)다.

이즈음 백석이 일본에 처음 알려진다. 《모던 일본》 조선판에 조선 시인 3인의 시가 삽화와 함께 실렸다. 백석의 〈모닥불〉, 정지용의 〈백록담〉, 주요한의 〈봉선화〉. 백석은 이제 조선을 대표하는 시인 반열에 올라섰다. 같은 해 12월 말, 조선총독부는 《조선일보》와 《동아일보》에 대해 강제 폐간 조치를 내렸다.

정현웅의 〈대합실〉

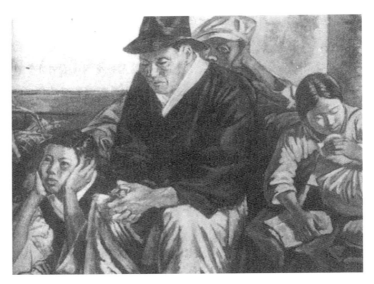

백석은 1940년 1월, 만주국의 수도 신경(新京) 땅을 밟았다. 신경에는 조선인 타운이 있었다. 그가 만주행을 결정한 배경에는 신경에 《조선일보》 출신들이 여러 명 있었기 때문이다. 《조선일보》 선배 홍양명이 《만선일보》 편집국장으로 있었고, 이갑기 역시 《조선일보》에서 근무한 뒤 만주로 왔다. 《조선일보》와 《동아일보》가 폐간된 상태에서 조선어로 발행되는 《만선일보》는 지식인들에게 매력적이었다.

그가 신경에서 잡은 첫 직장은 만주국 국무원 경제부였다. 주업무는 통역이었다. 그리고 틈틈이 경제부 고유 업무인 측량과 현지답사를 하러 다녔다. 신경, 하얼빈, 창춘, 안동. 백석이 만주 시절 머물거나 자주 찾은 도시들이다. 그 중에서도 주목할 장소는 하얼빈과 안동이다.

하얼빈은 문명이 충돌하는 교차로였다. 러시아가 1898년 동청(東淸) 철도를 건설하며 송화 강변에 세운 도시가 하얼빈이다. 상하이보다 먼저 서양 문물을 받아들여 '동양의 모스크바', '동방의 파리'로 불렸다. 이곳의 서양인들은 대부분 백계(白系) 러시아인들. 하얼빈의 치안 유지는 백계 러시아인들이 맡았다.

이 시기 조선의 상황을 잠시 살펴보자. 《조선일보》와 《동아일보》를 강제 폐간시킨 일본은 1941년 창씨개명과 함께 문예잡지인 《문장》과 《인문평론》도 폐간시켰다. 문인들에게 지면이 사라져버렸다. 문인들은 절필 아닌 절필 상태에 들어갔다. 글을 써서 생계를 유지하려면 총독부가 후원하는 친일 어용 매체에 기고해야 했다. 조선은 이런 상황이었지만 만주에서는 그나마 숨통이 트였다.

조선어말살정책은 만주국에서도 그대로 나타났다. 1941년 봄, 백석은 조선인 직원에게 창씨개명을 요구하는 만주국 경제부에 사표를 내고 농사일을 시작했다. 업무 강도가 높아 회의가 들던 상황에서 창씨개명을 강요하자 사표를 던진 것이다. 그러나 시를 쓰던 가녀린 손으

로 소작농을 한다는 게 어디 가당키나 한 일인가.

1941년 12월, 일본과 미국 사이에 태평양전쟁이 발발하자 농사와 번역으로 간신히 생계를 꾸리던 백석은 영어 번역도 조심해야 했다. 러시아 번역으로 방향을 틀게 되는 계기가 된다. 처음으로 번역한 러시아 문학작품이 1942년 《조광》에 실린 〈식인호(食人虎)〉다. 작가 니콜라이 바이코프의 수렵기다.

백석은 안동시청에 근무하는 염상섭의 주선으로 다시 안동 세관에 통역관으로 취직한다. 고향의 부모님에게 생활비를 보내야 하는 그로서는 안정적인 수입이 절실했다. 안동은 압록강을 사이에 두고 신의주와 마주보고 있는 항구도시다. 외국인이 만주국에 들어가려면 안동을 거쳐야 했다. 안동 세관은 안동역에 붙어 있었다. 국경을 지나는 외국인은 세관 심사를 거쳐야 했기 때문에 통역관이 필요했다. 안동에는 러시아인이 운영하던 카페가 한 곳 있었다. 백석은 이 카페를 자주 찾곤 했다.

시인 노리다케와의 만남

이즈음 백석은 수필가 김소운에 의해 일본에 본격적으로 알려졌다. 김소운은 1940년 5월, 백석을 포함한 조선의 유명 시인들의 작품을 한데 모아 시집으로 번역 출간했다. 그 시집이 《젖빛 구름(乳色の雲)》이다. 이 시집은 선정적인 표지와 제목으로 조선에서 선정성 논란을 일으켰지만 이런 논란과는 별개로 백석을 일본에 알리는 데 결정적인 역할을 했다.

안동 시절 빼놓을 수 없는 인물이 일본 시인 노리다케 가쓰오다. 호구지책의 통역관 일에 괴로워하던 시절 백석은 노리다케를 만났다. 노

노리다케 가쓰오

리다케는 《젖빛 구름》을 통해 백석 시를 처음 읽고 존경해온 인물이다.

노리다케는 조숙한 문학소년이었다. 중학교 4학년 때 퇴학당한 뒤부터 혼자 습작을 해 신춘문예에 소설로 등단한다. 이것이 인연이 되어 오사카의 신문사에 취직했다. 신문사 근무 중 건강이 나빠져 잠시 쉬다가 1927년 조선 땅을 밟았다. 열아홉 살 때였다. 노리다케는 소설 당선과 신문사 경력을 인정받아 신의주에 있는 평안북도 도청 경무과의 임시 직원으로 취직한다. 도청 경무과에서 기관지 편집을 담당했다. 흥미로운 점은 그가 조선의 문학청년들과 사귀면서 《국경》이라는 문학동인지도 펴냈다는 사실이다. 조선의 문학청년들과 안동으로 건너가 고구려 유적지 답사 여행을 하기도 했다. 그는 일본의 어머니를 신의주로 오게 했을 정도로 조선을 사랑했다. 조선인 거리의 조선극장에서 당당하게 영화를 보곤 했다.

노리다케는 1941년쯤 신의주에서 백석을 만났다. 백석이 안동 세관원으로 근무할 때다. 언어의 장벽이 없는 두 사람은 금방 문우(文友)가 되었다. 백석은 노리다케의 집을 자주 찾아갔다.

노리다케는 1942년 책 《나의 압록강》을 자비로 출판했다. 책에는 압록강을 끼고 있는 신의주 풍경이 소상히 묘사되어 있다. 《나의 압록강》에서 우리가 주목해야 할 대목은 백석과 관련된 내용이다.

10년 만에 나는 다시 강변에 왔다. (……) 그리고 아직 소년이었던 그때를 강변에 서서 회상하니 내 자신이 거기에서 있었던 것이 불가사의한 느낌이 들었다. (……) "압록강의 물을 사이에 두고 자네와 내가 살자"고 말

하던 시인 백석이 안둥에 왔을 때 나는 이(신의주) 땅을 떠났다.

앙리 루소처럼 "백석은 세관리(稅官吏)가 되었다"라고 우리들이 말했지만 그는 중요한 부서에 있는 것 같다. 그는 나의 집에서 다음과 같은 시를 일본어로 썼다.

나 취했노라

나 오래된 스코틀랜드의 술에 취했노라

나 슬픔에 취했노라

나 행복해진다는 것과 또한 불행해진다는 생각에 취했노라

나 오늘 이 밤의 허무한 인생에 취했노라

백석은 1942년 8월 11일자 《매일사진순보》에 〈당나귀〉라는 제목의 산문을 발표한다. 만주에서 발표한 마지막 작품이다. 〈나와 나타샤와 흰 당나귀〉에서 나타샤를 태우고 푹푹 빠지는 눈 덮인 산길을 걷던 그 당나귀다. 그런 당나귀가 짐을 싣고 쓸쓸히 이 마을 저 마을을 표랑(漂浪)하는 모습을 그렸다.

백석은 만주를 떠나 다시 도쿄로 가서 영어 학습지를 만드는 출판사에 잠시 근무했지만 다시 만주로, 이어서 평양으로 갔다가 깊은 산중으로 들어가 잠시 광산 일을 하기도 했다. 광산행(行)은 일제 말기의 강제 징용을 피하기 위한 수단이었다.

재북 시인이 되다

사람의 운명을 큰 테두리에서 결정하는 것은 시간과 공간이다. 역사적인 사건이 일어나는 그 시점에 어느 지점에 있었는가.

일본이 핵폭탄 두 방에 항복 선언을 했을 때 백석은 평양에 있었다. 서울, 만주, 도쿄, 다시 만주 등을 전전하다 평양에 돌아왔을 때 별안간 해방이 찾아왔다. 친구 허준과 선배 이석훈은 그때 만주에 있었다. 2차 대전 승전국 미국과 소련은 조선을 분할통치하기로 한다. 소련군은 일 주일 만에 일본군의 무장 해제와 함께 38도 이북을 점령했다.

광복과 거의 동시에 서울과 평양에서는 좌우익의 정치단체와 예술 단체가 결성되었다. 당시 좌익 계열의 유명 문인들은 대부분 서울에서 활동하고 있었다. 백석은 평양에 있는 시인으로는 가장 지명도가 높았다. 황순원 등이 참여한 평양예술문화협회와 공산당이 지원하는 프롤레타리아 예술동맹이 각각 발족되었지만 그는 어느 단체에도 가입하지 않았다.

평양에서 우익 민족 진영의 지도자는 조선민주당을 창당한 조만식이었다. 조선민주당위원장 조만식은 제자인 백석에게 통역 비서를 맡겼다. 소련군 지도자들이 수시로 조만식을 찾아오는 상황이었기에 러시아어 통역이 절실했다. 평양에서 러시아어가 유창하고 믿을 수 있는 사람은 백석뿐이었다. 그는 조만식의 비서 자격으로 평양의 고급 요정에서 소련 점령군 지도자들과 만나곤 했는데, 이 자리에서 젊은 김성주 (김일성)를 만나기도 했다.

만주국 신경에서 해방을 맞은 허준도 해방된 조국에 들어왔다. 서울로 내려가는 길에 허준은 평양에 들러 백석을 찾았다. 백석은 허준에게 상황이 좋아지면 남쪽에서 시를 발표해달라며 시 원고 뭉치를 맡겼다.

시간이 흐를수록 조만식의 입지가 좁아졌다. 소련의 조종을 받는 김일성 세력이 조만식 주변의 인사들을 하나둘씩 포섭했고, 시인·예술가들이 김일성에 충성 맹세를 했다. 백석은 조만식 편에 서서 김일성과 거리를 뒀다.

이런 상황에서 백석은 1945년 12월 말 평양에서 스무 살의 이윤희와 세 번째 결혼식을 올린다. 세 번째 결혼인 만큼 주변에 알리지 않았다.

1946년 2월, 조만식이 김일성에 의해 고려호텔에 연금되었다. 백석의 통역 비서 역할은 이렇게 끝이 난다. 그는 러시아어 번역으로 생계를 꾸리기로 결심한다. 소련의 지배를 받는 북한에서는 러시아 문학만이 허용되었다.

이 지점에서 의문이 생긴다. 왜 백석은 여러 사람에게서 월남 권유를 받고도 남쪽으로 내려가지 않았을까. 함흥의 김동명, 원산의 구상도 가족을 남겨둔 채 혈혈단신으로 월남하지 않았던가.

평양의 유명인사인 그는 공산당의 감시망 속에서 일거수일투족을 감시당했다. 평양에는 아이와 아내와 부모님이 살고 있었다. 딸린 가족이 너무 많아 월남은 감히 엄두를 낼 수 없었다. 혼자 월남에 성공한다고 해도 가족에게 미칠 화를 생각하지 않을 수 없었다. 한편으로는 그가 소련의 비호를 받아 생명의 위협을 느끼지 못했기 때문이라는 해석도 있다. 문학평론가 조영복은 고향이 시심(詩心)의 원천이고 모국어의 토대였기 때문에 차마 고향을 떠나지 못했을 것으로 해석한다.

백석의 시 원고 뭉치를 들고 서울로 내려온 허준은 친구의 뜻을 따랐다. 복간되는 《문장》 1945년 10월호에 시 한 편을 보낸다. 백석이 만주에서 잠깐 농사를 지을 때 쓴 시 〈7월 백중〉이었다. 허준은 또 한 편의 시를 을유문화사에서 창간한 예술잡지 《학풍(學風)》에 보낸다. 해방 전에 쓴 〈남신의주 유동 박시봉방(南新義州 柳洞 朴時逢方)〉이 백석이 남한에서 발표한 마지막 작품이다.

일제에 의해 폐간되었다
속간된 《문장》

"어느 사이에 나는 아내도 없고, 또, / 아내와 같이 살던 집도 없어지고 / 그리고 살뜰한 부모며 동생들과도 멀리 떨어져서, / 그 어느 바람 세인 쓸쓸한 거리 끝에 헤매이었다."

이렇게 시작하는 이 시는 백석이 두 번째 부인과 이혼하고 방황할 무렵 친구 허준의 집에 머무르며 쓴 것이다. 식민지 시절 조선의 많은 지식인들은 디아스포라를 겪어야 했다. 조선을 떠나 만주, 연해주, 일본 등지를 떠돌았다. 이어진 해방 공간의 혼돈 속에서 조선인은 선택해야 했다. 자유민주주의냐, 공산주의냐?

이 과정에서 수많은 이산(離散)이 발생했다. 이 시가 그려내는 이야기는 조선인 모두의 이야기였다. 사람들은 이 시를 읽으며 비명에 갔거나 생사를 모르는 아버지를, 어머니를, 아내를, 남편을, 아들과 딸을 떠올렸다.

시인들은 〈남신의주 유동 박시봉방〉을 읽고 전율했다. "백석 같은 시를 쓰지 못할 바에야"라며 동시로 전향한 사람도 있고, 아에 시작(詩作)을 포기하고 대학으로 간 사람도 있었다. 시인 신경림은 중학생 때 이 시를 접하고 잠을 이루지 못했다. 신경림의 말이다.

"책방에서 《학풍》이라는 새로 나온 잡지를 뒤적이다가 그의 〈남신의주 유동 박시봉방〉이라는 시가 실려 있는 것을 보았다. 그 자리에 서서 읽고 나는 너무 놀랐다. '시란 이런 것이로구나.' 아마 이런 생각을 하지 않았던가 싶다. 나는 그의 시 한 편을 읽기 위해서, 너무 어려워서 그것말고는 거의 한 쪽을 다 읽을 수도 없는 그 책을 샀다. 그리고 그 시 한 편은 그때까지 내가 시에 대해서 가지고 있던 생각을 완전히 바꾸어놓을 만큼 감동적이고 충격적이었다."

서른 살이던 구상(具常)은 원산에서 시인으로 활동하다 생명의 위협을 느껴 가족을 남겨두고 홀로 월남한 경우다. 서울에서 지내고 있던 구상에게 이 시는 바로 자신의 이야기였다. 구상의 말을 들어보자.

"백석 선생이 북에 남아 있었기에 망정이지 남쪽에 내려왔더라면 나는 시를 쓰는 것을 접고 그의 시에 대한 평론이나 쓰는 것으로 만족했거나 아니면 다른 길로 갔을 겁니다."

상황이 이렇게 흘러가자 자연스럽게 백석 시집을 출판해야 한다는 이야기가 흘러나왔다. 1936년《사슴》이 나온 지 10년이 지났으니 그럴 만도 했다. 실제로《사슴》이후 발표한 시들만 모아도 시집을 만들 수 있었다. 《학풍》은 시집 출간을 기정사실로 보고 창간호 편집 후기에 이를 조심스럽게 밝혔다. 을유문화사에서 두 번째 백석 시집을 내기만 하면 화제가 될 게 분명했다. 이때 예기치 못한 사건이 벌어진다. 그의 대리인 역할을 하던 허준이 돌연 월북한 것이다. 백석과는 연락이 닿지 않는 상황에서 대리인 허준마저 사라졌다. 상황이 이렇게 되자 문인들은 시집을 내지 않는 게 북한에 있는 백석을 위하는 길이라고 판단했다. 허준은 왜 다시 북으로 갔을까? 연구자들의 의견을 종합하면, 혼자서 생활고에 시달리다가 집이라도 있는 고향으로 가는 편이 낫다고 생각했다는 것이다.

삼수갑산으로의 유배

1948년 북한에 공산정권이 들어섰다. 시를 포기한 백석은 러시아 문학 번역에 전념했다. 펜을 놓지 않는 길은 번역밖에 없었다. 1949년 천재 시인으로 평가받던 이사콥스키의 시집《이사콥스키 시초(詩抄)》를 번역했다. 210쪽 분량의 양장본으로 출간되었다.

러시아 문학 번역이라고 해서 자유가 보장된 것은 아니었다. 그는 보이지 않는 감시망을 느꼈다. 그럴수록 번역을 제2의 창작이라고 자위하며 심혈을 기울였다. 최고의 번역 작품을 남기고 싶었다. 소설《고요한 돈》제1권(625쪽)이 출간되었다. 그리고 반년도 안 되어 제2권이 1950년 2월에 출판되었다. 그가 얼마나《고요한 돈》번역에 전력했는지를 엿볼 수 있는 대목이다.

그가 평양에서 번역에 몰두하고 있을 때 소련을 등에 업은 김일성이 6·25전쟁을 일으켰다. 소련제 탱크를 앞세운 북한 인민군은 사흘 만에 서울을 함락했다. 북한은 월북 작가들을 중심으로 종군작가단을 구성해 전선에 내보냈다. 이태준은 2차 종군작가단에 포함되었다. 허준 역시 북한 인민군을 따라 서울로 내려왔다.

인천상륙작전 이후 국군과 유엔군이 38선을 넘어 북쪽으로 진격했다. 국군과 유엔군의 평양 점령에 앞서 미군은 평양을 대대적으로 공습했다. 백석은 평양을 떠나지 않은 채 공습을 피해 여기저기 옮겨다녔다. 이 혼란 속에 그는 들고 다니던《고요한 돈》제3권 번역 원고를 잃

《고요한 돈》표지

어버렸다.

　평양에 잠시 자유가 회복되었을 때 은신해 있던 그를 찾아온 사람은 후배 고정훈이었다. 중공군의 개입으로 평양이 다시 공산군의 수중으로 들어가려는 순간 고정훈은 그에게 월남을 설득했다. 백석은 가족과 고향을 떠나지 않겠다고 버텼다.

　《고요한 돈》제3권 원고를 분실하고 시름의 나날을 보내던 1950년 말 서른아홉에 첫딸을 얻었다(4년 뒤에는 아들을 얻었다). 다시 번역에 매달렸다. 1953년 초 파블렌코의 장편소설 《행복》이 번역 출간되었다. 1953년 7월, 휴전협정이 조인되고 전쟁이 끝나자 북한에서는 전쟁 패배의 책임을 물어 종군작가들에 대한 숙청작업을 시작했다(이태준은 1956년 숙청된다). 그는 경미한 근신처분을 받는다. 문인들이 숙청되는 가운데 백석이 살아남은 것은 러시아 인맥 덕분이었다. 김일성 입장에서도 모스크바를 의식해 그에게 함부로 대할 수 없었다.

　딸과 아들이 커가는 것을 보면서 백석의 인생관에도 변화가 일었다. 번역가인 그가 아동문학에 눈을 뜬 것이다. 1956년 들어 백석은 본격적으로 아동문학 작품을 발표한다. 월간 《아동문학》 창간호에 동화시 〈까치와 물까치〉와 〈지게게네 네 형제〉를 실었다. 그가 아동문학에 뛰어들면서 북한의 아동문학은 벼락같은 전성기를 맞게 된다. 그는 아동문학에서 자신의 새로운 문학적 가능성을 발견해냈다. 그는 1956년 5월에 동화의 정의를 발표했다. 어디에서도 나온 적 없는 동화론(論)이다.

　"사람들에게 특히 아동들에게 무엇이 좋으며 무엇이 나쁜가를, 무엇이 아름다우며 무엇이 아름답지 아니한가를, 무엇이 참되며 참되지 아니한가를 판별하는 총명을 가르쳐주기 위하여, (……) 모든 자연과 동물(바람, 해, 달, 물, 추위, 더위, 꽃, 열매, 범, 승냥이, 토끼) 그리고 인간의 손으로 창조된 모든 사물을 인격화하여 그것들을 실제물처럼 생동하게 하면

서, 환상적 형상 속에 사고하고 행동하게 하는 문학의 한 장르가 곧 동화이다."

전쟁의 폐허 속에서 허덕이던 상황에서 어느 누가 동화의 중요성에 눈을 뜰 수 있을까.

백석은 《아동문학》에 동시 〈멧돼지〉, 〈강가루〉, 〈산양〉, 〈기린〉을 발표한다. 《문학신문》에는 '아동문학의 협소화를 반대하는 위치에서'라는 제목의 글을 싣는다. 우회적으로 부드럽게 쓴 이 글은 아동문학에 사회주의 이념을 덧씌우면 인간성이 파괴된다는 주장을 담고 있다.

1958년 가을, 김일성은 '사회주의 건설에서 소극성과 보수주의를 반대하여'라는 제목의 연설을 한다. 반대자들에 대한 대대적인 숙청작업의 시작을 알리는 총성이었다. 백석에게도 당중앙위원회에서 '붉은 편지'가 내려왔다.

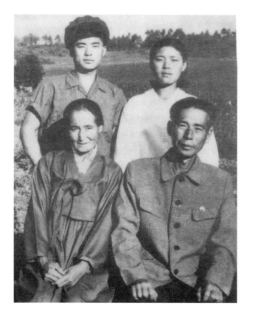

북한에서 가족들과 찍은 사진

백석은 잠깐 내려갔다 올 바에야 멀더라도 산세 좋은 곳으로 가자고 마음먹었다. 가족을 모두 평양에 둔 채 양강도(옛 함경도) 삼수를 선택한다. 삼수는 한반도에서 가장 산세가 험해 한번 들어가면 나오기 힘들다는 말이 전해지는 삼수갑산을 말한다. 북한의 행정구역으로는 양강도 삼수군 관평리.

그는 양치는 일을 맡았다. 잡다한 노동이 쉴 새 없이 주어졌다. 얼마 후 그는 평양 복귀에 대한 기대를 접고 가족에게 삼수로 와달라는 편지를 쓴다. 아내는 남편의 편지를 받자마자 곧바로 짐을 꾸렸다. 1959년 봄이었다. 아내는 아이들을 데리고 멀고 먼 양강도

로 들어간다.

백석은 북한에서 제일 높은 지대에서 돼지 키우는 일을 했다. 돼지가 새끼를 낳으면 새끼를 받았다. 첩첩산중 오지에서 상상도 할 수 없는 고된 노동을 하며 하루하루를 근근이 버텼다.

1962년 중반 이후 그의 소식은 끊겼다. 그를 삼수갑산에서 꺼내올 수 있는 사람은 한설야밖에 없었다. 김일성 치하에서 승승장구하던 한설야 역시 1962년 말 '자유주의자와 복고주의자'로 몰려 숙청되어 자강도 협동농장에 배치되었다. 백석이 복권될 길은 완전히 막혀버린 것이다. 이날 이후 그는 잊혀졌다. 평양에서 그를 찾는 사람은 없었다. 그를 찾아온 유일한 사람은 허준이었다. 귀양 간 사람을 찾아간다는 행위 자체가 위험천만한 일이었지만 허준은 개의치 않았다.

1996년 1월까지 백석은 비교적 건강했다. 2월 들어 감기에 걸려 열흘 넘게 고생하다가 폐렴으로 2월 15일 사망한다. 향년 85세.

하늘이 내린 시인

1960년대 중반, 일본 시인 노리다케 가쓰오는 북한 매체에서 그의 이름이 나오지 않자 노심초사했다. 그의 생사를 확인하려 백방으로 노력했으나 소용이 없었다.

노리다케는 시 〈파(葱)〉를 발표한다. 신의주에 살던 노리다케가 안동의 백석 집을 찾아갔을 때, 백석이 대파를 한 손에 든 채 부엌에서 나오다 그와 마주친 적이 있었다. 이 장면이 노리다케의 뇌리에 각인되었다.

파를 드리운 백석
백이라는 성에, 석이라는 이름의 시인

나도 쉰세 살이 되어서 파를 드리워 보았네
뛰어난 시인 백석, 무명의 나
벌써 스무 해라는 세월이 흘렀군요
벗, 백석이여 살아계신가요
백이라는 성, 석이라는 이름의 조선의 시인

백석에 대한 그리움으로 점철된 시다. 이 시는 일본에서 주목을 받았다. 아무런 형용어귀도 없다. 같은 시인이면서 자신을 한없이 낮추고 상대를 높인다. 인간에 대한 깊은 존경심이 없이는 나올 수 없는 시다. 노리다케는 자신의 아내에게 이렇게 말했다고 한다.

"백석은 하늘이 내린 시인이다. 나는 비록 백석이라는 훌륭한 시인의 머리 아래에 있는 사람이지만, (백석은) 비록 친한 친구일망정 조선의 서정주라는 시인의 머리 위 수준에 있는 시인이다."

노리다케는 부인에게 이런 말도 했다고 한다.

《백석 시 전집》 표지

"생전에 내가 가장 귀하게 생각했던 것은 백석을 만난 것이며 역시 백석의 가장 아끼는 후배인 이중섭을 만난 것이다. 둘다 천재였다. 이중섭은 백석의 영향을 가장 많이 받았다."

노리다케는 일본에서 백석을 그리워했다. 일본의 시인은 백석을 잊지 않으려 백방으로 노력했지만 끝내 백석의 생사를 확인하지 못한 채 1989년 눈을 감는다.

백석은 1960~80년대 대한민국에서 망각되었다. 이태준처럼 이념을 따라 월북한 것이 아닌데도 고향에 남았던 '재북 시인'은 남북 대치 상황에서 '월북 작가'의 울타리 속에 묶이고 말았다. 88서울올림픽을 앞두

고 있던 1987년 어둑한 금제의 창고에 거미줄로 칭칭 감겨 있던 시집에 햇살이 들었다.

시인인 이동순 영남대 국문과 교수는 1987년 《백석 시 전집》을 발간했다. 1936년 시집 《사슴》이 나온 이래 첫 시선집이었다. 《백석 시 전집》은 망각의 늪에 침전되어 있던 백석을 소환했다. 대중은 백석의 시를 접하고 경탄을 금치 못했다. 이후 월북 작가 해금 조치가 이어져 〈남신의주 유동 박시봉방〉, 〈모닥불〉, 〈나와 나타샤와 흰 당나귀〉 등이 국어교과서에 실리게 된다.

자야와 길상사

1995년 한 여성이 자신의 과거를 공개하는 책을 내 화제가 되었다. 서울 성북동에서 고급 요정 대원각을 운영해온 김영한이었다. 대원각은 1950~70년대 서울의 3대 요정에 들었다. 그는 자전 에세이 《내 사랑 백석》을 통해 백석과의 사랑을 세상에 공개했다. 그는 자신이 백석의 연인 '자야'였으며 〈나와 나타샤와 흰 당나귀〉의 주인공이라고 주장했다. 그의 등장으로 백석 연구는 새로운 국면으로 접어들었다. 연구가들은 그를 만나 백석 연구의 결락을 메우고자 했다.

김영한은 그 이후 또 한 번 세상의 주목을 받았다. 요정을 운영하며 일군 전 재산인 대원각을 부처님에게 시주하기로 한 것이다. 법정 스님의 '무소유'에 감화된 그는 아무 조건 없이 대원각 부동산을 시주하겠으니 사찰로 만들어달라고 법정에게 청했다. 법정이 이 청을 받아들였고, 1997년 길상사가 창건된다. 김영한은 눈을 감으며 "천억 원의 재물도 백석의 시 한 줄만도 못하다"라는 말을 남겼다. 길상사에 작은 공덕비가 세워졌고, 자야는 '길상화 보살'이라는 법명을 얻었다.

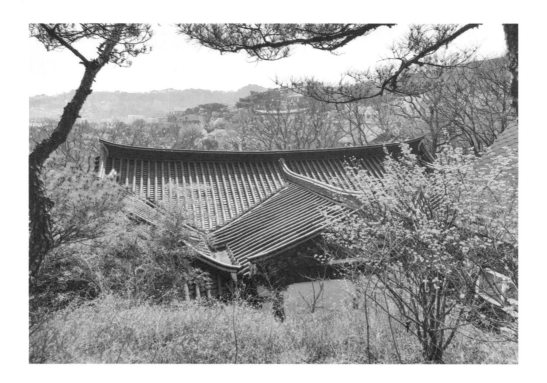

삼각산에서 내려다본
길상사 전경

길상사로 길을 잡는다. 지하철 4호선 한성대입구역에서 내려 마을
버스를 타면 금방이다. 성북동 방면의 마을버스 정류장에서 02번 버스
를 탄다. 버스는 10분도 걸리지 않아 길상사 정류장에 선다.

길상사 경내로 들어간다. '삼각산길상사(三角山吉祥寺)'라는 현판이 고
운 단청빛을 받아 선명했다. 길상사에는 도처에 시주자 김영한의 흔적
이 남아 있다. 정문격인 일주문을 지나 오른편으로 올라간다. 탑이 하
나 보인다. 길상칠층보탑이다. 불자들이 합장한 채 탑돌이를 하고 있
다. 영안모자 백성학 회장이 법정 스님과 길상화 보살의 고귀한 뜻을
기리고 종교 화합의 의미를 전하고자 무상으로 기증한 것이다.

길상칠층보탑을 둘러보고 왼편으로 길을 잡는다. 길상사의 상징물
로 자리잡은 관세음보살상이다. 그동안 보아온 관세음보살상과는 많
이 다르다. 낯설다. 하지만 재미있고 신선하고 인간적이다. 예술이 근

엄한 종교에 유머를 살짝 섞은 결과다.

관세음보살상을 지나 언덕길을 올라간다. 가파른 산중턱에 작은 집들이 하나씩 박혀 있다. 스님들의 처소다. 스님들의 공간이니 방해하지 말아달라는 안내문이 보인다. 가장 높은 곳에서 길상사를 내려다본다. 사찰이 삼각산 품안에 포근히 안겨 있다.

조금 큰 집이 나타났다. 법정 스님이 거처하던 처소다. 두 여성이 마루에 앉아 이야기를 나누고 있었다. 처소 앞에 법정 스님의 생애를 간략히 정리해놓은 안내문이 보였다. 이 안내문 속에도 김영한에 대한 언급이 나온다.

이제 공덕비를 찾아가 보자. 공덕비는 경내 안내도에 따르면 12번 구역에 있다. 그보다는 계곡 물소리를 따라가는 게 더 쉽다. 졸졸졸 흐르는 계곡물 소리가 정겹다. 내려다보니 제법 계곡이 깊다. 경계에 안전석을 설치해두었다. 계곡에는 구름다리가 놓여 있고, 다리 건너에 사당이 한 채 보인다. 사당 아래에 자그마한 공덕비가 놓여 있다.

"시주 길상화 공덕비."

뒤로 돌아 공덕비 뒷면을 바라본다. 무릎을 꿇고 비문을 천천히 읽는다.

"이 길상사는 시주 길상화 김영한님이 보리심을 발하여 자신의 소유를 아무 조건 없이 법정 스님에게 기증하여 이루어진 삼보의 청정한 가람이다. 선하고 귀한 그 뜻을 오래도록 기리고자 돌에 새겨 고인의 2주기를 맞아 이 자리에 공덕비를 세운다. 마하반야바라밀. 불기 2545년 (서기 2001년 11월 21일). 길상사 대중합장."

그 옆에는 길상화 보살 김영한의 생애를 간략하게 정리한 안내문이 서 있다. 백석의 시 〈나와 나타샤와 흰 당나귀〉와 함께. 이 비문에서 눈길이 머문 곳은 김영한의 유언이었다.

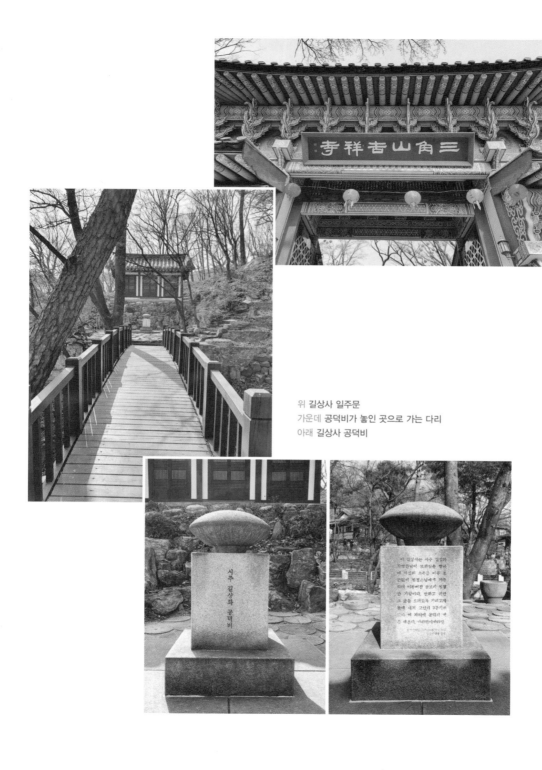

위 **길상사 일주문**
가운데 **공덕비가 놓인 곳으로 가는 다리**
아래 **길상사 공덕비**

"나 죽으면 화장해서 눈이 많이 내리는 날 길상헌 뒤뜰에 뿌려주시오."

자야는 시 속으로 들어가 나타샤가 되고 싶었던 것이다.

앞서 언급한 고형진 고려대 교수는 백석 시어 사전《백석 시의 물명고(物名攷)》를 편찬했다. 이 책에 따르면, 백석은 총 98편의 시에 3,366개의 시어를 썼다. 고형진 교수는 신문 인터뷰에서 이렇게 말했다.

"다들 백석 하면 평안도 방언만 쓴 줄 알지만 교사 시절 거주했던 함경도의 방언, 신문기자로 일하며 썼던 표준어까지 활용해 우리말을 아주 다채롭게 구사한 시인이다. 이 많은 시어는 우리말의 언어 자원이 얼마나 풍부한지 보여준다."

흥미로운 사실은 이 중에서 음식 관련 낱말만 203개에 이른다는 점이다. 98편의 시에 평균 하나 이상의 음식 관련 낱말이 나온다는 얘기다. 음식 낱말이 빈번하게 나오니 당연히 그 단어를 서술하는 조리 동사가 풍성하다. '무르끓다'라는 동사가 그것이다. 음식물이 허물어질 정도로 끓는다는 뜻이다.

시든 소설이든 어떤 작품이 고전의 반열에 올라서려면 다른 예술 장르에서 지속적으로 리메이크되고 변주되어야 한다. 특히 운문인 시의 경우는 자체에 내재되어 있는 음악성으로 인해 노래로 불릴 때 가치와 의미가 증폭된다. 김소월의 〈개여울〉, 서정주의 〈푸르른 날〉, 양명문의 〈명태〉, 정지용의 〈향수〉, 정호승의 〈이별 노래〉가 각각 노래로 불렸다.

백석의 시는 최근 뮤지컬로 나왔다. 〈나와 나타샤와 흰 당나귀〉다. 극작가 박해림은 2014년부터 이 시를 주제로 뮤지컬 대본을 쓰기 시작해 2016년 완성했다. 줄여서 '나나흰'으로 불리는 이 뮤지컬은 백석과 자야의 사랑 이야기가 중심이다. 박해림 작가는 '나타샤'를 '자야'라고 설정하고 이야기를 풀어간다.

뮤지컬의 주인공은 자야다. 노인이 된 자야에게 백석이 찾아오면서

서울과 함흥의 시간들이 소환된다. 이 뮤지컬에는 시 20편이 노랫말로
만들어졌다. 〈바다〉, 〈흰밥과 가재미와 우린〉, 〈여우난골족〉……. 작
곡가 채한울이 곡을 입혔다. '나나흰'은 2017~18년 대학로에서 무대에
올려졌고, 박해림은 2019년 제13회 '차범석 희곡상' 뮤지컬 극본 부분
수상자가 되었다. 박해림은 수상 소감에서 이렇게 말했다.

"이 작품을 쓰고 나서 자취방에서 소주와 북어포를 놓고 (백석의 고향
이 있는) 북쪽을 향해 절을 했습니다. 과연 제가 이 작품을 써도 되는지,
누가 되지는 않을지, 그리고 당신의 시가 제 작품을 통해 더 많은 사람
에게 기억될 수 있으면 좋겠다고 생각하면서요."

소설가 김연수는 최근 장편소설 《일곱 해의 마지막》을 펴냈다. 삼
수갑산에서 시를 꺾고 양치기를 하던 백석의 1957년에서 1963년까지의
7년을 다뤘다. 우리가 앞에서 만났던 인물들이 등장한다.

다음에는 또 어떤 작가에 의해 어떤 방식으로 백석이 조명될 것인가.

윤동주,
슬픈 자화상
1917~1945

尹東柱

한국인이 가장 사랑하는 시인

내가 지금까지 만난 천재 49명 중에서 가장 짧은 생애를 산 인물은 볼프강 아마데우스 모차르트였다. 18세기 인물인 모차르트는 35년을 살았다. 평균 수명이 오십 안팎이던 시대였지만 요절은 요절이다.

윤동주의 생애는 그 모차르트보다도 8년이 더 짧다. 27년 2개월. 우리 나이로 29세. 그런데 우리 의식 속에 윤동주는 '오래전 사람'이라는 인식이 강하게 뿌리내려 있다. 너무 일찍, 생애가 과거완료형으로 끝났기 때문이리라. 그러나 출생 연도를 알고 나면 생각이 달라진다.

1917년생. 호암 이병철보다 일곱 살, 아산 정주영보다는 두 살 아래다. 그러니 그가 그렇게 허무하게 일찍 가지 않고 한국 남자의 평균 수명만 살아냈다면 우리는 윤동주를 지금보다 더 친밀하게 여겼을 수도 있다. 100세 철학자로 활동 중인 김형석 연세대 명예교수는 1920년생으로 그와 평양 숭실중학을 같은 시기에 다녔다.

윤동주의 27년 생애에서 가장 눈부시게 자유로웠던 기간은 연희전문 문과를 다닌 4년이었다. 북간도 용정의 광명중학을 졸업한 그가 연희전문 문과에 입학한 것은 1938년이다. 연희전문은 기독교 계열로

1915년 개교했다. 초대 교장은 언더우드 1세, 2대 교장은 에비슨 박사, 3대 교장은 언더우드 2세(한국명 원한경). 윤동주는 언더우드 2세가 재직 중일 때 연희전문에 입학했다.

1930년대 말은 일본 제국주의가 절정에 이른 때였다. 1937년 중일전쟁이 발발하면서 후방인 경성(서울)에도 그 여파가 미쳤다. 그가 4학년이던 1941년 6월, 문과에서 의미 있는 일이 벌어진다. 문과 학생회인 문우회에서 잡지 《문우(文友)》를 발행했다. 문우회장이던 강처중이 편집인 겸 발행인을 맡았고, 윤동주의 외사촌 송몽규가 문예부장을 맡았다. 윤동주는 《문우》에 시 두 편을 실었다. 〈새로운 길〉과 〈자화상〉.

여기서 눈여겨 볼 것이 《문우》에 실린 모든 논문, 소설, 기사가 일본어로 실렸다는 사실이다. 학생들의 시 7편·동시 4편·릴케 시 2편까지 13편만이 한글로 게재되었다. 여름방학이 되자 윤동주와 송몽규는 북간도 고향집으로 돌아가면서 《문우》지 한 권씩을 가지고 갔다.

윤동주와 송몽규는 1942년 3월, 일본 유학을 떠난다. 송몽규는 교토 제국대학에 합격하고, 윤동주는 도쿄에 있는 성공회 계열 학교인 릿쿄(立敎) 대학 영어사범과에 입학했다가 한 학기를 마치고 교토의 도시샤(同志社) 대학에 편입한다. 도시샤 대학에 재학 중이던 1943년 7월 14일 경찰에 체포되었고 1945년 2월 16일 후쿠오카 감옥에서 옥사했다.

이준익 감독의 영화 〈동주〉가 나온 게 2016년이다. 보통 사람들은 이 영화를 통해 윤동주의 실체적 삶에 대해 비로소 대략적인 이해를 하게 되었다.

나는 젊은 시절, 또래보다 조금 늦게 대학에 입학했다. 문과 학생들이 선택할 수 있는 여러 전공들 중에서 영문과를 택한 이유는 명확했다. 나는 작가 인생을 살고 싶었고, 작가가 되려면 연세대학교 영문과를 들어가야 한다고 생각했다.

왜 연세대 영문과였을까? 윤동주가 나온 학교라는 게 결정적인 이유였다. 엄밀히 말하면, 윤동주는 '연희전문 문과' 출신이다. 그가 입학할 당시 연희전문에는 문과, 상과, 이과 3개 과가 전부였다. 연희전문이 세브란스의전과 합쳐져 연세대학교로 바뀌면서 문과에서 맨 먼저 영문학과가 만들어졌다. 내가 접한 윤동주 이력에는 "연희전문 영문과 졸업"으로 기록되어 있었다. 그래서 나는 어린 마음에 글을 쓰려면 영문과를 가야 한다고 생각했던 것이다.

연세대 인문관(현 외솔관)으로 올라가는 언덕길 왼편에는 윤동주 시비가 세워져 있다. 문과대 학생들은 지금이나 40년 전이나 강의를 듣기 위해 이 시비 앞을 지나친다. 시비에는 윤동주의 〈서시(序詩)〉가 새겨져 있다. 나는 아침저녁으로 "죽는 날까지 하늘을 우러러 한 점 부끄럼 없기를 잎새에 이는 바람에도……"를 중얼거리며 대학 4년을 보냈다. 그때도 어렴풋하게 느꼈지만 세상을 살아가면서 스무 살 언저리의 이 문학적 교감이 얼마나 소중한 것이었는지를 뼈저리게 깨달아가는 중이다.

윤동주는 한국인이 가장 사랑하는 시인이다. 그가 연희전문 시절 하숙했던 서울 종로구 옥인동 하숙집 앞에는 주말마다 '윤동주 순례객들'이 서성거린다. 지금부터 윤동주의 27년 생애를 따라가 본다.

북간도에서 태어나다

윤동주는 북간도 명동(明東) 학교촌에서 생을 받았다. 1910년에 부부의 연을 맺은 아버지 윤영석과 어머니 김용은 딸을 낳자마자 잃고는 한동안 아이가 생기지 않다가 1917년 12월 30일 아들 동주를 얻었다.

동주의 출생은 명동의 큰 경사였다. 명동의 유지이자 장로였던 윤하현의 외아들이 장손을 낳았으니 얼마나 기뻤을까. 윤영석은 동주 밑으

로 2남 1녀를 더 낳았다. 그들이 혜원, 일주, 광주다.

윤하현의 집에서는 3대가 살았다. 특기할 것은 윤영석의 누이동생 윤신영이 송창희와 결혼해 한 집에서 잠깐 살았다는 점이다. 송창희와 윤신영 부부는 1917년 9월 장남인 송몽규를 낳았다. 윤하현은 석 달 사이에 외손자와 친손자를 얻었다.

위부터 조부 윤하현,
아버지 윤영석, 어머니
김용

석 달 차이로 세상 빛을 본 몽규와 동주. 두 사람은 평생에 걸쳐 공동운명체 관계를 유지한다. 사촌이면서 친구인 두 사람은 때로는 경쟁자로, 때로는 동반자로 서로에게 깊은 영향을 주고받는다. 심지어 두 사람은 일본에서 똑같이 체포되어 같은 감옥에서 나란히 옥사했다. 사촌지간의 이런 사례는 세계적으로도 매우 드물다. 우리가 아는 형제간의 지적 교류는 빈센트 반 고흐와 동생 테오, 표도르 도스토옙스키와 형 미하일 도스토옙스키를 들 수 있겠다.

사람의 생애는 태어나고 자란 시간적·공간적 좌표를 크게 벗어나지 못한다. 먼저 1917년이라는 시간과 북간도라는 공간을 살펴보자. 1917년이라는 시점은 세계사의 전환점으로, 유럽 대륙을 피로 물들인 1차세계대전이 진행 중인 때다. 북간도의 조선인은 이를 구라파전쟁이라고 불렀다. 그 와중인 1917년 10월 볼셰비키 공산혁명이 일어나 러시아가 공산화되었다. 유라시아 대륙이 서쪽에서부터 붉게 물들어가고 있는 상황이었다.

1차세계대전 중 만주 벌판은 유럽의 곡창이었다. 땅이 비옥한 북간도에서 조선인들은 모두 백태(白太) 농사를 지었다. 가을만 되면 구라파에서 좋은 값에 백태를 매입해가니 다들 살림살이가 넉넉했다.

그런데 왜 조선인은 두만강 건너편 만주 땅을 간도(間島)라고 불렀을까. 함북 지방은 척박한 땅이다. 함북 사람들은 만주의 비옥한 땅을 선망했지만 월강죄가 있어 강을 건너는 게 조심스러웠다. 그들은 두만강 가운데에 있는 섬(간도)에 간다는 핑계를 대고 강을 건넜다. 이렇게 해서 두만강 북쪽은 북간도, 압록강 이북은 서간도로 통했다.

이국땅에 세워진 명동촌의 색깔과 분위기를 살펴보자. 이주 초창기부터 1909년까지 명동 사람들은 유교 관습대로 신분을 따졌고 제사에 정성을 다했다. 그러다가 1909년, 명동에 기독교가 전파되면서 양상이 크게 달라진다. 기독교는 사람들을 변화시켰다. "모든 사람이 다 같은 하나님의 자녀"라는 평등사상을 받아들이면서 유교문화는 송두리째 흔들렸다. 제사가 폐(廢)해졌다. 여성들은 자기 이름을 갖기 시작했다. 여성들은 예수를 믿는다는 의미에서 믿을 신(信)자를 넣은 이름을 받았다.

윤동주가 태어난 1917년은 명동촌이 기독교 마을로 자리잡은 뒤였다. 그 무렵 명동촌에서는 일요일이 되면 교회에 200명 이상이 가득 들어찼다. 윤동주의 부모는 기독교인이었고 윤동주 역시 유아세례를 받

명동의 윤동주 생가의
옛모습

았다.

　한국인 대부분은 북간도가 독립운동의 거점이라는 고정관념을 갖고 있다. 북간도에서 독립운동이 불붙기 시작한 것은 3·1운동 이후다. 1920년 봉오동 전투와 청산리 전투가 정점이었다. 그 1년 반 동안 북간도는 독립군 세상이었다.

　상황이 이렇다 보니 명동촌은 일본군에게 눈엣가시였다. 일본군은 간도 대토벌을 벌였지만 기독교 학교인 명동학교는 함부로 건드리지 못했다. 그러던 중 명동중학교는 1924년의 대흉년과 경영난이 겹쳐 문을 닫고, 소학교만 남았다.

　청산리 전투 이후 일본은 독립군과 조선인을 탄압했고, 이후 북간도는 일본의 수중에 떨어졌다. 독립운동가들은 만주 북쪽 러시아 땅으로 몸을 피했다. 명동소학교에서는 조선어, 중국어, 일본어를 가르쳤다.

　1929년 북간도에 공산주의가 들어왔다. 결정적인 계기는 러시아 땅으로 피난 갔던 독립운동가들 중 일부가 그곳에서 공산주의를 받아들여 북간도에 전파했기 때문이다. 명동촌 사람들은 공산화 공작에 넘어갔다. 송몽규의 아버지 송창희가 인민학교 설립에 적극적이었다. 열두 살 송몽규 역시 아버지의 영향을 받아 인민학교 설립의 당위성을 주장하고 다녔다.

　윤씨 집안이 명동을 떠나 용정으로 이사한 데는 공산주의자들의 만행과 테러가 계기가 되었다. 윤동주의 집안은 명동에서 가장 부자였다. 그는 소학교 시절 경성에서 발행되던 소년소녀 월간지 《아이생활》을 정기 구독해 읽었다. 부유한 사람들은 공산당 세상인 명동에 살 이유가 없었다. 그는 27년 생애에서 14년을 명동에서 살았다. 인격과 감수성이 형성되는 시기를 명동에서 보냈다.

시를 쓰고, 기록하다

용정은 길림에서 백두산으로 가는 길의 중간쯤에 있다. 나는 1990년 회사에서 보내준 단기연수 프로그램으로 북경-장춘-길림-백두산을 돌아보는 여정에서 처음 용정 땅을 밟아보았다. 한국인이 비장한 심정으로 부르는 노래 중에 〈선구자〉가 있다. 가사 중에 "한 줄기 해란강은 천년 두고 흐른다"라는 대목이 있다.

용정은 해란강 하류에 위치한다. 조두남 작곡·윤해영 작사의 이 곡은 원래 제목이 〈용정의 노래〉였는데, 광복 후 조두남이 〈선구자〉로 제목을 바꿨다.

용정(龍井)이라는 지명은 '용두레 우물'에서 유래됐다. 드문드문 채소밭이 있는 허허벌판에 용두레 우물이 있었다. 사람 손이 아닌 돌덩이의 무게를 이용해 물을 긷는 것을 '용두레'라고 한다.

용정은 북간도에서 조선인이 가장 많이 거주하는 도시였다. 용정에는 일본 간도 총영사관이 있었다. 용정에서 일본이 함부로 하지 못하는 곳이 딱 한 군데 있었다. 기독교 장로교 소속의 캐나다 선교부가 자리잡은 동쪽 언덕 위였다. 캐나다가 영연방의 일원이던 시절이라 조선인들은 이곳을 '영국덕'이라 불렀다. 영국덕에는 학교, 병원을 비롯한 각종 기관과 그들의 주택이 있었으며 윤동주가 다닌 은진중학교 역시 이곳에 있었다. 은진중학교의 교과서는 모두 일본어로 되어 있었다.

윤씨 집안이 명동에서 용정으로 이주한 것은 1931년 늦가을. 조부의 입장에서 보면 농경지를 다 버리고 도회지로 나간 것이다. 1932년 윤동주는 송몽규 등과 함께 은진중학교에 입학한다.

여기서 1930년대의 시대 상황을 잠깐 살펴보자. 1929년 뉴욕 주식시장이 폭락하면서 대공황이 시작되었다. 대공황의 파도는 태평양 건너

북간도까지 덮쳤다. 1930년 가을, 곡식 가격이 폭락했다.

1931년 만주사변이 일어났다. 이어 1932년 일본은 만주국이라는 괴뢰 정부를 세운다. 청나라 마지막 황제였던 푸이(溥儀)가 허수아비 왕이었다. 1988년에 나온 베르톨루치 감독의 영화 〈마지막 황제〉는 만주국 황제 푸이의 생애를 다룬 것이다.

용정은 청나라-중화민국을 거쳐 만주국 영토에 편입되었다. 그의 집주소는 '용정가 제2구 1동 36호'. 20평 정도의 초가집에서 3대가 옹색한 생활을 했다. 시대 상황은 암울했고 가정형편은 어려웠지만 그는 여기에 영향을 받은 것 같지 않다. 동생 윤일주가 쓴 〈윤동주의 생애〉에 보면 색다른 면이 등장한다.

"은진중학교 때의 그의 취미는 다방면이었다. 축구 선수로 뛰기도 하고 밤에는 늦게까지 교내 잡지를 내느라고 등사 글씨를 쓰기도 했다. 기성복을 맵시 있게 고쳐서 허리를 잘록하게 한다든지 나팔바지를 만든다든지 하는 일을 어머니의 손을 빌리지 않고 혼자서 재봉틀로 하기도 하였다."《나라사랑》23집)

1935년 송몽규가 《동아일보》 신춘문예 콩트 부문에 〈숟가락〉이 당선되었다. 은진중학교 3학년생인 그가 신춘문예에 응모해 당선되었다는 사실은 용정의 경사였다. 이것은 문학소년 윤동주에게 자극제가 되었다. 그는 이때부터 자신이 쓰는 모든 작품에 날짜를 명기해 정리하기 시작했다.

그가 처음으로 날짜를 기록해 보관한 작품은 〈삶과 죽음〉, 〈초한대〉, 〈내일은 없다〉 3편이다. 1934년 12월 24일로 기록되었다. 송몽규가 신춘문예에 당선돼 콩트가 실린 것은 1935년 1월 1일이다. 이것은 송몽규의 신춘문예 당선에 크게 자극받은 윤동주가 새로운 각성과 각오를 했다는 것을 보여준다. 그래서 그는 일 주일 전에 정리해놓았던

세 편의 시에 완성일을 기입하여 보관했던 것이다.

신춘문예 등단 2개월 후 송몽규는 은진중학교 4학년에 진급하지 않고 갑자기 중국으로 갔다. 아무도 그가 왜 중국으로 갔는지 이유를 알지 못했다. 그런데 그는 중국에서 돌아와 청진의 감옥에서 보름 넘게 옥살이를 했다.

윤동주 연구가들은 1977년까지 송몽규가 왜 중국으로 갔는지를 밝혀내지 못했다. 송몽규는 장개석 정부의 재정 후원으로 비밀리에 운영되던 1년제 낙양 군관학교에 입교하러 중국에 간 것이었다. 낙양 군관

윤동주와 송몽규

학교에 한인반을 개설해 비밀리에 중국과 만주의 조선인 학생을 모집했다. 은진중학교 역사 교사가 송몽규를 천거해 2기생으로 입교했다. 이때부터 송몽규는 일본 경찰의 요시찰 인물 리스트에 올라갔다. 그러나 송몽규는 이 사실을 숨겼고 주변에서는 아무도 이를 알지 못했다. 윤동주의 불행과 불운이 여기서부터 싹트기 시작했다.

송몽규가 중국으로 갔을 무렵 윤동주와 은진중 동기생들은 진로를 놓고 고심했다. 당시 용정 학생들의 꿈은 고국의 경성이나 평양에서 공부하는 것. 그는 평양 숭실중학교에 4학년 편입 시험을 치르지만 낙방한다. 생애 최초의 좌절이었다. 하지만 3학년 편입은 가능했다. 친구 문익환은 4학년으로 다니는데, 그는 3학년으로 다녀야 했다.

평양은 대도시였다. 감수성이 특출한 열여덟 청년이 보고 느낀 것이 북간도와는 비교가 되지 않았다. 숭실중학교를 다닌 기간이 7개월밖에 되지 않았지만 이 기간에 그는 〈공상(空想)〉을 비롯한 시 10편과 동시 5편(〈조개껍

질〉 등)을 써냈다. 시적 감수성이 폭발한 시기였다.

이 중에서 주목해 봐야 할 것이 〈공상〉이다. 이 시는 윤동주가 쓴 시 중에서 처음으로 활자화되었다. 숭실중학교 학우회지에 〈공상〉이 실린 것이다. 동시 〈조개껍질〉을 보면 〈공상〉을 쓴 사람이 맞나 싶을 정도다. 도대체 그의 시 세계에 무슨 일이 있었던 것일까. 작가 송우혜는 그가 1935년 경성에서 출판된 《정지용 시집》을 읽고 나서 시를 보는 눈이 달라졌다고 해석한다. 정지용은 그가 평생을 두고 흠모한 시인이었다.

이런 시적인 도약과는 달리 현실 세계에서는 험악한 상황이 옥죄어 왔다. 일본이 1935년 11월 평양에 있는 모든 공·사립 중등학교에 신사참배를 강요하면서 평양 전체가 혼란에 빠져들었다. 기독교계 학교 3곳(숭실, 숭의, 의명)을 제외한 모든 중등학교가 신사참배를 받아들였다. 숭실중학교와 숭의중학교는 끝까지 버텼다. 숭실중학 교장인 미국인 선교사는 신사참배를 거부한 채 사직서를 제출하고는 미국으로 돌아갔다. 1936년 새학기가 시작되면서 학생들이 소요를 일으켰고, 일제에 대한 저항의 뜻으로 동맹퇴학을 결행했다. 윤동주도 동맹퇴학을 택했다. 평양 유학은 7개월 만에 끝이 났다.

윤동주는 다시 경의선-경원선-함북선을 타고 멀고 먼 길을 돌아 용정으로 왔다. 용정에 5년제 중학교는 친일계인 광명중학이 유일했다. 다른 중학교들은 4년제였다. 서울의 전문학교에 진학하려면 5년제를 졸업해야 했다. 그는 광명중학에 편입했다. 파출소 피하려다가 경찰서로 뛰어들어간 격이었다. 한 학년이 한 반인 광명중학은 일본어로만 강의했다. 광명중학 4학년 과목을 보면 용정의 지정학적 위치가 고스란히 드러난다. 일본어, 조선어와 한문, 만주어, 영어 4개 언어를 배웠다.

2년간 광명중학을 다니며 그는 많은 시와 동시를 써냈다. 만주어,

일본어, 영어를 배우면서 그는 역설적으로
우리말의 소중함을 깨달았다. 시 27편, 동
시 22편. 왕성한 작품 생산량이다. 모순된
시대 상황이 우리말 시 창작에 몰두하게
했다.

광명중학 시절 그는 동시 5편을 잇따라
발표했다. 연길에서 발행되던 어린이 잡지
《카톨릭 소년》에 투고해 채택되었다. '尹童柱'라는 필명도 사용했다.

윤동주가 만든, 백석
시집 《사슴》 필사본

그의 목표는 두 가지였다. 문학 수업과 상급학교 진학. 그는 용돈을
거의 책 사는 데 썼다. 문학에의 열정을 보여주는 유명한 사례. 앞서 말
했듯, 1936년 출간된 백석 시집《사슴》은 100부 한정판이었다. 도저히
책을 구할 방법이 없자 그는 학교 도서관에서 시집을 빌려 필사본으로
만들어 읽었다. 책을 한 페이지만이라도 필사를 해본 사람이라면 안다.
이것이 얼마나 정성과 인내와 끈기가 있어야 가능한 일인가를.

광명중학을 졸업한 그는 꿈에 그리던 연희전문 입학시험을 치르러
서울로 갔다. 아버지는 의과를 가라고 강권했지만 그는 의과는 죽어도
싫다고 버텼다. 진로 문제를 놓고 부자간에 사발이 날아가는 험악한
상황이 이어졌다. 자식 이기는 부모 없다고 했던가. 그와 송몽규는 연
희전문 문과 시험에 합격했다.

연희전문 문과생

아무리 불우한 생애를 산 사람에게도 행복했던 순간은 있게 마련이
다. 짧은 생애를 살다 간 윤동주에게 그런 시기는 연희전문 4년이었다.
기독교 가정에서 기독교인으로 태어나 미션스쿨인 은진중학과 숭실중

학을 다닌 그가 기독교계 전문학교인 연희전문을 선택한 것은 운명이었다. 연희전문은 그가 원하는 모든 것을 갖춘 최상의 환경을 갖추고 있었다. 송우혜는 연희전문 4년을 가리켜 "가장 풍요로웠던 시기, 가장 자유로웠던 시기"라고 규정한다.

이미 그는 평양과 용정에서 일본의 강압 정책을 겪은 뒤에 연희전문에 왔다. 시대 상황은 엄혹했지만 연희전문에서는 상대적으로 자유가 만발했다. 우리말로 강의를 했고, 나라꽃인 무궁화를 캠퍼스 곳곳에서 볼 수 있었다. 미국 선교사가 운영하는 학교 재단은 본관을 중심으로 양옆의 건물 곳곳에 태극 마크 문양을 새겨넣어 학생들에게 민족의식을 고취시켰다.

입학 당시 교수진은 교장 원한경 박사와 함께 여러 명의 선교사 겸 교수들이 있었다. 국내 교수진으로는 유억겸, 이양하, 이묘묵, 현제명, 최현배, 최규남, 김선기, 백낙준, 신태환, 정인보, 정인섭, 손진태 등.

연희전문 시절 문과생 윤동주가 강의를 듣던 언더우드관

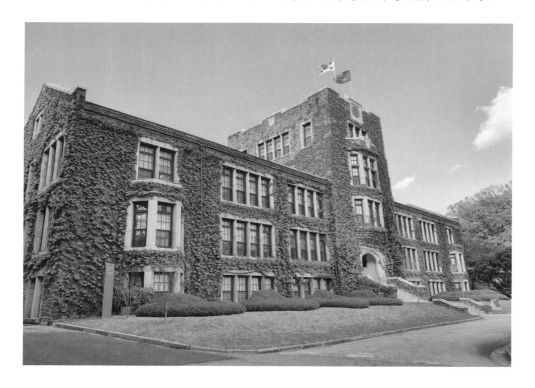

당시 분위기를 엿보기 위해서는 동기생인 고(故) 유영 연세대 영문과 교수의 〈연희전문 시절의 윤동주〉《나라사랑》 23집)를 인용하지 않을 수 없다.

그러니까 동주는 그야말로 꿈에 그리던 학원으로 청운의 뜻을 품고 온 것이다. 혼자 온 것이 아니라 고종사촌인 송몽규와 더불어 왔다. 혈연관계가 있기도 하겠지만 얼굴도 비슷하고 키도 비슷해서 마치 쌍둥이 같았다. (······) 처음에는 지금 시비(詩碑)가 세워진 곳 뒤 기숙사에서 같이 지냈다.

그런데 성격은 완전히 반대라 할 수 있다. 동주는 얌전하고 말이 적고 행동이 적은 데 반해, 몽규는 말이 거칠고 떠벌리고 행동반경이 큰 사람이었다. 그러면서 시를 같이 공부하고 창작도 같이 하였다.

(······) 이양하 선생의 강의는 또 다른 면에서 동주에게 많은 영향을 주었다고 생각된다. 그분은 스스로 수필을 쓰시고 또 시도 좋아하시어 당시 몇몇은 평론이며 시를 써서 그분의 지도와 조언을 받았다. 동주 역시 자주 접촉하여 지도를 받은 바 있다. 말이 서투르고 더디면서도 깊이 있는 강의, 무게 있는 강의에 모두 머리를 숙였다. 들어가면서 바로 우리는 그분과 더불어 언더우드 동상 앞에서 기념사진을 찍었다.

(······) 그리고 누구보다도 동주를 울렸고 우리 모두를 울린 선생이 있는데, 그분이 바로 손진태 교수다. 손 교수께서 역사 시간에 잡담으로 퀴리 부인 이야기를 하신 것이다. 퀴리 부인이 어렸을 때 제정 러시아 하에서 몰래 교실에서 폴란드 말 공부를 하던 때 마침 시학관이 찾아와 교실을 도는 바람에 모두 폴란드 말 책을 책상 속에 집어넣었다. (······) 손 선생은 이 이야기를 소개하시고 자신이 울며 손수건을 꺼내자 우리들도 모두가 울음을 터뜨려 통곡을 하였다.

윤동주가 이양하 교수와 함께 찍은 사진이 남아 있다. 그는 문과생

40명과 함께 언더우드 상을 배경으로 교수와 기념사진을 찍었다.

그는 방학이면 고향 용정을 다녀갔다. 연희전문을 다닌 4년 동안 여름방학과 겨울방학이면 장장 900여 킬로미터를 왕복했다. 첫 번째 여름방학 때 고향으로 돌아간 그는 광명중학 4학년이던 장덕순(국문학자)에게 이런 말을 했다.

"문학은 민족사상의 기초 위에 서야 하는데, 연희전문학교는 그 전통과 교수, 그리고 학교의 분위기가 민족적인 정서를 살리기에 가장 알맞은 배움터라는 것이다.

당시 만주 땅에서는 볼 수 없는 무궁화가 캠퍼스에 만발했고, 도처에 우리 국기의 상징인 태극 마크가 새겨져 있고, 일본 말을 쓰지 않고, 강의도 우리말로 하는 '조선문학'이 있다는 등 나의 구미를 돋우는 유혹적인 내용의 이야기를 차분히, 그러나 힘주어서 들려주었다."(장덕순, 〈윤동주와 나〉,《나라사랑》 23집)

문과생들이 이양하
교수와 함께 찍은
기념사진

지금부터 윤동주를 감격시킨 태극 마크를 확인해본다. 연세대 정문을 통과해 백양로를 따라 걷는다. 처음 이 길을 걷는 사람은 중앙도서관과 학생회관을 지날 때쯤 백양로가 길다는 느낌이 든다. 대강당 앞을 지나면 백양로는 끝이 나면서 길은 크게 세 갈래로 갈라진다. 왼쪽이 인문대로 올라가는 언덕길, 오른쪽이 청송대 숲으로 가는 언덕길, 가운데가 본관인 언더우드관으로 가는 길이다.

가운데 길을 걷기로 한다. 언더우드 동상과 본관을 향해 걷는다. 연세대 교정의 태극 마크를 확인하는 정통 코스다. 세월의

풍화작용을 견뎌낸 낡은 계단을 몇 걸음 걷다 보면 흥미로운 석판이 보인다. 태극 마크 두 개가 선명하다.

"뉴욕에 있는 우리겨레로부터 붙여줌. 1927 Donated by Korean friends in New York"

연희전문 시절 문과생들은 주로 본관인 언더우드관에서 공부했다. 언더우드관의, 망루처럼 생긴 맨 꼭대기에는 태극기와 교기가 나부낀다. 그 아래에 화강암의 태극 마크가 붙어 있다. 여름에는 담쟁이덩굴 잎사귀에 가려 잘 보이지 않는다. 담쟁이 잎사귀가 낙엽으로 뒹구는 11월 중순이 되어야 태극 마크가 온전히 그 모습을 드러낸다.

언더우드관을 바라보고 오른쪽에 있는 건물이 아펜젤러관이다. 이 건물 꼭대기에도 태극 마크가 선명하다. 아펜젤러관과 마주보고 있는 건물이 스팀슨관이다. 연세대 교정에서 가장 오래된 이 건물에도 태극 마크가 붙어 있다. 특이한 점은 건물 출입구 현관문이다. 이곳에도 태극 마크가 두 개 디자인되어 있다.

인기를 끌었던 TV 드라마 '응답하라, 1994'는 연세대가 배경이다. 등장인물들이 잔디밭에 앉아 이야기를 나누는 장면은 바로 윤동주가 공부했던 본관 앞뜰이다.

윤동주는 입학과 함께 기숙사 생활을 했다. 송몽규, 강처중과 한 방을 썼다. 기숙사는 윤동주 시비 뒤쪽에 있는 핀슨관이다. 1922년 학생 기숙사로 지어졌다. 신입생들에게는 맨 위층인 3층 방이 배정되었다. 3층 방은 지붕 경사에 따라 창가 쪽 천장이 기울어졌다.

신입생인 윤동주는 1938년 1년 동안 시 8편, 동시 5편, 산문 1편을 썼다. 시 8편 중에서는 〈새로운 길〉, 〈사랑의 전당〉, 〈이적(異蹟)〉, 〈슬픈 족속(族屬)〉이 높은 평가를 받는다.

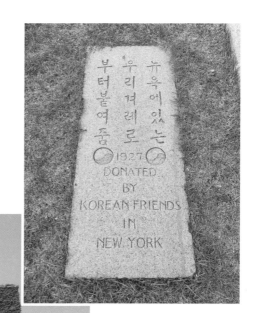

위 미국 뉴욕의 동포로부터 기증받은 태극 마크
가운데 연세대 본관 탑에 설치된 태극 마크
아래 연세대 스팀슨관 현관문의 태극 마크

필사본을 부탁하다

1939년 문과 2학년으로 진급하면서 윤동주는 기숙사를 나와 하숙을 했다. 그가 하숙을 한 곳은 아현동과 서소문이었다. 문과 동기생인 유영은 《윤동주 평전》에서 이렇게 증언한다.

"동주는 먼저 아현동에서 하숙을 했었지요. 그러다 후에 서소문으로 이사했어요. 그때엔 혼자 하숙을 했던 걸로 기억합니다. 서소문 하숙집은 옛날 서대문구청 자리 근처였는데, 그때만 해도 거긴 꼭 시골 같은 곳이었어요. 앞에 조그만 개울이 흐르고 있고, 근처에 우물도 있었어요. 바로 동주의 시 〈자화상〉의 배경이 된 우물이지요."

아현동 하숙집은 정확히 말하면 북아현동을 말한다. 북아현동 하숙 시절이 중요한 것은 이때 윤동주가 북아현동에 살았던 정지용 시인의 집을 찾아가곤 했기 때문이다. 북아현동은 야트막한 산이 있는 곳이다. 정지용 시인 집은 옛 주소로 북아현동 1의 64. 낮은 지대에서 고지대로 올라가는 지점에 있었다. 정지용은 유명 시인이었기에 그의 집에는 손님으로 북적거렸다. 그 중에는 윤동주 같은 시인 지망생도 있었다.

윤동주는 1939년 9월, 산문시 〈투르게네프의 언덕〉을 쓰고는 무슨 일인지 더 이상 시를 쓰지 않았다. 그 기간이 1940년 12월까지 이어졌다. 시인은 예각적 감각을 지닌 사람이다. 글을 쓰지 않았다는 것은 뭔가 그럴 만한 사정이 있었다는 뜻이다.

1939년 독일이 폴란드를 침공하면서 유럽 대륙은 6년간 지속되는 2차세계대전에 휘말려 들어갔다. 조선총독부는 1939년 11월 10일 법령 '조선인의 씨명에 관한 건'을 공포한다. 일본식 이름으로 고치라는 창씨개명령이다. '황국신민의 서사(誓詞)' 암송, 조선어 교습 금지, 창씨개명령……

1940년 9월까지, 일본식으로 이름을 바꿔 관청에 신고한 사람은 조선인의 79.3퍼센트였다. 조상을 끔찍하게 섬기는 조선인이 7개월 만에 팔할 가까이 성씨를 바꿨다는 것은 무엇을 뜻하는가. 일제가 얼마나 사악하고 비열한 방법을 동원했는지를 미뤄 짐작할 수 있다. 《조선일보》와 《동아일보》가 같은 해 8월 10일 폐간당했다.

일본의 침략전쟁이 계속되자 미국은 일본에 대한 제재 조치를 가했다. 1940년 가을 미국 정부는 재(在)조선 미국인에게 귀국 명령을 내리고, 인천항에 배를 보낸다. 조선에 거주하는 미국인 대부분이 이 배를 타고 귀국했다. 이런 상황에서도 언더우드 일가는 조선을 떠나지 않았다.

윤동주는 문과 3학년이 되면서 다시 기숙사로 들어갔다. 이때 평생의 지기 정병욱을 만난다. 문과 1학년 정병욱은 기숙사 생활을 하면서 선배인 윤동주를 알게 된다. 훗날 서울대 국문과 교수가 되는 정병욱은 선배인 윤동주와 흉금을 털어놓는 사이가 된다.

윤동주와 정병욱의 관계는 프라하의 프란츠 카프카와 막스 브로트

윤동주와 정병욱

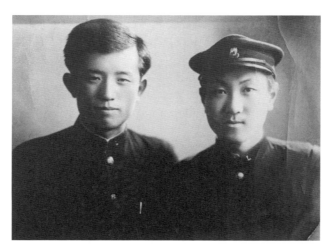

의 관계와 비교할 수 있겠다. 폐결핵을 앓고 있던 만년의 카프카는 절친한 친구 브로트에게 미발표 원고 뭉치를 넘겨주면서 다 태워버리라고 부탁한다. 그러나 브로트는 카프카가 죽자 원고를 출판사에 넘겨 책으로 나오게 한다.

브로트가 없었으면 카프카의 작품은 세상에 알려지지 않았을 것이다. 마찬가지로 정병욱이 없었으면 윤동주는 시인으로 존재하지 못했을 것이다. 정병욱은 〈잊지 못할 윤동주의 일들〉에서 이렇게 증언하고 있다.

그는 연희전문 문과에서 나의 두 반 위인 상급생이었고, 나이는 다섯 살이나 위였다. 그는 나를 아우처럼 귀여워해주었고, 나는 그를 형으로 따랐다. 기숙사에 있으면서 식사시간이 되면 으레 내 방에 들러서 나를 이끌어나가 식탁에 마주 앉았기로 나는 식사시간이 늦어도 그가 내 방을 노크할 때까지 그를 기다리곤 했었다. 신입생인 나는 모든 생활의 상당 부분을 동주를 통해 알아갔고, 시골뜨기 때가 동주로 말미암아 차차 벗겨져 나갔었다. 책방에 가서 책을 뽑았을 때에도 그에게 물어보고야 책을 샀고, 시골 동생들의 선물을 살 때에도 그가 골라주는 것을 사서 보냈다. (……) 그는 곧잘 달이 밝으면 내 방문을 두들기고 침대 위에 웅크리고 누워 있는 나를 이끌어내었다. 연희 숲을 누비고 서강 들을 누비는 두어 시간 산책을 즐기고야 돌아오곤 했다. 그 두어 시간 동안 그는 별로 입을 여는 일이 없었다.

윤동주는 1940년 12월, 시 〈팔복(八福)〉, 〈병원〉, 〈위로〉를 쓴다. 〈팔복〉은 마태복음 5장 '예수의 팔복'에 나오는 이야기를 모티브로 삼았다.

슬퍼하는 자는 복이 있나니

슬퍼하는 자는 복이 있나니

슬퍼하는 자는 복이 있나니

슬퍼하는 자는 복이 있나니

슬퍼하는 자는 복이 있나니

슬퍼하는 자는 복이 있나니

슬퍼하는 자는 복이 있나니

슬퍼하는 자는 복이 있나니

저희가 영원히 슬플 것이오.

이 시는 무엇을 말하고 있나. 송우혜에 따르면, '슬퍼하는 자'는 한민족을 뜻한다.

"시 〈팔복〉은 한민족이란 거대한 민족공동체가 겪고 있는 처참한 고난의 현장에서, 그런 고난에 대해 침묵하고 묵인하고 있는 신에게 저항한 시였다. 그가 '팔복'이라 하고 '슬퍼하는 자는 복이 있나니'라는 구절만 여덟 번을 똑같이 되풀이함으로써 나타내고자 했던 바가 무엇이었던가!"

서촌 누상동 하숙집

4학년이 되자 윤동주는 기숙사를 나와 다시 하숙을 했다. 일본의 식량 배급정책으로 기숙사 밥이 너무 엉망이었기 때문이다. 정병욱과 함께 물어물어 찾아간 곳이 종로구 누상동 마루터기 하숙집, 누상동 9번지 소설가 김송의 집이었다. 백석이 함흥 시절 어울렸던 소설가 김송이

다. 2학년 때의 북아현동 하숙집은 하숙 전문집이었던 데 반해 누상동 하숙집은 빈 방에 하숙을 놓은 경우. 가정집 분위기가 물씬 나는 곳이었다. 정병욱은 〈잊지 못할 윤동주의 일들〉에서 누상동 9번지 하숙 시절을 사실적으로 그렸다.

그 무렵의 우리 일과는 대충 다음과 같다. 아침식사 전에는 누상동 뒷산인 인왕산 중턱까지 산책을 할 수 있었다. 세수는 산골짜기 아무데서나 할 수 있었다. 방으로 돌아와 청소를 끝내고 조반을 마친 다음 학교로 나갔다. 하학 후에는 기차편을 이용했었고, 한국은행 앞까지 전차로 들어와 충무로 책방들을 순방하였다. 지성당, 일한서방, 군서당, 마루젠(丸善) 등, 신간 서점과 고서점을 돌고 나면 '후유노야도(冬の宿)'나 '남풍장(南風莊)'이란 음악다방에 들러 음악을 즐기면서 우선 새로 산 책을 들춰보기도 했다. 오는 길에 '명치좌'(현재의 명동예술극장)에 재미있는 프로가 있으면 영화를 보기도 했다.

극장에 들르지 않으면 명동에서 도보로 을지로를 거쳐 청계천을 건너서 관훈동 헌책방을 다시 순례했다. 거기서 또 걸어서 유길서점에 들러 서가를 훑고 나면 거리에는 전깃불이 켜져 있을 때가 된다. 이리하여 누상동 9번지로 돌아가면 조 여사가 손수 마련한 저녁 밥상이 기다리고 있었고……

누상동 9번지 하숙집으로 가보자. 현재의 도로명 주소로는 옥인길 57이다. 정병욱의 글대로 명동에서 을지로-청계천을 지나 누상동 하숙집으로 가는 길을 택했다.

출발점은 신세계백화점 본관 건너편. 신세계백화점에는 당시 일본계 미쓰코시 백화점이 있었다. 윤동주는 정병욱과 함께 미쓰코시 백화

점과 한국은행을 쳐다보며 서촌으로 향했다. 특별히 급할 일이 없으니 서두를 필요는 없다. 저녁 시간까지만 도착하면 됐다.

그때 윤동주의 발걸음을 지켜보았을 건물들이 과연 몇이나 남아 있을까. 그는 한국은행을 흘끗 보면서 을지로를 향해 걸었다. 그는 명동으로 이어지는 오른쪽 골목에 자리잡은 차이나타운을 보았다. 서울의 차이나타운은 1882년 임오군란을 계기로 서울에 주둔한 청나라 위안스카이(袁世凱)를 따라 들어온 중국인들이 그 시초가 되었다. 주로 산동성 출신들이 명동 입구에 모여 살며 차이나타운이 만들어졌다.

그는 을지로를 건넜다. 조금 더 가면 청계천 광교 다리가 나온다. 오른편에 서양식 건물이 반갑게 서 있다. 우리은행 지점 건물이다. 현관 위에 '주식회사 조선상업은행종로지점'이라는 현판이 보인다. 구한말인 1909년에 지어진, 우리나라 은행 최초의 근대식 건물이다. 그후

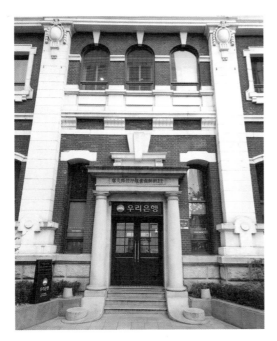

우리은행 종로지점 건물

15년 동안 상업은행 본점으로 사용되었다. 1924년에 이르러 상업은행 종로지점으로 개점했다. 그는 바로크 양식의 상업은행 종로지점 앞을 지나 청계천 쪽으로 걸어갔다.

그는 청계천에 놓인 광교 다리를 건넜다. 청계천 남쪽에서 청계천의 북쪽으로 진입했다. 지금은 서울의 중심축이 한강이지만 당시는 청계천이었다. 청계천 남쪽은 일본인이 많이 살았고, 명동과 충무로를 중심으로 신식 문화가 밀집했다. 다방, 음악카페, 영화관, 백화점…….

몇 걸음 지나지 않아 그는 보신각과

마주쳤다. 보신각 앞을 지나면서 그는 잠시 고민했다. 늘 하던 대로 관훈동 헌책방 거리를 둘러보다 갈 것인가, 아니면 피맛길을 통과해 갈 것인가. 어느 길을 택하든 조선총독부 앞을 지나쳐야 한다. 피맛길로 들어서면 구수한 음식 냄새를 참기가 힘들다. 조계사를 지나 갑신정변의 현장이던 우정국 앞을 지나 관훈동으로 들어갔다. 특별히 찾는 책이 없었기에 그냥 슬렁슬렁 쳐다보았다. 그는 관훈동을 나와 조선총독부 앞마당을 가로질러 서촌으로 들어갔다.

서촌에는 누하동과 누상동이 있다. 조선조부터 있던 누각동 중심으로 아래가 누하동이고, 위쪽이 누상동이다. 서촌 입구에서 누상동 초입까지는 어느 길을 잡든 10분 정도 걸린다. 나는 누상동 9번지(옥인길 57)를 찾아 옥인길로 들어갔다. 골목길은 부드러운 곡선으로 이어진다. 거의 오르막을 느끼지 못할 정도인 완만한 경사가 계속된다. 옥인길에 들어서 100여 미터쯤이 지났을까. 산 냄새가 훅하고 얼굴을 때린다. 바위산 냄새다. 골목길 끝에 인왕산이 웅장한 자태를 보인다. 옥인길 57이 가까워지면서 인왕산 바위 냄새는 점점 강해진다.

내가 신세계백화점 앞에서 옥인길 57번지까지 걸어오는 데 걸린 시간은 1시간 30분. 등줄기에 땀이 살짝 배어났고 다리가 뻐근해졌다. 윤동주는 여기저기 둘러보며 걸었을 테니 최소 두 시간은 걸렸을 것이다.

평범한 가정집 담벼락에 "윤동주 하숙집 터"라는 동판이 보였다. 옥인길은 서촌의 전통과 품격을 고스란히 간직하고 있다. 길가에 휴지 한 장 보이지 않는다. 골목길 틈 사이에 박노수미술관 같은 아기자기한 이야기들이 보석처럼 박혀 있다. 곳곳에 작지만 우아한 카페들과 예술가의 아틀리에가 보였다.

윤동주 하숙집 터에서 나와 몇 걸음 걸으면 인왕산의 거대한 바위들이 물끄러미 내려다보고 있다. 종로 마을버스 09번 종점인 이곳이 수성

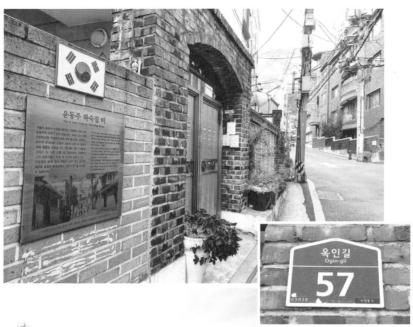

위 윤동주의 누상동 하숙집 터와 표지판
아래 윤동주가 누상동에서 하숙할 때 아
침마다 찾곤 하던 수성동 계곡

동 계곡이다. 이곳에 처음 와본 사람은 감탄한다. 서울에 이런 곳이 있었다니! 수성동 계곡은 겸재 정선의 그림에도 등장할 만큼 풍광이 빼어나다. 조선시대 이 계곡에는 뛰어난 화가들이 살았다. 취옹 김명국과 겸재 정선이 대표적이다. 수성동 계곡은 윤동주가 아니더라도 한번은 와볼 만한 곳이다. 그가 하숙집에서 아침 먹기 전에 계곡물에서 세수를 했다는 게 허투가 아니다.

옥인길 57을 찾아가는 최상의 방법은 숭례문-수성동 계곡을 오가는 종로 마을버스 09번을 타고 통인시장 입구에서 내려 걸어올라가는 것이다. 수성동 계곡 산책길을 둘러보고 다시 내려와 통인시장에서 간단히 요기를 할 수도 있다.

필사본 시집 3부

전쟁이 장기화되면서 조선에 대한 일본의 핍박은 가중되었다. 일제의 압력을 버텨내던 연희전문 교장은 1941년 2월, 항복하고 말았다. 미국 유학파이면서 총독부와도 관계가 원만한 윤치호가 후임 교장에 부임했다. 윤치호는 일제의 학교 접수를 위한 일종의 징검다리였다(1942년 8월, 총독부는 일본인을 교장에 앉혔다). 시국은 이렇게 흘러갔지만 윤동주의 대학 생활은 그런 대로 굴러갔다. 문과생 학생회인 문우회에서 발행한 잡지 《문우》가 6월에 발행되었다. 여기에 그의 시 〈새로운 길〉과 〈우물 속의 자화상〉이 실렸다.

4학년 2학기가 되어 그는 진로를 놓고 심각하게 고민했다. 사회에 나가 돈을 벌어 집안을 이끌어주기를 바라는 부모의 기대대로 생활해야 하는 '나'와 부모의 기대와 상관없이 문학을 하며 살아가고 싶은 '나'가 갈등했다.

그의 대표작들은 이 시기에 탄생한다. 〈또 다른 고향〉, 〈별 헤는 밤〉, 〈서시〉, 〈간(肝)〉 등이다. 여기서 눈여겨볼 대목은 그가 그간 써온 시들을 시집으로 내려는 시도를 했다는 점이다. 18편의 시를 뽑았다. 말 그대로 자선(自選)이다. 자선 시집의 첫머리에 내세울 〈서시〉를 완성한 때가 1941년 11월.

죽는 날까지 하늘을 우러러
한 점 부끄럼이 없기를
잎새에 이는 바람에도
나는 괴로워했다.
별을 노래하는 마음으로
모든 죽어가는 것을 사랑해야지
그리고 나한테 주어진 길을
걸어가야겠다.

오늘밤에도 별이 바람에 스치운다.

그는 〈서시〉를 포함해 19편의 시를 묶은 시집을 '77부 한정판'으로 출간하려고 했다. '77부 한정판'은 지금 기준으로는 고개를 갸웃거리게 되지만 당시는 소량 한정판 출간이 문단의 관행이었다. 백석의 시집 《사슴》은 100부 한정판이었고, 서정주의 《화사집》도 100부 한정판이었다. 백석과 미당은 이미 유명 시인이었다. 무명인 그가 77부를 한정판으로 낸다는 게 하나도 이상할 게 없었다. 그는 시집 제목을 《하늘과 바람과 별과 詩》라고 지었다. 하지만 한정판 출간은 돈이 없어 이뤄지지 않았다. 필요한 300원을 구하지 못해 시집 출간은 무산되었다. 대

신 그는 원고지에 쓴 필사본 3부를 만들어 이양하 교수와 정병욱에게 한 부씩 선물했다.

졸업식은 학사 일정상 1942년 3월로 잡혀 있었지만 전시체제가 강화되면서 1941년 12월 27일로 앞당겨졌다. 문과생은 21명, 상과 50명, 이과 18명이 졸업했다. 송우혜는 "'연희전문 시절'이 없었으면 '시인 윤동주'가 가능했을까"라고 되묻는다.

"그가 평생 동안 남긴 시들을 검토해보면, 연전에 몸담고 있을 때 그의 시작 활동이 가장 충실했고, 작품들도 빼어났다. 이것은 연전의 풍토가 그의 재능을 발휘하는 데 최적의 상태를 마련해주었다는 이야기가 된다. 다시 말해서 윤동주는 연전이 가꾸고 길러 수확해낸 열매들 중에서 가장 충실한 이삭 중의 하나였다."

윤동주는 송몽규와 함께 일본에서 대학을 마치기로 진로를 정했다. 일본 유학을 가려면 창씨개명을 해야 했다. 그러지 않으면 부산에서 시모노세키로 가는 배를 타는 데 필요한 서류인 도항증명서를 발급받을 수가 없었다. 두 사람은 학교에 창씨개명계를 제출했다.

윤동주 : 平沼東柱(히라누마 도오쥬우) 1942년 1월 29일
송몽규 : 宋村夢奎(소무라 무게이) 1942년 2월 12일

창씨개명계를 내면서 그들은 얼마나 굴욕적이었을까. 누구보다 민족의식이 투철한 두 사람이 아니던가.

윤동주의 도쿄 릿쿄 대학 입학일은 1942년 4월 2일, 송몽규의 교토 제대 입학일은 4월 1일이다. 창씨개명을 한 시점과 입학일이 불과 2개월밖에 차이가 나지 않는다는 점을 주목하자. 부산에 내려가 부관연락선을 타고 시모노세키를 통해 교토와 도쿄로 가려면 여러 날이 걸린

다. 요즘처럼 비행기로 두 시간 만에 갈 수 있는 게 아니다. 일본 현지에서 응시원서를 제출해 시험을 치르고, 합격자 발표를 기다리고, 입학에 필요한 서류를 준비하는 데 걸리는 시간을 계산하면 창씨개명계를 제출한 1월 말과 2월 중순은 최종 시한이다. 두 사람이 하루라도 늦게 하려고 시간을 끌었다는 추론이 가능하다.

우리가 교과서에서 수없이 읽은, 〈참회록〉이 쓰여진 것은 1942년 1월 24일. 창씨개명계를 제출하기 불과 5일 전이다.

다시 말하면 〈참회록〉을 쓰고 5일 후에 일본식으로 이름을 바꿨다. 어쩔 수 없는 선택을 하면서 마음을 정리하고 각오를 다지는 시를 쓴 것이다. 여기서 송우혜의 해석을 인용해본다.

윤동주의 시 중에서 가장 구체적인 현실에 의거하고 있는 가장 강력한 저항시가 바로 이 시 〈참회록〉이다. 일제가 강요하는 일본식 창씨개명이란 절차에 굴복한 그 구체적인 삶의 자리에서, 그는 일제에 의해 망한 '대한제국'이란 왕조의 후예로서, 바로 자신의 '얼굴'이 그 '왕조의 유물'임을 절감하면서 '이다지도 욕됨'을 참회했다. 그 욕됨이 어찌나 참담했던지, 그는 지금까지 살아온 '만 24년 1개월'에 달하는 그의 생애 전체가 지닌 의미 자체를 회의했다. 그는 1917년 12월생이므로 그의 나이는 1942년 1월 현재 '만 24세 1개월'이었다.

그의 '참회'는 이처럼 전인적(全人的)이었다. 그러나 그의 참회가 지닌 참된 의미는 그런 욕됨을 직시하는 것에만 있는 것이 아니었다. 그것은 동시에 '내일이나 모레나 그 어느 즐거운 날'을 기약하는 강력한 자기 다짐을 동반한 참회이기도 했다.

현해탄을 건너

두 사람은 교토 제국대학 입학을 꿈꾸었다. 윤동주가 천년 왕도인 교토를 선호한 것은 지극히 사적인 이유에서다. 정지용 시인이 교토의 도시샤 대학을 나왔고, 이양하 교수가 교토 제3고등학교를 거쳐 도쿄 제국대학 대학원 영문과를 나왔기 때문이다.

송몽규는 교토 제국대 입시에 합격했지만 윤동주는 시험에 떨어졌다. 윤동주는 도쿄로 가서 성공회 계열의 사립대학 릿쿄 대학 영문학과에 합격했다. 릿쿄대는 도쿄대, 게이오대, 와세다대, 메이지대, 호세이대와 함께 도쿄의 6대 명문대에 속한다.

윤동주가 도쿄에 머문 기간은 짧았다. 7월 하순까지 도쿄에 있었으니 5개월에 불과했다. 그는 처음부터 릿쿄 대학을 계속 다닐 생각이 없었다. 교토의 도시샤 대학 편입을 염두에 두고 있었다. 그런데도 연구자들은 '도쿄 5개월'에 큰 의미를 부여한다. 그 이유는 1945년 2월 옥사할 때까지 3년 동안 일본에서 쓴 시 5편 모두가 도쿄 시절에 창작되었다는 사실 때문이다. 〈쉽게 씌어진 시〉, 〈흰 그림자〉, 〈흐르는 거리〉, 〈사랑스런 추억〉 등.

이 시들은 연희전문 동기인 친구 강처중에게 보내는 편지 속에 삽입되었다. 그는 다른 친지들에게도 시를 삽입한 편지를 보냈다. 하지만 그 편지 속 '시'를 끝까지 보관한 사람은 강처중뿐이었다. 강처중은 보관해온 시를 해방 후 동생 윤일주에게 넘겨주었다.

윤동주는 여름방학이 되자 다시 기나긴 여정을 되밟아 고향으로 돌아왔다. 고향에서 송몽규를 비롯한 친지 4명과 기념사진을 찍었다. 사진을 보면 그는 빡빡머리를 하고 있다. 연희전문 시절에도 머리를 자유롭게 길렀는데 도대체 릿쿄 대학에서 무슨 일이 있었던 것일까.

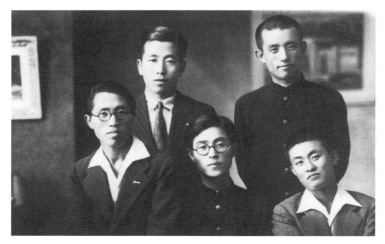

일본 유학 첫해인 1942년 여름방학에 귀향한 윤동주(뒷줄 오른쪽). 앞줄 왼쪽은 윤동주의 당숙 윤영춘의 동생인 윤영선이고, 가운데가 송몽규, 오른쪽은 윤영선의 조카사위인 김추형이다.

릿쿄 대학은 1942년 4월 중순부터 학생들에게 단발령을 실시했다. 전시체제에 질실강건(質實剛健)한 기풍을 진작한다는 목적에서였다. 이같은 파쇼적 조치는 릿쿄 대학 군사교련 담당인 육군대좌 이지마 노부유키(飯島信之) 때문이었다. 군국주의자였던 그는 학생들을 상대로 온갖 횡포를 부렸다. 태평양전쟁이 시작되고 나서는 횡포가 극에 달했다. 남학생들은 일 주일에 한 번씩 착검한 상태로 교련수업을 받아야 했는데, 특히 교련 출석은 징병과 연결되어 있어 학생들에게 민감했다. 단발령에 불응하거나 교관에게 찍히면 자칫 '교련 출석 정지' 조치가 떨어졌다. 그렇게 되면 징병 연기가 취소되어 즉각 전쟁터로 끌려갔다. 누구도 단발령을 거부할 수 없었다. 릿쿄 대학에 정나미가 떨어진 윤동주는 도시샤 대학에 편입하기로 마음을 굳혔다.

불행 중 다행인 것은 그가 릿쿄 대학에서 훌륭한 스승을 만났다는 사실이다. 채플 담당인 다카마쓰 코지(高松孝治) 교수다. 하버드 대학 신학부에서 공부한 그는 당시 최고위층의 영어 통역을 맡았을 정도로 영어 실력이 뛰어났다. 다카마쓰 교수가 학생들의 존경을 받은 것은 홀

룡한 인격을 겸비한 인물이었기 때문이다. 그는 조선인 유학생을 차별하지 않고 인격적으로 대했다. 군국주의에 비판적 입장이었던 그는 학교에서 입지가 좁아져 결국 학교를 떠나야 했다.

이제 윤동주의 자취를 따라 일본으로 가본다. 먼저 경부선을 타고 부산으로 내려갔다. 요즘은 KTX가 있어 2시간 40분이면 부산까지 가볍게 주파한다. 1942년이면, 기차는 모두 비둘기호와 같은 완행열차뿐이었다. 열차는 거의 모든 역에 정차해 사람을 부리면서 8시간 이상이 걸려 부산역에 도착했다.

다행히 부관연락선이 출항하는 부산항은 부산역과 지척이다. 걸어서 10분 거리다. 부산(釜山)의 부와 시모노세키(下關)의 관을 한 글자씩 따와 부관연락선이라고 명명했다. 왜 시모노세키인가? 지도를 보면 부산에서 일본까지 최단거리의 항구가 시모노세키다. 일본 입장에서 보면 시모노세키항은 대륙 진출의 전진 기지였다.

부관연락선이 취항한 것은 1905년. 이후 부관연락선은 1945년 8월까지 현해탄을 오가며 한국인과 일본인과 서양인을 실어날랐다. 1945년까지는 그 누구든 일본에 가려면 부산에서, 일본에서 조선에 오려면 시모노세키에서 연락선을 타야 했다. 지금보다 이용객이 훨씬 많았다는 뜻이다.

객실은 1층에 2등실, 2층에 1등실, 3층에 특등실이 있다. 일본 식민지 시절 조선인은 1등실 이상을 이용할 수 없었다.

현재 부관페리는 밤 9시에 부산항을 출발해 밤새 바다를 건너 다음날 아침 7시 30분에 시모노세키항에 접안한다. 반대로 시모노세키에서는 오전에 출발해 한낮의 현해탄을 항해한다. 어느 쪽에서 출발하든 10시간이 넘게 걸린다. 1942년에도 시간은 비슷했다. 어부는 파도가 출렁일 때만이 깊은 잠에 빠진다고 하지만 보통 사람에게는 결코 쉽지

부관페리 하유마호에서
바라본 칠흑같은
현해탄의 밤

않은 뱃길이다.

하유마호가 부산항을 출항한 지 한 시간 반쯤 지났을 때 나는 갑판으로 나갔다. 멀리 부산항의 불빛이 운무처럼 희미하게 비쳤다. 두 시간이 흐르자 항구의 불빛은 더 이상 보이지 않았다. 간간이 어선의 집어등이 등대처럼 불을 밝히고 있을 뿐. 1942년에는 출항한 지 한 시간도 지나지 않아 부산항은 칠흑으로 변했으리라.

하유마호는 어둠의 심연으로 빨려들어 가고 있었다. 갑판 위에서 현해탄을 내려다본다. 한밤의 바다는 낭만 따위는 없다. 오로지 공포의 어둠뿐이다. 그 흔한 갈매기 울음조차 들리지 않는다. 칠흑의 바다는 가끔씩 달빛을 받아 하얀 이를 희끗희끗 드러낼 뿐 공포만이 출렁인다.

부산에서 출항해 현해탄의 아침을 느껴보려면 낮이 긴 여름과 가을을 택하는 게 좋다. 여름에 부관페리를 타면 일본 영해의 현해탄을 두 시간여 감상할 수 있다.

윤동주가 현해탄을 건넌 시기는 백석과 이병철이 시모노세키로 향

하던 시점과 하늘과 땅만큼의 차이가 있었다. 일본이 중일전쟁을 일으키기 전까지 조선인은 비록 식민지 백성이었지만 그나마 어느 정도의 자유는 있었다. 일제의 탄압이 가중되기 시작한 것은 1930년대 말부터다. 이어 태평양전쟁이 전개되면서 탄압은 극악해진다.

이제 윤동주의 도쿄 시절을 저장하고 있는 릿쿄 대학으로 가본다. 지하철 이케부쿠로역에서 내려 C4 출구로 나간다. 출구를 빠져나와 몇 걸음 걸으니 골목길 분위기가 이내 차분해진다. 5분을 걸었을까. 릿쿄 대학 캠퍼스가 나타났다. 늘 현실의 거리는 구글맵의 거리보다 가깝다. 정문 옆에 캠퍼스 안내도가 보였다. 내가 찾는 곳은 예배당이다. 정문으로 들어서자마자 오른쪽에 있는 오래된 벽돌 건물이 예배당이다. 담쟁이덩굴이 붉은 벽돌을 포근하게 감싸고 있다.

예배당 정문 앞 게시판에는 예배당에서 열리는 행사 포스터들이 붙어 있었다. 현관문을 밀고 안으로 들어갔다. 예배당 안에서 음악 소리가 새어나왔다. 나는 조심스럽게 두 번째 문을 밀어보았다. 다행히 문

위 **릿쿄 대학 정문**
아래 **릿쿄 대학 현판**

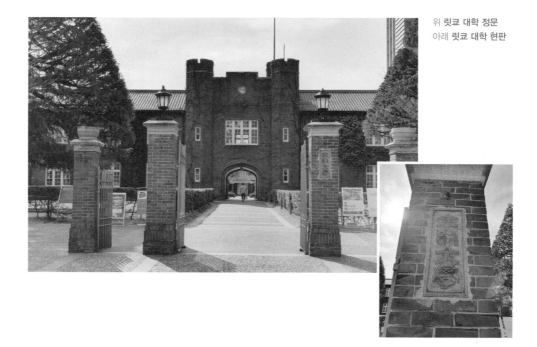

은 닫혀 있지 않았다. 20대로 보이는 여성이 파이프오르간을 연주하고 있었다. 그 여성은 나의 출현을 인지하지 못한 채 연주에 몰입했다. 나는 장의자에 앉아 예배당 내부를 살펴본다. 다카마쓰 코지 교수의 명판은 어디쯤 있을까. 명판을 찾는 건 어렵지 않았다. 오른편 벽면에 그의 이름이 보였다. 10여 개의 명판 중에 검정색 바탕의 명판이 눈에 띄었다.

"사제·신학박사 高松孝治 1887년 7월 27일 출생~1946년 2월 13일 서세. 1929년 3월부터 1946년 2월까지 채플린으로 근무. 나는 좋은 전투를 치르고 가야 할 길을 갔으며 신앙을 잘 지켜왔다."

'좋은 전투'란 군부와의 갈등을 은유한 것으로 해석된다.

처음 들어보는 교회음악이었지만 생경하지 않았다. 오히려 마음이 편안해졌다. 왜 그럴까. 파이프오르간 연주여서일까. 그 여성은 반복적으로 연주를 했다. 파이프오르간 연주를 들으면서 문득 이 예배당에

위 릿쿄 대학 예배당
아래 다카마쓰 코지
교수의 명판

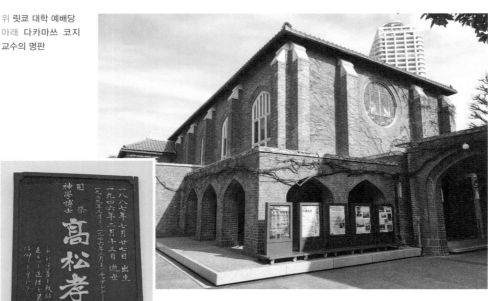

드나들었던 윤동주를 생각했다. 그가 앉았던 장의자는 어디였을까. 그가 들었던 교회음악은 어떤 곡이었을까.

얼마나 많은 사람이 릿쿄 대학 교수직을 거쳐갔겠는가. 그러나 예배당에 명판으로 남은 사람은 10여 명에 불과했다. 그 중 일본인은 4~5명.

군국주의라는 야만의 광기가 캠퍼스 구석구석을 휩쓸 때 다카마쓰는 홀로 보편적 인류애를 실천했다. 강제로 머리를 깎인 학생들이 거수경례를 하고 학교를 떠날 때 다카마쓰는 차마 학생들의 뒷모습을 보지 못했다. 릿쿄 대학은 왜 다카마쓰의 명판을 걸어두기로 했을까. 다카마쓰는 성공회 교회의 이상을 실천했다. 릿쿄 대학은 지금 다카마쓰의 고귀한 정신을 잊지 않으려 하는 것이다.

성인이 되어 외국에 나가면 누구나 향수병에 걸린다. 작곡가라면 고향을 그리는 마음을 곡으로 쓰고, 시인이라면 시로 쓴다. 윤동주 역시 예외가 아니었다. 〈흐르는 거리〉와 〈사랑스런 추억〉을 보면 노스텔지어가 새벽 안개처럼 깔려 있다. 그가 발을 딛고 있는 곳은 식민지 통치국의 수도. 조선인에 대한 차별이 횡행하던 시기였다. 억압과 차별에 분노하면서도 동시에 일본의 근대를 배워야 했다.

나는 가방 안에서 《하늘과 바람과 별과 詩》 초판본 영인본을 꺼내 〈쉽게 씌어진 시〉를 다시 읽는다. 예배당 장의자에 앉아 이 시를 읽으니 비로소 스물다섯 시인의 고뇌가 쓰라렸다. 예배당을 나와 교정을 거닐면서도 "인생은 살기 어렵다는데, 시가 이렇게 쉽게 씌어지는 것은, 부끄러운 일이다"라는 구절이 귓전을 맴돌았다.

릿쿄 대학에는 '시인 윤동주를 기념하는 릿쿄 모임'이 있다. 매년 기일이 되면 예배당에 모여 추모예배를 연다. 매년 200명 안팎의 일본인이 모인다.

교토 시절

윤동주는 1942년 10월 교토 도시샤 대학 문학부 영문학과에 편입학했다. 교토를 선택한 것은 앞서 언급한 것처럼 정지용과 이양하 두 사람의 영향 때문이었다. 이양하의 〈교토 기행〉과 정지용의 〈압천(鴨川)〉을 읽으면서 교토가 마음 깊숙한 곳에 똬리를 틀었다.

윤동주는 교토 제국대학에 다니는 송몽규가 어떤 처지인지를 전혀 알지 못했다. 그가 교토로 온 때는 1942년 6월, 미드웨이해전 패배 후 위기의식을 느낀 일본이 국내에서 요주의 인물에 대한 감시체제를 강화한 시점이었다. 윤동주는 송몽규를 에워싼, 보이지 않는 감시망 속으로 제발로 들어간 것이다.

윤동주의 교토 주소는 '자코쿠(左京區) 다카하라초(高原町) 27 타케다 아파트.' 타케다 아파트는 1936년에 지어진, 중정(中庭)이 있는 2층 목조 건물이었다. 교토제대 학생과 도시샤대 학생 70여 명이 입주해 있었다. 목조 아파트는 1945년 화재로 전소되었고, 이후 새 건물이 지어져 현재는 교토 조형예술대학 다카하라 캠퍼스로 사용된다.

교토 조형예술대학 다카하라 캠퍼스로 가본다. 윤동주가 만일 지금 교토역에 내린다면 현기증으로 주저앉게 될지도 모른다. 교토 역사(驛舍)가 최첨단 테크놀로지 건축물로 바뀌어서다. 정신을 바짝 차리지 않으면 '어른 미아'가 되기 십상이다.

교토역 버스 환승장에서 5번 버스를 탄다. 버스는 헤이안 진사, 교토 국립박물관, 교세라 미술관 등을 지나 낯선 길로 접어들었다. 40분쯤 달렸을까. 교토 조형예술대학 정류장에 내린다. 길 건너 대학 본관 계단 앞의 캠퍼스 안내도를 보고 다카하라 캠퍼스의 위치를 확인했다. 내가 가려는 곳은 막 내린 버스정류장 바로 옆 내리막길로 곧장 가면

된다.

한참을 걸으니 실개천이 나타났다. 실개천을 따라 아기자기한 산책 길이 구불구불 이어졌다. 다시 조금 걸으니 우편국이 보인다. 우편국을 지나자마자 다카하라 캠퍼스가 나타났다.

초행길은 어디나 멀고 낯설고 불안하다. 윤동주를 연구하는 여러 사람이 나보다 앞서 이곳에 다녀갔다. 그들이 올린 사진을 보았지만 내가 발로 확인한 것이 아니어서 찾아가면서도 긴가민가했다. 시간을 확인했다. 버스정류장에서 이곳까지 걸린 시간은 6분.

윤동주 유혼지비(尹東柱留魂之碑)와 비문은 2006년에 세워졌다. 〈서시〉는 이부키 고(伊吹鄕)의 번역으로 음각했고, 비문은 일어와 한국어 대역(對譯)으로 만들어놓았다. 여러모로 정성을 기울였다는 느낌을 주었다. 비문을 읽어본다.

윤동주 시인이 이곳에 있었던 타케다 아파트에서 치안유지법 위반으로 시모가모 경찰서에 연행된 것은 1943년 7월 14일이었다. 북간도에서 태어난 그가 1942년에 일본에 건너와 도시샤 대학에서 공부하면서 청렬(清洌)

교토 조형예술대학 다카하라 캠퍼스 전경. 왼쪽 화단에 윤동주 시비가 조성되어 있다.

한 시를 쓰던 곳이 이곳, 다카하라이다.

1945년 2월 16일, 조국의 해방을 기원하면서 후쿠오카 형무소에서 27세의 젊은 나이로 생애를 마감하였다. 윤동주 시혼은 그가 작품활동을 하던 이곳에 지금도 살아 숨쉬고 있다.

2006년 6월 23일

시비는 교토산 돌과 한국산 돌로 만들어졌다.

2006년 6월 23일, 그날 시비 제막식에는 시인의 여동생 혜원 씨가 참석했다. 여든한 살의 혜원 씨는 이런 말을 남겼다.

"저희 오라버니는 민족을 뛰어넘어 사랑받고 있다는 것이 실감이 납니다. 이 시비를 통해서 과거의 역사를 바라보고 또, 젊은 사람이 희생되지 않는 미래가 구축되기를 기대합니다."

타케다 아파트에서 도시샤 대학까지는 3.5킬로미터. 가는 방법은 두 가지다. 전차를 타는 방법과 걸어가는 방법. 전차를 탈 경우 전차역까지 가는 시간과 기다리는 시간 그리고 코스를 도는 시간까지 감안하

도시샤 대학 옛 기숙사 건물 앞에 조성된 윤동주 유혼지비

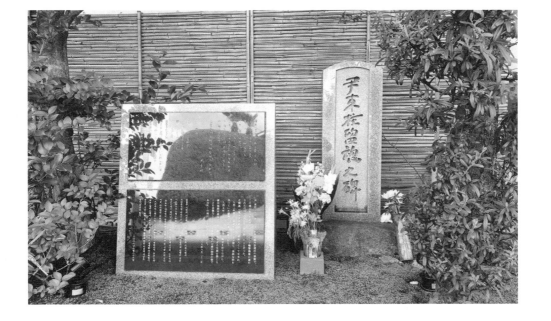

면 40분 이상이 걸린다. 걸어갈 경우 최단 코스는 가모(賀茂)대교를 건너는 것이다. 아파트에서 가모대교까지는 10분 거리.

도시샤 대학은 교통이 편리하다. 버스는 59번, 201번, 203번이 정문 앞에 선다. 지하철 가라스마(烏丸)선을 타고 이마데가와역에서 내리면 바로 캠퍼스 서문과 연결된다. 서문으로 들어가면 왼편에 오래된 건물이 여러 채 서 있다. 쇼에이칸, 도시샤 예배당, 해리스 이화학관 등이다. 중요문화재로 지정된 이 건물 앞을 걷다 보니 가방을 들고 캠퍼스 안을 오갔던 윤동주가 보이는 것 같았다.

오른편에는 비교적 새 건물인 도서관, 학생회관 등이 서 있다. 그가 강의를 듣던 문과대 건물인 도쿠쇼칸은 도서관과 학생회관 사잇길로 들어가면 나온다. 옛 건물이 너무 낡아 1981년에 신축했다. 그는 도시샤 대학 시절 시인 다치하라 미치조(立原道造)의 시를 즐겨 읽었다. 연구가들은 그의 서정성이 다치하라와 많이 닮았다고 평가한다.

이제 윤동주 시비를 만나보자. 시비는 도시샤 예배당과 해리스 이화학관 사이에 조성되어 있다. 누구라도 잠시 발길을 멈추고 비문을 읽고 싶게 꾸며놓았다. 윤동주 시비 오른쪽으로 정지용 시비가 있다.

시비에는 〈서시〉가 한국어와 일본어 번역으로 나란히 새겨져 있고, 시비 앞에는 여러 개의 조화가 놓여 있었다. 가볍게 묵도를 한 뒤 시비 옆의 비문을 읽어 내려간다.

윤동주는 코리아의 민족시인이자 독실한 크리스천 시인이기도 하다. 그는 1917년 12월 30일에 북간도의 화룡현 명동촌에서 태어났는데 (……) 본격적으로 시작에 손을 댄 것은 평양의 숭실중학교를 졸업하고, 서울의 연희전문학교(지금의 연세대학교)에 진학한 다음부터이다.

연희전문학교를 졸업한 윤동주는, 1942년에 도일하여 도시샤 대학의 문

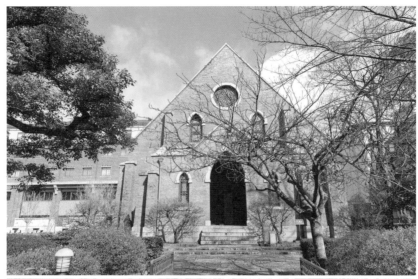

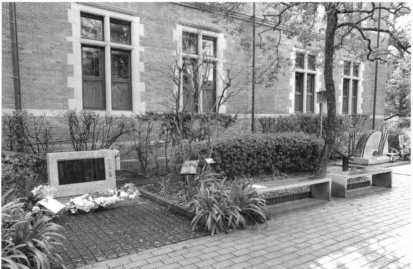

위 도시샤 대학의 예배당 전경
아래 도시샤 대학 교정의 윤동주 시비(왼쪽)와 정지용 시비(오른쪽)

학부에 입학한다. 그는 도시샤 대학에 재학 중이던 1943년 7월 14일에 한글로 시를 쓰고 있었다는 이유로, 독립운동의 혐의를 입어 체포되었다. 재판 결과, 그는 치안유지법을 위반했다는 죄목으로 징역형을 선고받고 후쿠오카 형무소에서 복역하던 중, 1945년 2월 16일에 옥사했다.

이 시비는, 도시샤 교우회 코리아클럽의 발의에 의해 그의 영면 50돌인 1995년 2월 16일에 건립, 제막되었다.

한글로 된 〈서시〉는 그의 자필 원고 그대로이며, 일본어 번역은 이부키 고(伊吹鄕) 씨의 것이다. ─ 학교법인 도시샤

1943년 7월, 여름방학이 시작되었다. 겨울방학 때 부모님을 찾아뵙지 못했던 윤동주는 여름방학에는 고향에 돌아가서 지내기로 하고 귀성 준비를 하고 있었다. 그는 부모님께 귀성 여비를 보내달라는 편지를 썼다. 여비가 도착하는 대로 곧바로 출발하겠다고 했다. 아버지 윤영석은 편지를 받자마자 여비를 송금했다. 윤동주는 여비가 은행 계좌로 입금되자 기차표를 예매했고 짐까지 수하물로 부쳤다.

그러던 7월 14일, 아파트로 들이닥친 형사들에게 체포되어 시모가모 경찰서에 구금되었다. 아들의 귀향을 손꼽아 기다리던 아버지에게 윤동주의 체포 소식은 청천벽력이었다.

수감생활

2년 형이 확정된 윤동주와 송몽규는 기결수가 되어 후쿠오카 형무소로 이송되었다. 후쿠오카 형무소는 큐슈 후쿠오카 니시진초(西新町) 108번지. 형무소 바로 앞은 하카타만(灣).

윤동주는 1945년 11월 30일까지 징역을 살아야 했다. 사상범들은

모두 독방에 수감되었다. 독방 수감자들에게는 매일 혼자 하는 작업이 주어졌다. 잡범들과 달리 다른 수형자들을 만날 수도 없었다. 밀폐된 곳에서 사람들과의 접촉을 차단당한 채 투망 뜨기, 봉투 붙이기, 목장갑 코 꿰기 등을 했다. 식사를 받을 때 간수와 짤막한 한두 마디를 주고받는 게 전부였다.

복역 중인 그의 모습을 엿볼 수 있는 것은 윤일주 교수의 글 〈윤동주의 생애〉를 통해서다.

"매달 한 장씩만 일어로 허락되던 엽서만으로는 옥중 생활을 알 길이 없으나, 《영일대조 신약성서》를 보내라고 하여 보내드린 일과 '붓끝을 따라온 귀뚜라미 소리에도 벌써 가을을 느낍니다'라고 쓴 나의 글월에 '너의 귀뚜라미는 홀로 있는 내 감방에서도 울어준다. 고마운 일이다'라는 답장을 준 일이 기억된다. 편지 쓸 날짜를 얼마나 기다렸던지, 매달 초순이면 어김없이 깨알같이 써오는 편지에는 가끔 먹으로 지워버린 곳이 있었다. 옥중의 노동 장면 등의 구절이 간수들에 의하여 지워졌음을 짐작할 수 있었고, 더러는 짐작할 수 없을 정도로 먹칠해져 있었다."

이 글을 통해 우리는 후쿠오카 형무소 독방 수감자들과 관련된 두 가지 사실을 확인하게 된다. 하나는 수감자와 가족 사이의 연락이 매달 엽서 한 장만 허락되었다는 것이다. 물론 일본어로 써야만 했고 검열을 받았다. 다른 하나는 성경을 읽는 것이 허락되었다. 그는 《영일대조 신약성서》를 넣어달라고 했다. 성경도 읽고 영어를 잊지 않기 위해서였다.

윤동주가 답장에 적었다는 "너의 귀뚜라미는 홀로 있는 내 감방에서도 울어준다. 고마운 일이다"라는 문장에, 그만 가슴이 먹먹해진다. 송우혜는 《윤동주 평전》에서 이렇게 쓴다.

"그 간악한 일제 감옥의 인간 이하의 취급도 그의 관유하고 고결한 인품에 아무런 손상을 입히지 못했음을 이 구절은 통렬하게 증언한다. '별을 노래하는 마음으로 모든 죽어가는 것을 사랑'하려고 한 그의 정신은, 그가 처한 처참한 상황을 그토록 맑고 지순한 모습으로 견디어 내고 있었다."

윤동주가 후쿠오카 형무소에 복역 중일 때 그를 면회한 사람은 아무도 없다. 한 달에 한 번 집으로 배달되어오는 우편엽서의 소식이 전부였다.

그러던 1945년 2월 16일 오전 3시 36분 그는 독방에서 눈을 감았다. 27세 2개월, 일본 경찰에 체포된 지 19개월 2일째 되는 날이었다. 젊은 일본인 간수가 그의 마지막 순간을 지켜보았다. 간수는 "윤동주가 외마디 소리를 높게 지르면서 운명했다"고 유족들에게 전했다.

외마디 비명 속에 모든 게 뒤섞여 엉켜 있다. 시(詩), 망국, 인생, 분노, 울분, 설움, 원통함……. 그렇게 외마디 비명이라도 지르지 않고서는 도저히 눈을 감을 수 없었을 것이다.

그는 특별한 지병이 없던 신체 건강한 스물일곱 살 청년이었다. 도대체 무슨 일이 있었기에 그렇게 허망하게 세상을 떠나야 했을까.

그가 절명하자 후쿠오카 형무소는 유족에게 시신을 수습해가라고 통보했다. 그의 옥사 소식을 듣고 아버지 윤영석과 당숙 윤영춘이 유해를 가지러 후쿠오카로 갔다. 옥사한 지 열흘 만이었다. 두 사람은 이왕 이렇게 되었으니 살아 있는 송몽규를 먼저 만나보기로 한다. 윤영춘은 〈명동촌에서 후쿠오카까지〉에서 대단히 중요한 증언을 남겼다.

시국에 관한 말은 일체 금지라는 주의를 받고 복도에 들어서자 푸른 죄수복을 입은 20대의 한국 청년 50여 명이 주사를 맞으려고 시약실 앞에 쭉

늘어선 것이 보였다.

　　몽규가 반쯤 깨어진 안경을 눈에 걸친 채 내게로 달려온다. 피골이 상접
이라 처음에는 얼른 알아보지 못하였다. 어떻게 용케도 이렇게 찾아왔느
냐고 여쭙는 인사의 말소리조차 저 세상에서 들려오는 꿈같은 소리였다.
입으로 무어라고 중얼거리나 잘 들리지 않아서 "왜 그 모양이냐"고 물었
더니, "저놈들이 주사를 맞으라고 해서 맞았더니 이 모양이 되었고 동주도
이 모양으로……" 하고 말소리는 흐려졌다. 물론 이때는 우리말로 주고받
은 것이다. 또다시 내 손목을 붙잡은 몽규의 손길은 뜨거웠다.

　　(……) 그 길로 시체실로 가 동주를 찾았다. 관 두껑을 열자 "세상에 이런
일도 있어요?"라고 동주는 내게 호소하는 듯했다. 사망한 지 열흘이 되었
으나 규슈제대에서 방부제를 써서 몸은 아무렇지도 않았다. 일본 청년 간
수 하나가 따라와서 우리에게 하는 말, "아하, 동주가 죽었어요, 참 얌전한
사람이. 죽을 때 무슨 뜻인지 모르나 외마디 소리를 높게 지르면서 운명했
지요" 하며 동정하는 표정을 보였다.

　　후쿠오카 형무소로 간다. 나는 일부러 기일인 2월 16일에 맞춰 가기
로 계획을 잡았다. 후쿠오카시의 관문은 하카타역이다. 하카타역에서
후쿠오카 공항선을 타고 후지사키(藤崎)역에서 내리면 금방이다. 공항
선에서 메이노하마 방면으로 가는 지하철을 타면 된다.

　　여객선 대신 비행기를 타고 후쿠오카 공항에 내리면 시간도 절약되
고 여러모로 편리하다. 공항에서 지하철로 곧바로 후지사키역으로 가
면 된다. 내가 탄 열차는 정확히 16분 만에 후지사키역에 도착했다.

　　2번 출구로 나가서 메이지대로를 따라 걷는다. 내가 찾은 2월 16일
에는 하늘이 잔뜩 찌푸렸다. 간간이 비가 몇 방울씩 떨어졌다. 잠깐 걷
다 보니 교차로가 나타난다. 오른쪽으로 난, 구부러진 길로 방향을 잡

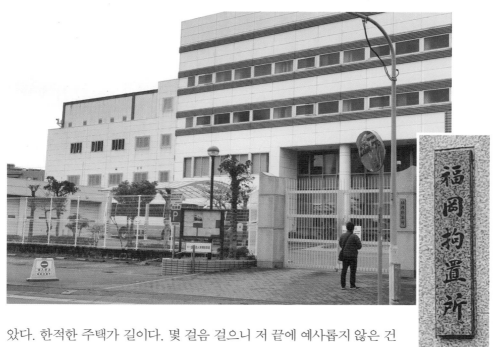

왔다. 한적한 주택가 길이다. 몇 걸음 걸으니 저 끝에 예사롭지 않은 건
축물이 보인다. 니시진초 108번지가 저곳이겠구나 싶었다. 일요일이라
정문은 닫혀 있었다. 정문의 현판을 읽어본다.

　　"福岡拘置所(후쿠오카 구치소)."

　구치소는 새로 지어진 건물이다. 구치소 정문에서 건물 전체를 응시
한다. 저 안 어느 곳에서 외마디 비명을 지르고 죽어가야 했던 스물일
곱 청년을 생각해본다. 구치소 정문 앞에서 서성거렸다. 그날의 날씨는
어땠을까. 오늘처럼 날씨가 흐렸을까. 정문 앞에서 한참을 서 있다가
왼쪽으로 난 길을 향해 걸었다.

　구치소 뒤쪽에 하카타만이 있다고 들었다. 몇 걸음 걸으니 폭 좁은
강이 나타났다. 바람이 세게 불어 물살이 거칠었다. 과연 이 강을 계속
걸으면 만(灣)으로 연결될까. 발걸음 수만큼 강폭이 넓어졌고, 갯내음
이 바람에 실려왔다. 갈매기도 몇 마리 끼룩끼룩거렸다. 한참을 걷는데
어린아이들이 자전거를 타고 내 옆을 스쳐 지나간다. 눈앞에 하카타만

이 확 펼쳐졌다.

후쿠오카 형무소는 일본의 형무소 중 한반도에서 가장 가까운 곳이다. 하카타만은 13세기 려몽(麗蒙) 연합 함대가 일본을 정복하려 상륙을 시도했던 장소이기도 하다. 몽고제국의 쿠빌라이 칸은 두 번 모두 태풍을 만나 일본 정복에 실패했다.

구치소는 현재 주택가로 둘러싸여 있다. 구치소 주변에는 그와 관련된 그 어떤 것도 없다. 윤동주를 연구하는 일본인들은 구치소 앞에 추모비를 세워야 한다고 말한다.

비로소 시인이 되다

아버지 윤영석은 한 줌 재로 변한 아들의 유해를 끌어안고 귀향길에 올랐다. 1945년 2월, 일본은 패색이 짙어갔다. 미군은 일본 본토를 수시로 공습했고 현해탄을 지나는 일본 군함을 폭격했다. 운이 나쁘면 윤영석이 탄 관부연락선은 폭격을 맞을 수도 있었다. 아버지는 그런 현해탄을 또다시 건너고 부산에서 서울행 경부선을, 서울역에서 다시 경원선으로 갈아탔다.

2월은 춥다. 그 추운 겨울날 자식의 유해를 부여안고 멀고 먼 고향으로 돌아가야 하는 아버지의 심정을 어느 누가 감히 상상이나 할 수 있을까. 내가 일부러 열 시간이 넘게 걸리는 부관페리를 타기로 한 것은 그날의 바다를 느껴보고 싶어서였다.

나는 칠흑의 현해탄 바다를 내려다보면서 아버지 윤영석을 떠올렸다. 너무 기막히고 억울하면 눈물도 나오지 않는다. 아들 장례를 치르기 위해 배에서, 기차에서 참아내야 했던 아버지의 통한. 40여 년 간 수많은 조선인이 현해탄을 건넜다. 이상도 있고, 나혜석도 있고, 백석도

있고, 이중섭도 있고, 이병철도 있었다. 윤영석도 젊은 시절 현해탄을 건넜다.

나혜석은 절망한 나머지 검푸른 바다에 몸을 던졌다지만 윤영석은 죽고 싶어도 죽을 수가 없었다. 고향에 돌아가 아들의 장례를 치러야 하는 애비였으니. 아들의 장례를 치러주기 전까지 애비에게는 그 무엇도 허락되지 않았다. 세상에는 절망을 뛰어넘는 슬픔도 있다.

용정의 가족들도 마냥 집에서 기다릴 수만은 없었다. 가족들은 용정에서 이백 리 떨어진 두만강변의 조선 땅 상삼봉역에 마중을 나갔다. 여기서 윤일주 교수의 〈윤동주의 생애〉의 증언을 들어본다.

"그곳에서부터 유해는 아버지 품에서 내가 받아 모시고 긴 긴 두만강 다리를 건넜다. 2월 말의 몹시 춥고 흐린 날, 두만강 다리는 어찌도 그리 길어 보이던지. 다들 묵묵히 각자의 울분을 달래면서 한 마디 말도 없었다. 그것은 동주 형에게는 사랑하던 고국을 마지막으로 하직하는 교량이었다."

장례식은 3월 6일 치러졌다. 눈보라가 휘몰아치던 날, 집 마당에서 거행된 장례식에서 연희전문 문과 잡지 《문우》에 실린 시 〈자화상〉과 〈새로운 길〉이 낭송되었다.

장지는 용정 동산(東山)의 중앙교회 교회묘지. 윤동주 가족은 교회묘지에 가족묘역을 갖고 있었다. 간도는 4월이나 되어야 땅이 풀린다. 따뜻한 5월 어느 날 가족들은 그의 묘에 떼를 입히고 꽃을 심었다. 할아버지와 아버지는 단옷날에 묘 앞에 "詩人尹東柱

연희전문 문과 《문우》
표지

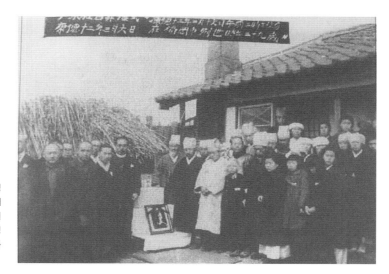

1945년 3월, 용정 윤영석의 집 마당에서 문재린 목사의 집례로 장례식이 치러진 직후. 영정 사진 오른쪽이 가족 친지들.

之墓"라는 비석을 세웠다. 살아생전 변변한 시집 한 권 내본 일이 없는 그는 죽고 나서야 처음으로 시인의 칭호를 받았다.

비문을 쓰고 글씨를 쓴 사람은 아버지 친구 김석관이었다. 그는 윤영석과 함께 북경 유학을 다녀온 5인 중 한 명이었다. 명동학교에서 교편을 잡으며 동주를 지켜봐온 사람이다. 송우혜 번역으로 일부를 읽어본다.

"그러나 어찌 뜻하였으랴! 배움의 바다에 파도 일어 몸이 자유를 잃고 배움에 힘쓰던 생활 변하여 조롱에 갇힌 새의 처지가 되었고, 거기에 병까지 더하여 1945년 2월 16일에 운명하니 그때 나이 스물아홉이다. 그 재질 가히 당세에 쓰일 만하여 시로써 장차 사회에 명성이 울려 퍼지려 했는데, 춘풍 무정하여 꽃이 피고도 열매를 맺지 못하니, 아깝도다! 1945년 6월 14일"

비문을 읽다가 나는 턱 목이 메었다. 일경에 체포되어 의문의 옥사를 했다는 사실을 있는 그대로 쓸 수 없었던 현실. 나라 잃은 백성의

설움이 뼛속을 파고든다.

세상에 나온 극비문서

오랜 세월, 윤동주가 무슨 사건으로 구속되어 옥사했는지는 밝혀지지 않았다. 1970년대에 공개된 일본 정부의 극비문서 '특고월보' 1943년 12월치와 '사상월보' 1944년 4·5·6월치에 사건 관련 기록이 포함되어 있었다. 사건명은 '교토에 있는 조선인 학생 민족주의 그룹 사건'.

이 기록이 어떻게 국내에 알려지게 되었을까? 일본 국회도서관 사서인 이부키 고(伊吹郷)가 사건 기록을 발견했다. 도시샤 대학 출신인 이부키는 동문 한국 문인들에 대해 관심을 갖고 관련 자료를 찾던 중 우연히 이 기록을 발견했다. 이부키는 '특고월보' 복사본을 윤일주 교수에게 보내주었고, 윤일주 교수가 이를 《문학사상》 1977년 12월호에 게재하면서 세상에 그 진실이 알려지게 되었던 것이다.

"사건의 중심 인물은 송몽규이고 윤동주가 그에 동조했고, 이 사건으로 검사국에 송국(送局)된 사람은 송몽규, 윤동주, 고희욱 3인이었다."

고희욱이란 인물은 여기서 처음 등장한다. 고희욱은 당시 교토의 제3고등학교 3학년에 재학 중이었다. 송우혜는 취재 과정에서 고희욱을 직접 만나 증언을 들었다. 철원에서 부유한 집안의 장남으로 태어난 고희욱은 서울 경기중학교를 나오고 교토의 삼고에 합격해 도쿄 제국대를 목표로 공부에 전념하고 있었다. 그러던 어느 날 그의 인생에 송몽규가 뛰어들었고, 이것이 인생을 헝클어놓았다. 하숙집에 송몽규가 하숙을 들어오면서 인연이 시작됐다. 《윤동주 평전》으로 다시 들어가 본다.

"그 사건은 송몽규 씨가 일경의 '요시찰인'이었기 때문에 일어났던 거였어요. 그 사람을 일경이 철저하게 감시하고 있는 걸 모르고 같이 '우리 민족의 장래'니 '독립운동'이니 하는 이야기들을 나눴거든요. 나중에 보니 일경이 그걸 모조리 엿듣고 미행하고 해서 사건을 만들었더군요. 그렇게 시작된 사건인데, 송몽규·윤동주 두 분은 결국 옥사했고 난 살아남았지만 역시 큰 손해와 지장을 받았어요. 6개월 이상 갇혀 있었고, 그 때문에 삼고에서 낙제했고, 그 이후 '요시찰인'이라 해서 해방될 때까지 늘 일경의 감시 속에서 숨막힐 듯한 압박감을 느끼며 살았습니다."

고희욱은 송몽규를 통해 윤동주를 알게 되었다. 송몽규가 윤동주를 만나러 갈 때 따라가서 몇 번 대화를 나눈 게 전부였다. 다시 고희욱의 증언이다.

"그땐 윤동주 씨가 시를 쓰고 있다는 것도 몰랐고, 더구나 후일에 그렇게 유명한 시인이 되리라곤 짐작조차 못했어요. 지금도 그분의 젊은 시절 모습이 생각나는군요. 조용하고 미남형인 남자로 깨끗한 인상이었지요. 1미터 75센티 정도의 나나 송몽규 씨보다 약간 작은 키였고요."

윤동주가 교토 시모가모 경찰서에 구금되어 있을 때 면회한 사람은 두 명이다. 마침 도쿄에 와 있던 당숙 윤영춘과 소학교 동창이자 외사촌인 김정우. 윤영춘은 《나라사랑》 23집에 실린 〈명동촌에서 후쿠오카까지〉라는 글에서 이렇게 회상하고 있다.

"(준비해간) 도시락을 꺼내놓으니 형사는 자기 책상 앞에 놓으며 이제는 시간이 다 되었으니 빨리 나가달라고 한다.

동주는 나더러 '아저씨 염려 마시고 집에 돌아가서 할아버지와 아버지, 어머니에게 곧 석방되어 나간다고 일러주세요.' 이것이 생전에 그를

만난 최후의 순간이었다. 나는 혼자 생각하기를 기껏해야 한 1년 동안 옥고를 치르고 곧 나오리라 했다. 설마 죽일 리야 없겠지. 이렇게 자위 하기도 했다. 도쿄에서 속옷을 준비해 가지고 간 것도 갈아입으라 하 고 맡기고 취조실을 나오는 나의 발걸음은 잘 옮겨지지 않았고, 머리 는 어디를 얻어맞은 듯 울분에 화끈 달아지며 목놓아 울고 싶은 심정 이었다."

1944년 2월 22일 송몽규와 윤동주는 기소됐다. 재판은 분리되어 진 행되었고, 검사는 두 사람에게 각각 3년을 구형했다. 판사는 윤동주에 게 징역 2년을 선고했다.

윤동주와 송몽규에 대한 판결문을 찾아낸 사람은 역시 국회도서관 사서 이부키다. 송몽규의 판결문은 '사상월보'에 수록되어 있어 비교적 수월했지만 윤동주의 판결문은 교토 지방재판소에 가서 재판 기록에 대한 열람 신청을 해야만 했다. 재판소 규정상 복사나 필사가 불가능 했다. 이부키는 카메라맨을 동원해 몰래 촬영했다. 이것이 윤일주 교수 에게 전달되어 《문학사상》 1982년 10월호에 실렸다.

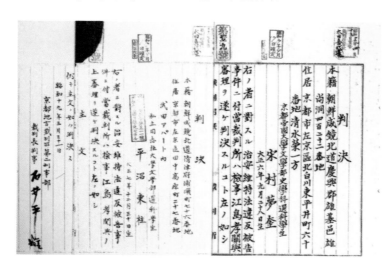

윤동주와 송몽규에 대한
일제 법원의 판결문.
창씨개명한 윤동주의
이름이 보인다.

유고집 출간

1945년 8월 15일, 일본은 핵폭탄 두 방을 맞고 항복했다. 만주에도 해방의 물결이 밀려왔다. 일본군의 무장 해제를 목적으로 소련의 붉은 군대가 만주에 진주했다.

1946년 2월 16일, 윤동주의 옥사 1주기! 윤영석은 아들을 장가보내는 아버지처럼 푸짐하게 음식을 장만해 1주기 추모식을 치렀다. 그리고 차남 일주를 서울로 보내기로 결정한다. 열아홉 살 일주는 그해 6월, 단신으로 서울로 갔다. 이제 고향집에는 조부모, 부모, 여동생 혜원과 동생 광주가 남았다.

윤일주는 해방 공간의 혼돈 속에서 형의 연희전문 친구들을 찾아다녔다. 일주가 가장 먼저 찾아간 사람은 형의 동기생 강처중이었다. 강처중은 윤동주의 기숙사 룸메이트였다. 강처중은 일주가 꿈에도 생각지 못한 것을 간직하고 있었다. 윤동주가 일본 유학을 떠나며 자신에게 맡겨두었던 책과 노트들, 연전 졸업 앨범, 앉은뱅이책상 등을 4년 이상 소중히 보관하고 있다가 일주에게 넘겨주었다. 강처중은 신생 신문인《경향신문》기자로 있었다. 일주는 강처중을 통해 형의 연전 후배 정병욱을 만나게 된다. 당시 정병욱은 서울대 국문과 3학년에 편입한 상태였다.

앞서 말했듯, 윤동주는《하늘과 바람과 별과 詩》필사본 시집 두 권을 이양하 교수와 정병욱에게 각각 주었는데 정병욱은 그 필사본을 1946년 여름까지 온전히 간직하고 있었다. 〈서시〉, 〈자화상〉과 같은 시들은 모두 필사본 시집에 들어 있었다.

사실, 윤일주가 정병욱을 만난 게 기적이었다. 정병욱은 일제 말기 학병으로 끌려갔다가 1945년 가을, 기적적으로 살아 돌아왔다. 학병제

는 1943년 10월부터 시행되었다. 전세가 기울자 일본은 학생들까지 전쟁터로 내몰았다. 정병욱도 학병을 피할 도리가 없었다. 그의 남다른 면은 학병에 나가면서 후일을 대비했다는 점이다. 《하늘과 바람과 별과 詩》를 전남 광양시 진월면 망덕리 본가에 보관시켰다. 정병욱이 〈잊지 못할 윤동주의 일들〉에 남긴 증언이다.

"동주가 검거되고 반년 후, 나는 소위 학병으로 끌려가게 되었다. 피차에 생사를 알 수 없게 된 마당에 이르러 나는 동주의 시고(詩稿)를 나의 어머님께 맡기며, 나나 동주가 돌아올 때까지 소중히 잘 간수하여 주십사고 부탁하였다. 그리고 동주나 내가 다 죽고 돌아오지 않더라도 조국이 독립되거든 이것을 연희전문학교로 보내어 세상에 알리도록 해달라고 유언처럼 남겨놓고 떠났었다. 다행히 목숨을 보존하여 무사히 집으로 돌아가자 어머님은 명주 보자기로 겹겹이 싸서 간직해두었던 동주의 시고를 자랑스레 내주면서 기뻐하셨다."

이것이 인연이 되어 훗날 윤일주는 정병욱의 여동생 정덕희와 결혼해 일가를 이룬다. 정덕희에 따르면, 어머니는 집안의 귀중품을 모두

윤동주의 유고를 보존한 전남 광양의 정병욱 가옥. 왼쪽 담장에 연전 시절 윤동주와 정병욱의 사진이 보인다.

정병욱의 집에 보관
되어 있던 윤동주의
필사본 원고

마루 밑 비밀 창고에 숨겨두었다. 윤동주의 필사본 시집도 귀중품처럼 집안 비밀 창고에 보관되어 엄혹한 시대를 살아냈다. 현재 이 집은 '윤동주 유고 보존 정병욱 가옥'으로 광양시 등록문화재가 되었다. 이 집은 정병욱의 부친이 양조장 겸 주택으로 지은, 아주 보기 드문 건축물이다. 섬진강 바로 옆, 경남 하동군과 맞붙어 있는 곳에 있다.

윤동주의 시가 처음으로 일반에 알려진 것은 1947년 2월 13일자 《경향신문》에 실리면서다. 옥사한 무명시인의 작품이 일간지에 실린다는 것은 이례적이다. 여기에 결정적인 역할을 한 사람이 강처중이었다. 《경향신문》 기자 강처중은 윤일주로부터 필사본 시집을 확인한 뒤 신문에 싣기로 한다. 시를 실으며 《경향신문》 주간이었던 시인 정지용의 해설을 붙였다.

정지용은 창간 때부터 1947년 7월까지 9개월간 주간으로 재직했다. 2월 13일은 4면이 제작된 날로 4면에 윤동주의 〈쉽게 씌어진 시〉가 실렸다. 정지용은 다음과 같은 짧은 해설을 붙였다. 대부분 한자로 쓰여진 것을 한글로 바꿨다.

간도 명동촌 출생. 연전 문과 졸업. 교토 동지사 대학 영문학과 재학 중 일본 헌병에게 잡히어 무조건하고 2개년 언도. 후쿠오카 형무소에서 복역 중 음학(陰虐)한 주사 한 대를 맞고 원통하고 아까운 나이 29세로 갔다. 일황(日皇)이 항복하던 해 2월 26일 일제 최후 발악기에 '불령선인(不逞鮮人)'이라는 명목으로 꽃과 같은 시인을 암살하고 저이도 망했다. 시인 윤동주

의 유골은 용정 동산 묘지에 묻히고 그의 비통한 시 십여 편은 내게 있다. 지면이 있는 대로 연달아 발표하기에 윤군보다도 내가 자랑스럽다. ― 지용.

사흘 뒤인 2월 16일 윤동주의 2주기가 되었다. 강처중, 정병욱, 유영, 윤일주 등 윤동주와 송몽규의 친지 30여 명이 서울 소공동 플라워회관에 모여 추도식을 가졌다. 정지용 시인도 참석했다. 이 자리에서 연전 동기생 유영은 자작 추모시 〈窓 밖에 있거든 두드려라〉를 낭송했다. 이날 모인 친지 30여 명은 3주기 이전에 유고시집을 내기로 합의하고 발간을 준비했다.

1948년 1월 30일 초간본 《하늘과 바람과 별과 詩》가 정음사에서 나왔다. 이 초간본에는 31편의 시가 수록되었다. 윤동주가 만든 필사본 시집의 시고 19편과 윤동주의 유품 속에 있던 시고 12편을 합한 것이다.

정음사 초간본이 특별한 것은 유영의 〈추모시〉, 강처중의 '발문', 그리고 정지용의 '서문'이 실렸다는 점이다. 특히 정지용의 서문이 주목받는다. "이 서문은 윤동주 연구가들 사이에서 거의 고전적인 명성을 누리고 있는 명품이다."《윤동주 평전》

서문은 긴 편이다. 중간중간에 시를 인용하고 해설과 평을 붙였다. 두 곳에서 윤일주와의 일문일답을 삽입하는 파격을 주어 읽는 재미를 더했다.

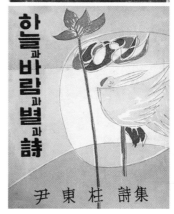

1948년 정음사에서 나온 《하늘과 바람과 별과 시》 초간본(위)과 1955년에 나온 증보판(아래)

"청년 윤동주는 의지가 약하였을 것이다. 그렇기에 서정시(抒情詩)에 우수한 것이겠고, 그러나 뼈가 강하였던 것이리라. (……) 일제 헌병은 동(冬) 섣달에도 꽃과 같은, 얼음 아래 다시 한 마리 잉어와 같은 조선

청년 시인을 죽이고 제 나라를 망치었다."

역시 천재는 천재를 알아보는 사람이 있어야 천재로 꽃을 피운다. 정지용은 무명시인의 진면목을 알아보았다.

한겨울에도 비닐하우스에서 키워낸 빨간 장미를 언제든지 가슴에 안을 수 있는 요즘에야 '동지섣달의 꽃'이 그다지 실감나지 않을 수도 있다. 동지섣달은 해가 가장 짧은 달이다. 살을 에는 동지섣달 두만강은 꽁꽁 얼어붙는다. 귀가 떨어져나갈 것 같은 추위에 얼어붙은 강가로 가 두꺼운 얼음을 쇠꼬챙이로 찧는다. 간신히 낚시를 드리울 구멍 하나를 뚫는다. 그때 얼음 아래로 꼬리 치며 스르륵 유영하는 한 마리 잉어. 동주는 동지섣달의 꽃이며 얼음 아래 잉어였다. 정지용이기에 가능한 기막힌 절구(絶句)다.

그즈음 《동아일보》에 윤동주 '집회' 단신 기사가 실렸다.

"3년 전 일본 복강 형무소에서 옥사한 윤동주 군과 송몽규 군을 추모하고저 고인의 모교 연전 문과 졸업생들은 오는 16일 하오 1시 시내 소공동 푸러워-그릴에서 추념회를 열기로 되어 동창들의 참석을 바라고 있다."

1948년 12월, 윤동주의 누이동생 혜원이 남편과 함께 월남했다. 혜원은 2년 전 일주 오빠가 단신 월남할 때 미처 가져가지 못한 큰오빠의 유품을 전부 챙겨서 나왔다. 윤동주가 은진중학 시절 쓴 작품과 유품들이 이렇게 혜원에 의해 서울로 들어올 수 있었다. 북한에 공산정권이 들어선 상황에서 월남을 강행했으니 그 고초가 어떠했을까. 현재, 윤동주 시

는 동시를 포함해 모두 128편이다. 정병욱, 강처중, 윤일주, 윤혜원 네 사람의 헌신과 노고 덕분이다.

윤동주 기념관

1968년 11월 2일 윤동주 시비가 연세대학교 교정에 건립되었다. 유고 31편을 모은 시집《하늘과 바람과 별과 詩》가 출간된 지 꼭 20년 만이었다. 연전 시절 기숙사로 쓰이던 건물 앞 작은 숲에 시비가 세워졌다. 연전 시절 교수였던 최현배·김윤경·백낙준 선생과 박종화, 박목월, 유영, 동생 일주와 혜원, 당숙 윤영춘 등 수백 명이 참석했다. 시비는 윤일주 성균관대 건축학과 교수가 설계했다. 윤영춘은 그날을 이렇게 회고했다.

"그날 친척을 대표해 답례 인사 도중 나는 울었고, 수백 명의 회중도 다 울었다. 바로 내 옆에 앉으셨던 최현배 선생과 김윤경 선생도 한없이 울으셨다."

시비는 문과대 올라가는 언덕길 왼편 소나무 숲에 자리잡고 있다. 그 위치가 절묘하다. 기숙사로 쓰이던 핀슨관 앞이다. 시비에는 〈서시〉가 음각되어 있다. 시비 사진을 찍으면 어떤 식으로든 옛 기숙사가 조금은 나온다.

윤동주를 학문적으로 처음 연구한 사람은 연세대 국문과 교수를 지낸 마광수다. 마광수는 1983년 '윤동주 연구'로 연세대 국어국문학과에서 박사학위를 받았다. 마광수는 그를 학문적으로 재발견해 대중에 널리 알렸다는 평가를 받는다.

윤동주가 일본에 본격적으로 알려지기 시작한 것도 이즈음이다. 1984년 시집《하늘과 별과 바람과 詩》가 이부키의 번역으로 출판되었

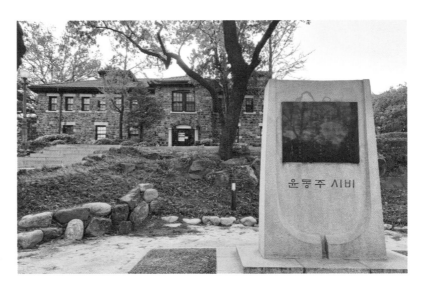

윤동주 시비와 그 뒤로
보이는 옛 기숙사

다. 이부키는 여기에 머물지 않고 일본 내 그의 흔적을 따라 도쿄, 교토, 후쿠오카 등을 방문해 윤동주 옥사의 진실을 밝히고자 했다. 방송에서는 1988년 NHK가 '라디오 한글 강좌' 프로그램에서 윤동주 시를 소개했다.

1990년에는 시인 이바라키 노리코(茨木 のり子)가 쓴 산문 〈윤동주에 대하여〉가 일본 교과서에 〈바람과 별과 시〉라는 제목으로 실리면서 일본 사회에 잔잔한 반향을 불러일으켰다. 이바라키는 전후 일본 문단을 대표하는 여성 시인으로 〈내가 가장 예뻤을 때〉가 대표작이다. 이바라키는 한국어를 공부해 한국 시인의 시를 일본에 소개하기도 했다.

서울 자하문 고갯마루에는 윤동주 문학관이 있다. 서울 성곽 바로 아래다. 윤동주 문학관 앞에는 7022, 7212, 1020번 버스 정류장이 있다. 버스에서 내리면 직사각형 흰색 건물이 보인다. 윤동주 문학관이다. 자하문로 내리막길을 사이에 두고 건너편에 어떤 동상이 보인다. 1968년 1·21사태 당시 자하문고개를 넘어 청와대로 향하던 북한 공산 게릴라

들을 저지하다 목숨을 잃은 최규식 종로경찰서장의 동상이다.

이바라키 노리코

윤동주 문학관은 2012년 문을 열었다. 인왕산 자락에 버려진 청운수도가압장과 물탱크를 개조해 문학관으로 만들었다. 하지만 이 문학관은 시인과 아무런 연관이 없다. 그런데 왜 이곳에 문학관을 지었을까. 문학관 앞에서 오른쪽 길로 내려가면 수성동 계곡과 이어진다. 수성동 계곡은 앞서 설명한 대로 그가 살았던 누상동 하숙집과 가깝다. 이 집에 하숙할 때 그는 수성동 계곡과 인왕산 자락을 산책하곤 했다. 종로문화재단은 문학관 위 언덕, 서울도성 성곽 아래를 '시인의 언덕'으로 명명했다. 이곳에는 시인이 태를 묻은 명동촌에서 흙을 가져와 파묻고 그 위에 표석을 깔아놓았다.

"시인 윤동주 영혼의 터."

이곳에서 조금 내려가면 둥그런 바위에 〈서시〉를 새겨놓았다. 바위 뒤쪽으로 서촌과 누상동이 내려다보인다.

시인 탐사의 마지막 코스이자 하이라이트는 연세대 교정의 윤동주 기념관이다. 옛 연희전문 기숙사로 가본다. 백양로가 끝나는 지점에서 인문대로 가는 왼편 언덕길로 간다. '윤동주 문학동산'이라는 표석이 보인다. 최현배 선생의 아호를 따서 현재는 외솔관으로 불리는 인문관 왼쪽이 교직원 식당인 한경관이고 그 옆 3층 건물이 옛 기숙사 건물인 핀슨관이다. 1980~90년대 연세춘추, 연세애널스, YBS가 들어 있던 건물이다. 이후 재단법인 사무처 건물로 사용되다 현재는 윤동주 기념관이 되었다.

핀슨관은 3층 건물로 얼핏 작다는 느낌을 준다. 문과, 상과, 이과에

각각 40여 명씩을 뽑았다는 점으로 미뤄 보면 비로소 고개가 끄떡여진다. 서울이 집인 학생과 하숙을 하는 학생을 제외하면 기숙사를 택하는 학생들의 숫자는 줄어든다.

기숙사의 경우 어느 곳이나 고학년일수록 좋은 방을 배정받는다. 신입생들에게는 전망이 좋지 않은 방이나 꼭대기층이 주어진다. 신입생인 동주, 몽규, 처중 세 사람에게 주어진 방은 3층이었다. 당시 기숙사 생활을 해본 사람들은 모두 비슷한 이야기를 한다. 창가 쪽으로 천장이 기울어져 있었다는 것이다. 3층은 지붕 밑 다락층이다.

핀슨홀의 지붕 창문은 건물 뒤편에서 보아야 비로소 제대로 보인다. 건물 앞쪽은 창문이 두 개지만 뒤쪽은 창문이 세 개다. 다행히 핀슨홀은 6·25전쟁 통에도 훼손되지 않고 살아남아 1920년대의 건축 양식과 시대 분위기를 엿볼 수 있게 한다.

연희전문 시절 머물던 기숙사 핀슨홀은 윤동주 기념관으로 새롭게 변모 중이다. 1922년에 아카데믹 고딕식으로 지어진 기념관은 암갈색

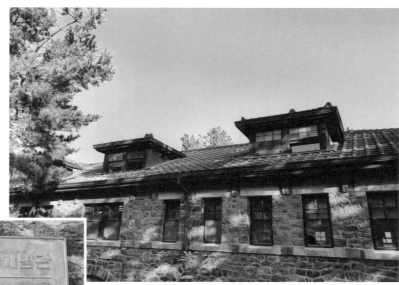

외벽 재료로 고풍스런 분위기를 풍긴다. 암갈색 돌은 학교 뒷산 안산에서 채석한 운모편암이다. 윤동주기념사업회는 2020년 가을 정식 개관을 목표로 한창 내부 공사 중이지만 기념관 측의 배려로 미리 둘러볼 수 있었다.

1층은 전시관, 2층은 라이브러리와 수장고, 3층은 기숙사 체험관과 강연장이다. 1층 전시관은 모두 10개의 방으로 구성했다. '(A)서시, (B)별똥 떨어진 데, (C)소년, (D)새로운 길, (E)자화상, (F)별 헤는 밤, (G)종시.'

시인의 연전 시절 소장 도서 42권, 유고, 스크랩북, 사진, 가족들의 편지, 주변 인물들의 편지와 글, 각종 신문 기사 등을 시간순과 주제별로 분류해 서랍 형식으로 정리했다.

제한된 좁은 공간에 최대한 많은 자료를 전시하려면 서랍식이 최선이다. 관람객의 입장에서 보면 서랍식은 신선하다. 서랍의 제목을 읽고, 보고 싶은 서랍 손잡이를 당기면 원하는 내용물이 플라스틱 상자에 담겨 있다. 차분히 읽은 뒤 서랍을 닫고 그 다음 서랍을 꺼내면 된다.

1층 전시관의 관람 순서는 '(A)서시'에서부터 시작한다. (A)방은 시인에 대한 '입문'이라고 보면 된다. 관심을 사로잡은 것은 그가 연전 시절 구입해 읽은 책 42권이다. 폴 발레리의 《문학론》. 1938년 도쿄 다이이치쇼보(제일서방)에서 일본어로 번역된 책을 1941년 2월 구입했다. 오야마쇼텐에서 1938년 번역 출간된 폴 발레리의 저서 《시학서설》도 있었다. 이 책은 1940년 5월 구입했다. 라이너 마리아 릴케의 시집 《旗手 크리스토프 릴케의 사랑과 죽음의 노래》도 눈에 띄었다.

소장 도서 중 무엇보다 눈에 띄는 책은 필사본 시집이었다. 그가 백석의 한정본 시집 《사슴》을 구할 수가 없자 북간도 명동중학교 도서관에서 빌려 필사본 시집으로 만들어 소장했다는 이야기는 '백석 편'에

서 언급했다. 그런데 윤동주 기념관 전시실에서 그 필사본의 표지를 만나게 될 줄이야. 원고지는 빛이 바래 누렇지만 필사본을 완성한 날짜 '1937년 8월 5일'이 선명했다. 영국 옥스퍼드 대학에서 1933년에 출간한 《신약성서》도 보였다.

기념관의 소장품들은 모두 윤일주 교수가 1946~56년에 수집한 것들이다. 윤일주 교수가 작고(1985년)한 뒤에는 아들 윤인석 성균관대 교수가 물려받아 보관해왔다. 윤인석 교수를 비롯한 유족들은 소장품들을 2013년 큰아버지의 모교인 연세대에 기증했다. 1층 전시관 서랍 속에는 윤인석 교수가 큰아버지의 유품과 유고에 얽힌 이야기와 첫 유고 시집이 나오게 된 경위를 상세하게 기술한 원고 네 장도 있었다. 윤인석 교수는 이렇게 썼다.

2012년 11월 20일 오후, 저의 큰아버지 윤동주 시인의 유품을 우리집에서 연세대학교 학술정보원(도서관) 귀중본 서고로 옮겼습니다. 큰아버지는 1945년 2월 16일 돌아가셨으니까 67년간 머물렀던 유족 품을 떠나 모교에 안착한 것입니다. 오동나무 상자에 유고와 유품을 가지런히 넣어 학교 버스에 싣고 신촌으로 가는 도중, 저는 만감이 교차한다는 뜻을 비로소 깨달을 수 있었습니다. 1985년 11월 25일 세상을 뜨신 저의 아버지로부터 물려받은 이 유품들을 제 손으로 건사한 것도 27년이란 세월이 흘렀습니다. (……) 저의 아버지는 형님의 유품을 보물처럼 간직하셨으며 특히 유고 관리에 신경쓰셨습니다. 아버지는 서재의 책상 서랍에서 안방의 캐비닛으로, 장롱으로 항상 신주단지 모시듯 간직하셨습니다.

이제 2층과 3층으로 올라가본다. 1층 바닥과 계단은 인조석 물갈기 마감 방식으로 되어 있다. 1922년 지어진 그대로다. 벽면만 흰색으로

깔끔하게 새로 칠했다. 계단을 밟으니 건물이 단단하다는 느낌을 준다. 2층 라이브러리는 윤동주 관련 단행본들을 모아놓았다. 송우혜 작가의《윤동주 평전》이 여러 권 보였다.

2층에서 3층으로 올라간다. 계단실은 두 사람이 겨우 교행할 정도로 좁다. 2층과 3층 사이의 층계참에 멈추고 잠시 3층을 올려다본다. 그가 하루에도 몇 번씩 오르고 내렸던 계단을 나는 지금 밟고 있다. 기숙사에서 밖으로 나가려면 이 계단을 통해야 한다. 그는 새로운 환경에서 만난 새로운 친구들로 인해 하루하루가 활기에 넘쳤을 것이다. 문득 이곳에서 기숙사 생활을 하면 동료들과 특별하게 정이 들 수밖에 없겠다는 생각이 들었다.

3층에 섰다. 마룻바닥은 새로 깐 것처럼 깔끔했다. 기념관 측은 3층을 강의실(시몬느홀)과 전시실과 다락방으로 구분해놓았다. 강의실인 시몬느홀은 후원자의 회사명을 따서 명명했다. 30~40여 명이 앉아 강연을 들을 수 있는 공간이다.

3층에 오니 지붕의 경사면이 확연히 두드러진다. 계단실에서 보이는, 창문이 달린 작은 방에 텔레비전 모니터가 설치되어 있다. 의자에 앉아 동영상을 보기로 했다. 가장 먼저 증언자로 나오는 인물은 김형석 연세대 철학과 명예교수. 김 교수는 그와 평양 숭실중학교 동기생이다. 김 교수는 숭실중학 시절 신사참배를 거부했던 시인과의 일화를 이야기했다. 김 교수는 윤동주를 만나본, 유일한 생존 증언자다. 김 교수는 윤동주가 머물렀던 옛 기숙사 3층에서 증언을 녹화했다. 그래서일까. 김 교수의 말에 쏙쏙 빨려들어 갔다. 10여 분이 금방 지나갔다.

기숙사 친구 정병욱의 둘째아들인 정학성 인하대 국문과 명예교수도 두 번째로 증언했다. 정 교수는 윤동주가 일본 유학을 가면서 아버지에게 맡긴 필사본 시집을 비롯한 유품이 어떻게 보관되었는지 그 경

옛 기숙사 내부 모습들. 왼쪽 위
사진이 윤동주가 1학년 때 지냈
을 것으로 추정되는 다락방이다.

위를 설명했다. 릿쿄 대학 출신으로 '시인 윤동주를 기념하는 릿쿄 모임' 대표 야나기하라 야스고(楊原泰子)는 릿쿄 대학 원고지에 쓰인 윤동주의 시를 보았을 때의 느낌을 이야기했다. 시인보다 20년 뒤에 릿쿄 대학에 입학한 야스고 대표는 "아마 (시인과) 같은 교실을 사용했을지도, 혹 같은 의자에 앉았을지도 모른다"면서 "(학교) 마크가 들어간 편지지 사진을 보았을 때, 가슴이 매우 아팠다"고 말했다.

이제 3층을 찬찬히 둘러볼 차례다. 기념관 밖에서는 3층의 지붕 아래 공간이 좁아 보였는데, 막상 안에 들어와 보니 의외로 넓었다. 충분히 신입생들의 기숙사로 활용할 만했다. 옛 기숙사는 창문이 모두 7개다. 이 창문들은 경사진 지붕면에 돌출해 있다. 이를 도머(domer)창이라 부르는데 건물 정면 쪽에 두 개, 뒤쪽에 세 개 달려 있다.

3층을 아주 천천히 걸으며 살펴보았다. 그의 발걸음은 어땠을까. 또 친구들과 함께 사용한 방은 어디였을까. 계단실 옆에는 아주 작은 방이 있다. 다락방이라고 이름 붙인 이 방에는 창문이 없다. 학생들은 침대생활을 했다. 이 다락방에 침대 세 개가 들어갈 수 있을까. 게다가 안쪽은 경사지붕으로 높이가 매우 낮아 허리를 숙여야 한다. 그는 키가 172센티미터 정도라고 했는데, 혹시 이 방이 아니었을까.

동쪽 창문으로 연세대 교정의 봄이 가득 들어찼다. 그 역시 이 창문을 통해 연희의 숲을 감상했다. 나는 지금 80년 전 연희전문 학생 윤동주가 보았던 그 창문으로 연세의 봄 숲을 바라보고 있는 것이다. 문과 1학년인 1938년 5월, 그는 동시 〈산울림〉을 쓴다.

다시 도머창으로 창밖의 봄 숲을 내다본다. 향긋한 봄내음이 창문을 부드럽게 애무한다. 이바라키 노리코는 윤동주를 가리켜 "20대가 아니면 절대로 쓸 수 없는 청렬한 시풍을 가진 사람"이라고 표현했다. 청렬한 시풍을 가진 대학생이 기숙사 3층 도머창 앞에서 상념에 잠겨

있는 것 같다.

윤동주는 빼어난 산문도 여러 편 남겼다. 〈투르게네프의 언덕〉, 〈달을 쏘다〉, 〈종시(終始)〉, 〈화원에 꽃이 핀다〉……. 시인이 걸었던 그 계단을 따라 1층으로 내려갔다.

1층 전시실의 마지막 방 '종시'로 들어간다. "일본 유학 시절의 자취를 더듬고, 기록되지 못한 그의 마지막 시간들을 생각하는 공간"이라는 설명이 적혀 있다. 연도 미상의 산문 〈종시〉는 이렇게 시작한다.

"종점이 시점이 된다……."

박수근,

나목의 화가

1914~1965

朴壽根

천재 예술가의 전형

박수근의 그림을 모르는 사람은 드물다. 또 박수근의 그림을 좋아하지 않는 사람도 찾기 힘들다. 설령 화가 박수근의 이름은 몰라도 그의 그림을 보여주면 "아, 이 그림 많이 봤어요!" 하는 반응을 보인다.

지난 봄 박수근의 딸인 인숙 씨를 인천 소래포구역 근처 카페에서 인터뷰했다. 인터뷰가 끝났을 때 나는 기념사진이라도 한 장 남기고 싶어 카페 아르바이트생에게 부탁했다.

"저 분이 유명한 박수근 화백의 따님입니다. 기념사진을 찍고 싶은데 도와주실 수 있나요?"

박수근이 누군지 모르는 눈치였다. 찍힌 사진을 스마트폰으로 확인하고 있는데, 아르바이트생이 반갑게 아는 체를 했다. 잠깐 사이 스마트폰으로 검색을 한 것 같았다. "저, 이분 그림 많이 봤어요. 교과서에 나와요"라며 아르바이트생이 환하게 웃었다.

박수근의 그림을 보노라면 이상하게 마음에 평온이 찾아온다. 그림의 희미한 윤곽선이, 아득히 멀어져간 아름다운 시절로 이끄는 것 같다.

〈강변〉, 〈빨래터〉, 〈우물가〉, 〈나무와 두 여인〉, 〈절구질하는 여인〉,

〈아기 업은 소녀〉……

그의 작품들은 지금은 사라지고 없는, 기억의 우물 속에 찰랑찰랑 애잔하게 남아 있는 장면들을 두레박으로 끌어올린다. 다시는 돌아갈 수 없는 고향 마을의 골목길을 떠올리게 한다.

그것은 1950~70년대 농촌과 도시에서 흔히 보아온 풍경들이다. 그의 작품 속에서는 르누아르의 〈물랭 드 라 갈레트의 무도회〉처럼 삶의 환희 같은 것은 눈 씻고 찾아봐도 없다. 차라리 고흐의 〈감자 먹는 사람〉이 풍기는 우울의 색조에 가깝다고 해야 할 것이다. 하지만 그림의 주인공들은 하나같이 남루할지언정 비루하지는 않다. 어딘가 눈물이 나도록 정겹고 따뜻하다. 우리가 박수근의 그림을 좋아하는 이유다.

박수근, 이중섭, 김환기, 이우환, 천경자. 한국을 대표하는 화가들이다. 이 중에서 이우환만 생존 작가다. 이들은 살아온 환경이 다르고 화풍도 제각각이지만 한 가지 공통점이 있다. 위작(僞作) 논란이 끊이지 않는 화가라는 점이다. 위작 논란은 역설적으로 이들의 그림값이 비싸다는 사실의 방증이다. 현대 자본주의 사회에서 미술 작품에 대한 평가는 결국 그림값으로 수렴된다.

2008년 박수근의 대표작 〈빨래터〉가 위작 논란에 휘말려 미술계가 떠들썩한 적이 있다. 1년 전인 2007년 〈빨래터〉가 국내 미술품 경매 사상 최고가인 45억 2,000만 원에 낙찰되어 세상을 놀라게 했다. 이것으로 미뤄, 앞으로도 박수근 작품과 관련한 위작 논란은 또다시 일어날 개연성을 배제할 수 없다. 구입을 원하는 사람은 많은데, 경매 시장에 유통되는 작품 수가 절대 부족인 수급 불균형 구조 때문이다.

〈빨래터〉 위작 논란은 여러 가지 면에서 우리 사회에 큰 파장을 일으켰다. 이 논란을 지켜보던 작가는 여기서 소설의 영감을 얻었다. 소설가 이경자는 2009년 장편소설 《빨래터》(문이당)를 발표했다. 박수근

〈빨래터〉, 캔버스에 유채,
50.5×111cm, 1950.
© 박수근미술관

의 삶을 전기나 평전이 아닌 실명 소설로 복원했다.

소설은, 미술계가 위작 논란으로 시끄럽자 화가의 아들인 박성남이, 소장자로 알려진 미국인 존 릭스를 만나기 위해 미국행 비행기를 타는 장면에서 시작된다. 성남은 "평생, 가족이 굶는지 먹는지도 모른 채 그림만 그리다가 개인전 한 번 열지 못하고 떠난" 아버지에 대한 원망과 미움으로 가득했던 어린 시절을 떠올린다.

"아버지는 가장 근원적인 채색의 바탕에, 그러니까 흙이나 바위, 개펄 같은 색에 형상을 입히셨습니다. 그 형상들은 모두 선하고 진실합니다. (……) 아버지는 단 한 순간도 선하고 진실한 것을 벗어나지 않으셨습니다. 아니 벗어날 줄 몰랐습니다."

유족의 증언을 바탕으로 구성한 이 소설은 인간 박수근, 화가 박수근을 이해하는 데 매우 중요한 책이다. 미술평론가들이 써낸 그 어떤 책보다 박수근의 작품 세계를 이해하는 데 큰 도움을 준다. 서문을 보면 소설가의 진솔한 마음이 드러난다.

"맨 처음 박수근의 화집을 보고 이런 그림을 그린 화가를 소설로 쓰자면 이렇게까지 되진 못해도 흉내는 내야 하는데, 더럭 겁이 나서 진심으로 도망가고 싶었다. 그러나 운명처럼 빠져들었고, 여기까지 왔

〈나무와 두 여인〉, 하드
보드에 유채, 27x19cm,
1956. ⓒ박수근미술관

다. 이 어지럽고, 중심을 놓친 시대에 우리 곁에 있어도 제대로 알아보지 못했던 박수근. 그는 우리의 정신이며 전통의 뿌리이다."

최근 〈나무와 두 여인〉이 시장에 매물로 나와 화제가 되었다. 박수근의 '나목' 연작 중 하나로, 7억 8,750만 원에 강원도 양구의 박수근미술관이 구입했다. 잎사귀를 떨군 앙상한 나무가 가운데 서 있고, 머리에 광주리를 이고 가는 여인을 아이를 업은 여인이 물끄러미 쳐다보는 모습이다. 박수근미술관의 엄선미 관장은 "서민들의 삶을 연민의 시선으로 그린 '나목' 연작은 이 그림을 포함해 현재 6점이 남아 있다"고 말한다.

박수근은 천재 예술가의 전형이다. 천재 예술가는 살아생전에는 불행하지만 죽고 나서야 유명해진다는 진부한 공식이 바로 그를 두고 하는 말이었다. 파리 몽마르트르에 모딜리아니가 있었다면, 서울 명동에는 박수근이 있다. 모딜리아니가 광기 어린 열정에 휩싸여 그림을 그렸다면, 박수근은 성실한 생활인으로 차곡차곡 자기세계를 구축했다.

궁금했던 51년 생애

1965년 5월 5일, 쉰두 살의 남자가 서울 청량리 위생병원에서 퇴원해 동대문 전농동 집으로 돌아왔다. 환자 보호자인 아내 김복순은 병원으로부터 남편의 간경화와 응혈증이 악화되어 더 이상 손쓸 게 없으니 집으로 모시고 가는 게 좋겠다는 얘기를 들었다.

죽어가는 사람이 대개 그러듯 남자는 병원을 떠나고 싶었다. 더 이상 포르말린 냄새를 맡고 싶지 않았고, 흰색 커튼도 보기 싫었고, 주사기들이 스테인리스 함에서 달그락거리는 소리도 듣고 싶지 않았다. 사랑하는 아내와 자식들이 있는 정든 집에서 눈을 감고 싶었다.

아내는 남편이 제발 그날 밤만은 무사히 넘기게 해달라고 하나님께 기도했다. 그러나 5월 6일 새벽 1시, 남편은 집에서 눈을 감았다. 아내와 2남 2녀가 그의 마지막 눈빛을 눈에 담았다. 향년 51세. 요절도 아니지만 그렇다고 장수도 아니었다. 화가 박수근이다.

한국인 대부분은 이 화가의 죽음을 모르고 있었다. 화가의 이름은 커녕, 예술에 대해 아무런 관심조차 없을 때였다. 1인당 국민소득이 겨우 100달러를 막 넘기려는 시절이었다. 미국의 원조 물자와 미군부대 PX에서 음성적으로 흘러나오는 생필품들이 여전히 경제의 한 축을 담당하고 있을 때였다. 한국인 대부분이 남루하고 곤궁한 삶을 이어가고 있었다. 하루하루 먹고 살기 급급하던 시절에 누가 예술에 관심을 갖고 전시회에 가볼 생각을 하겠는가.

《동아일보》 5월 8일자 5면에 '어느 예술가의 죽음, 이젤조차 없이 가난으로 보낸 나날'이라는 기사가 실리지 않았더라면 한국인은 화가 박수근의 죽음조차 알지 못했을 것이다. 《동아일보》 기사를 읽어본다.

한평생 그림을 위해 살고 그림을 생활의 수단으로 삼고 살아오던 서양화가 朴壽根씨(52)의 급격한 죽음은 그대로 한국 예술가의 불우한 일면을 보여주는 대표적 예이다.

아틀리에는커녕 화구나 이젤도 제대로 없이 침실을 화실로 전용해야 했던 이 가난한 화가는 "천당이 가까우면서 이렇게 멀 줄은 몰랐다"는 마지막 말을 남기고 빙긋이 웃다 간, '밀레'와 '루오'의 순박한 숭배자였다.

강원도 태생으로 일정(日政) 때 선전(鮮展)을 통해 화단에 데뷔한 그는 1952년 제2회 국전에 특선했고 그후 샌프란시스코 박물관 주최 미전(美展)을 비롯하여 '월드하우스' 화랑 주최 현대회화전, 일본 국제자유미술전, 마닐라 국제전람 등에 많은 작품을 출품했으며 국전 심사위원도 지냈다.

주로 서민층의 한국인을 즐겨 그린 그는 사실적인 작가였으나 점화(點畵) 같은 독특한 수법과 흑백(黑白)의 사용으로 마치 "신라 토기를 연상케 하는 토속적 한국 서양화가"라는 비평을 받았다.

그의 그림 애호가인 마거릿 밀러 여사는 미국의《디자인 웨스트》2월호 기사에서 그를 상세히 소개하고 칭찬했다.

농촌 풍경, 백의(白衣)의 서민들 또는 소 등의 한국의 토속적 소재를 담은 그의 그림은 외국인에게 인기가 있어 지금도 여러 점이 로스앤젤레스를 비롯하여 뉴욕에 흩어져 있다.

그러나 그림에 의존하는 화가의 생활은 고르지 못했다. 미망인 김복순 여사(43)에 의하면 고정수입이 없어 불안했던 그들 가정에는 끼니가 없던 일이 한두 번이 아니었다고 한다. 이럴 때면 고인은 몰래 화구(畵具)를 들고 나가 팔아서 끼니를 이어서 지금은 변변한 화구조차 없다고 흐느낀다.

외국 같은 경우 그만한 실력과 명성이면 생활은 넉넉할 테지만 우리나라는 아직 매일매일 아슬아슬한 곡예를 해야 할 실정. 가난한 화가의 아내는 가정다운 가정을 이루지 못한 지난날을 한숨 짓는다.

더구나 성격이 고집스럽고 고고(孤高)했던 박씨는 화단의 그 많은 '회(會)'나 어느 파(派)에 소

《동아일보》 발자취 기사

속되지 않은 순수한 무소속이었고, 국내에서 한 번도 개인전이나 동인전을 갖지 못한 화가였다.

미8군 USO가 주최가 되어 그를 위한 미국인 상대의 개인전을 벌여준 것이 유일무이한 발표회. 작품이 모일 겨를도 없이 팔아야 했다. 동인전에는 끼지 않는 성격이었다.

"예술은 고양이 눈빛처럼 쉽사리 변하는 것이 아니라 뿌리깊게 한 세계를 깊게 파고드는 것"이라고 주장했던 그는 그만큼 유행에 휩쓸리지 않고 독특한 세계를 꾸며나간 것이다.

지금 고인에게는 미술을 전공하는 장녀 인숙(수도여사대 미술과 1년), 장남 성남(서울공고, 19세)을 비롯하여 2남 2녀가 있다. 딸의 미술 공부를 위해 얼마 전 자신이 소장했던 화첩을 정리해놓고 간 박씨의 장례식은 8일 오전 11시 조객도 드문 가운데 간소히 치러졌다. 장례 비용은 고인의 친지나 화상(畫商)에서 치러주었고, 이제 남긴 재산이라곤 30점 유작이 있을 뿐. 아틀리에도 없는 화가는 이렇게 간 것이다.

— B

55년이 지난 지금 읽어봐도 잘 쓴 기사다. 망연자실한 부인을 직접 취재해 쓴 기사라 현장성이 느껴진다. 이 기사를 쓴 기자는 누구일까. 원고지에 기사를 쓰던 당시는 어지간해선 기자의 실명을 명기하지 않았다. "B"라고만 표기한 점이 아쉽다.

인간의 선함과 진실함을 그리는 데 생애를 바친 화가 박수근. 그의 삶을 복원하는 것은 이 발자취 기사의 뼈대에 살을 붙이고 옷을 입히는 작업이다. 지금부터 변변한 아틀리에 하나 없이 가난 속에 살다 간 박수근을 만나러 가본다.

〈만종〉을 보고 화가를 꿈꾸다

박수근은 1914년 2월 21일 강원도 양구군 양구면 정림리에 태를 묻었다. 3형제의 장남으로 태어난 그는 일본식 교육을 받으며 어린 시절을 보냈다.

그의 생애와 작품 세계를 이해하려면 먼저 양구의 지리적 좌표를 머릿속에 넣고 있어야 한다. 8·15해방과 함께 38선이 그어지면서 38도 이북에 있던 양구는 북한 공산치하에 들어간다. 6·25전쟁 당시 철원의 백마고지와 함께 치열한 고지전이 전개된 곳이 양구다. 펀치 볼(punch ball) 전투가 양구군 해안 분지에서 벌어진 전투를 말한다. 그 결과 휴전선은 양구 북방에 그어졌고 8년여 북한 땅이었던 양구가 자유의 땅이 되었다. 양구에서 가까운 도시는 철원과 김화와 춘천이다. 북동쪽의 김화는 여전히 북한 땅이다.

지금에야 서울-춘천 고속도로가 뚫려 2시간 10분이면 닿는 곳이지만 1980년대까지만 해도 양구는, 생각만으로도 까마득한 강원도 첩첩산중이었다. 서울 기점으로, 먼지 풀풀 날리고 덜컹거리는 비포장도로를 꼬불꼬불 멀미 날 정도로 달려야 5~6시간 만에 겨우 다다를 수 있는 곳이 양구였다.

이곳이 얼마나 외진 곳이었는지를 보여주는 극명한 사례 하나. 양구 일대는 육군 2사단 방어 지역이다. 1970~80년대 2사단에서 군복무를 한 사람은 비슷한 경험을 하나 공유한다. 경북 의성이 고향인 지인은 2사단에서 36개월을 근무하면서 단 한 번도 부모님 면회를 받아본 일이 없다. 경북 의성에서 강원도 양구까지는 가는 데만 하루가 부족했기 때문에 부모님이 애당초 면회 생각을 포기한 채 아들을 눈물로만 그리워했다는 것이다.

일제 식민지 시절이야 오죽했을까. 양구는 육지 속의 섬이었고, 문명의 오지였다. 그런 강원도 산골이었지만 수근의 집은 비교적 여유가 있었다. 아버지는 광산업과 함께 농사를 짓고 있었다. 부모는 아들에게 할 수 있는 것을 다 해주었다. 유년기는 아무 걱정이 없는 나날이었다. 그러나 그가 일곱 살이 되던 해 유복함은 순식간에 사라졌다. 아버지의 광산업이 부도가 난 데 이어 홍수가 덮쳐 아버지의 논밭이 하루아침에 못 쓸 땅이 되어버렸다.

박수근이 한 살 때인 1915년을 한국 근대미술사의 관점에서 살펴보자. 한국 최초의 서양화가인 고희동이 도쿄 미술학교에서 서양화를 공부하고 1915년 귀국해 서울 휘문고보에서 서양화를 가르치고 있었다. 김관호는 도쿄 미술학교를 수석 졸업하고 1915년 일본 문부성이 주최한 '문전(文展)'에서 특선으로 입선해 화제가 되었다. 여류화가 나혜석은 도쿄 사립여자미술학교 서양화부에서 한창 공부 중이었다.

소년은 1922년 집에서 멀지 않은 양구공립보통학교에 입학했다. 전교생이 600명이었다. 이 학교는 양구군에 있는 단 하나의 보통학교였

1930년대 강원도 양구
공립보통학교 교사 전경

다. 면 단위에 사는 아이들은 고개 넘고 물 건너 몇십 리를 걸어 보통학교를 다녔다.

소년이 입학하던 그해 일본은 조선의 보통학교 교과 과정에 도화(圖畵) 과목을 신설했다. 원근법과 구도 잡기와 같은 회화의 기초를 가르쳤다. 소년은 도화 시간을 가장 좋아했다. 성적도 최상위에 해당하는 '갑상(甲上)'이었다. 이 정도면 소년이 미술에 소질을 보였다고도 볼 수 있다. 일본인 교장과 담임교사 오득영이 그의 재능을 눈여겨보았다. 일본인 교장은 집에 찾아와 그림연필과 도화지를 선물하며 소년에게 용기를 불어넣었다.

강원도 산골 소년을 결정적으로 흔들어 깨운 사람은, 프랑스 화가였다. 5학년이던 1926년 소년은 컬러판 화집을 접하게 된다. 무심코 펼친 화집에서 밀레의 〈만종〉이 소년의 눈에 들어왔다. 해질녘 들판에서 하루 일을 마친 부부가 조용히 기도하는 모습의 그림! 이 그림이 소년의 가슴에 불타는 노을을 심어놓았다.

"밀레 같은 화가가 되고야 말겠다!"

밀레의 〈만종〉

장 프랑수아 밀레의 대표작 〈만종〉이 인쇄된 컬러 화집이 어떻게 양구의 보통학교 소년의 손에 들어갔는지는 확실치 않다. 양구는 선교사들조차도 감히 들어갈 엄두가 나지 않는 오지였는데.

흥미로운 사실은, 밀레의 〈만종〉이 평범한 한국인이 거의 처음으로 접한 프랑스 회화였다는 점이다. 1960~70년대만 해도 시골 이발소에 가면 으레 〈만종〉이 걸

려 있었다. 왜 하필 〈만종〉이었을까. 밀레는 〈만종〉을 비롯해 소박한 농촌생활을 주제로 한 연작 시리즈를 여러 점 남겼다. 밀레는 "육체노동의 찬양을 그리며 농부들을 새로운 서사시의 주인공으로 만든 화가"로 평가받는다. 문명의 오지나 다름없는 곳에서 소년이 처음 접한 서양 그림이 〈만종〉이었고, 이 그림이 50년 가까이 한국인에게 가장 친숙한 프랑스 회화였다. 그 경로야 어찌되었든 밀레는 소년에게 자극을 주었고, 잠재된 능력을 깨어나게 했다.

문제는 소년을 둘러싼 환경이었다. 첩첩산중 양구에서는 아무 것도 기대할 수 없었다. 도화 시간에 배운 기초만 가지고는 턱도 없었다. 그림을 그리든 뭔가를 하려면 상급학교인 중학교에 진학해야만 했다. 하지만 집안 형편이 어려워 상급학교 진학은 꿈도 꾸지 못했다. 도회지에서는 집안에 조금만 여유가 있으면 그림 공부를 하러 일본 유학을 떠나는 상황이었다. 여기서 박수근의 말을 들어보자.

"아버님 사업이 실패하고 어머님은 신병으로 돌아가시니 공부는커녕 어머님을 대신해서 아버님을 돕고 동생들을 돌봐야 했습니다. 우물에 가서 물동이로 물을 들어와야 했고, 망(맷돌)에 밀을 갈아 수제비를 끓여야 했지요. 그러나 낙심하지 않고 틈틈이 그림을 그렸습니다. 혼자서 '밀레'와 같은 훌륭한 화가가 되게 해달라고 하느님께 기도 드리며 그림 그리는 일을 게을리하지 않았어요."《학원》 1963년 8월호)

조선미전 입선

보통학교를 졸업한 박수근은 독학으로 그림을 그렸다. 아버지는 아들이 그림을 그리겠다고 하는 게 못마땅했다. 그를 도와줄 사람은 아무도 없었다.

박수근이 조선미술전람회(이하 조선미전)의 존재를 알게 된 것은 1929년 3월. 보통학교를 졸업하고 2년 뒤였다. 조선미전은 일본의 제국미술원 미술전람회를 모방해 조선총독부가 식민지문화정책의 일환으로 창설한 전람회였다. 심사위원은 모두 일본인이었다.

당시 조선에서 직업 화가가 되는 길은 조선미전에 입선하는 길이 유일했다. 조선미전에 입선해야만 '화가'라는 타이틀을 받을 수 있었다. 그는 조선미전에 도전하기로 한다. 분명한 목표의식이 생겼다.

1932년 제11회 조선미전이 열렸다. 응모작은 조선인 작품 410점, 일본인 작품 584점. 그는 서양화 부문에 〈봄이 오다〉를 출품했다. 11회 조선미전에 조선인 86점, 일본인 167점이 각각 입선했다. 양구의 산골 청년이 당당히 86명 안에 들어갔다. 조선미전 입선을 목표로 그림을 그린 지 3년 만에 '조선미전 입선 화가'라는 타이틀을 얻은 것이다. 그때가 열여덟 살. 이후 그는 1943년까지 매년 조선미전에 응모했고, 이 가운데 아홉 번 입선했다. 1933~35년에는 연속 낙선.

1935년은 최악의 시기였다. 어머니가 지병으로 숨지자 가뜩이나 어려웠던 집안은 풍비박산이 났다. 어머니가 춘천도립병원에서 투병 중일 때 집안 살림을 도맡은 것은 장남인 그였다. 쌀 한 줌이 귀할 때여서 그는 밀가루로 손쉽게 해먹을 수 있는 수제비를 자주 만들었다. 1935년 낙선은 이런 집안 사정을 고려하면 충분히 이해가 된다.

그는 혼자 춘천으로 내려갔다. 양구에서 가까운 큰 도시가 30킬로미터 떨어진 춘천. 양구 사람들이 가장 많이 나가 정착한 외지가 춘천이었다. 지금과 같은 아스팔트길은 상상도 할 수 없고 자동차 한 대가 겨우 다니던 좁고 가파른 고부랑길이 양구와 춘천을 연결하는 유일한 도로였다. 당시 양구 사람들은 아주 특별한 경우를 제외하고는 대부분 자전거를 이용해 춘천을 오갔다. 그 역시 자전거를 타고 그 높은 산길

을 넘어 다녔다. 보통 한 번 가는 데 다섯 시간이 걸렸다. 자전거를 끌고 그 험한 준령을 끙끙대며 넘는 청년을 상상해보라.

그는 춘천에서 하숙을 하며 혼자 그림을 그렸다. 서울에도 잠시 올라가 봤지만 금방 춘천으로 내려왔다. 그가 하숙을 한 곳은 약사동 근처였다. 하숙비를 제때 못 내자 집주인이 방에 불을 때주지 않아 방안이 얼음장처럼 차가울 때도 있었다. 그는 '조선미전 입선 화가'로서 아이들에게 그림을 가르치며 생계를 꾸렸다. 오갈 데 없던 그가 춘천을 택한 데는 또 다른 이유가 있었다. 보통학교 시절의 은사 오득영 선생이 춘천에서 한약방을 하고 있었기 때문이다. 소양초등학교 교장을 끝으로 교육계에서 은퇴한 오득영은 한약사 자격증을 따 요선동에 '오약방'을 열었다.

춘천에서 그림을 독학
하던 시절의 박수근

박수근은 자기만의 그림을 찾기 위해 발버둥쳤다. 화가로 성공하려 몽마르트르에 정착한 모딜리아니가 그랬던 것처럼. 이 시기 강원도청에 근무하는 일본인이 무명화가의 그림을 눈여겨보았다. 미요시(三吉)였다. 미요시는 도청 고위층에게 그림을 팔아주기도 했다.

그는 처음에는 불투명 수채화를 그렸다. 첫 번째 조선미전 입선작 〈봄이 오다〉가 수채화였다. 1930년대 후반부터는 유화로 옮겨갔다. 1938년 조선미전에서는 유화 작품인 〈농가의 여인〉이 입선했다. 1939년에는 〈여일(麗日)〉이 입선했다. 이 작품은 〈봄이 오다〉를 유화로 다시 그린 것이다.

1939년, 박수근은 운명의 여인을 만난다. 재혼한 아버지가 살고 있던 금성에 가서 여러 날을 지내게 되는데 그때 옆집에 사는 열일곱 살 처녀 김복순을 알게 된다. 그는 첫눈에 김복순에게 반한다. 데이트 같은 것은 꿈에도 생각

지 못할 때였다.

춘천여고를 졸업한 김복순에게는 세 곳에서 청혼이 들어와 있었다. 철원무진공사 직원, 금화에 사는 수의사, 춘천의 의사 아들. 당시는 부모가 남자 쪽의 조건을 보고 결정하면 그걸로 끝이었다. 아버지는 부유한 춘천 의사 집에 딸을 시집보내기로 결심했고, 김복순도 그렇게 알고 있었다.

이 상황에서 박수근은 김복순에게 사랑을 고백하는 청혼 편지를 보낸다. 지금은 널리 알려진, 편지의 한 대목을 읽어보자.

일전에 어머님 점심을 가지고 빨래터에 갔을 때, 빨래하고 있는 당신을 자세히 본 후 아내로 맞이하기로 결심했습니다. 나는 그림을 그리는 사람입니다. 재산이라곤 붓과 팔레트밖에 없습니다. 당신이 승낙하셔서 나와 결혼해주신다면 물질적으로는 고생이 되겠으나 정신적으로는 당신을 누구보다도 행복하게 해드릴 자신이 있습니다. 나는 훌륭한 화가가 되고 당신은 훌륭한 화가의 아내가 되어주시지 않겠습니까?

귀여운 당신을 나는 아내로 맞이한다면 그 이상의 행복은 없겠습니다. 나는 이제까지 내가 아내로 맞을 결혼 대상의 여성은 당신같이 소박하고 순진하고 고전미를 지닌 여성이었는데 나는 당신을 꼭 나의 배필로 하나님께서 정해주실 것을 믿습니다.

박수근과 김복순의
결혼식 기념사진

김복순은 이 편지를 받고 흔들렸다. 이 사실을 알게 된

집안은 발칵 뒤집혔고, 김복순은 아버지에게 두들겨 맞았다.

박수근은 체격이 좋은 미남형인데다 조선미전 입선 화가였다. 춘천 시절에 찍은 흑백 사진을 보면 분위기 있는 예술가의 풍모가 배어나온 다. 김복순은 아버지의 반대를 무릅쓰고 미남 화가를 선택했다.

1940년 2월 스물여섯 화가는 열여덟 살 김복순과 금성감리교회에 서 결혼식을 올린다. 결혼식 사진을 보면 흑백이지만 품격이 느껴진다. 귀여운 화동들의 표정이 사뭇 진지하다. 가정을 꾸린 그는 무거운 책 임감을 느꼈다. 춘천에서 혼자 지낼 때처럼 무작정 스케치북만 붙들고 있을 수는 없었다.

목숨 건 월남

1940년 5월, 박수근은 아내를 금성 본가에 남겨두고 평양으로 간다. 강원도청 사회과장이었던 미요시가 평안남도 도청 사회과장으로 영전 해 가면서 박수근에게 '서기' 자리를 주선해 주었다. 스물여섯에 처음으 로 월급이 나오는 직장에 취직했다. 그는 월급이 나오면 하숙비를 제 외한 돈을 꼬박꼬박 본가에 있는 아내에게 송금했다(그는 아내를 이듬해 9 월에 평양에 데려온다). 그의 평양 생활은 5년간 지속된다.

평양행은 전적으로 미요시 덕분이었다. 미요시가 아니었으면 아무 런 연고가 없는 평양으로 갈 생각은 하지 못했을 것이다. 평양은 조선 에서 경성 다음으로 큰 도시였으며, 옛 고구려의 도읍지였다.

대도시답게 평양에는 다양한 동호회가 활성화되어 있었다. 그는 주 호회(珠壺會)에 들어가 화가들과 어울렸다. 주호회라는 명칭은 1939년 조선미전에 판화로 입선한 최지원의 아호 '주호'에서 따왔다. 조선미전 입선 직후 급사한 판화가 최지원의 1주기를 앞두고 그를 기리는 의미

이중섭

에서 평양의 젊은 화가들이 만든 모임이다.

박수근은 주호회 활동을 하면서 한 번도 해보지 않은 판화 작업을 해보기도 했다. 이중섭을 만난 것도 주호회를 통해서였다. 이중섭은 그보다 두 살 아래였지만 이미 화단에서 인정받는 화가였다. 그는 예술적으로 이중섭이 자신보다 앞서 있다는 것을 알았다. 그는 이중섭을 존경하는 마음에서 '형'이라고 불렀다.

집안이 부유했던 이중섭은 오산고보를 졸업한 후 일본으로 유학을 떠나 본격적으로 미술을 공부했다. 전람회 준비를 위해 1943년 귀국한 이중섭은 평양에 잠시 머물다 원산으로 가는데, 박수근과의 만남은 평양에 머무를 때였던 것으로 추정된다.

평양 시절 박수근은 고구려 고분 벽화를 접했다. 평양에는 고구려 고분이 경주의 왕릉처럼 널려 있다. 호남리 고분, 토포리 고분, 내리1호 고분, 한왕묘……. 이 고분들은 거의가 일본의 조사에 의해 발굴되었고, 고분에는 대부분 벽화가 있었다. 고분군(群)으로 인해 그는 고구려 벽화에 대한 관심을 갖게 된다.

박수근은 1942년 봄, 첫아이로 아들 성소를 얻었다. 첫아이의 탄생은, 모든 화가가 그렇듯, 그림 소재에 변화를 가져왔다. 아내가 성소를 안고 있는 그림 〈모자〉가 탄생했고, 이 작품으로 조선미전에 입선했다.

태평양전쟁 말기, 일본이 제공권을 상실하자 미군 폭격기는 마음 놓고 한반도 상공을 휘저었다. 미군 폭격기의 포탄이 평양 시내에도 떨어졌다. 이 시기에 첫딸 인숙을 얻었다. 생명에 위협을 느낀 그는 일단 아내와 아이들을 금성의 본가로 피난시켰다.

일본은 항복을 선언했다. 그는 평안남도 도청 서기로 해방을 맞았다. 더 이상 도청에 근무할 수가 없었다. 인생에서 경제적으로 가장 안정되었던 시간은 5년 만에 끝이 났다.

박수근은 도청 서기를 그만두고 가족이 머물고 있는 금성으로 간다. 다행히 조선미전 입선 경력을 인정받아 금성중학교 미술 교사로 취직했다. 미술 교사 월급은 도청 서기와 비교가 되지 않지 않았다.

금성은 38선 이북이다. 38선 이북에 공산정권이 들어서면서 그는 공산 치하에서 5년간 미술 교사로 지낸다. 이 시기에 그는 잇따라 두 아들 성남과 성인을 얻게 된다. 여섯 살 난 큰아들 성소를 뇌염으로 가슴에 묻은 것도 금성 시절이었다.

1950년 6·25전쟁이 터지자 그는 월남을 결심한다. 그림을 그리려면 자유가 있는 곳으로 가야 한다는 것을 공산 치하에서 체득했다. 1·4후퇴 행렬 속에 아내와 어린 아이들을 데리고 남쪽으로 피난한다는 것은 불가능했다. 자칫 일가족이 다 죽을 수도 있었다. 그는 아내와 서울 창신동에 있는 처남 집에서 만나기로 약속하고 먼저 남쪽으로 향했다. 처남은 육군 장교였다.

목숨을 건 탈출이었다. 그가 피난민 물결을 따라 천신만고 끝에 다다른 곳은 전라북도 군산이었다. '코리안 디아스포라(Korean diaspora)'는 이렇게 생겨났다. 1980년대 후반 KBS의 '이산가족찾기 생방송'은 대부분 이때 헤어진 가족들을 만나게 연결해주는 프로그램이었다.

군산항은 전쟁의 화염에서 비켜서 있었다. 그는 군산항 하역장에서 부두 노동자로 일하며 하루하루를 연명했다. 그러나 배고픔보다 더 견디기 힘든 것은 가족과 헤어진 고통이었다. 그는 가족과의 재회를 꿈꾸며 부두에서 하루하루를 버티다가 서울로 향했다. 서울 창신동 처남 집에서 아내를 기다렸다.

김복순은 남편을 먼저 내려보내고 38선 근처에서 기회를 엿보았다. 1952년 여름, 아이들을 데리고 시동생 부부와 함께 월남을 결행했다. 큰딸 인숙이 일곱 살 때였다. 인숙 씨는 피난길의 몇몇 장면을 지금도 생생히 기억한다.

"여름이었습니다. 남쪽으로 내려가면서 시체들을 많이 봤습니다. 나무에 기댄 채 죽어 있는 군인도 목격했지요. 캄캄한 밤길을 걸어가는데 바로 앞에 불 밝힌 공산군 참호를 봤어요. 들키면 죽으니까 우리는 숨을 죽이며 멀리 돌아서 남쪽으로 내려갔습니다. 밤길을 밤새 걸어갔는데 새벽녘에 우리 앞에 어떤 미군이 나타나 총을 겨눴습니다. 우리가 어쩔 줄 몰라 하며 당황하고 있는데 작은 아버지가 두 손을 번쩍 들더니 '대한민국 만세'를 외쳤습니다. 그때 숲이 참 아름답다는 생각을 했어요. 우리는 미군 트럭에 태워져 수원의 수용소로 갔습니다. 트럭 안에서 미군이 나와 성남에게 초콜릿을 줬지요. 한 번 먹어보고는 맛이 이상해서 뱉었죠. 그때 자동차를 처음 타봤는데, 산들이 뒤로 막 달려가는 느낌을 놀라워했던 기억이 납니다."

김복순은 수원수용소에 머물다가 남편과 약속한 창신동 오빠 집을 가보기로 한다. 트럭을 타고 천신만고 끝에 서울로 들어갔다. 물어물어 창신동 오빠 집을 찾아갔고, 그곳에서 극적으로 남편과 재회했다. 다시 인숙 씨의 증언이다.

"아버지가 어머니를 보고 환하게 웃다가 갑자기 얼굴빛이 확 변하더랍니다. 아내 혼자 왔으니 애들이 어떻게 됐나 싶어서였던 거지요."

김복순은 장교인 오빠의 도움으로 수원수용소에 있던 아이들을 창신동으로 데려올 수 있었다. 전쟁의 혼란 속에서 박수근 일가는 기적적으로 다시 만났다.

박수근은 서울로 올라와 일자리를 찾아나섰다. 할 줄 아는 건 그림

미8군 PX 초상화부가
있던 신세계백화점 본관

그리는 것밖에는 없었다. 이리저리 일자리를 수소문했다. 그렇게 해서
미8군 PX 초상화 가게에 들어가게 된다.

미8군 PX는 현재의 신세계백화점 본점에 있었다. 1930년 미쓰코시
백화점 경성지점이 문을 열었던 곳이 바로 지금의 신세계백화점 본관
이었다. 일본이 패망하면서 미쓰코시 백화점이 철수했고, 해방과 전쟁
의 혼돈 속에서 백화점 건물은 한동안 미8군 PX로 사용되었다. 전쟁이
끝나고 1955년 동화백화점이 문을 열었고, 얼마 후 신세계백화점으로
바뀐다.

박완서와의 인연

박수근은 식구들을 데리고 처남 집에서 계속 얹혀 지낼 수가 없었
다. 틈틈이 살 집을 찾아나섰다. 하늘이 도왔는지 그를 좋게 본 어떤
사람이 창신동의 빈 집을 소개하며 공짜로 살면서 집을 봐달라고 했
다. 그 집 주인이 남쪽으로 피난을 떠나 집이 비어 있었다. 잠시 그 집

에 살다가 일가는 또 다른 빈 집에서 살게 된다.

그는 전차나 버스를 타고 명동 미8군 PX 초상화부로 출근했다. 미8
군 PX의 방 한 칸이 초상화부였다. 이 방에는 여러 명의 남녀 화가들이
줄지어 앉아 하루 종일 초상화를 그렸다. 미군의 사진을 건네받아 그
것을 보고 스카프에 초상화를 그려넣는 일이었다. 미군이 그림값으로
5달러를 내면 수수료를 떼고 남는 돈의 일부가 화가에게 돌아갔다.

미8군 PX 초상화 가게 풍경을 담은 흑백 사진이 딱 한 장 남아 있
다. 남녀 화가 네 명이 책상에 줄지어 앉아 그림을 그리는 사진이다. 화
가들이 그림 그리는 것을 마그네슘 플래시와 카메라를 든 미군이 호기
심 어린 눈으로 내려다본다.

이런 일에는 중개하는 사람이 필요하다. 화가와 미군을 연결시켜주
는 사람. 여기서 개풍 출신의 한 여성이 등장한다. 1950년 서울대 국문
과에 입학했으나 얼마 지나지 않아 6·25전쟁이 일어나면서 모든 게 엉
망이 되어버렸다. 그녀 역시 노모와 어린 조카를 먹여살려야 했다. 그

미8군 PX 초상화부에서
작업중인 박수근
(왼쪽에서 세번째)

녀가 직장으로 잡은 곳이 미8군 PX 초상화 가게였다. 그나마 영어를 할 줄 알았기에 가능한 일자리였다. 그녀는 번역과 초상화 주문 받는 일을 맡았다.

이 여성은 화가들에게 사진을 나눠주고, 스카프에 초상화가 그려지면 이를 미군들에게 되돌려주는 일을 했다. 화가들에게 그녀는 '갑(甲)'이었다. 그녀가 일감을 몇 개 주느냐에 따라 하루 일당이 오르내렸다. 그녀는 박수근보다 열일곱 살이나 어렸지만 박수근을 "박씨"라고 불렀다.

이 여성은 1970년 《여성동아》 장편소설 공모에 《나목》이 당선되면서 소설가로 데뷔한다. 서른아홉에 늦깎이 등단한 박완서다.

《나목》은 알려진 대로 박수근을 모델로 한 소설이다. 주요 등장인물은 이경, 옥희도, 황태수. 1인칭 시점으로 전개되는 소설 《나목》의 줄거리는 이렇다.

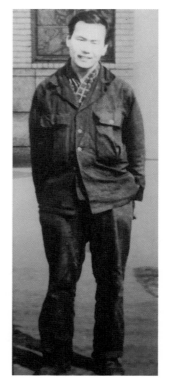

미8군 PX 초상화부에서
근무할 때의 박수근

6·25전쟁 중에 미8군 PX 초상화 가게에서 일하는 이경은 그곳에서 뛰어난 재능이 있음에도 불우한 처지에 있는 유부남 화가 옥희도를 알게 된다. 이경은 전쟁 중에 자기 때문에 두 오빠가 죽었다는 죄의식을 갖고 있다. 어머니는 두 아들을 잃고 절망의 늪에서 헤어나지 못하고 그로 인해 집안은 암울하기만 하다. 이경은 이런 집안 분위기에서 탈출하려 한다. 그런 때에 PX 초상화 가게에서 옥희도를 알게 된 것이다. 이경은 '황량한 풍경'의 눈을 가진 그에게 마음을 빼앗기지만 유부남과 처녀인 두 사람의 사랑은 오래가지 못한다. 어느 날부터 옥희도는 더 이상 초상화 가게에 나오지 않고 이경은 방황한다. 그러다 옥희도를 찾아나

서고 그의 집에서 캔버스에 그려진 고목(枯木)을 보게 된다. 어머니를 잃고 난 뒤 이경은 미8군 PX에서 일하는 황태수와 결혼한다. 황태수는 현실적인 평범한 남자였다. 그로부터 10년 후 이경은 우연히 옥희도의 유작전에 가게 되고, 그 전시회에서 그가 그렸던 그림이 '고목'이 아닌 봄을 기다리며 잎을 떨군 '나목'이었음을 깨닫는다.

물론 이경과 옥희도의 러브스토리는 픽션이다. 이 소설은 문학적 평가 외에도 미술사적으로도 중요하다. 화가 박수근이 겪어내야 했던 그 신산했던 세월 속에 우연히 한 지적인 여성과 한 공간에 있었고, 이 여성이 훗날 소설로 그려냈다. 그가 여대생 박완서를 만나지 못했다면 천재 화가의 한 시기(1951~53년)는 영원히 결락되고 말았을 것이다.

박완서는 처음에는 박수근이 누구인지 알지 못했다. 박완서는《나목》의 집필 후기에 이렇게 썼다.

"《나목》을 소설로 쓰기 전에 고 박수근 화백에 대한 전기를 써보고 싶었던 건 사실이지만, 내가 그를 알고 지낸 게 그나마 내가 가장 불우했던 동란 중의 1년 미만의 짧은 시간이었기 때문에 전기를 쓰기엔 그에 대해 아는 게 너무 없었다. 그렇지만 한 예술가가, 모든 예술가들이 대구, 부산, 제주 등지에 환장하지 않으면 견뎌낼 수 없었던 1·4후퇴후의 암담한 불안의 시기를 텅빈 최전방 도시인 서울에서 미치지도 환장하지도 술 취하지도 않고, 화필도 놓지 않고, 가족의 부양도 포기하지 않고 어떻게 살았나. 생각하기에 따라서는 지극히 예술가답지 않은 한 예술가의 삶의 모습을 증언하고 싶은 생각을 단념할 수 없었다."

《나목》으로 인해 박완서는 TV에서 박수근 관련 특집 프로그램을 제작할 때마다 단골 출연자가 되곤 했다. 그녀는 생전에 KBS 다큐멘터리에서 그때의 상황을 솔직하게 증언했다.

"나중에 보니까 그 안에 미술계 학생도 있었고, 간판쟁이말고도 진짜 화가들도 있었는데 나는 전혀 몰랐습니다. 밑바닥까지 떨어졌기 때문에 그냥 바닥인생이라고만 생각했어요. 일괄적으로 인부 취급하듯 대했고, 나이가 아버지뻘이었기 때문에 '박 선생, 이 선생' 이래도 되는 걸 '박씨, 이씨' 이러면서 하대했어요. 그랬더니 그 중 한 분이 자기 화집을 가져와서 보여줘요. 일제 강점기 때 조선미전에서 입선인지, 특선인지 했던 작품인데 〈절구질하는 여인〉이라고 아주 명확하게 기억합니다. 그런 그림을 자기 그림이라고 해서 깜짝 놀랐어요. 그래서 그분에 대해서 '이런 분도 여기 있었구나' 하고, 그분을 안 덕으로 주변 사람들을 이해하고, 넓은 쪽으로 보다 보니까 그곳 생활이 훨씬 행복해졌죠."

가난한 화가와 여대생. 두 사람은 전쟁이 끝나고 서로 다른 길을 걸었지만 박완서는 '화가 박수근'을 멀리서 지켜보았고, 1970년 소설에서 그를 부활시켰다. 《나목》의 마지막 대목이다.

"옥희도, 나는 홀연히 옥희도 씨가 바로 저 나목이었음을 안다. 그가 불우했던 시절, 온 민족이 암담했던 시절, 그 시절을 그는 바로 저 김장철의 나목처럼 살았음을 나는 알고 있다."

박완서는 자신과 박수근의 만남을 운명적이라고 말한다. 그와 그 시대에 대해 증언하고픈 강렬한 욕구가 40세의 평범한 주부를 작가로 만들었다.

〈절구질하는 여인〉,
캔버스에 유채,
130×97cm, 1954,
ⓒ박수근미술관

창신동 시절

　박수근은 미8군 PX 초상화 가게에서 꾸준히 돈을 벌었다. 수입은 들쑥날쑥했지만 그래도 공치는 날은 없었다. 하루도 거르지 않고 그림을 그린 덕에 1952년 말 동대문구 창신동에 작은 한옥집을 마련할 수 있었다. 창신동 393-1번지. 방 두 칸에 가운데 마루가 있는 18평짜리 집이었다. 이 집에서 일가는 1963년까지 살았다. 살림살이는 곤궁했지만 가족이 있어 행복했고 그는 왕성하게 작품을 쏟아냈다. 1953년 제2회 국전에 〈집〉이 특선에, 〈노상에서〉가 입선에 각각 당선되었다.

　그는 김복순과의 슬하에 6남매를 두었으나 유년기를 넘긴 자녀는 2남 2녀였다. 현재는 큰딸 인숙과 막내아들 성남이 생존해 있다. 인숙과 성남은 아버지의 피를 물려받아 화가로 활동 중이다.

　두 사람은 창신동 시절을 생생하게 기억한다. 나는 큰딸 인숙 씨와 두 번 인터뷰를 했다. 한 번은 《주간조선》 기자 시절인 2013년 말이었고, 다른 한 번은 2020년 봄이었다. 인숙 씨는 창신동 시절과 부모에 얽힌 여러 가지 추억을 털어놓았다. 가장 강렬했던 기억은 수원수용소에 있다가 창신동 외삼촌 집에서 아버지와 기적적으로 재회한 날 밤이었다.

　"아버지와 저녁에 집에서 자는데, 아버지가 저를 얼마나 꼭 껴안고 잤는지 숨을 못 쉴 정도였어요. 그땐 숨을 못 쉬어 답답하다고만 느꼈는데 내가 커보니 아버지가 나를 얼마나 보고 싶어 했으면 그랬을까 생각이 돼요."

　박수근 가족이 살았던 창신동 집으로 가본다. 사전 조사를 통해 집터 자리에 기념물을 설치해 놓았다는 것을 확인했다. 출발점은 미8군 PX 초상화 가게가 있던 신세계백화점 건너편. 그는 초상화 가게 일이

끝나면 전차나 버스를 타고 집으로 갔다.

신세계백화점 대각선 방향인 명동 입구에서 262번 버스를 탄다. 내릴 버스정류장은 '동묘앞'. 동대문을 지나 신설동 직전의 정류장이 '동묘앞'이다. 동묘앞 거리는 지하철 6호선이 1호선과 교차하면서 복고풍인 레트로 패션의 성지로 부활했다. 날씨 좋은 날 동묘 담장을 따라 청계천까지 서울풍물시장이 열린다.

버스정류장에서 내려 동묘 담장을 왼쪽에 끼고 동대문 방향으로 걸어간다. 지하철 동묘앞역과 교차로가 나타난다. 청계천 방향으로 난 대로가 지봉로이고, 이 도로의 별칭이 '박수근길'이다. 교차로의 신호등 기둥에 '박수근길'이라는 자그마한 이정표가 반가웠다.

동묘앞역 교차로의
박수근길 이정표

'박수근길'을 걷다 보니 '동대문 아파트'가 보였다. 예전에 이 아파트 옆에 동대문 실내스케이트장이 있었고 주변으로 스케이트를 파는 가게들이 죽 늘어서 있었다.

몇 걸음 지나자 창신동 집터를 알리는 기념물이 나타났다. 평범한 대중식당 앞 인도와 차도 경계면에 서울디자인재단에서 박수근이 창신동 마루에 앉아 있는 사진으로 기념물을 세워놓았다. 기념물의 제목은 '기억'. 유비호·이수진 작가의 작품이다. 설명문을 읽어본다.

"1952년부터 1963년까지 창신동에 살았던 화가 박수근은 6·25전쟁 이후, 이웃의 곤궁한 삶의 모습들을 인간애 넘치는 서정적인 풍경들로 작품에 담아냈습니다. 창신동 집 마루에 앉아 있는 작가의 가족사진(1959년)을 통해 그의 소박하고 친근한 삶과 예술을 기억하기 위한 작품입니다."

집터는 창신동 393-1번지였으나 현재는 그 번지수가 존재하지 않는다. 기념물에는 집터를 "393-15, 393-16번지 일대"로 표기해놓았다. 서

울디자인재단은 한전이 설치한 배전함 4개에 색을 칠한 뒤 박수근의 어록들을 적어놓았다.

부동산, 순대국집, 돈가스집, 국숫집을 둘러본다. 정확히 어디에 그의 집이 있었을까. 돈가스집은 비좁은 골목 안쪽에 자리잡고 있다. 골목 안으로 들어가다가 왼쪽에 표식물이 세워져 있는 게 보였다(두 번째 방문했을 때 이것을 발견했다). 천천히 읽어내려 간다.

창신동 집터

창신동은 한양 도성의 동대문 바깥쪽입니다. 근대기에 동대문 전차 종점과 서울 궤도 동대문선의 기점이 있었습니다. 6·25전쟁 이후 피난민이 모여들었고, 동대문시장과 더불어 봉제업 등이 발달했습니다.

창신동 집터의 표지판

박수근 살던 곳

박수근은 집안 마루가 곧 화실이었습니다. 6·25전쟁 동안 미군 PX에서 초상화를 그려 모은 돈으로 산 여기 18평 한옥에서 가족과 12년 동안 단란하게 살았습니다(1952~1963). 전쟁 후 곤궁한 삶의 현실을 그려낸 박수근 대표작 대부분이 이 터에서 태어났습니다.

큰딸 인숙 씨는 창신동 시절과 관련해 재미있는 이야기를 했다. 창신동 시절이 생각나서 지금도 수제비를 먹지 않는다고 했다.

"우리 4남매는 그걸 '뚜더기국'이라고 했어요. 밀가루 반죽을 뜯어서 소금물에 넣어 끓여먹는 거지요. 저는 어렸을 때 하도 뚜더기국을 많이 먹어서 지금도 누가 수제비 사준다고 하면 안 먹어요. 그때 생각이 나서요." 집에 쌀이 떨어질 때가

많다 보니 어머니가 밀가루를 사다가 수제비 비슷한 것을 해주었다는 말이다. 그녀의 말을 계속 들어본다.

"지금 생각해 보면 아버지와 어머니와 함께 살던 시간이 포근하고 정겨웠어요. 아버지는 자가용 한번 타보지 못하셨어요. 수세식 변소도 써본 일이 없어요. 옷도 남들이 입던 구호물자 같은 옷만 입으셨어요. 아버지께 맛있는 것도 사드리고 싶은데, 그런 걸 못해 마음이 저려와요. 저는 아버지의 사랑을 듬뿍 받고 자랐거든요. 아버지는 집만 봐도 사랑하는 가족이 기다리고 있다는 생각에 그렇게 행복하셨대요. (……) 어머니는 그림 하나 팔리면 쌀을 몇 가마 사서 다락에 얹어놓고 알뜰하게 살림을 했어요. 바가지를 긁는다든가 정신적으로 괴롭히면 그림이 안 되잖아요. 동덕여중 다닐 때 등록금이 없어 학교를 다닐 수 없게 되자 아버지가 화집을 들고 팔러 나가셨는데, 그 뒷모습이 지금도 가슴에 찡해요. 그래서 등록금을 마련했지요. 가끔 말다툼하신 적도 있는데 등록금이 없을 때 그러셨지요."

가족은 가까운 동신교회를 다녔다. 그녀는 동신교회와 관련된 기억을 하나 끄집어냈다.

"크리스마스 날 과자와 사탕을 사다놓으셨어요. 창신교회 성가대가 문 앞에 와서 〈기쁘다 구주 오셨네〉를 부르곤 했는데 우리 가족은 과자와 사탕을 나눠주며 행복해했지요."

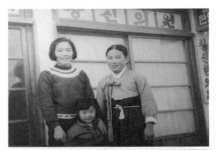

위 창신동 시절의 김복순과 딸 박인숙
가운데 창신동 집 마루에서의 김복순과 아들
아래 창신동 집 마루에서의 박수근

창신동 동신교회 본당
과 기념 표지판

정확한 교회명은 창신동 동신교회다. 동신교회로 가보자. 이번에는 코스를 달리 해본다. 동대문역에서 내려 4번 출구로 나가본다. 개찰구를 나와 주변 안내도를 보니 백남준 기념관과 박수근 창신동 집터 표시가 나왔다.

4번 출구를 나와 첫 번째 골목으로 들어가니 저층군(群) 건물 한가운데에 교회의 첨탑이 도드라졌다. 교회로 들어간다. 예배당 본당 주변을 빙 둘러본다. 표식물은 과연 어디쯤 있을까. 본당 옆 부속건물에 내가 찾는 것이 보였다.

창신동 동신교회

창신동은 한양 도성의 동대문 바깥쪽으로 6·25전쟁 이후 피난민이 모여들었습니다. 동신교회는 실향한 신도들이 주축이 되어 1956년에 돌집으로 세워졌습니다.

박수근 가족이 다니던 교회

동신교회와 여기 골목길은 박수근이 창신동 살던 시절 늘 오가며 그림에 담던 풍경입니다. 박수근 가족이 창신동 살면서부터 이곳에서 사랑과 행복을 기도하곤 했습니다.

왜 피난민 박수근이 창신동에 터를 잡았고, 이곳에서 12년을 살게 되었는지 끄덕여졌다.

동신교회에서 골목길을 걸어 집터로 다시 가본다. 동대문 완구·문

구 거리가 보인다. 완구·문구 거리를 빠져나오니 '박수근길'이 나타난다. 교회에서부터 집까지 천천히 걸어도 10분이면 족하다. 골목길을 걸으며 한 일가의 주일 풍경을 상상해본다.

독창적인 마티에르 기법

박수근은 미술대학 근처에도 가보지 못했다. 훌륭한 스승에게 사사(師事)를 받은 적도 없다. 보통학교 시절 도화 시간에 수업을 받은 게 전부였다. 《동아일보》 발자취 기사대로, '회(會)'나 어느 '파(派)'에 소속되지 않은 순수한 무소속이었다.

박수근의 작품은 왜 국제적으로 높은 평가를 받을까. 바로 독창성이다. 마티에르 기법 위에 구축한 박수근 스타일! 이것은 역설적으로 정식 미술교육을 받지 못했기 때문에, 끝까지 철저한 무소속을 유지했기에 가능한 일이었다. 이 지점에서 유홍준 명지대 교수의 설명을 들어보는 것은 의미가 크다.

"박수근이 이룩한 예술적 성과를 서양미술사의 흐름에서 어느 사조에 해당하는가를 따져본다는 것은 난센스이다. 그는 시대 사조의 경향에 개의치 않고 오직 자신의 독창적인 그림 세계를 실현해 갔을 뿐이다. 그렇게 함으로써 서양 사조를 열심히 따랐던 동시대 다른 화가들과는 달리 가장 독창적이고 가장 한국적인 화가가 될 수 있었던 것이다."

갤러리현대는 박수근 작품을 다수 소장하고 있어 특별전을 여러 번 열었다. 2010년 '박수근 45주기 국민화가 박수근 전'을 앞두고 갤러리현대는 박수근을 이렇게 평가했다.

"아카데믹한 회화의 전통에서 벗어난 화가. 이것이야말로 박수근

을 박수근이게끔 하는 요체라 이야기한다. 박수근의 작품은 전반적으로 제약된 색채와 기법의 일관성을 특징으로 갖고 있다. 해방 전 작품, 1950년대 이후의 작품에서도 화려한 색채를 찾기는 어려운데, 색채감각이 풍겨주는 독특한 질감에 향토색을 유감시키고 있다. 마치 토담벽의 흙을 연상시킨다든지 마멸된 화강석 표면을 보는 것 같은 느낌을 준다."

마티에르 기법에 관해서는 이미 여러 연구자들이 저술과 학술논문으로 다뤘다. 그는 다른 화가들처럼 캔버스에 그림을 그렸다. 하지만 캔버스 외에도 메소나이트, 하드보드, 목판, 종이 같은 것을 사용할 때도 있었다. 어디에 그림을 그리든 변하지 않는 게 마티에르 기법이었다. 마티에르 기법은 곧 박수근이었다. 박수근은 마티에르 기법을 직접 이렇게 설명했다.

국전 입선작 전시회에서
그림을 감상하는 박수근

"나는 그림 제작에 있어서 붓과 나이프를 함께 사용한다. 캔버스 위의 첫 번째 층은 충분히 기름을 섞은 흰색과 황담갈색으로 바르고 이것을 말린다. 그 다음에 층 사이사이에 각 층을 말리면서 층 위에 층을 만드는 것이다. 맨 위의 표면은 물감을 섞은 매우 적은 양의 기름을 사용한다. 이런 식으로 해서 그것이 갈라지거나 깨지지 않는 것이다. 그리고 나서 검은 윤곽선을 이용한 대담한 필법으로 주제를 스케치한다."

마티에르는 7단계를 거쳐 완성된다. 가장 먼저 하는 일은 캔버스에 석고 가루로 만든 제소(gesso)를 얇게 바른다. 그 화면에 회초록색으로 바탕을 칠했다. 그는 최초의 바탕칠이 최후의 효과를 결정한다고 믿었고 바탕칠에 정성을 기울였다.

바탕칠이 만족스럽게 끝나면 나이프를 사용하여 밝은 색 물감과 어두운 색 물감을 번갈아 바른다. 그런 다음에 붓으로 쓰다듬듯 정리한다. 이렇게 하면 신라 토기나 나한상을 보는 것 같은 특유의 질감이 만들어진다.

그림에 식견이 없는 사람도 그의 작품을 한 번만 보면 우툴두툴한 질감이 뇌리에 박힌다. 마치 화강암 표면을 정으로 거칠게 두들겨 쫀 듯하고, 또 어떻게 보면 산등성이의 밭을 아무렇게나 갈아엎은 것 같다. 여기서 박수근의 설명을 들어본다.

"나는 우리나라의 옛 석물, 즉 석탑·석불 같은 데서 말할 수 없는 아름다움의 원천을 느끼며 조형화에 도입하고자 애쓰고 있다. 우리 선조들이 다듬었던 석조물에서 느끼는 촉감에 한없는 애착을 느낀다."

그가 춘천에서 혼자 그림 공부를 할 때 여러 번 찾았던 곳이 경주다. 그는 경주에서 느낀 신라의 혼과 정신을 질감과 이미지로 바꿨다. 그는 자신의 호를 미석(美石)으로 지었다. 거칠고 소박한 돌을 사랑한 화가에게 잘 어울리는 호다. 그는 이런 말도 남겼다.

"예술은 고양이 눈빛처럼 쉽사리 변하는 것이 아니라 뿌리 깊게 한 세계를 파고드는 것이다." 이것은 박수근이 대기만성형 화가였음을 고백하는 말이다.

박수근의 그림에는 '여인'과 '아이' 외에도 '남자'와 '노인'도 자주 등장한다. 시간적으로는 1950~60년대다. 그림에 나타난 남자와 노인들의 자세는 대개 비슷하다. 그들은 대부분 그냥 서 있거나 쭈그리고 앉아 있다. 대부분 하릴없이 노닥거리며 시간을 보낸다. 〈실직〉에서 이런 모습이 잘 그려진다. 〈청소부〉와 〈두 사람〉 등의 그림을 보아도 일하는 모습과는 거리가 멀다.

또 박수근의 그림에서는 사람들이 삶을 즐기는 풍경은 눈을 씻고

위부터 시계방향으로
1. 〈두 사람〉, 하드보드에 유채, 18.5×23cm, 1960.
2. 〈실직〉, 캔버스에 유채, 41×21cm, 1960년대.
3. 〈청소부〉, 캔버스에 유채, 33.4×53cm, 1963.
© 박수근미술관

찾아봐도 보이지 않는다. 르누아르의 〈뱃놀이 점심〉 같은 모습은 상상조차 할 수 없다. 제목이 어떻고 등장인물이 누구든 무료한 일상들이다. 시간을 보내야 하는데 '소일거리'가 없는 상황! 이상의 소설 〈권태〉에 나올 것 같은 남루하고 지루한 날의 연속이다. 화가 역시 이런 지적을 많이 들었던 것 같다. 그는 이런 글을 남겼다.

"나더러 똑같은 소재만 그린다고 평하는 사람이 있지만 우리의 생활이 그런데 왜 그걸 모두 외면하려는가."

그림에 그려진 모습이 1950~60년대 우리나라 현실이었다는 말이다. 남자들이 집을 나와도 할 일이 없고 그렇다고 놀 거리도 없었다.

그는 또 이런 말도 했다.

"소박적(素朴的)이란 꾸미거나 거짓 없이 생긴 그대로이며 사람이 손을 대지 않은 그대로의 상태를 말한다."

인숙 씨는 아버지의 작품 중 어떤 그림을 가장 좋아할까.

"〈아기 업은 소녀〉예요. 저를 모델로 했으니까요. 제가 업은 아기는 인애 아니면 성민일 거예요. 두 동생은 전부 저 세상 사람이 되었어요. 옛날엔 누나들이 다 그렇게 동생들을 키웠잖아요."

박수근미술관 외벽에
걸려 있는 박수근의
〈아기 업은 소녀〉

인숙 씨가 다음으로 좋아하는 작품이 궁금해진다. "〈절구질하는 여인〉이지요. 그게 어머니를 모델로 한 겁니다. 홍라희 여사가 소장하고 있는데, 실제로 보면 어마어마해요. 직접 보면 '어머' 하는 소리가 저절로 나와요."

박수근의 작품은 마티에르 기법 외에도 누구나 금방 알아차리는 두드러진 특징이 있다. 그는 인물의 얼굴을 클로즈업하지 않는다. 표정의 디테일을 과감하게 생략한다. 이 점에서 섬세한 디

테일 묘사로 주제를 소름끼치게 드러내는 러시아 화가 일리야 레핀과는 대척점에 있다. 희미하고 미약한 윤곽만이 있을 뿐이다. 대신 그는 인물의 전신상을 주로 그렸다. 그런데도 주제가 선명히 드러난다. 김윤수 전 국립현대미술관장은 이와 관련해 자신의 저서에서 "그것은 인간의 삶의 실체가 얼굴에 있지 않고 일하는 몸에 있음을 깊이 인식한 증거"라면서 "여기서 우리는 그의 미의식이 얼마나 건강하고 한국적인가를 알게 된다"고 평가한다.

한 쪽 눈을 잃다

후원자도 스승도 없는 박수근이 기댈 언덕은 국전뿐이었다. 조선미전부터 인연을 맺어온 국전이었다. 화가 이중섭이 일본의 '자유미전'과 '독립전'을 비롯해 국내의 다양한 그룹 소속으로 활동하며 명성을 떨친 것과는 달리 그는 '국전 입선 화가'라는 타이틀로 간신히 화단에서 버텨내고 있었다.

그는 1957년 국전에서 낙선한다. 꿈에서조차 예상치 못한 결과였다. 결혼 전인 1930년대의 조선미전 낙선과는 다른 문제였다. 당장 그림 판매가 눈에 띄게 줄어들었다. 가장으로서 하루하루가 견디기 힘들었다. 폭음을 하기 시작했다. 제대로 먹지도 못하는 상황에서 싸구려 독주를 위에 퍼붓다 보니 몸이 금방 이상반응을 보였다.

신장과 간에 문제가 생겼다. 콩팥 이상은 당장 시력 장애로 나타났다. 왼쪽 눈이 뿌옇게 보이기 시작했다. 백내장 진단을 받았다. 화가에게 시력만큼 중요한 게 어디 있던가. 빨리 수술을 받아야 했지만 문제는 수술비였다. 아내의 속은 타들어갔다.

어느 날 남편이 밤늦도록 창신동 집에 들어오지 않았다. 그가 결혼

생활을 하면서 통행금지 시간을 어긴 적은 딱 네 번에 불과했다. 이날 그는 아내 모르게 백내장 수술을 받았다. 그러나 의사의 말과는 달리 예후가 좋지 않았다. 수술받은 왼쪽 눈이 아파 견딜 수가 없었다. 다시 안과의원을 찾았다. 왼쪽 눈의 신경을 끊어내야만 통증이 사라진다는 진단이 나왔다. 이렇게 그는 한 쪽 눈을 잃고 만다.

1959년 가을, 박수근의 작품들이 서울 반도화랑에서 전시되었다. 당시 서울에서 내놓을 만한 호텔은 조선호텔과 반도호텔 두 곳뿐이었다. 환구단 옆의 조선호텔 부근에 지상 8층, 지하 1층 규모의 반도호텔이 들어섰다. 1950년대까지만 해도 반도호텔이 서울 시내에서 최고층 건물이었다(반도호텔이 있던 자리에 롯데호텔이 들어섰다).

조선호텔과 반도호텔의 투숙객 대부분이 미국인이었다. 반도호텔 1층 로비에 있던 반도화랑은 국내 화가의 작품을 외국에 소개하고 판매하는 거의 유일한 공간이었다. 반도화랑 주인은 미국인이었지만 실질적인 업무는 영어에 능통했던 화가 이대원이 책임졌다. 여직원은 박명자였다(박명자는 1970년 인사동에 현대화랑을 연다).

반도화랑에서 전화를 받고 있는 김복순과 직원 박명자

반도화랑은 6.5평의 작은 공간이었다. 형태는 ㄱ자 모양으로, 옹색하기 짝이 없는 공간이었다. 한국을 대표하는 화랑이 이 정도였다. 이런 공간에 10호 이상의 큰 그림은 어울리지 않는다. 박수근 작품은 대부분 3~4호다. 그는 왜 이렇게 작은 크기의 그림을 그렸을까. 반도화랑이라는 전시 공간의 특성을 감안해 일부러 작은 크기의 작품을 그렸다는 게 연구자들의 일치된 분석이다.

그는 틈만 나면 반도화랑을 찾곤 했다. 한푼이 아쉬웠던지라 그림이 팔렸는지가 궁금했다. 화가가 매

일 화랑에 들러 판매 여부를 확인한다는 것은 사실 면구스러운 일이다. 그런데도 그는 외출할 때마다 반도화랑에 들렀다.

왜 그랬을까. 여기에는 지극히 사적인 이유도 있었다. 반도호텔은 서울 최고급 호텔이었다. 반도호텔 내 화장실은 모두 수세식 양변기가 설치되어 있었다. 서울 시내에 양변기가 거의 없던 때다. 그는 건강이 좋지 않아 재래식 화장실에서 일을 보기가 힘들었다. 사정이 이렇다 보니 화랑에도 들르고 그 김에 용변도 편하게 해결하려 했던 것이다. 큰 딸 인숙 씨도 가끔씩 반도화랑에 들를 때가 있었다. 아버지 그림이 팔렸는가를 설레는 마음으로 확인하곤 했다.

1960년 4월, 그의 작품들이 '국전 추천작가'로 반도화랑에 전시되어 여섯 점이 팔려나갔다. 한 달간 팔린 그림으로는 최다였다. 그렇지만 화가의 형편은 조금도 나아지지 않았다. 그림값이 제때에 들어오지 않아서였다.

미국인들의 박수근 사랑

작품 판매와 관련해 첫 번째로 알아볼 인물이 미국인 마거릿 밀러다. 마거릿 밀러는 박수근의 진가를 알아본 최초의 미국인이다. 마거릿은 군속이었던 남편을 따라 한국에 와 지내다가 1959년 미국 로스앤젤레스로 귀국했다. 마거릿은 박수근의 작품들이 독창적인 마티에르 기법에 가장 한국적이고 토속적인 주제를 다루고 있는 점을 높이 평가했다.

아기를 업은 여자, 행상 여인, 빨래터 여인들, 쭈그리고 앉아 담배 피우는 남자들……. 그가 일관되게 포착한 대상은 어디에서나 볼 수 있는 평범한 사람들이었다. 너무나 흔한 모습이기에 한국인은 아무도 관

심을 기울이지 않았다. 연극에 비유하면, 그들은 행인 1, 2, 3, 4였다. 겹치기 출연해도 관객이 알아차리지 못하는 그런 사람들이었다.

마거릿은 그의 작품이 미국에서도 팔릴 수 있다고 확신했고, 전속 화상을 자처했다. 그의 작품은 공식적인 판매 창구인 반도화랑과 개인 화상 마거릿이라는 두 가지 채널로 유통되었다. 마거릿은 그림 판매와 별도로 박수근이라는 화가를 인간적으로 깊이 신뢰했던 것으로 보인다. 두 사람의 관계를 보여주는 사례는 많다. 박수근은 마거릿과의 인터뷰에서 자신의 그림관을 이렇게 피력했다.

"나는 인간의 선함과 진실함을 그려야 한다는, 예술에 대한 대단히 평범한 견해를 가지고 있다. 따라서 내가 그리는 인간상은 단순하고 다채롭지 않다. 나는 그들의 가정에 있는 평범한 할아버지나 할머니 그리고 물론 어린아이들의 이미지를 가장 즐겨 그린다."

1959년, 마거릿이 미국으로 돌아가고 나서도 이런 관계는 지속되었다. 미국에서 그림을 판매해 그림값을 송금했을 뿐 아니라 그림 재료들을 구입해 우송해주었다. 미국에서 미술 재료들을 구입해 포장을 하고 국제우편으로 부친다는 것은 무척 번거롭고 수고스러운 일이다. 화가에 대한 존경과 신뢰가 없으면 불가능한 일이다. 그에게 마거릿은 고흐의 탱기 영감 같은 존재가 아니었을까.

박수근의 유품 중에는 미국 로스앤젤레스에 사는 마거릿에게 보낸 소포 우편물 수령증이 있다. 항공우편을 이용했다. "내용물 그림, 중량 4.4kg, 우편요금 2,465환" 등이 보인다. 보내는 사람 주소는 전농동 477. 받는 사람은 미국 캘리포니아 로스앤젤레스. 그는 마거릿과 수십 통의 편지를 주고받는다. 이 편

마거릿 밀러

지들은 현재 박수근미술관이 소장 중이다.

1962년 4월, 그가 마거릿에게 한글로 쓴 편지에는 이런 이야기가 나온다.

"요즘 제가 그리는 수법은 상징적이면서 인상적인 것을 추구하고 있으며, 아름다운 화면을 그리려고 노력하고 있습니다. 저의 결점을 발견하시면 솔직히 일러주셨으면 감사하겠습니다."

그가 마거릿에게 그림 판매를 넘어 전문적인 부분까지 많은 것을 의지하고 있음을 엿볼 수 있는 대목이다. 그가 마거릿에게 보낸 수십 통의 편지를 보면 두 사람의 신뢰 관계를 짐작하고도 남는다.

마거릿은 1964년 로스앤젤레스에서 '박수근 개인전'을 기획하고 준비했다. 비록 개인전 개최가 성사되지는 못했지만 박수근 작품에 대한 확신이 없었으면 시도 자체가 불가능했을 것이다. 1965년 2월, 마거릿은 잡지《코리아 저널》에 "조용한 아침의 나라 화가, 박수근"을 소개하기도 했다. 마거릿은 그의 작품 양식을 멕시코의 디에고 리베라에 비유해 설명했다. 마거릿은 박수근을 "맹목적으로 서구를 따르지 않고 전통적인 문화유산과 기법을 연구하여 진정한 감각을 포착하는 화가"라고 소개한다.

이런 관계는 그의 사망 후 아내 김복순으로 연결되었다. 마거릿은 김복순과 편지를 주고받았고, 그녀가 눈을 감는 1979년까지 이어졌다.

두 번째 인물은 마리아 헨더슨이다. 그녀는 1958년 미대사관 문정

관으로 한국에 주재한 그레고리 헨더슨의 부인으로, 독일에서 미술대학을 졸업한 조각가였다. 마리아는 박수근을 포함한 한국 화가들을 미국인들에게 소개했다. 또 매월 한 번씩 화가의 작업실을 방문하는 '화실 방문(Studio-Visits)' 프로그램을 운영하기도 했다. 미국인 콜렉터들은 창신동 집을 방문해 마루를 아틀리에로 쓰는 박수근을 만나기도 했다.

마지막 인물은 실리아 짐머맨이다. 실리아 역시 남편을 따라 한국에 온 경우다. 남편은 미국 코넬 브라더스 상사의 서울영업소 사장이었다. 부친이 화상이었던 실리아는 미술품을 보는 심미안이 있었다. 실리아는 박수근과 인간적인 관계는 없었지만 작품을 보는 안목이 탁월했다. 그녀는 14명의 한국 화가 작품 14점이 실린 소책자《한국 현대화가》를 홍콩에서 영문으로 출간했다. 이 책자에 박수근의 〈노점〉이 소개되었는데, 소장자가 짐머맨 부부였다. 실리아는 박수근 그림의 독창성을 독특한 붓질인 마티에르에 있다고 강조했다.

2007년 3월, 국내 미술품 경매에서 〈시장 사람들〉이 25억 원에 낙찰되었다. 소장자는 미국 조지아주에 사는 로널드 존스. 그는 1964년부터 1966년까지 주한미군으로 근무했다. 그가 〈시장 사람들〉을 구입한 곳은 반도화랑이었다. 우연히 화랑에 들른 존스는 〈시장 사람들〉이 마음에 들었지만 그림값이 부담이 되어 망설였다. 얼마 후 존스는 다시 화랑을 찾아 〈시장 사람들〉이 아직 팔리지 않은 것을 확인했고, 조금 낮은 가격에 구입했다.

또 다른 미국인은 캘리포니아의 존 릭스다. 이 미국인은 국내에서 가장 화제가 되었던 인물이다. 2007년 릭스가 소장한 작품 〈빨래터〉가 국내 경매 시장에서 45억 2,000만 원이라는 최고가에 낙찰된 직후 이 작품이 위작 시비 논란에 휘말렸기 때문이다. 존 릭스는 당시 80세였

위 〈시장의 여인들〉, 캔버스에 유채, 23×28cm, 1962. ©박수근미술관
아래 〈귀로〉, 하드보드에 유채, 20.5×36.5cm, 1965. ©갤러리현대

다. 릭스가 한국에서 지낸 시기는 1954~59년이었다. 릭스는 화학약품, 레이온 등을 수출하는 무역회사의 한국 책임자로 6년간 서울에서 살았다. 일본 출장을 자주 다녔는데, 화가에게 서울에서 구하기 힘든 미술 재료도 사다주었다고 한다. 미국 애너하임에 살던 릭스는 1961년 12월에 화가에게 크리스마스카드를 보내기도 했다.

2008년 3월, 뉴욕 크리스티 한국 경매에 박수근의 작품이 등장했다. 작품 제목은 〈귀로〉. 나무들이 줄지어 있고 함지를 머리에 인 여인과 소년 그리고 강아지 한 마리가 길을 가는 그림이다. 〈귀로〉는 65만 7,000달러(6억 5,000만 원)에 낙찰되었다. 소장자는 캘리포니아에 사는 75세 여성. 1960년대 초반 여자아이를 입양하려 서울에 들어왔다가 반도화랑에서 20달러를 주고 〈귀로〉를 샀다.

마거릿 밀러, 마리아 헨더슨, 실리아 짐머맨, 로널드 존스, 존 릭스, 〈귀로〉를 소장했던 미국 여성……. 이들의 이야기에서 우리는 또 한 번 확인하게 된다. 그의 작품을 소장한 사람들은 모두 미국인이었다. 한국인은 그의 그림에 거의 관심을 갖지 않았다.

그림 수집은 생활수준과 정비례한다. 어느 나라를 막론하고 경제적 안정이 이뤄진 뒤에야 사람들이 문화예술에 관심을 갖고, 그림 구입에 돈을 쓴다. 그가 활동하던 1950~60년대는 한국인이 가장 궁핍하게 살던 시절이다. 보릿고개를 걱정하고 폐결핵 환자들이 콜록거리고 딸자식을 식모로 내보내던 시절에 무슨 미술품이 눈에 들어왔겠는가.

조촐한 장례식

박수근이 눈을 감은 전농동으로 가본다. 박수근미술관 엄선미 관장으로부터 전농동 집터의 동아아파트에 기념물이 설치되어 있다는 말

을 들었다. 명동 신세계백화점 건너편에서 262번 버스를 탄다. 12년을 산 집터와 이승의 마지막 집터를 같은 버스가 지나간다니 우연치고는 어딘가 운명적이다. 사전에 동아아파트 관리사무소에 전화를 걸어 위치를 확인했다. 다행히 관리사무소에 그 사실을 아는 사람이 있었다. 102동 상가 앞에 있다고 했다.

262번 버스는 청량리 청과물시장을 오른쪽으로 끼고 좁은 길로 들어간다. 버스는 철교 밑을 지나 전농시장 앞에 선다. 서울시립대 이정표가 보였다. 동아아파트는 버스를 내린 곳에서 완만한 내리막으로 조금 걸어가면 나온다. 후문 쪽에서 아파트 단지로 들어가 102동 상가 쪽으로 갔다. 상가를 한 바퀴 빙 둘러보았다. 내가 찾는 것은 보이지 않았다. 부동산에 들어가 물었다. 20년째 하고 있지만 본 적이 없단다. 관리사무소에서 잘못 알고 있었을까. 이번에는 아파트 단지 바깥, 보도로 나가 좀 더 크게 둘러보기로 한다. 보도로 나가는데 단지 정문 왼편에 입간판이 서 있다.

서울특별시 동대문구 전농동 477, 전농동 집터
전농동은 가까이 청량리역이 있어 박수근의 고향인 강원도로 오가는 교통 거점이었습니다. 박수근 가족이 살던 집은 재개발로 사라지고 아파트 단지가 들어섰습니다.

실제로 아파트 단지에서 청량리역까지는 걸어서 15분이면 충분하다. 이런 설명문도 보였다.

1965년 5월 6일 새벽 여기 전농동 집에서
"천당이 가까운 줄 알았는데 멀어, 멀어……"라는 말을 남기고 세상을

떠났습니다.

군더더기 없이 간결하게 사실 관계만 정확히 기록해놓았다.

위생병원에서 집으로 온 아버지 곁을 인숙·성남·성민·인애 4남매가 지켰다. 인숙은 그때 대학교 1학년생이었다. 그의 마지막 장면을 딸의 증언으로 들어보자.

"한밤중에 어머니가 아버지 발을 만져보더니 '발이 왜 이렇게 얼음장처럼 차냐?' 그러시는 거예요. 그래서 제가 다리미를 약간 따뜻하게 데워서 차디찬 아버지 발에 문질러 미지근하게 해드렸어요. 그때까지만 해도 아버지가 돌아가실 줄은 생각지도 못했습니다. 우리는 아버지를 불안하게 지켜보았지요. 어느 순간 아버지가 누워 계시면서 저희들을 보면서 생긋 웃으면서 살짝 목례를 했어요. 뭐가 보였는가 봐요. 그러고 나서 아버지가 '천당이 가까운 줄 알았는데……' 라는 말을 하셨죠. 어머니가 옆에서 아버지 손을 잡고 '여보, 여보 죽지 마요'라고 하니까 아버지가 느린 말투로 그러시는 겁니다. '내가 죽긴 왜 죽어. 걱정들 마' 이 말이 아버지의 마지막 말이었습니다."

장례식이 5월 8일 오전 11시 전농동 집에서 조촐하게 치러졌다. 장례 비용은 고인의 친지들이 십시일반으로 마련했다. 그의 유해는 경기도 포천의 동신교회 교회묘지에 안장되었다.

그가 타계한 지 5개월이 흐른 1965년 10월 6~10일 첫 유작전이 열렸다. '박수근 화백 유작전.' 장소는 서울 소공동 중앙공보관 화랑. 유작전에는 〈청소부〉, 〈절구질하는 여인〉, 〈대화〉, 〈노상의 사람들〉,

현재 아파트단지로 변한 전농동 집터의 기념 표지판

전농동 집 마루
아틀리에서의 박수근

〈거리〉 등 79점이 출품되었다. 전시회를 열려면 도록 제작이 중요하다. 그림 구입을 희망하는 사람들은 아무래도 도록에 실린 작품에 가중치를 두게 마련이다. 유가족은 출품 작품 79점 중 몇 점을 넣을지를 놓고 고민했다. 도록에 들어가는 작품수가 많아지면 도록 쪽수가 많아지고 그만큼 제작비가 늘어난다. 유작전 도록에는 비용상의 문제로 7점만이 실렸고, 나머지 72점은 목록으로만 기록되었다. 이 사실만으로도 당시 유가족이 처한 상황이 얼마나 열악했는지를 미뤄 짐작할 수 있다 (2009년 마로니에북스는 첫 유작전에 출품한 79점을 전부 실은 도록을 발간했다.).

박수근의 그림값은 2019년 말 현재, 호당 2억 3,851만 원이다. 호당 가격은 2위를 기록한 김환기보다 7배 높다. 압도적 1위다. 2019년 미술품 경매시장에 박수근 작품은 총 41점이 출품돼 33점이 팔렸다. 낙찰 총액은 60억 2,984만 원이었다.

최근 박수근미술관에서 〈나무와 두 여인〉을 7억 8,750만 원에 구입

했다. 소장자가 〈나무와 두 여인〉을 내놓으며 박수근미술관에서 구입하기를 희망한다는 연락이 오자 엄선미 관장은 서울로 올라왔다. 실물을 확인한 뒤 아들 성남 씨에게 진품 여부를 확인받았다.

이 사례에서 확인할 수 있듯 화랑과 미술관들은 박수근 작품이 시장에 나오면 진품 여부를 확인하기 위해 먼저 유족에게 감정을 의뢰한다. 인숙 씨나 성남 씨가 이때마다 아버지 작품의 진위 여부를 확인한다. 이어 한국미술시가감정협회와 한국미술품감정협회의 공식 감정을 받는다.

그의 작품을 가장 많이 보아온 사람은 인숙 씨다. 아버지와 함께 한시간이 그만큼 길기 때문이다. 인숙 씨에게는 딸만이 느끼는, 필설로 형언하기 힘든 어떤 직관 같은 것이 있다. 그녀의 말을 들어본다.

"저한테 그림을 가지고 오는 사람들이 있었는데, 제가 보면 다 가짜였어요. 2004~2006년이었어요. 아버지 친구분이라면서 아버지한테 직접 선물받았다고 가져왔어요. 그런데 제가 보니까 가짜예요. 하지만가짜라는 말은 못 하고 느낌이 안온다고 했지요. 그랬더니 난감해하더라고요. 그런 일이 많았어요. 몇 번 보아줬는데 상대가 낙담하는 모습을 보는 게 참 싫었어요. 그후로는 감정을 안 해요. 저한테가져오는 거 다 가짜거든요."

과학적인 감정이 아닌 느낌으로 진위를 알아본다는 이야기다.

"안목이라기보다는 느낌이지요. 아버지를 보는 것 같은 느낌이

박수근의 딸 인숙 씨는 현재 화가 겸 시니어 모델로 활동 중이다.

오잖아요. 느낌이 오는 것은 제가 점을 찍어줬어요. 제가 창신동 집에서 아버지가 그림 그리던 것을 다 봤잖아요. 그러니까 보면 알죠. 총각 시절 그렸던 그림은 잘 모르지만."

앞서 말한 것처럼 인숙 씨와 성남 씨는 직업화가다. 그뿐이 아니다. 인숙 씨의 아들과 성남 씨의 아들도 화가의 길을 걷고 있다. 3대가 화업(畵業)을 잇는 드문 경우다.

아버지의 삶을 오롯이 기억하는 딸은 아버지 그림이 호당 2억 원이 넘게 거래되는 것을 보면서 무슨 생각을 할까. 인숙 씨가 솔직한 심정을 털어놓았다.

"너무너무 괴로운 거예요. 지금 한 장당 몇억 원씩 팔리잖아요. 그럴 때마다 아버지가 더 불쌍해 보여요."

박수근미술관에서

화가와 교감하는 여행의 하이라이트는 고향의 박수근미술관이다. 군대 간 아들 면회로 자주 찾던 군인의 도시 양구는 2002년 박수근미술관이 세워진 이후로 전국적인 문화예술 공간이 되었다.

서울 동서울터미널에서 고속버스를 타고 양구로 길을 잡는다. 명절이나 연휴가 아니라면 2시간여 걸린다. 양구는 한반도의 정중앙에 위치해서 "국토의 중앙"이라고 양구군에서 홍보한다. 양구는 최근 '펀치볼 시레기'로 식도락가들의 입맛을 사로잡았다.

양구 시내에는 하천이 흐른다. 파로호에서 흘러나오는 서천이다. 이 서천을 중심으로 오른쪽 마을을 읍내라고 부른다. 관공서와 학교가 모두 읍내에 위치한다. 정림리는 왼쪽에 있다.

박수근의 고향 이름은 '정림리'지만 이제는 '박수근로'로 바뀌었다.

읍내에서 서천이 흐르는 정림교를 건너면 동상이 방문객을 환영한다. 박수근 동상이다. 왼편으로 꺾어지면 아파트 단지가 보인다. 아파트 외벽에는 박수근 그림을 그려놓았다.

여기서부터 길 이름이 '박수근로'다. 박수근로는 동맥과 실핏줄로 정림리 고샅고샅 뻗쳐 있다. 허름한 낮은 담장에도 교과서에 실린 그림들이 그려져 있다. '박수근 마을', '박수근 공원', '카페 수근수근', '수근수근 곤충나라'……. 여기저기 '수근'대는 소리로 요란하다. 시가지 전체가 박수근 갤러리가 아닌가 하는 착각마저 든다. 담장, 상가 벽, 아파트 외벽이 온통 그의 그림으로 가득하다. 공터에는 〈아기 업은 소녀〉 조형물도 세워져 있다. 이미지로 '박수근의 고향'을 각인시킨다. 이미지가 곧 메시지다. 그의 예술혼이 나무뿌리처럼 마을 전체를 골고루 감싸는 모습이다.

소년이 화가의 꿈을 키운 보통학교로 가본다. 정림리 아이들이 집에서 보통학교에 가려면 다리를 건너 30여 분이 걸렸다. 지금에야 자동차로 5분 거리지만.

보통학교는 1911년 양구현청이 있던 자리에 개교했다. 그가 태어나기 3년 전이다. 주소는 상리 324-2. 보통학교가 있던 자리에는 현재 양구읍사무소가 들어서 있다. 읍사무소는 시외버스터미널 뒤쪽에 있어 찾기 쉽다.

읍사무소 뒤쪽은 산비탈이다. 입구에서 언덕 아래쪽을 쳐다본다. 입간판이 세워져 있는 게 보인다. 박수근미술관에서 설치한 입간판 '양구공립보통학교 터' 아래에는 다음과 같이 기록되어 있다.

"박수근은 양구공립보통학교만 다녔습니다(1920년대). 그는 이력서에 '이후 독학'이라고 당당하게 쓰기도 했습니다. 양구공립보통학교는 박수근이 처음 미술을 접하고 화가의 꿈을 품은 곳이자 그림에 대한 용

기를 얻은 곳입니다."

입간판 옆으로 돌 계단과 나무 계단이 보인다. 계단을 올라가니 저층 아파트가 서 있고 왼편으로 철제 계단이 보인다. 그 옆에 양구군에서 설치한 '안내문'이 보였다. 그가 보통학교 시절 자주 보고 그렸던 느릅나무에 대한 설명문이다. 철제 계단을 내려간다. 나무 벤치 네 개가 놓여 있고, 그 사이에 수령이 오래된 느릅나무 한 그루가 서 있다. '박수근 나무'다.

담벼락에 박수근 그림 복사본 세 점이 걸려 있고, 그 옆에 박수근미술관에서 세워놓은 안내문이 있다.

"박수근이 즐겨 그리던 나무. 강원도 보호수 제719호, 나이 300년, 높이 16미터."

안내문을 천천히 읽어내려 간다.

"우리 산과 계곡에서 잘 자라는 느릅나무는 예로부터 민족의 삶 속에 함께 해왔으며, 박수근이 평생 즐겨 그린 소재입니다.

이 언덕은 예전에 양구공립보통학교의 뒷산으로, 박수근은 여기에 곧잘 올라 그림을 그리곤 했습니다. 그 시절부터 이 자리를 지키며 그늘을 드리우는 느릅나무에 고향의 벗들이 '박수근 나무'라는 이름을 붙여주었습니다."

나무 벤치에 앉는다. 그리고 읍사무소와 그 옆의 양구교육청, 저 멀리 양구 시가지를 내려다본다. 향긋한 산들바람이 얼굴에 부드럽게 닿는다. 내가 방금 올라온 아파트 앞길은, 1920년대에는 보통학교의 뒷산이었다. 이제 비로소 흐릿한 흑백 동영상이 머릿속에서 돌아가는 것 같다. 도화 과목을 좋아한 소년은 스케치북을 들고 이 언덕에 올라와 느릅나무를 그리곤 했다. 우리가 어린 시절 초등학교 사생 시간에 가장 많이 그린 대상이 나무가 아니었던가. 소나무, 감나무, 밤나무,

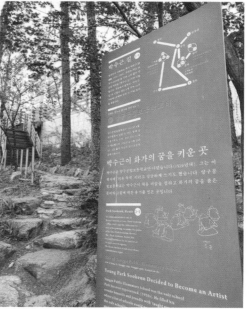

오른쪽 위부터 시계방향으로
1. '박수근 나무'로 불리는 300년 된 느릅나무.
2. 양구읍사무소 뒤편에 세워진 박수근 나무 가
는 길 안내판.
3. 양구 시내의 한 건물 벽에 장식된 박수근의
〈나무와 두 여인〉.
4. 양구 시내에 설치되어 있는 박수근의 〈빨래
터〉와 〈아기 업은 소녀〉 조형물.

은행나무, 느티나무, 느릅나무……. 소년도 그랬다. 그가 태를 묻은 정림(井林)리는 우물과 숲의 마을이다. 벤치에 앉아 수령 300년이 되었다는 느릅나무를 찬찬히 살펴보았다. 도화지에 드로잉을 하던 소년에게 시원한 그늘을 드리우던 그 느릅나무가 지금 내게 그늘을 드리우고 있다.

박수근미술관으로 발걸음을 옮겨본다. 미술관 주차장은 널찍하다. 주차장에 내려 미술관을 향해 걸어간다. 미술관 외벽이 특이하다. 화강암을 쌓아올려 미술관이 아니라 마치 작은 산성(山城)이 둘러쳐진 것 같다. 마티에르 배경의 화면 속으로 빨려드는 듯하다. 건축가 이종호의 작품이다. 건축가는 화가의 작품 세계를 정확히 파악하고 설계의 콘셉트를 잡았다. 박수근미술관은 좋은 건축물의 3대 요소인 장소성·시대성·합목적성을 충족시킨다.

미술관은 단층이다. 동선도 복잡하지 않고 편리하다. 가장 먼저 만

강원도 양구군 정림리
생가 터에 자리잡은
박수근미술관 전경

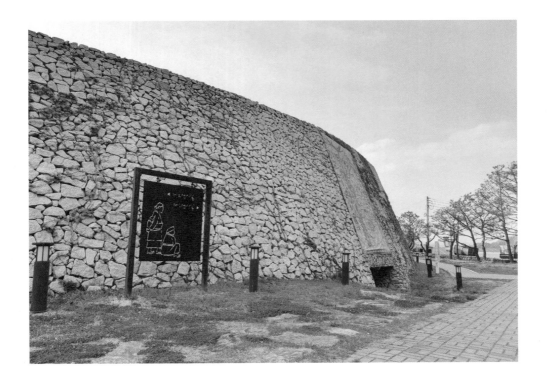

나게 되는 방은 화가의 삶의 체취를 느낄 수 있는 기념전시실이다. 그 다음이 유화 작품과 드로잉 작품을 상설 전시하는 공간이다. 기념전시실에서는 춘천에서 보낸 젊은 날과 금성에서의 결혼식 사진부터 미8군 PX 초상화 가게와 창신동·전농동 시절까지 그의 생애가 한눈에 파노라마처럼 펼쳐진다. 애틋한 가족사진도 보인다. 딸 인애를 안고 볼에 입을 맞추려는 아빠와 이를 피하려 고개를 돌리는 딸! 전농동 시절, 야외에서 학생의 미술을 지도하는 사진도 있었다. 심드렁한 여학생의 표정이 재미있다.

전농동에 살 때 친필로 쓴 한자 이력서가 보인다. "1929년 3월 양구 공립보통학교를 졸업 후 미술 공부(독학)"가 눈길을 사로잡는다. 그 다음부터 조선미전과 국전 입선 경력과 전시회 경력을 나열했다. 1962년에는 국전 심사위원에 선임되기도 했다. 시계, 안경, 인장, 편지, 스크랩북……. 밀러 부부가 김복순에게 보낸 크리스마스카드도 눈길을 머물게 한다.

김복순의 패물도 몇 점 보인다. 옥색 브로치, 상아색 브로치, 시티즌 여성용 시계 등. 빛바랜 육필 원고가 보였다. 김복순의 친필 원고다. 김복순은 1978년 스프링이 박혀 있는 대학노트에 "朴壽根 畵伯의 1生記 ─ 未亡人 金福順"을 썼다. 눈을 감기 1년 전의 기록이다. 아내만이 쓸 수 있는 남편의 이야기를 160쪽에 걸쳐 빼곡하게 적어나갔다. 비록 맞춤법은 틀린 게 많지만 진솔하고 놀라운 이야기들로 가득 차 있다. 박수근 연구의 1차 자료로 더할 나위가 없다. 이 육필 원고를 보면서 모차르트 부인 콘스탄체가 생각났다. 콘스탄체는 1791년 12월 모차르트가 죽자 《내가 본 모차르트》를 썼다. 이 책은 모차르트 연구의 1차 자료가 되었다. 김복순의 원고는 남편에 대한 이야기이면서 동시에 궁핍하고 혼란스러웠던 한 시대의 자화상이다. 이 원고는 《아내의 일기》(선갤

러리)라는 단행본으로 출간되었다.

박수근은 독학으로 미술 공부를 했다. 그러나 앞선 이들의 작품을 아무 것도 보지 않은 채 그림을 그릴 수는 없다. 화집 한 권 살 돈이 없던 그는 프랑스 화가들의 그림을 하나씩 오려 화집을 만들었다. 전시장에는 "모드리아니, 부로크, 르노왈, 루오"라고 쓴 화집, 또 "미레에 畵集"도 있었다. 그의 미술 환경이 얼마나 열악했는지가 드러난다. 나는 박수근의 삶이 비극적 천재의 전형인 모딜리아니를 닮았다고 생각했는데, 그가 생전에 모딜리아니 그림에 관심을 가졌는지는 알지 못했다.

신문과 잡지 기고문도 눈길을 끈다. 과묵한 성격이었지만 그는 자신의 생각을 글로 제법 남긴 편이다. 과묵했고 그림 외에는 일절 발언을 하지 않았던 구스타브 클림트와는 다른 면이다.

박수근은 《경향신문》 1961년 1월 19일자에 '겨울을 뛰어넘어'라는 에세이를 기고했다.

"나는 워낙 추위를 타선지 겨울이 지긋지긋합니다. 그래서 그런지 겨울도 채 오기 전에 봄꿈을 꾸는 적이 종종 있습니다. 이만하면 얼마나 추위를 두려워하는가 짐작이 될 것입니다. 그런데 큰 걱정이려니와 그보다도 진짜 추위는 나 자신이 느끼는 정신적 추위입니다.

세월은 흘러가게 마련이고 그러면 사람도 늙어가는 것이려니 생각할 때 오늘까지 내가 이루어놓은 일이 무엇인가 더럭 겁도 납니다. 허지만 겨울을 껑충 뛰어넘어 봄을 생각하는 내 가슴은 벌써 5월의 태양이 작열합니다."

더 흥미로운 사실은 월간지 《여원》 1965년 5월호의 '신사임당' 특집에 기고를 했다는 점이다. 박화성 같은 당대의 필자 6명과 함께. 제목은 '신사임당의 글씨와 그림'. 월간지는 통상 한 달 전에 원고를 마감해

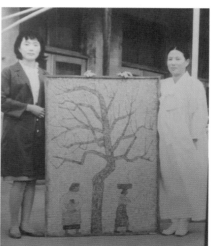

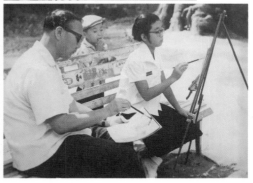

오른쪽 위부터 시계방향으로
1. 아내와 딸 박인숙이 박수근의 작품을 들고 서 있는 모습.
2. 《여원》 특집기사에 필자 박수근의 이름이 보인다.
3. 전농동 시절 학생에게 미술을 가르치고 있는 박수근.
4. 박수근이 직접 꾸민 화집 표지와 목차.
5. 김복순의 일기 원본.
6. 박수근이 딸 인애를 안고 있는 모습.

편집하니 이 글은 4월에 잡지사에 넘겼을 것이다. 이 기고문은 그가 생전에 마지막으로 쓴 글이 되었다.

소박하고 아름다운 마지막 길

화가와 호흡하는 즐거움은 미술관 밖에도 널려 있다. 미술관 측은 안뜰에 아기자기하게 화가의 작품세계와 교감하는 흥미로운 장치를 마련해두었다. 작은 실개천이 흐르고 그 앞에는 나무 의자 두 개가 놓여 있다. 그런데 의자 등받이 디자인이 예사롭지 않다. 〈나무와 두 여인〉에 나오는 그 나목의 문양이다. 이렇게 세세한 부분까지 신경을 썼구나 싶었다.

벤치 뒤쪽으로 동상이 보인다. 구멍 숭숭 뚫린 흔들리는 철제 다리를 건넌다. 이정표가 서 있다. 하얀색 바탕에 깔끔하고 품격 있는 이정표가 어디로 갈 것인지를 안내한다. 오른쪽에는 '빨래터', 왼쪽에는 박

박수근미술관의
정원 전경

수근 화백상, 박수근 산소 표시가 있다. 먼저 오른쪽으로 몇 걸음 옮겼다. 빨래터다. 그림 속의 빨래터를 재현해놓았다. 맑은 물이 조르르 흐른다면 금방이라도 아낙네들이 빨래를 들고 나올 것만 같다.

왼쪽의 동상을 살펴본다. 그가 고무신을 신고 무릎을 세우고 앉아 있는 모습이다. 그 옆에 스케치북 한 권과 연필이 놓여 있다. 창신동 집 마루에서 찍힌 저 유명한 사진을 바탕으로 제작한 동상이다. 지금까지 천재 49명의 다양한 동상들을 봐왔지만 이렇게 인간적이고 마음을 편안하게 만드는 동상은 없었다.

셔츠를 걷어올린 그는 여유로운 표정으로 어딘가를 응시한다. 나는 동상 뒤에 앉아 시선이 머무는 곳을 따라가 본다. 그는 따스한 햇살 속에 미술관을 드나드는 사람들을 흐뭇하게 바라본다.

'박수근 산소'를 찾아갈 차례다. 왜 묘소가 아니고 '산소(山所)'라고 표기했을까. 작은 동산 위에 있어 산소가 더 어울린다. 이정표를 따라 산길을 올라간다. 둔덕에 올라서니 정림리가 발 아래 펼쳐진다. 나는

이곳을 한겨울에도 와본 적이 있다. 하지만 4월 말의 꽃길과는 비교할수가 없었다. 한 사람이 겨우 다닐 만한 오솔길 양옆으로 철쭉이 흐드러지게 피어 있었다. 꽃길이 시작되는 오솔길 왼편에 오석(烏石)의 비석이 보인다. 박수근 묘소로 가는 길이라는 설명을 음각해 놓았다.

나는 지금까지 세계를 떠돌며 천재 49명의 묘소를 거의 다 가보았지만 마지막 보금자리로 가는 길이 이렇게 소박하게 아름다운 것을 본적이 없다. 둔덕에서 산소까지는 꽃길이 50미터나 이어진다. 산소는 꽃길이 움푹 들어갔다가 다시 올라가는 언덕 위에 있었다.

"화백 朴壽根, 전도사 金福順 之墓."

마태복음 25장 21절이 새겨져 있다.

그 옆에 세월의 비바람에 풍화된 흐릿한 기념비가 보인다. 한 여인은 아기를 업고 서 있고, 다른 여인은 쪼그리고 앉아 있다. 한자로 뭐라고 새겨져 있다. 찬찬히 들여다보니 한자가 읽혔다.

"庶民畵家 朴壽根 記念碑"

정림리 야산에 조성된 박수근, 김복순 묘와 기념비

서민화가! 박수근을 이보다 더 잘 설명할 수는 없다. 그림과 실제 생활에서도 서민을 따뜻한 시선으로 바라본 사람, 그가 박수근이다.

묘소에 서니 정림리 마을 전체가 한눈에 들어온다. 포천 교회묘지에 있던 것을 2004년 박수근미술관 개관 후에 생가 터 옆으로 이장했다. 탁월한 선택이다. 인생의 처음과 끝을 연결하는 사람은 행복한 사람이라고 했던가. 박수근은 태를 묻은 곳에 묻혔다. 고향에 자신의 이름을 딴 미술관이 들어섰는데 그가 여전히 포천의 교회묘지에 묻혀 있다고 생각해보라.

박수근로 257번길 끝, 산 중턱에는 예술인 창작마을인 미석촌(美石村)이 자리잡고 있다. 화가 부부들의 생활공간이자 창작공간이다. 6가구에 11명의 화가들이 거주한다. 박수근의 예술혼을 호흡하며 작품에 몰입하고 싶어 스스로 모여든 화가들이다. 주변을 빙 둘러보았다. 산세가 푸근하게 정림리를 감싸고 있었다. 이곳에서 작업을 하면 도회지에서는 결코 얻을 수 없는 어떤 기운을 받을 수밖에 없을 것 같았다.

미석촌 아래쪽으로는 특별한 건물을 공사 중이다. 화가의 2·3대 전시관을 준비하고 있다. 박인숙과 박성남, 친손자 박진홍과 외손자 천은규 네 사람의 작품을 방 한 칸씩에 전시하는 공간이다. 2대를 넘어 3대까지 화업을 이어받았다. 방 네 칸이 완성되면 그곳에 네 사람의 전용 전시장이 들어선다. 관람객들에게는 아주 특별한 경험이 될 것이다. 마침 내가 찾아갔을 때 공사 중인 건물에서 친손자 박진홍 화백이 작업을 하는 중이라고 했다. 엄선미 관장은 "손자가 아버지보다 할아버지를 더 닮았다"고 귀띔했다. 이 말에 박진홍 화백을 만나보고 싶어졌다. 딸 인숙 씨도 만났으니 그의 고향에서 장손을 만나보는 것도 의미가 있을 것 같았다. 작업실에서 그와 몇 마디 가벼운 인사를 주고받았다. 나는 장손에게 여러 화가 후보군 중 어떻게 '서울 편'에 박수근이

박수근의 장손인
화가 박진흥

선정되었는지를 설명했다.

　양해를 구하고 그의 모습을 스마트폰으로 찍었다. 할아버지의 혼백
이 서려 있는 공간에서 작업을 하는 손자 박진흥. 그는 할아버지의 선
한 눈빛을 많이 닮았다. 젊은 박수근을 눈앞에서 보는 것 같았다.

이병철,
끝없는 도전
1910~1987

李秉喆

노년의 결단

나는 호암 이병철을 한 번도 만나거나 본 적이 없다. 그가 세상을 달리한 해가 1987년이다. 나는 그 다음해인 1988년 4월에 신문기자 생활을 시작해 2018년 4월까지 정확히 30년을 한 신문사에서 글을 썼다.

나의 사회생활은 호암이 타계한 뒤에 시작되었다. 학창 시절 공부를 빼어나게 잘했다면 호암 장학생으로 선발되어 그와 악수라도 할 영광이 주어졌겠지만 안타깝게도 나는 그렇게 영민하지 못했다. 일개 평범한 대학생이 무슨 행운으로 호암을 먼발치에서라도 볼 수 있었겠는가.

기자로 사회생활을 시작하면서 호암을 만나본 신문사 선배들로부터 호암에 대한 이야기를 조금씩 들었다. 물론 파편적인 인물평이나 인상평 위주였지만. 내가 신문사에서 경제 분야 기사를 주로 다뤘다면 호암의 진면목에 대해 보다 일찍 눈을 떴을 가능성이 높다. 삼성을 전담 취재하는 기자였다면 훨씬 더 일찍 호암을 알았을 테고, 그랬다면 세상을 보는 눈도 많이 달라졌을 것이다. 그러나 아쉽게도 나는 많은 시간과 정력을 정치 기사와 현대사 사건을 취재하는 데 쏟았다.

호암은 1987년 11월, 77세를 일기로 별세했다. 글로벌 삼성의 운명

이 결정된 것은 1983년, 그의 나이 일흔세 살 때다. 일흔 셋이면 지하철을 무료로 타는 나이다. 노인의 특징은 여러 가지가 있지만 그 중에서 가장 두드러지는 점이 새로운 것에 대한 수용 태도. 만나는 사람만 만나고, 가던 곳만 가고, 똑같은 것만 먹고……. 노년이 되면 대체로 경로의존성이 점점 강화되면서 새로운 것을 거부해 세상을 보는 눈이 좁아진다. 그러다 보면 고집이 세져서 남의 말을 듣지 않는다.

그런 나이인 73세의 기업가가 새로운 분야에 뛰어들었다! 아무리 젊은 날 펄펄 날았다고 해도 팔순을 바라보게 되면 총기가 예전 같지 않다고 누구나 생각한다. 아무리 창업자라고 해도 그냥 가끔씩 회사에 나오면서 회사 일에 관여하지 않고 여유롭게 노년을 지내길 바란다. 이것이 1980년대의 사회적 통념이었다.

이병철은 1986년에 《호암자전(湖巖自傳)》을 펴냈다. 이병철이 살아생전에 직접 쓴 자서전이다. 세상을 떠나기 1년 전이다. 그러니까 《호암자전》은 자서전이면서 유언록이라고도 볼 수 있다. 이 자서전을 꼼꼼히 읽다 보면 1910년에 태어나 한학(漢學)과 일본식 교육을 받은 사람에게서만 접할 수 있는 낯선 어휘와 개념들이 툭툭 튀어나오는 것을 발견하게 된다.

그는 《호암자전》에서 국가 발전을 위해 필수불가결하며 선구적인 역할을 한 사업을 크게 4가지로 회상한다. 첫째는 1953년 6·25전쟁 한가운데에서 제일제당의 설립을 결심했던 일이고, 두 번째는 1964년 창립한 한국비료이고, 세 번째가 반도체 세계에 뛰어든 일이고, 마지막이 문화사업에 열의를 가져왔다는 점이다.

나는 세 번째 전기(轉機)를 주목한다. 그는 《호암자전》에서 이렇게 쓴다.

"세 번째의 전기는 이제 회수를 바라보는 만년에 21세기를 지향하는

최첨단 산업분야인 반도체의 세계에 뛰어든 일이다. 그동안 무려 6,500억 원의 막대한 자본을 투입해 64KD램과 256KD램을 개발, 생산한 데이어 이제 1메가 D램에까지 진출하고 있다. (……) 이제 우리나라는 반도체 산업에서 불과 1년여의 시차로 미국과 일본에 접근하고 있다."

내가 정말 궁금해하는 지점이 바로 여기다. 호암은 어떻게 그 나이에 그런 중차대한 결심을 할 수 있었을까. 벌여놓은 일도 마무리할 시기에 오히려 지금까지 해온 사업보다도 몇 배 더 크게 벌일 생각을 했을까. 더군다나 7년 전 위암 수술을 한 몸이 아닌가. 스트레스가 심해지면 재발할 수도 있고, 잘못 되면 삼성그룹 전체가 휘청거릴 수 있는데 그는 어떻게 사장단 대부분이 반대하는 일을 밀어붙였을까.

사람은 대체로 자신의 지식과 경험의 한계를 넘지 못한다. 그 테두리 안에서만 생각하고 판단한다. 그 제한된 지식과 경험이 제공하는 세계가 전부라고 믿어 의심치 않는다. 한번 왜곡된 정보가 잘못 입력되면 그것을 수정하기가 힘들어진다.

그런데 호암은 73세에 한국인 대부분이 그 개념조차 이해하지 못했던 반도체를 주목했고, 그 반도체에 30~50년 후 대한민국의 미래가 달려 있다고 어떻게 확신했을까. 그가 MIT나 텍사스 공대에서 반도체 박사학위를 받은 사람도 아닌데.

최우석 전 삼성경제연구소장은 생전에 호암을 지근거리에서 지켜본 몇 사람 중의 한 명이다. 그는 2010년 '이병철 탄생 100주년 강연'에서 이런 말을 했다.

"큰 산속에 있으면 그 크기나 깊이를 잘 알 수 없듯이 이 회장도 가까이 있을 땐 크기나 깊이를 짐작하기 어려웠다. 그러나 세월이 흘러 떨어져 보니 정말 거인이었다는 것을 실감하게 된다."

천재는 범재들이 보지 못하는 저 너머의 세계를 볼 줄 아는 사람이

다. 천재는 몇십 년 뒤에 다가올 미래를 내다보고 다음 세대를 이롭게 하는 업적을 남긴 사람이다. 1980년대 초반에 그는 어떻게 21세기의 세계를 읽어냈을까. 호암에 대한 탐구는 이런 궁금증에서 출발한다.

서당 소년

이병철은 1910년 2월 12일 경상남도 의령군 정곡면 중교리에서 첫울음을 터뜨렸다. 아버지는 경주 이씨 이찬우, 어머니는 권재림. 위로 누이 둘과 형이 하나인 4남매의 막내였다. 그가 강보에 싸여 꼼지락거릴 때인 8월 22일 대한제국은 국권을 일본에 빼앗겼다.

이병철의 집안은 부유한 양반 출신이었다. 조상이 정곡면 중교리에 터를 잡은 것은 16대조다. 우리가 주목해 봐야 할 인물은 호암의 조부 문산(文山) 이홍석이다. 조부는 영남 거유(巨儒)로 불리던 허성재의 문하생으로 시문과 성리학에 일가견이 있었다. 조부 대에 이르러 가산은 1,000여 석으로 불어났고, 집안에는 노비 5가구가 있었다. 조부는 만년에 중교리에 서당 문산정을 세웠다.

아버지 이찬우는 조부의 영향으로 어린 시절 한학을 공부했다. 나라의 운명이 백척간두에 있던 구한말 이찬우는 한성(서울)으로 간다. 독립협회에 참여했고 기독교청년회에 들어가 활동했다. 기독교청년회 시절 훗날 초대 대통령이 되는 동갑내기 이승만과 알게 된다. 이찬우는 기독교청년회 활동을 끝으로 귀향한다.

그는 조부에 대한 기억은 없지만 아버지의 거처인 사랑채에 대한 기억은 또렷하다. 사랑채에는 필묵이 담긴 문갑이 여러 개 있었다. 사랑채에는 아버지 손님이 종종 찾아왔다. 집안에 묵객(墨客)이 찾아오면 아버지는 문구(文具)로 시문답(詩問答)을 하곤 했다. 아버지는 그것으로 병

풍을 꾸미거나 문갑을 장식하곤 했다.

소년은 다섯 살이 되자 조부의 서당에 나가 한문을 배운다. 아침마다 어머니는 서당에 가는 막내아들의 머리를 땋아주었다. 보통 서당 생활 2~4개월이면 뗀다는 천자문을 소년은 일 년 만에 겨우 뗐다. 훈장으로부터 소년은 "문산 선생의 손자가 이래서야……"라는 훈계를 곧잘 들었다. 서당에 드나든 지 5년 여 만에 그는 《논어》,《자치통감》 등을 뗐다. 아홉 살 소년이 어찌 《논어》를 이해할 수 있겠는가. 어쨌든 주입식 반복학습으로 《논어》를 읽을 수 있게 되었다.

호암을 느끼는 첫 번째 여행지는 의령 생가다. 인터넷에서 정곡면을 입력하면 지도가 뜬다. 의령군 정곡면의 위치가 절묘하다. 합천, 창녕, 함안으로 둘러싸인 산골 마을이다. 북서쪽으로는 지리산이 흑곰처럼 웅크리고 있다. 남서쪽으로 진주, 북동쪽으로 대구가 위치한다.

대중교통으로 생가를 가려면 서울 기점으로 최소 5시간은 잡아야 한다. KTX로 대구까지 가서 버스로 갈아탄다고 해도 사정은 마찬가지다. 그만큼 멀고 외진 곳에 있다. 동서울터미널에서 고속버스를 타면 신반까지만 간다. 신반에 내려 정곡으로 가는 버스로 갈아타야 한다. 배차 간격도 1시간 아니면 2시간이다. 정곡에 내리는 손님도 많아야 서너 명이다.

가기가 힘들어서 그렇지 정곡면에만 내리면 생가를 찾는 건 식은 죽 먹기다. 도처에 생가를 안내하는 이정표가 있어서다. "호암 이병철 선생 생가 가는 길", "호암 이병철 선생 생가 공영주차장". 주차장은 50~60여 대를 동시에 세울 만큼 넓다. 매년 방문객이 10만 명을 넘는다는 이야기가 실감났다.

위 **호암길의 도로명 주소**
아래 **중교리에서 쉽게 볼 수 있는 이정표**

이정표를 따라가다 보면 금방 좁은 골목길이 나타난다. 호암길이
다. 생가 주소는 호암길 22-4. 좁은 골목길을 걷는다. 토담길이 정겹
다. 잘 보존된 조선조 양반 마을로 들어가는 것 같다. 호암길에는 호암
생가 외에도 고풍스러운 한옥이 여러 채 있다. 중교리가 조선조 유학
자 마을이었다는 사실을 보여준다. 모르는 집들이지만 대문을 삐거덕
열고 안으로 들어가 보고 싶다.

과연 그가 태어난 집은 어떨까? 천재의 생가를 찾아가는 발걸음은
언제나 설렘으로 들뜬다. 생가 앞에 도착했다. 조부가 1851년에 지은
집이다. 1851년이면, 프랑스의 빅토르 위고가 나폴레옹 3세의 미움을
받아 벨기에로 망명을 가던 해다.

대문으로 들어간다. 생가는 호암재단에서 관리 중이다. 집은 대문
채, 사랑채, 안채로 구성되어 있다. 대문채 앞에 생가 안내 책자가 국어,

영어, 중국어 등으로 비치되어 있다. 대문을 들어서 마당을 지나니 사랑채가 보인다. 아버지의 거처로, 묵객들과 시문답을 했던 공간이다.

사랑채를 돌아 호암이 울음을 터뜨린 안채로 가본다. 안채 앞에 서는 순간 나는 어떤 기시감에 전율했다. 《도쿄가 사랑한 천재들》에서 가보았던 토요타 그룹 창업자 토요다 사키치의 생가와 너무나 흡사했다. 대나무 숲이 병풍처럼 쳐져 있고 그 뒤로 야트막한 동산이 감싸고 있는 풍광이 사키치와 아들 기이치로가 태어난 시즈오카 생가의 주변 환경과 너무나 닮았다. 풍수지리에 대한 식견이 없는 사람이라도 이 집을 보는 순간 터가 좋다는 것은 본능적으로 느낄 만했다. 차이가 있다면 뒷산의 규모가 작다는 것뿐. 평지인 중교리에서 동산을 가지고 있는 집은 몇 집 되지 않는다.

안채는 사랑채와 마찬가지로 대청을 중심으로 양쪽에 방이 한 칸씩 있다. 호암은 부엌에 붙어 있는 왼쪽 방에서 태어났다. 방의 크기는 생

이병철이 태어난
안채 전경

이병철이 태어난
안채의 방

각보다 작았다. 대청마루를 찬찬히 살펴본다. 뒷문을 열어놓으면 산바람이 대청마루를 휘익 쓸고 지나갈 것이다. 산과 집이 하나로 통한다.

반들반들한 대청마루를 응시한다. 시간을 1,000배속 되감기로 돌려본다. 희미한 흑백 동영상이 돌아간다. 따뜻한 봄날 한복을 곱게 입은 어머니는 대청마루에 앉아 서당으로 가는 막내아들의 머리를 정성스레 땋아주고 있다. 그런데 소년의 표정이 어딘가 뚱하다. 서당에 가기 싫은 것이다.

안채 앞에는 우물이 하나 있다. 지금은 사용하지 않는다. 머리를 땋은 소년은 이 우물에서 두레박으로 물을 길었을 것이다. 부엌, 태어난 방, 대청마루, 우물, 마당……

호암은 결혼해 아이를 낳고서도 분가하기 전까지 한동안 이 집에 살았다. 젊은 날 진로를 찾지 못해 방황할 때였다. 셋째아들 건희도 이 안채에서 생을 받았다. 아버지와 아들이 같은 집에서 태어났다는 사실! 토요다 사키치와 토요다 기이치로가 같은 집에서 태어난 것과 똑같다.

안채를 살펴보는데 사람들이 삼삼오오 계속 들어왔다 나갔다 한다.

나는 쉬이 생가를 떠날 수가 없어 구석구석을 둘러보았다. 안채를 둘러싼 작은 암벽과 동산이 정말 신기했다. 산 아래서 살아본 사람은 안다. 산이 내뿜는 기운이 얼마나 정신을 맑게 하는지를.

서울로 유학 오다

막내가 열한 살이 되자 아버지는 이병철을 진주의 신식 학교에 보내기로 한다. 일본어로 가르치는 보통학교였다. 이병철은 진주의 지수보통학교 3학년에 편입했다. 진주로 출가한 누이는 막냇동생을 이발소로 데려갔다. 싹둑싹둑, 소년의 긴 머리가 잘려 바닥에 떨어졌다. 그는 이 날을 "나의 개화의 날"이라고 술회했다.

지리산 산골 소년에게 진주는 신세계였다. 첫 여름방학 때 고향에서 서당 친구들을 만나고 나서 그는 도회지로 가게 된 것이 얼마나 행운인가를 깨달았다. 지수보통학교는 LG그룹 창업자 구인회와 구자경 부자가 다닌 학교이기도 하다.

한번 대처 바람을 쐬고 나자 이병철은 고향 마을이 좁고 답답해졌다. 마침 고향집에는 경성에 사는 친척이 와 있었다. 친척으로부터 서울 이야기를 듣고 가슴이 콩닥거렸다. 그는 아버지에게 서울로 가서 공부하게 해달라고 졸랐다.

1920년대 의령에서 경성으로 가는 방법은 한 가지뿐. 경부선이 지나는 함안으로 나가 함안역에서 기차를 타는 것이었다. 함안역 대합실에서 기차를 기다리는 동안 아버지는 막내아들에게 서울에서 조심해야 할 것들에 대해 이야기했지만 들떠 있던 소년에게는 전혀 들리지 않았다.

서울에서 머문 곳은 가회동의 외가였다. 가회동에서 가까운 수송동에 있는 수송보통학교 3학년에 편입했다. 수송보통학교 교사(校舍)는

조선총독부에서 시범학교로 세운, 붉은 벽돌의 3층 건물이었다. 사대문 안에서 부유층 자제들이 주로 다니는 학교였다. 수송보통학교 등교 첫날 그는 뜻밖의 일로 낭패를 본다. 그의 말씨를 서울 아이들이 전혀 알아듣지 못해서였다. 산수만 상위권에 들었고 나머지 과목은 시원치 않았다. 석차는 50명 중에서 35~40등을 맴돌았다. 수송보통학교는 광복 후 수송국민학교로 바뀌었다. 이 학교는 현 종로구청 뒤편에 있었다.

4학년을 마친 그는 보통학교 과정을 일 년에 마무리 짓는 속성과가 있는 중학으로 옮긴다. 중동중학에 편입한 그는 5~6학년 과정을 1년에 끝내야 했기 때문에 공부를 열심히 하지 않을 수 없었다. 공부에 정신이 없던 1926년 가을 어느 날, 부친으로부터 서한을 받는다.

"너의 혼담이 이루어져 12월 5일 혼례를 올리게 되었으니 귀가하라."

조혼 풍습이 있던 시절이다. 연애는커녕 얼굴 한번 본 적이 없는 여성과의 결혼이었다. 신부는 경북 달성에 사는 사육신 박팽년의 후손인 박두을. 그는 사모관대를 갖추고 혼례를 치렀다. 그는 초례청에서 신부를 처음 보았다. 중동중학 3학년생은 그렇게 한 여성의 남편이 되었

학창 시절의 이병철
(오른쪽)

다(두 사람은 슬하에 4남 6녀를 둔다).

이병철은 《호암자전》에서 아내 박두을과 관련해 "신부는 경북 달성에 사는 사육신 박팽년의 후손"이라고만 기술했다. 그러나 장남 이맹희가 1993년에 펴낸 회상록 《묻어둔 이야기》에 보면 어머니에 대한 언급이 몇 줄 보인다.

이병철과 박두을

"아버지 집안이 의령 일대에서 부자라고 했지만 굳이 비교해보자면 당시 경북 달성군에 있었던 외가 쪽이 더 부농이었던 것 같다. 어린 시절, 어머니로부터 '시집이라고 왔더니 집도 좁고 그렇게 가난해 보일 수가 없었다'는 말을 자주 들었다. (……) 집안 어른들에 따르면 친가 쪽도 물론 3,000석지기에 가까울 정도의 부를 지닌 집안이었고 서원을 세울 정도의 성리학자셨지만 외가 쪽 지체가 워낙 높아서 '한 쪽으로 기우는 혼사'였다는 말들이 있었다."

와세다 대학 입학

4학년 1학기를 마치고 고향에 돌아온 이병철은 아버지에게 일본 유학을 보내달라고 말한다.

"동경 와세다 대학에 가서 공부하고 싶은데 허락해 주십시오."

한 번도 아들을 꾸짖지 않았던 아버지였지만 이번에는 달랐다.

"일에는 반드시 본말(本末)이 있고 시종(始終)이라는 것이 있다. 열아홉 살이 되고서도 아직 그것도 모르느냐."

아버지는 막내가 한 군데서 마무리를 짓지 못한 채 자꾸 옮겨 다니

는 것이 못마땅했다. 하지만 일본 유학 자체를 반대한 것은 아니었다.

며칠 뒤 이병철은 부산에서 2등실 표를 끊어 부관연락선을 탔다. 부관연락선은 3,000톤급이었다. 그는 갑판에서 우연히 고향 사람인 안호상 박사를 만났다. 교토 대학에서 동양철학을 공부하려 도일하는 중이었다. 현해탄 한가운데에 접어들자 파도가 거세졌다. 2등 선실에서는 멀미가 심해 도저히 견딜 수가 없었다. 1등 선실로 옮기려 하는데 입구에서 일본 형사가 두 사람을 막았다.

나라를 잃었다는 사실을 처음으로 실감하는 순간이었다. 그때 그는 이런 생각을 했다고 《호암자전》에 썼다.

"나라는 강해야 한다. 강해지려면 우선 풍족해야 한다. 우리나라는 어떤 일이 있어도 풍족하고 강한 독립 국가가 되어야 한다."

부관페리 2등실 복도

시모노세키항에 내린 그는 기차역으로 갔다. 도쿄행 기차표를 끊었

다. 20여 시간을 달려 도쿄역에 내렸다. 대학 입학까지는 6개월여가 남아 있었다. 와세다 대학 근처에 하숙을 정하고 입시 준비를 했다.

1930년 2월, 그는 꿈에 그리던 와세다 대학 정치경제학과에 합격했다. 스무 살, 푸르른 나이였다. 하지만 현실은 암담했다. 미국에서 시작된 대공황의 쓰나미가 일본 열도에 밀어닥쳤다. 실업자가 쏟아져 나왔고, 공장에서는 파업이 잇달았다. 좌익 세력이 그 틈을 타고 기승을 부렸다. 와세다 대학 역시 도쿄 제국대학과 함께 좌익 학생운동의 본산이 되었다.

도쿄에서 처음 만난 와세다대 학생 이순근은 좌익운동에 열성적이었다. 이순근의 권유

로 그는 거리로 나가 시위대에 참여했다가 경찰에 연행되어 이틀간 경찰서 유치장 신세를 지기도 했다.

와세다 대학 1학년 동안 그는 처음으로 공부다운 공부를 했다. 강의를 한 번도 빠진 적이 없고, 교수의 말을 놓치지 않으려 맨 앞자리에 앉았고, 읽으라는 책을 빼놓지 않고 읽었다.

"이 한 학기는 난생 처음으로 진지하게 책과 사귀고 사색에 잠긴 시기였다."

톨스토이의 작품과 프로이센 장군들의 전기를 섭렵한 것도 이 시기였다.

겨울방학이 시작될 무렵 몸에 이상 신호가 왔다. 각기병에 걸린 것이다. 신경조직에 힘이 빠져 일상생활에 지장을 주는 병이다. 2학년이 되자 그는 대학에 휴학계를 내고 몸에 좋다는 것을 다 했다. 한여름에도 유카타를 입고 지내기도 했고, 온천장이나 고찰을 찾아다니며 요양을 했다. 하지만 차도가 없었다. 공부도 하지 못한 채 시간이 덧없이

와세다 대학교 정문

흘러갔다. 결국 학교를 그만두기로 한다.

　그는 와세다 대학 졸업장을 받지는 못했지만 2년간의 일본 유학을 통해 세상을 읽는 눈을 키웠다. 그의 영향으로 아들 이건희 삼성전자 회장 역시 와세다 대학을 다녔다. 손자인 이재용 삼성전자 부회장은 게이오 대학에서 MBA를 했다.

　와세다 대학으로 가보자. 캠퍼스는 네 곳으로 나뉘어 있지만 정치경제학과가 설치된 곳은 메인 캠퍼스다. 흔히 '혼캠'으로 불리는 곳은 지하철 도자이(東西)선을 타고 와세다역에서 내리는 게 가장 가깝다. 메인 캠퍼스로 들어가는 문은 여러 개인데, 와세다 대학을 제대로 보려면 역시 정문으로 들어가야 한다. 나는 1년 전《도쿄가 사랑한 천재들》을 쓰기 위해 무라카미 하루키를 만나러 와세다 대학을 찾은 적이 있다. 내가 두 번째로 와세다 대학을 방문했을 때 마침 정치경제학부 입학시험이 치러지고 있었다.

와세다 대학 창립자
오쿠마 시게노부 동상

　정문으로 들어가면 완만한 오르막길이 이어진다. 와세다 대학 탐방은 창립자 오쿠마 시게노부 동상에서 시작한다. 대학의 상징 건물로 통하는 오쿠마 강당은 대학도서관이다. 메이지시대 일본 총리를 지낸 오쿠마는 영국식 자유주의와 의회민주주의의 신봉자였다.

　와세다 대학의 전신은 도쿄 전문학교. 1882년 오쿠마가 법학과, 정치경제학과, 영문학과, 물리학과를 기반으로 도쿄 전문학교를 설립했다. 1902년 창립자 오쿠마의 고향 마을 이름을 따와 와세다 대학으로 개칭했다.

　오쿠마 동상은 1932년에 세워졌다. 이병철이 대

학을 중퇴한 이후여서 대학에 다닐 때는 오쿠마 동상을 보지 못했을 것이다. 하지만 대학도서관인 오쿠마 강당은 이용했을 가능성이 높다.

정치경제학부는 현재 14호관이다. 외관에서 느낄 수 있는 것처럼 14호관은 새로 지은 건물이다. 위치는 같지만 그가 다닐 때의 그 건물은 아니다. 정치경제학부에 다니는 일본 학생들은 삼성의 창립자 이병철에 대해서는 잘 알지 못한다. 그러나 이건희 회장이 정치경제학부에서 공부했다는 사실은 잘 안다. 그들은 '삼성 이건희'가 졸업한 학부라는 사실에 자부심을 느낀다.

와세다 대학교
정치경제학부 건물

사업에 뛰어들다

집에 연락도 하지 않은 채 이병철은 시모노세키로 가서 부관연락선을 탔다. 어느 가을날 아침, 와세다 대학에 다니는 줄 알고 있던 막내아들이 가방 하나를 달랑 들고 고향집에 나타났다. 그 모습을 본 아버지가 얼마나 황망했을까. 자초지종을 들은 아버지는 딱 두 마디 했다.

"너도 무슨 요량이 있었겠지. 우선 몸조리나 잘 하여라."

고향에서 몸을 추스른 다음 이병철은 서울에 올라가 하릴없이 시간을 보냈다. 다시 고향집으로 내려왔지만 집안일은 둘째형이 맡아 그가 끼어들 여지가 없었다. 대학은 졸업도 못 했고 집안에서는 역할이 없었

다. 허전한 마음을 달래려 고향 친구들과 어울려 노름에 빠졌다. 밤새 노름을 하다 새벽녘에 돌아오는 일이 되풀이되었다. 무위도식의 나날이었다.

그렇게 보낸 3년 세월이지만 한 가지 보람 있는 일을 했다. 1894년 노비제도가 폐지되었지만 농촌에는 여전히 그 잔재가 남아 있었다. 어릴 때는 노비제도에 대한 비판의식이 없었지만 대학 시절 톨스토이 저작을 읽고는 인도주의에 눈을 뜨게 되었다. 그는 아버지에게 노비들에게 자유를 주면 어떻겠냐고 말했고, 아버지는 쾌락했다.

나이 스물여섯. 이미 세 아이의 아버지였다. 어느 날 밤, 노름을 하다가 여느 때처럼 자정을 넘겨 집에 들어왔다. 세상 모르게 잠이 든 아이들의 천진스런 얼굴을 물끄러미 내려다보았다. 그때 불현듯 각성이 일었다.

"더 이상 이렇게 살아선 안 된다. 뭔가 의미 있는 일을 하자."

일제 관리가 되느냐, 사업을 하느냐. 사업을 하기로 결심하고 어디에서 할지를 조사했다. 가장 먼저 서울을 생각했다. 친구들이 있는 서울에서 하고 싶었지만 아버지로부터 물려받은 재산(연수 300석)으로는 어림도 없었다. 그 다음 후보지는 대구·부산·평양이었다. 세 도시 역시 주요 상권을 일본인이 장악한 상황에서 비집고 들어갈 틈이 없어 보였다.

고민 끝에 발견한 곳이 마산이었다. 농산물의 집산지인 마산은 도정(搗精) 능력이 턱없이 부족했다. 그는 동업자 두 사람과 함께 각각 1만 원씩을 출자해 북마산에 협동정미소를 열기로 한다. 정미소를 세우는 데 자본금 3만 원은 턱도 없었다. 그는 식산은행(한국산업은행의 전신) 마산지점에서 융자를 얻었다.

정미소를 운영하면서 그는 운수업에 뛰어들었다. 일본인이 운영하던 자동차회사를 인수해 트럭 20대의 운수회사를 시작했다. 운수 사업은 번창했다. 그는 정미소와 운수회사를 지배인에게 맡긴 채 남아도는

시간과 돈을 요정 나들이에 썼다. 그는 이번에는 다시 은행 대출을 받아 부동산 투자를 시작했다. 적당한 전답을 고르기만 하면 은행에서 척척 융자를 해줬다. 돈 벌기가 그렇게 쉬울 수가 없었다.

1937년 7월, 중일전쟁이 확산되자 어느 날 식산은행으로부터 일체의 대출을 중단한다는 통고가 날아들었다. 은행 빚으로 벌여놓은 사업은 결정타를 맞았다. 정미소, 운수회사, 토지를 팔아 부채를 청산할 수밖에 없었다. 그는 비로소 어린 시절 서당에서 배웠던 말의 의미를 깨달았다. "3리(利)가 있으면 반드시 3해(害)가 있다." "교만한 자 치고 망하지 않은 자 아직 없다."

은행 융자만 믿고 기고만장했던 스물일곱의 쓰라린 실패였다. 그는 사업 실패에서 중요한 교훈을 얻었다. 사업은 반드시 시기와 정세를 맞추어야 한다는 것! 이 바탕 위에서 그는 네 가지를 명심한다. "첫째 국내외 정세의 변동을 적확하게 통찰하고, 둘째 자기 능력과 그 한계를 냉철하게 판단해야 하고, 셋째 요행을 바라는 투기는 절대로 피해야 하며, 넷째 직관력의 연마를 중시하고 대세가 기울어 이미 실패라고 판단이 서면 깨끗이 미련을 버리고 차선의 길을 선택한다."《호암자전》

그를 다시 일어서게 한 것은 프로이센의 원수(元帥) 몰트케의 명언이었다. 와세다 대학에 다닐 때 읽은 것이다.

"나는 항상 청년의 실패를 흥미롭게 지켜본다. 청년의 실패야말로 그 자신의 성공의 척도다. 그는 실패를 어떻게 생각했는가, 그리고 어떻게 거기에 대처했는가. 낙담했는가, 물러섰는가, 아니면 더욱 용기를 얻어 전진했는가. 이것으로 그의 생애는 결정되는 것이다."

재출발을 위한 여행길에 올랐다. 세상이 어떻게 돌아가는지를 알아야 무슨 사업을 어떤 규모로 할지를 가늠할 수 있다. 서울·평양을 비롯해 베이징·상하이 등을 두루 둘러보았다. 2개월에 걸친 시장조사를

끝내고 그는 일상생활에 필요한 청과물, 건어물 등 잡화 무역을 하기로 결심한다.

1938년 3월 1일 '삼성상회(三星商會)'가 대구시 수동에 문을 연다. 이 삼성상회가 삼성그룹의 모체다. 프로야구 삼성 라이온스 연고지가 대구인 배경이다. 서문시장 근처에 250평 규모의 가게를 매입해 자본금 3만 원으로 삼성상회를 시작했다. 청과류, 건어물, 국수 같은 것을 만주와 중국에 수출하는 무역업이다.

그는 와세다 대학 친구 이순근을 지배인으로 영입한다. 이순근은 대학을 졸업하고 귀국했으나 좌익운동 경력으로 인해 일본 경찰의 관찰 대상이 되어 직장을 못 잡고 있었다. 그는 융자를 비롯한 중요한 문제를 제외하고 모든 경상적인 업무를 이순근에게 일임했다.

"의인물용(疑人勿用), 용인물의(用人勿疑). 의심이 가거든 사람을 쓰지 말라. 의심하면서 사람을 부리면 그 사람의 장점을 살릴 수 없다. 사람을 채용할 때는 신중을 기하고, 일단 채용했으면 대담하게 일을 맡겨라."《호암자전》

삼성상회의 옛모습

삼성상회 시절 터득한 이 인사철학은 그가 삼성그룹을 일군 후에도 경영철학의 한 기둥을 차지하게 된다. 삼성상회가 짧은 기간에 급성장할 수 있었던 데는 이순근의 역할이 컸다. 지배인과 사장의 관계는 6년이상 갔다. 하지만 이상주의자였던 이순근은 해방이 되자마자 좌익운동에 뛰어들었고, 월북을 선택한다.

삼성상회가 잘 돌아가자 이병철은 다시 양조업에 뛰어든다. 조선양조 역시 잘 굴러갔다. 그러자 고질병이 도졌다. 친구들, 양조업자들과 어울려 밤마다 요정을 순례했다.

호암을 느끼는 두 번째 여행지는 삼성상회가 있던 곳이다. 지하철 3호선 달성공원역에서 가깝다. 동대구역에서 지하철을 두 번 갈아타면 30여 분이 걸린다. 시내버스로는 836번 버스를 타고 수창초등학교 앞에서 내리면 된다.

1938년 삼성상회는 일본식 목조 건물이었다. 목조 건물이 시멘트 건물로 바뀌어 1997년 7월까지 그 자리에 있었다. 삼성상회가 있던 곳에는 현재 조명기구 회사인 '크레텍 책임' 본사 사옥이 들어서 있다. 대신 옛 목조 건물의 외형을 축쇄한 석조물을 세워놓았다. 그 옆에 삼성상회에서 시작된 삼성그룹의 역사를 기록한 작은 기념공원이 있다. 다행스러운 것은 '크레텍 책임'사에서 헐리기 직전의 옛 건물 사진을 찍어 마치 영화관의 광고 간판처럼 걸어놓았다는 사실이다.

호암은 책에서 삼성상회의 분위기에 대해서는 언급하지 않았다. 그러나 장남 이맹희는 삼성상회 안에서 가족들이 겪은 이야기를 회고록에 살짝 언급하고 있다. 호암은 아내와 아이들 맹희, 인희, 창

대구에서 양조업을 할 때의 이병철

옛 삼성상회의 축쇄
조형물

희, 숙희와 함께 공장 안의 한 방에서 생활했다.

"국수를 뽑으려면 소리는 물론이거니와 먼지도 날리고 밀가루도 날렸을 텐데 그 속에 방을 정하고 가족을 기거하게 했던 걸 생각하면 기업을 키우겠다는 열정이나 욕심은 대단하구나 싶은 생각을 하게 된다. (……) 그렇게 심하게 하지 않아도 우리 가족이 호의호식할 정도의 부는 축적되어 있던 상태였고, 그렇게 악착스레 하지 않더라도 기업은 조만간 성장하게 되어 있었는데 아버지는 우리 가족들을 어찌 그리 힘들게 했는지 모르겠다 싶은 생각도 들었다."《묻어둔 이야기》

이맹희는 책에서 어린 시절에는 아버지의 냉정함 때문에 상처를 받곤 했지만 어른이 되고서는 한 남자로서, 기업인으로서 아버지를 존경하게 되었다고 썼다.

제일제당과 한국비료

양조업은 돈을 버는 데는 아무런 문제가 없었다. 그러나 양조업이

과연 국가와 사회에 무엇을 기여할 수 있을까. 그런 점에서 회의가 들었다. 조선양조를 경영진에게 맡겨둔 채 서울에서 본격적인 무역업을 하기로 했다.

물자부족에 시달리는 국민생활에 필요한 사업이 무엇인가. 1948년 11월, 그는 종로 2가 영보빌딩 근처에 건물을 빌려 '삼성물산공사'라는 간판을 내걸었다. 사장을 포함해 사원은 20여 명. 홍콩, 싱가포르에 오징어와 한천(寒天) 등을 수출하고 면사, 잡화를 수입했다. 수입한 일용 잡화는 무섭게 팔려나갔다. 무역업이 막 궤도에 오른 시점에 6·25전쟁이 터졌다. 삼성물산공사는 공산당에 자산 일체를 몰수당하고 폭삭 망했다. "공산 치하에서 공산당의 온갖 약탈과 만행을 목격했고, 자유라곤 한 줌도 없는 암흑의 세계를 사무치게 경험했다."(《호암자전》)

압록강까지 진격했던 국군과 유엔군이 중공군의 개입으로 밀려 내려오자 정부는 이번에는 시민들에게 피난을 권했다. 같은 해 12월, 이병철은 남은 재산으로 가까스로 트럭 5대를 마련했다. 김생기 상무 등 사원들과 그 가족을 트럭 다섯 대에 빽빽이 싣고 사흘 만에 대구에 도착했다. 사원들은 각자의 연고를 찾아 흩어졌고, 그는 조선양조로 갔다. 그때 김재소 사장, 이창업 지배인, 김재명 공장장이 뜻밖의 소식을 전했다.

"사장님, 걱정하실 것 없습니다. 3억 원 가량의 비축이 있습니다. 이것으로 하고 싶은 사업을 다시 하시기 바랍니다."

목이 메었다. 전시상황에서 정직하게 경영을 해준 임직원에 감격했다. 자금 3억 원을 들고 그는 임시수도 부산으로 내려갔다. 부산에서 삼성의 재건을 서둘렀다. 1951년 초, 자본금 3억 원으로 삼성물산이 설립되었다.

삼성물산은 완제품을 수입해 국내에 판매하는 무역회사다. 그는 이

런 무역업에 한계를 느꼈다. 언제까지 생필품을 수입해 팔아야 하는지 회의가 들었다. 수입만 해서는 국가 경제의 자립이 요원하다. 수입을 대체할 수 있는 제조업을 해야 한다. 그렇다면 무엇을 할 것인가. 제당과 제지는 국내 생산이 전무했다. 그는 설탕 공장을 짓기로 결심한다. 회사명을 제일제당공업주식회사로 정했다. 부산 전포동에 공지 1,500평을 매입해 6개월 만에 공장이 완공되었다. 하루 생산량 25톤 규모의 최신식 공장이었다. 1953년 11월 5일, 마침내 순백의 정제당이 쏟아져 나왔다. 이날이 제일제당 창립기념일이다.

지금에 와서 보면, 설탕 생산이 뭐 대단한 일인가 싶겠지만 당시 상황에서는 엄청난 사건이었다. 당시 설탕은 수입 의존도 100퍼센트였다. 이러던 것이 1954년 51퍼센트로, 2년 후에는 7퍼센트까지 떨어졌다. 그는 자서전에서 이렇게 말한다.

"제일제당의 성공은 삼성이 근대적 생산자로서의 면모를 갖춘 첫걸음이었던 동시에, 상업자본을 탈피하여 산업자본으로 전환한 한국 최초의 선구자본이라고 할 수 있을 것이다."

부산 피난 시절, 삼성
물산 임직원들과. 왼쪽
끝이 이병철 회장

1966년, 한국비료 공장 준공을 눈앞에 둔 시점이었다. 삼성이 밀수를 했다는 신문 기사들이 터져나왔다. 여론이 악화되었고, 그는 한국비료의 국가 헌납을 선언하기에 이르렀다.

'한국비료 밀수사건'의 진실은 이것이다. 그해 봄 보세창고에 있던 'OSTA'라는 약품을 어떤 직원이 정부의 허가 없이 시중에 매각하여 문제가 되는 사건이 발생했다. 삼성이 과오를 인정하고 벌금을 무는 선에서 사건은 일단락되었다. 그런데 언론에서 다시 이 사건을 문제삼았고, 급기야 국회에서까지 이 문제가 거론되었다. 검찰은 일사부재리의 원칙을 위배하며 수사를 했고 차남 창희와 삼성 직원들이 구속되었다. 이병철은 삼성이 강제수사를 받게 된 데에는 일부 정치인의 공작이 있었다고 자서전에 썼다.

갖은 우여곡절 끝에 1967년 4월, 한국비료 준공식이 열렸다. 세계 최대의 비료공장이 탄생한 것이다.

그는 준공식을 마치고 도쿄로 갔다. 제국호텔에서 성대한 축하연을 열었다. 한국비료 건설에 협력해준 일본 측 인사들에게 감사를 표하는 자리였다. 한국비료 건설에는 미쓰이물산, IHI중공업, 코베제강 등 일본의 기계 제작사 160개사가 참여했다. 한국비료는 준공되었지만 '한비사건'은 그의 인생에서 쓰라린 기억으로 남았다.

이병철과 어린 시절의 이건희

호암을 느끼는 다음 여행지인 제국호텔로 간다. 도쿄 지하철 히비야역에서 내린다. A13 출구로 나가 작은 횡단보도를 건너면 제국호텔 정문이다. 공항에서 직행한 듯한 승합차들이 줄지어 선 채 손님들

이 내리고 있었다.

정문으로 들어간다. 직사각형 기둥들로 둘러싸인 메인 로비 중앙 천장에 황금색 장미 샹들리에가 은은한 빛을 발산하고 있었다. 샹들리에 아래에는 사쿠라가 거대한 화분에 꽂혀 화사한 봄빛을 뿜어낸다. 사쿠라 화분 아래서 기모노를 입은 여성들이 활짝 웃으며 사진을 찍고 있는 게 보였다.

메인 로비 왼쪽은 랑데부 라운지다. 로비와 라운지의 경계선에는 푹신한 소파를 여러 개 놓았다. 사람들이 소파에서 휴식을 취하고 있었다. 나는 소파에 앉아 황금 장미 샹들리에, 직사각형 기둥, 기모노 여인 등을 보면서 제국호텔의 역사를 떠올렸다.

지금 내가 앉아 있는 제국호텔은 1967년에 세워진 호텔이다. 제국호텔은 메이지 정부 시절인 1890년 근대 국가 일본의 영빈관으로 문을 열었다. 스위트룸 10개를 포함해 객실 60개 규모였다. 귀빈 방문이 늘면

제국호텔 전경

제국호텔 로비

서 호텔 신축이 필요해졌다.

일본 정부와 호텔 측은 세계 최고의 건축가들을 후보군으로 놓고 누구에게 설계를 의뢰할지를 다방면으로 검토했다. 그때 낙점된 사람이 미국의 건축가 프랭크 로이드 라이트다. 천황은 대표단을 라이트에게 파견해 정중하게 설계를 의뢰했다. 이미 일본 미술에 매료되어 있던 라이트는 설계 의뢰를 수락했다. 라이트는 도쿄에 장기 체류하면서 호텔을 설계한다. 라이트가 설계한 제국호텔은 1923년 6월에 세상에 태어나게 된다.

얼마 뒤인 9월 1일, 관동대지진이 일어나 도쿄 전역이 폐허가 되었다. 하지만 제국호텔은 벽돌 한 장 떨어지지 않았다. 이 사실은 입에서 입으로 소문이 퍼져 삽시간에 일본 전역에 알려졌다.

제국호텔은 "동양의 진주"라는 별명을 얻으며 세계에 그 명성이 퍼져나갔다. 세계적 명사들이 제국호텔을 찾았다. 홈런왕 베이브 루스, 찰리 채플린, 에바 가드너, 헬렌 켈러, 마릴린 먼로, 조 디마지오, 보브

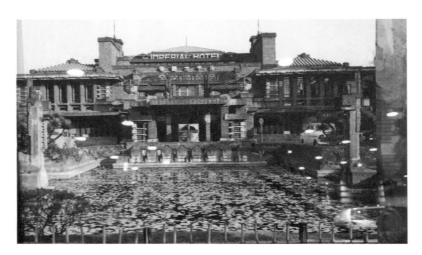

프랭크 로이드 라이트의
제국호텔 전경

호프, 리처드 닉슨 등이 제국호텔에 투숙했다. 1964년 도쿄 올림픽 기간 중 중요한 축하만찬 행사가 거의 다 제국호텔에서 치러졌다. 이런 제국호텔도 40년이 지나자 낡고 비좁아 신축 확장이 필요해졌다. 그렇게 해서 현재의 호텔이 1967년 새로 문을 열었다. 이병철은 라이트의 제국호텔부터 현재의 제국호텔까지 직접 체험한 몇 안 되는 한국 사람이다. 제국호텔은 로비 한 쪽 공간에 벽돌, 의자 등 라이트 호텔의 흔적들을 전시해놓았다.

라운지 랑데부에 들어가 차를 한 잔 마시기로 한다. 애플티를 주문한다. 옆자리에는 기모노를 입은 중년 여성 네 명이 수다의 향연을 벌이고 있었다. 애플티를 음미하며 역시 이 라운지를 자주 이용했을 이병철을 생각했다. 그는 어떤 자리를 좋아했고, 어떤 음료를 즐겨 마셨을까.

그가 도쿄에 올 때마다 가장 즐겨 찾은 곳이 제국호텔이고, 그 다음은 오쿠라 호텔이다. 라운지에서 담소를 나누고 있는 서양인과 일본인들을 둘러보다가 문득 이런 생각이 스쳤다.

그는 1910년대에 태어난 한국인 중에서 일본 유학을 필두로 유럽과

미국을 여행하며 최고(最高)와 최상(最上)을 경험한 사람이다. 누구라도 이 정도 되면 안목이 높아질 수밖에 없다. 그런데 그는 어린 시절 중국 고전을 접했고 젊은 시절 방황도 했던 사람이다. 어렸을 때 맛있는 음식을 먹어본 사람이 미식가가 되는 것처럼 최고를 경험하지 않으면 최고를 알 수도 없고, 최고를 추구하기도 힘들다. 그를 생전에 만나본 사람들의 이야기를 종합하면, 그는 무엇이든 최고를 좋아했다. 그가 삼성호의 선장으로 세계 초일류를 향해 멈추지 않은 항해를 한 것은 일찍이 여러 선진국에서 경험한 '최고'의 축적이 바탕이 되지 않았을까.

1972년 가을, 그는 박정희 대통령으로부터 뜻밖의 청을 받는다.

"서울 장충동에 있는 영빈관을 인수하여 국빈이 투숙할 수 있고 국제회의를 개최할 수 있는 호텔을 세워주었으면 좋겠습니다."

당시 서울에는 한국을 대표할 만한 호텔이 없었다. 조선호텔은 규모가 작았고, 워커힐 호텔은 시내 중심에서 너무 멀었다. 이병철은 도쿄의 제국호텔과 오쿠라 호텔을 비롯해 세계의 최고급 호텔을 경험해 한국을 대표하는 초일류 호텔의 의미를 누구보다 잘 알고 있었다.

제국호텔이냐, 오쿠라 호텔이냐. 그는 오쿠라 호텔을 벤치마킹하기로 했다. 호텔 로비에 들어서면 일본 헤이안시대의 역사적 분위기가 물씬 풍기는 오쿠라 호텔을 선택했다.

그는 오쿠라 호텔의 노다 회장을 만나 제휴를 요청했다. 노다 회장은 한국의 여러 호텔로부터 제휴 요청을 받아왔지만 거절해오던 참이었다. 노다 회장은 이병철을 전폭적으로 돕기로 약속했다.

이병철은 호텔 이름을 '신라'로 정했다. 천년 동안 찬란한 문화를 꽃피웠던 신라시대의 품위와 향기를 호텔에 재현하고 싶었다. 1973년 기공식을 했지만 다음해 오일쇼크가 터져 공사가 일시적으로 중단되기도 했다. 그는 신라의 꽃격자무늬, 일월장생도·봉황도·봉덕사 범종 문양,

신라호텔 전경

신라왕 금대(金帶)의 금구(金具) 모양 등을 로비·라운지·객실에 입혔다. 신라의 전통미를 최대한 재현하고자 했다(신라호텔은 1979년 개관한다).

"기업은 사람이다"

우리는 《도쿄가 사랑한 천재들》에서 토요타 자동차 창업자 토요다 기이치로를 만났다. 기이치로의 생애를 되밟아가면서 자연스럽게 아버지 사키치를 알게 되었다. 토요타 자동차가 몇 번의 위기를 극복하고 세계 초일류 기업으로 우뚝 선 데에는 창업자의 철학과 정신이 면면히 흐르고 있기 때문이다.

이 지점에서 우리는 이병철의 경영철학과 경영기법이 궁금해진다. 그가 어떤 경영철학을 삼성에 심어놓았기에 1960년대 대표 기업이 이건희를 거쳐 세계 초일류 글로벌 기업으로 성장할 수 있었을까. 그의 손자와 손녀가 경영하는 CJ도 마찬가지다. 어떤 기업이 지속가능하려

신라호텔 로비

면 임직원들이 창업자의 경영철학을 공유해야 한다. 그는 자서전에서 이렇게 말한다.

"기업 경영의 근간은 처음부터 책임경영제에 있었다. 20대 중반 마산에서의 정미·운수업 이래 규모를 불문하고 모든 것을 전권위임하는 경영 체제를 일관되게 채택했다. 나는 구체적인 작업 또는 서류 결재를 하거나 수표를 떼거나 하는 경영 실무를 한 일은 전혀 없다. (……) 각사 사장에게 회사 경영을 분담시키고, 비서실이 그룹의 중추로서 기획 조정을 하는 운영 체제이기 때문에 나는 경영, 운영의 원칙과 인사의 대본(大本)만을 맡아왔다. 삼성이라는 기업그룹의 창업이념, 그에 근거한 기업경영의 원칙, 이것을 이어갈 인재의 발굴, 이것만을 맡아왔다."

삼성은 최초를 기록하는 것이 수두룩하다. 그는 1957년에 공개채용, 사원연수제, 인사고과제, 어학검정고시제를 국내 최초로 도입했다. 다시 자서전에서 호암의 말을 들어보자.

"인재 제일은 나의 신조이며, 인사정책은 언제나 삼성의 경영정책 중

에서 최우선의 위치를 차지한다. 사원교육을 중시하고, 용인자연농원 안에 1,000명을 일시에 수용할 수 있는 세계적인 대형 연수시설을 만든 것도 이 때문이다."

그는 1980년 7월, 전경련 강연을 통해 인재 제일의 가치를 재차 역설했다.

"기업은 사람이다. 기업은 문자 그대로 업을 기획하는 것인데 세상의 많은 이들은 사람이 기업을 경영한다는 이 소박한 원리를 잊고 있는 것 같다. 돈이 돈을 번다는 말이 널리 퍼져 있지만, 돈을 버는 것은 돈이나 권력이 아니라 사람인 것이다. 나는 일생의 80퍼센트를 인재를 모으고 육성하는 데 보냈다. 삼성의 발전도 그런 인재를 많이 기용한 결과인 것이다."

인생에서 위대한 성취를 이뤄낸 사람의 공통점 중 하나는 존경하는 역사적 인물을 가슴에 품고 있다는 사실이다. 그 인물처럼 살고 싶다는 꿈이 사람을 가슴 뛰게 하고 현실에 안주하지 않고 도전하게 만든

1978년 8월 회의를 주재하는 이병철 회장. 왼쪽에 이건희 당시 중앙일보 이사가 보인다.

다. 그를 감동시킨 역사상 인물은 누구일까. 신라의 '장보고'다. 다시 자서전을 읽어본다.

"그는 1,000년 전 해상 무역로를 개척하여 중국이나 일본은 말할 것도 없이, 멀리 동지나해 깊숙이까지 그 세력을 뻗치면서 상권을 독점하고 있었다. 동아시아 일대를 누비는 절대적인 힘의 무역상이자 호상(豪商)이었다. 중국의 사서나 일본의 고서에도 장보고는 그 위명(威名)을 남겼는데, 우리 사회는 까마득히 잊고 있다. 흔한 정치가나 장군의 동상은 있어도 그의 동상은 하나 없다."

장보고에 대한 평가에서 그의 꿈과 비전이 드러난다. 한국을 대표하는 호텔 이름을 신라로 지은 배경에도 고개가 끄덕여진다. 그는 이를 사농공상의 유교적 계급질서에 대한 비판으로 확대한다.

"이것은 비단 장보고의 일만은 아니다. 우리나라에는 '사(士)의 역사'는 있어도 '농공상(農工商)의 역사'는 없다. 말하자면 농공상의 역할은 천시받고 있는 것이다. 수많은 사람과 자금과 자재를 동원해서 사회가 필요로 하는 상품이나 서비스를 생산 공급하고 국민에게 일자리와 소득을 제공하며, 나라의 재정을 뒷받침하고 사회의 생활환경과 문화시설을 끊임없이 개선시켜주는 기업이나 그것을 이끌어가는 기업가를 단지 돈벌이의 관점에서만 보는 사고방식으로는 국가가 발전할 수 없다."

반도체에 승부 걸다

1982년 3월, 이병철은 미국을 방문한다. 오랜만의 미국 여행이었다. 그는 4월에 보스턴 대학에서 명예경영학 박사학위를 받기로 되어 있었다. 동양인으로는 혼다 자동차 창업자 혼다 소이치로에 이어 두 번째

로 받는 명예경영학 박사학위였다.

서부에서 동부까지 두루 여행하면서 그는 한계상황에 직면한 미국 산업의 현실을 체험했다. 미국이 일본의 철강과 자동차에 밀려 경쟁력을 상실해가고 있는 현장을 목격했다. 또한 미국의 기술과 설비를 도입해 양산을 시작한 일본 반도체에 미국 시장이 흔들리고 있는 것도 확인했다. 그는 깊은 고민에 빠졌다. 21세기 삼성은 어떤 길을 걸어야 하나.

사실 이런 고민은 1980년 봄부터 시작되었다. 도쿄에 머물고 있을 때 그는 이바나(稲葉秀三) 박사와 만나 일본 산업의 방향 전환 배경을 들었다. 당시 이바나 박사는 요시다 시게루 수상 아래서 일본의 경제 계획을 입안하는 중책을 맡고 있었다. 이바나 박사는 일본 산업이 살 길을 이렇게 설명했다. 다시 《호암자전》을 펼쳐본다.

"일본은 반도체·컴퓨터·신소재·광통신·유전공학·우주·해양공학 등 자원 절약형에다 부가가치가 높은 첨단기술 분야에의 전환을 도모하고 있으며, 특히 반도체 및 그 주변의 기계공업에 치중해왔다. 정부도 이를 적극 뒷받침하여 전략산업으로 육성했다. 그 결과 수출은

미국 보스턴대에서 명예 경영학 박사학위를 받는 이병철 회장

획기적으로 늘고 외화 수입은 급증했다. 일본의 살 길은 경박단소(輕薄短小)의 첨단기술에 달려 있다."

이병철은 미국 기업들의 생산 현장을 살펴보고 최고 경영자들과 대화를 나누면서 첨단산업으로의 전환이 시급하다는 것을 자각했다. 중화학공업 건설로 기간산업의 기반을 조성했으니 이제는 그것을 발판으로 첨단산업에 뛰어들 때가 되었다고 판단했다. 그것은 반도체였다. 당시 세계 반도체 시장은 미국과 일본이 양분하고 있었다. 뒤늦게 뛰어들어 미국·일본과 경쟁해서 과연 살아남을 수 있을까.

시작한다면 최고급 인재는 어떻게 확보할 것인가. 서울에서 한 시간 거리에 있어야 세계적인 두뇌들을 유치할 수 있는데, 어디서 그런 넓은 부지를 구할 수 있을 것인가. 그는 국내외 전문가들을 만나 의견을 들었고, 관련 자료를 수집했다. 가능성이 전혀 없는 것은 아니었다. 정부의 정책적 뒷받침만 있으면 도전해볼 만했다.

그는 삼성 본관 28층에서 사장단 회의를 소집했다. 왼쪽에 홍진기 중앙일보사 회장, 오른쪽에 이건희 삼성그룹 부회장이 앉았다. 그 옆으로 각사 사장들이, 맨 끝자리에 비서실 조태훈 팀장이 앉았다.

그는 앉은 순서대로 사장을 한 사람씩 호명하며 의견을 물었다. "반도체 사업을 해야 하는가 하지 말아야 하는가, 왜 그렇게 생각하는가?" 사장단 3분의 2 이상이 반대 의견을 개진했다. 워낙 위험성이 커서 자칫 삼성그룹의 존립 자체가 어려워질 수 있다는 것이 주된 반대 이유였다. 사장단 회의에서 이런 결론이 나오면 아무리 오너 회장이라도 밀어붙이기가 쉽지 않다.

1983년 2월 8일, 그는 도쿄 오쿠라 호텔에서 반도체 사업에 투자하기로 선언했다. '이병철의 도쿄 선언'이다. 그가 사활이 달린 반도체 사업에 뛰어들기로 결심한 데에는 이건희 부회장의 역할이 컸다.

'도쿄 선언'은 한국 경제의 결정적인 순간들에 포함된다. 《동아일보》는 2019년 '한국 기업 100년, 퀀텀 점프의 순간들'에 '도쿄 선언'을 1위로 선정했다. 참고로 2위는 1973년 포항제철이 첫 쇳물을 배출하는 장면, 3위는 1976년 한국 최초의 독자 개발 승용차 '포니'의 탄생 순이다.

이병철과 선우 휘 대담

1983년 12월 초 이병철은 생애를 통틀어 최장 시간 인터뷰에 응한다. 《월간조선》 1984년 신년호 이병철-선우 휘 특별대담이 신라호텔 귀빈실에서 이뤄졌다. 선우 휘는 소설가 겸 언론인이다. 두 사람의 대담을 녹음해 기사체로 정리한 사람은 조갑제 기자. 중식으로 점심식사를 하고 나서 두 사람은 귀빈실 응접실로 자리를 옮겨 본격적인 대담을 진행했다.

23페이지 분량의 인터뷰 기사는 읽는 재미가 쏠쏠하다. 인간 이병철의 실체가 잡히는 듯하다. 3년 뒤에 출간되는 《호암자전》의 축쇄본 같다. 조갑제 기자가 이병철 특유의 말투를 그대로 살려 정리했기 때문이다. 경상남도 산골 의령 사투리가 툭툭 튀어나오는 게 그가 실제로 눈앞에서 이야기하는 것 같다.

"재미있게 살기 위해 사업을 했제, 암만." "인구는 많제, 자원은 없제." "노력이 절대 필요할 깁니다." "요리 따신데." "맹글지요." "있십니다."

이 대담 기사는 호암의 솔직하고 인간적인 면모가 그대로 드러난다는 데서 의미가 크다.

천재는 호기심으로 똘똘 뭉친 사람이다. 남들이 하지 않는 새로운 것을 찾아 하는 데서 사는 재미를 느끼는 사람이다. 천재들은 반복적인 일을 가장 싫어한다. 이병철의 말을 들어본다.

"저는 새로 사업을 시작할 때는 정말 재미가 나고 아주 적극적으로 열의를 쏟습니다. 뭘 새로 창조한다는 것이 그렇게 재미있을 수가 없어요. 제가 지금 새로 하고 있는 반도체 사업 같은 것이 그런데 아마 본능적으로 그런 같제, 암만. 그런데 만들어놓은 회사에서 뭐가 잘 안 된다, 나한테 그 책임이 돌아온다든지 하면, 마아 짜증이 납니다."

이 말에 이병철의 모든 게 함축되어 있다. 그가 어떻게 수많은 위험을 무릅쓰고 새로운 분야에 도전해 기업을 세웠는지가 다 설명이 된다. 이 세상의 모든 발견과 창조의 원천은 호기심이다. 새로운 것에 대한 호기심만큼 사람을 신명나게 하는 것은 없다.

대담 기사에서 눈길을 끄는 또 다른 대목은 삼성의 인재교육에 관한 내용이다. 선우 휘가 묻는다.

"삼성에서 하고 있는 교육은 지금 어느 정도 되고 있습니까?"

"세계에서 제일 철저할 깁니다, 이거는. 사원 전체에 비해서 교육에 쓰이는 시설의 평수가 일본의 배, 미국의 3배, 구라파의 4배나 됩니다. 그리고 훈련 비용이 또 일본의 배나 됩니다. 미국의 3배, 구라파의 4배. 왜 그러냐, 이유가 있습니다. 회사에 들어오면, 지 자신을 그대로 두면 교육이 안 됩니다. 비틀거려서 안 되고, 도덕 교육도 안 되고, 또 회사 역사가 짧아서. 일본 같은 데 가보면 선배 사원이 있어서 뒤에 들어온 사람을 아르키는데……. 또 교육을 시킬 수 있는 실력도 모자란다, 이 겁니다. 그래서 시작한 것 아닙니까."

호암의 취미생활

내가 지금까지 연구한 천재 49명은 몇 가지 공통점이 있다. 그 중 하나는 성취를 위해 한결같은 리듬을 유지해왔다는 사실이다. 요즘 유행

하는 말로 '루틴'을 유지하는 사람들이다. 천재들은 그 루틴 속에서 누구보다 자신의 일에 충실하고 집중하는 사람이다.

기업가 이병철의 24시간을 들여다보자. 그는 밤 10시 취침과 아침 6시 기상을 수십 년 간 지켰다. 잠자리에 드는 시간은 저녁 약속이 있건 없건 밤 10시에서 늦어도 5분을 넘기지 않았다. 특별한 저녁 약속이 없을 때는 밤 8시와 아침 6시에 목욕을 했다. 41도 온탕과 16도 냉탕에 들어가 냉온탕을 번갈아 했다. 감기가 들었을 때도 거르지 않았다. 밤에 목욕을 하면 하루의 피로가 풀리고 숙면에 도움을 준다. 이른 아침 목욕을 하면 기분이 상쾌해진다. 정신이 맑아지면 책상에 앉아 그날 할 일을 메모했다. 10~15가지가 순식간에 떠오른다. 여기에 어제의 메모를 보충한다.

그는 메모광이었다. 그의 메모 습관에 대해서는 딸 이명희(신세계그룹 회장)의 글에 잘 나타난다. "아버지는 지독한 메모광이었다. 그러다 보니 자연스레 나도 메모하는 습관을 배우게 됐고 형제들 중 가장 많은 수첩을 갖게 됐다."

식사 시간도 일정했다. 길어야 30분 정도 차이가 났다. 한식일 경우 죽(흰죽, 콩죽, 잣죽), 김, 생선구이, 콩자반이 식탁에 올라왔다. 양식은 토스트, 커피, 과일을 먹었다.

그는 일 주일에 나흘을 출근했다. 깨어 있는 16시간 동안에는 오로지 사업에만 몰두했다. 허투루 시간을 보내는 일이 없었다. 한번 잠자리에 들면 깊이 잠들었다. 1976년 위암 수술을 받고 나서는 일 주일에 이틀만 출근했다.

그는 외모처럼 성격도 깔끔했고 모든 게 정확하고 빈틈이 없었다. 부인 박두을 여사는 1986년 딱 한 번 인터뷰를 했는데, 여기서 남편 이병철의 깔끔한 성격과 관련해 이렇게 말했다.

"아침에 새 옷을 입고 나가더라도 오후에 집에 잠깐 들어왔다 나갈 때에는 반드시 또 다른 새 옷으로 갈아입고 나가셨다. 옷도 깔끔하게 입고 다녀서 거의 먼지도 없을 정도였지만 늘 새 옷을 입어야 외출을 하곤 했다."

그의 취미생활 중 최고는 단연 골프다. 골프 티업 시간도 일정했다. 오전 11시 티업. 골프를 빼놓고는 기업가 이병철, 인간 이병철이 설명되지 않는다. 그는 일 주일에 2~3일은 반드시 골프를 쳤다. 일본 경단련 회장을 비롯해 일본의 경제계 인사들과 친분을 두텁게 한 것도 골프였다. 사업을 구상하고 결단을 내린 것도 라운딩을 하면서였다. 한창 때의 핸디는 13. 홀인원은 세 번 기록했다. 자연스럽게 골프 클럽 수집에도 관심이 많아 수집한 골프채만 한때 500여 개를 넘었다. 120년도 넘은 골동품 골프채도 수집했다.

그의 평생 골프 친구는 교보생명 창업자 신용호와 을유문화사 정진숙 회장이었다. 1981년 교보문고가 문을 열던 날 그는 신용호 회장 옆에서 테이프 커팅을 하며 활짝 웃었다. 도쿄에 갈 때마다 기노쿠니야 서

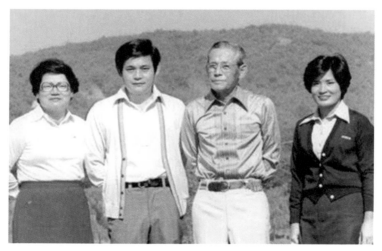

이병철 회장의 가족사진. 왼쪽부터 인희, 건희, 이 회장, 명희

점을 부러워했던 그였기에 교보문고의 탄생에 감격할 수밖에 없었다.

　그는 펜이나 연필보다 붓을 먼저 잡은 사람이다. 어려서 아버지로부터 붓글씨 쓰는 법을 먼저 배웠다. 그는 만년인 70대에 태평로 삼성본관 28층 집무실에서 서예로 망중한을 보내곤 했다. 자서전에서 서예의 매력을 이렇게 묘사한다.

　"먹을 갈고 붓을 잡으면 온 정신이 붓 끝에 집중되고 숙연해진다. (……) 특별한 서체도 아닌 어중간한 서체이지만, 무심히 그은 1획, 1점의 운필(運筆)이 마음에 들 때의 희열이란 이루 형언할 수 없다. (……) 내가 아무리 정진 노력을 한들, 남에게 자랑할 만한 글씨를 쓸 수 있을 리 없다. 다만 스스로 마음을 바로잡기 위하여 글씨를 쓸 따름이다."

　훌륭한 업적을 남긴 사람들을 보면 누구나 애지중지하는 책이 있다. 머리맡에 자리끼처럼 두고 수시로 읽는 책. 호암에게 그런 책이《논어》다. 그는 거리낌없이 말한다.

　"'나'라는 인간을 형성하는 데 가장 큰 영향을 미친 책이 바로 이《논

삼성본관 집무실에서
서예에 몰두하고 있는
이병철 회장

어》이다. 나의 생각이나 생활이 《논어》의 세계에서 벗어나지 못한다
고 하더라도 오히려 만족한다. 《논어》에는 내적 규범이 담겨 있다. 간
결한 말 속에 사상과 체험이 응축되어 있어, 인간이 사회인으로 살아가
는 데 불가결한 마음가짐을 알려준다. 법률과 대극의 위치에 있는 것이
《논어》다."

그는 경영에 관한 책에는 흥미를 느껴본 적이 별로 없다. 지엽적인
경영 기술 이야기보다 그 저류에 흐르는 인간의 마음가짐에 관한 책에
더 많은 관심을 가져왔다. 인간 형성의 과정을 보여주는 전기류에 흥미
를 느꼈다.

호암미술관에서

큰 부자가 되면 좋은 점이 몇 가지 있다. 그 중 하나는 갖고 싶은 귀
한 것을 수집할 수 있다는 점이다. 그는 평생에 걸쳐 여러 가지 물품을
수집해왔다. 미술품, 골프채, 만년필, 파이프와 같은 것들이다. 만년필
은 몽블랑이 아닌 워터맨을 좋아했다.

우리가 주목할 것은 미술품 수집이다. 미술품 수집은 재력이 뒷받침
되어야 한다. 물론 재력이 있다고 누구나 할 수 있는 것도 아니다. 여기
에는 중요한 전제조건이 하나 있다. 최고를 알아보고 감상할 줄 아는
안목이다. 예술적 심미안이 있는 사람만이 미술품에 투자할 수 있다.

뉴욕 구겐하임 미술관은 철강 재벌 솔로몬 구겐하임이 일생 동안 수
집한 미술품을 전시하기 위해 세운 공간이다. 도쿄 우에노 공원에 있는
국립서양미술관은 기업가 마쓰카타 고지로의 개인 컬렉션을 바탕으로
꾸민 미술관이다. 서울 성북동의 간송미술관은 간송 전형필이 일생을
걸고 지켜낸 민족 문화재를 전시한 공간이다.

호암미술관에서 아끼던
국보 제133호 청자진사연
화문표형주자를 감상하고
있는 이병철

　이병철이 미술품 수집에 눈을 뜬 것은 서른세 살 때로 거슬러 올라
간다. 1943년, 대구에서 삼성상회를 열고 양조업을 하던 시기였다.

　그는 어린 시절 경남 의령 고향집에서 조부와 선친으로부터 서예를
배웠다. 서예에서 싹튼 미학적 관심은 자연스럽게 민화·불화와 같은
회화로 옮겨갔다. 이것은 다시 신라 토기·조선 백자·고려 청자와 같
은 자기류로 발전했고, 이어 불상과 금동상에 빠져들었다. 평면 예술
에서 시작해 입체 예술로 서서히 옮겨간 것이다.

　그는 40년 가까이 미술품을 수집했다. 그 미술품들이 한데 전시되어
있는 공간이 1982년 개관한 용인 에버랜드 호암미술관이다. 자연 속에
한옥으로 지어진 미술관이다. 미술관은 전통 정원인 희원(熙園)이 품안
에 감싸고 있는 모양새를 하고 있다. 호암미술관으로 들어가는 것은
전통 정원을 음미하는 것으로 출발한다. 희원으로 향하는 첫 번째 관
문은 보화문이다. 이곳을 지나면 너른 정원인 매림이 펼쳐진다. 봄, 여
름, 가을 꽃이 피고 열매가 달리는 과실수들이 보인다. 곳곳에 심심찮
게 서 있는 벅수들이 눈길을 끈다. 문인석, 무인석, 동자석처럼 생긴 벅
수들은 오가는 사람을 보면서 자기들끼리 뭐라고 말하는 것 같다.

　이곳을 지나면 정자 관음정이 서 있다. 관음정 앞에는 작은 동산인

소원이 있고, 이곳을 지나면 법연지(法蓮池)다. 연못 이름에서 알 수 있는 것처럼 네모난 연못에 연(蓮)을 심었다. 여름날 바람이 불면 연잎 군락이 녹색 파도로 출렁인다. 법연지 앞에 정자 호암정이 있다. 이곳에서 법연지와 그 주변을 한눈에 조망할 수 있다.

호암정을 둘러보고 다음 목표인 호암미술관으로 향한다. 미술관에 가려면 언덕길의 돌계단을 올라가야 한다. 이끼 낀 석축을 끼고 계단을 오르다 보면 그가 조경에 얼마나 시간과 공을 들였는지를 실감하게 된다. 너른 잔디밭인 양대가 보인다. 여름철에 국악 공연이나 야외 전시회가 열리는 공간이다. 호암미술관은 양대를 내려다본다. 사실 여기까지만 봐도 입장료(4,000원)가 너무 저렴하다는 생각이 든다.

호암미술관을 정면에서 보면, 어디서 본 듯한 기시감을 준다. 그렇다. 불국사의 외관을 모방했다. 불국사 백운교의 축소판이다. 불국사 백운교는 걸어볼 수 없지만 미술관의 백운교는 걸어볼 수 있다. 호암미술관 1층은 목가구를 비롯한 기획전시실, 2층은 불교미술·도자기 ·고

호암미술관과 양대

서화·서예 작품이 상설 전시중이다. 이중섭, 유영국, 박서보, 이종영과 같은 대표적인 작가들의 작품이 소장되어 있다.

호암미술관 소장품 중에는 고려 불화도 눈여겨볼 만하다. 아미타삼존도와 지장보살도. 고려 불화 두 점은 그가 일본에서 경매를 통해 구입했지만 일본의 반대로 미국을 경유해 들어오는 곡절을 겪었다.

미술관을 한번 둘러보고 2층 창문에서 정원을 내려다본다. 희원이 한눈에 들어온다. 그때 퍼뜩 이런 생각이 스쳤다. 보화문부터 양대까지의 정원과 조경이 미술품 감상을 위한 일종의 마음의 준비, 교향곡의 서곡 같았다.

서울 한남동 삼성미술관 리움에 가본 사람은 미술품의 수준과 규모에 감탄한다. 민간이 운영하는 사립미술관에 국보 36점, 보물 96점을 소장하고 있다. 국보 숫자만 따지만 경주국립박물관보다도 많다. 리움에는 전통 미술품 외에도 세계적인 현대 미술품들이 수두룩하다. 리움미술관 소장품은 대부분 이건희 회장과 부인 홍라희 씨가 수집한 것들이다. 용인 호암미술관을 보고 리움에 오면 비로소 고개가 끄덕여진

다. 이 회장이 부친의 안목을 그대로 이어받았음을 알 수 있다. 이병철 가문의 미술관이라는 뜻의 리움(Leeum)은 적절한 이름이다.

호암의 한옥 사랑

이병철은 '붓' 세대이다. 그리고 '한옥' 세대이다. 그는 한옥을 사랑했다. 어린 시절을 보낸 의령 고향집과 그 동네를 둘러보면 그의 뇌리 속에 한옥의 건축미가 어떻게 각인되었을까를 미뤄 짐작하고도 남는다. 서울 장충동 신라호텔은 입구와 로비 부분이 한옥이다. 그렇기 때문에 로비에 들어서면 천장이 사선으로 기울어져 있어 조금은 답답하다는 느낌을 주기도 한다. 결혼식 장소로 이용되곤 하는, 별채인 영빈관 역시 한옥이다.

한옥 사랑의 첫 번째 결실은 용인 에버랜드에 세운 한옥이다. 이 한옥은 1970년대 말부터 한동안 삼성의 영빈관으로 사용되었다. 1978년 프랑스의 패션디자이너 피에르 가르뎅이 한국에 왔을 때 이건희 부회장은 이곳으로 피에르 가르뎅 부부를 초청해 환영만찬을 베풀었다. 문제는 서울에서 너무 멀다는 점이다.

이병철은 자서전에 한옥의 건축미에 대해 이렇게 썼다.

"살아 있는 듯 숨 쉬는 목재가 잘 배합되고, 직선과 곡선이 융합·조화된 우리 한옥은 실로 독창적인 운치를 지니고 있다. 세계 어느 나라의 전통 있는 건축물에 비해도 추호의 손색이 없다."

서울의 전통적인 부촌은 성북동, 한남동, 장충동, 평창동, 청운동이다. 이들 부촌은 모두 산을 끼고 있다는 공통점이 있다. 이 중에서는 장충동이 상대적으로 산에서 조금 떨어져 있다. 평창동과 청운동을 제외하고 이들 부촌에는 외국 대사관과 대사관저가 몰려 있다.

이병철은 6·25전쟁이 끝나던 1953년부터 오랜 세월 장충동 2층 양옥집에 살았다. 이건희 회장은 서울사대부중·고에 다닐 때 가까운 친구들을 장충동 집으로 초청하곤 했다. 그 중 한 명이 고 조태훈 건국대 경영학과 교수다. 조태훈 교수는 2018년 1월《주간조선》에 기고한 글에서 '장충동 건희네 집 이야기'를 짧게 언급했다.

학교가 끝나면 장충동 건희 집에 자주 놀러도 갔다. 처음 갔을 때 희한한 것을 보았다. 2층에 있는 건희 방으로 올라가기 위해 1층 복도를 지나가는데 거실 한가운데에 초록색 융단으로 윗부분을 감싼 아주 큰 탁자 같은 게 놓여 있었다. 호기심이 발동하여 도대체 저것이 무엇을 하는 책상이냐고 물었다. 아버님이 치시는 당구대라고 했다. 당구대로 무엇을 하는지 전혀 상상이 되지 않았다. 어디서도 볼 수 없던 진기한 명품에 혼이 빠져 땅거미가 짙어져 와도 집에 갈 생각조차 나지 않을 지경이었다. (……) 서울사대부고 시절에는 난생 처음 축음기를 듣게 해준 친구가 건희였다. 여가수 마할리아 잭슨의 LP판을 틀어주면서 설명도 해줬다. 백인의 독무대였던 카네기홀에서 노래를 부른 최초의 흑인 여가수였는데, 인종차별이 극심했던 미국에서 노래로 차별의 벽을 뚫었을 뿐 아니라 전세계 음악애호가들의 심금을 울려줬다고 했다. 인종, 신분, 국경을 초월하게 하는 것이 '문화의 힘'이라고 했다.

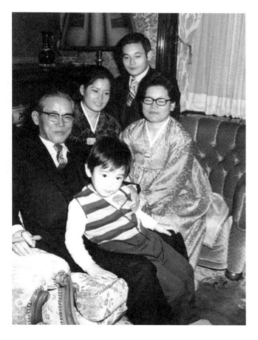

서울 장충동 집에서 가족들과 즐거운 시간을 보내는 이병철 일가

장충동 집으로 가보자. '이병철 장충동 집'은 이미 단편적으로나마 여러 차례 기사

화되었다. 장충체육관을 마주보고 있는 고지대가 장충동 부촌이다. 장충교회 건물 사이로 언덕길이 나 있다. 오르막길을 오르면 주한 터키 대사관이 나온다. 그 앞에 경찰초소가 서 있다. 그 앞길이 '동호로 20나길'이다. 고급 빌라들이 양옆으로 즐비하다. 마침 지나가는 중년 남자에게 호암 자택을 물었다. "알지요. 이 길로 쭉 가면 저 위에 있어요."

'동호로 20나길'을 걷는다. 왼편에 주변 집들과 다른 건물이 나타난다. 벽면에 작은 옥호가 붙어 있다. "CJ 미래원". 이재현 CJ 회장 자택이다. 건장한 젊은 직원이 주차장 입구에 서 있다. 이곳을 지나면 '동호로 20 나길'은 완만한 오르막이다. 이어 마당이 너른 단독주택 몇 채가 길을 사이에 두고 마주본다. 이 중 한 곳일 텐데 어딜까. 화강암 돌담에 붉은 벽돌을 띠처럼 두른 저택이 눈길을 끈다. '동호로 20나길'이 끝나는 지점에 천주교 신당동 성당이 있었다. 성당 앞에 서니 붉은 벽돌 담장 집이 도드라지게 보였다. 마침 그 앞길을 지나는 남자에게 물었다. "이 집이 이병철 회장 옛집이 맞나요?" 그렇단다.

관리가 잘된 정원수들이 담장 너머로 얼굴을 내밀고 있었다. 정문은 자동차가 오가는 비스듬한 언덕 위에 있다. 주소판 옆에 낡은 초인종이 붙어 있었다. 낡은 초인종에 이병철 부부와 10남매의 손때가 묻어 있는 것 같았다.

닫힌 철문 사이로 내부를 들여다보았다. 오래된 2층 양옥이 보였다. 마당은 넓었지만 양옥은 생각보다 작고 낡아 보였다. 그가 1953년부터 살았으니 적어도 67년 된 집이다.

셋째아들 친구 조태훈이 이 집을 드나들었다. 1층에 이병철이 쓰던 당구대가 있었다고 한다. 젊은 관리인이 마당을 오가는 게 보였다. 철문 틈으로 양옥집을 살펴보다가 이런 생각이 스쳤다.

장충동 집은 아무리 부촌에 있는 집이라곤 하지만 고향집보다 좁았다. 그는 이 집에 살면서 조금은 답답함을 느꼈을 것 같았다. 고향집은 동산이 있고 시야가 탁 트였는데. 그러나 박두을 여사는 장충동 집을 좋아했다. 여늬 할머니처럼 친손주·외손주들이 장충동 집을 찾아와 노는 걸 지켜보는 게 큰 즐거움이었다.

'동호로 20나길'을 가리켜 언론에서는 '삼성가 타운'으로 부른다. 그리 틀린 말은 아니다. 이병철의 옛집 옆 저택을 한솔그룹 조동길 회장이 사들이면서 그런 이름이 붙었다. 조 회장은 이병철의 큰딸 인희 씨의 아들이다. 사람은 누구나 어릴 적 살던 동네를 그리워한다. 하지만 그곳에 추억의 공간이 남아 있지 않아 다시 찾는 일이 별로 없다. 하지만 이 동네는 지번에서 도로명 주소로 바뀌었을 뿐 모든 게 그대로다. 그의 혼백은 길을 잃을 염려가 없을 것이다. 장충동 집을 셋째아들이 물려받아 그대로 보존하고 있다. 어디 그뿐인가. 몇 걸음 걸으면 외손

위 **옛 이병철 집의 외관**
아래 **옛 이병철 집의 오래된 초인종**

자 조동길과 친손자 이재현이 살고 있으니.

잊혀진 질문 24개

이병철은 장충동 집에 살면서 한남동 산꼭대기에 땅을 사 한옥을 지었다. 에버랜드의 한옥보다 더 공을 들이고 건축미를 강조했다. 한옥건축의 장인 신응수 대목장이 지었다. 그는 말년에 남산의 기운이 내려오고 한강이 내려다보이는 이 집에서 주로 머물곤 했다.

1987년 10월 중순, 이병철은 한남동 한옥집에서 A4 용지 다섯 장에 24개의 질문을 적었다. 이 질문지를 회장 비서실의 전속 필경사가 정리했다. 회장에게 올라가는 중요 보고서는 대부분 전속 필경사가 깔끔하게 다시 정서해 회장 책상에 놓았다.

24개의 질문 중 첫 번째 질문은 "신이 존재한다면 왜 자신을 드러내

지 않는가?"였다. 마지막 질문은 "지구의 종말은 오는가?"였다.

이병철은 자신이 얼마 살지 못한다는 것을 알고 있었다. 이것은 죽음의 문제에 직면하여 스스로에게 던진 질문이었다.

정서된 질문지는 서류 봉투에 넣어져 절두산 성당의 박희봉 신부에게 전달되었다. 이 질문지 봉투는 다시 정의채 몬시뇰 신부에게 전해졌다. 정 몬시뇰 신부는 답변을 준비했고, 그와 만나기로 약속을 잡았다.

11월이 되자 그의 건강이 급격히 나빠졌다. 11월 7일, 그는 주치의가 있는 서울대병원에 입원했다. 병원에서도 건강은 회복되지 않았다. 그는 생전에 집에서 눈을 감고 싶다고 유언처럼 말했었다. 주치의는 자녀들에게 아버지를 집으로 모시는 게 좋겠다고 말했고, 이병철은 11월 19일 새벽 병원에서 한남동 자택으로 왔다. 산소마스크를 쓴 채로. 부인과 자녀들은 그가 마지막 숨을 몰아쉬는 것을 지켜봤다. 1987년 11월 19일 오후 5시 5분이었다.

이병철 회장이 타계한 직후 모든 삼성 계열사에 사내 방송으로 회장의 부음이 전해졌고, 30분간 조곡(弔曲)이 방송되었다. 타계 15분 뒤에 삼성그룹은 본관 28층에서 사장단 회의를 열었다. 이건희 부회장이 불

이병철 회장 장례식에 모인 자녀들. 앞줄 왼쪽부터 창희, 건희, 명희, 맹희

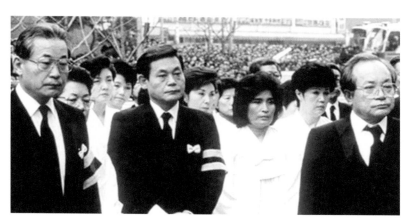

참한 가운데 이뤄진 사장단 회의에서 이 부회장을 회장으로 추대했다. 45세에 삼성그룹호(號)의 선장이 된 것이다. 언론에서는 일제히 이병철의 타계와 이건희 부회장의 회장 승계 사실을 톱으로 보도했다.

한남동 자택 안 영빈관에 빈소가 차려졌고, 많은 시민이 이곳을 찾아 고인을 애도했다. 영결식은 호암아트홀에서 열렸다. 호암아트홀은 다목적 공연장이다. 지금이야 '아트홀'이라는 명칭이 흔하지만 당시만 해도 호암아트홀이 최초였다.

호암의 묘소는 용인 에버랜드에 있다. 호암미술관에서 가깝다. 하지만 가족묘로 관리되어 일반에 개방하지 않는다. 혹시나 있을지 모를 훼손을 우려해서다. 매년 고인의 기일이 되면 유족들과 삼성과 CJ 사장단이 이곳에서 고인을 추모한다.

장례식이 끝나고 이건희 회장이 한남동 집을 물려받았다. 이 회장은 이 집을 손봐 삼성의 영빈관으로 만들었고, 선대 회장의 뜻을 이어받는다는 의미에서 승지원(承志園)이라 이름지었다.

정 몬시뇰 신부는 20년간 답하지 못한 질문지를 간직하고 있다가 선종하기 직전 차동엽 신부에게 인계했다. 차동엽 신부는 이것을 '잊혀진 질문'이라는 제목으로 답을 했다. 《잊혀진 신부》는 단행본으로 출간되었다. 차동엽 신부는 이렇게 답변을 시작한다.

"이 질문지에는 지위 고하도 없고, 빈부도 없다. 인간의 깊은 고뇌만 있다. 나는 그 고뇌에 답해야 하는 사제다. 그래서 답한다."

호암이 던진 첫 번째 질문에 대해 차동엽 신부는 이렇게 답했다.

"우리 눈에는 공기가 보이지 않는다. 그러나 공기는 있다. 소리도 마찬가지다. 인간이 감지할 수 있는, 알아들을 수 있는 소리의 영역이 정해져 있다. 가청 영역 밖의 소리는 인간이 못 듣는다. 그러나 가청 영역 밖의 소리에도 음파가 있다. 소리를 못 듣는 것은 인간의 한계이고, 인

간의 문제다. 신의 한계나 신의 문제가 아니다."

2019년 여름, '잊혀진 질문'이 작성된 승지원이 다시 미디어의 주목을 받았다. 무함마드 빈 살만 사우디아라비아 왕세자 겸 부총리가 한국을 찾았을 때 승지원에서 이재용 삼성전자 부회장이 다른 대기업 총수들과 함께 차담회(茶談會)를 가졌다.

호암을 느끼는 마지막 여행지는 승지원이다. 일단 목표 지점을 하얏트 호텔로 정한다. 하얏트 호텔 앞길이 '회나무로 44길'이다. 길을 걷는데 에티오피아 대사관과 케냐 대사관이 보였다. 한남동이 외국 대사관과 관저가 몰려 있는 외교가라는 말이 실감났다.

승지원 관련 기사는 많이 나왔지만 주소는 없었다. 부동산에 들어가 물어보았다. "그냥 이 길로 쭉 가시면 나옵니다."

위 승지원 가는 길의 표지판
아래 승지원 정문

200미터쯤 걷다 보니 '회나무로 44길'이 갈라졌다. 갈림길에 잠시 망설이다가 언덕 위로 난 44길로 걷기로 한다. 아르헨티나 대사관저가 오른편에 보였다. 몇 걸음 지나니 왼편에 긴

한옥 담장이 둘러져 있는 집이 보였다. 대문이 두 개 있는 한옥이 보였
다. 사진으로 많이 본 승지원이다. 이 한옥이 위치한 곳은 한남동에서
가장 지대가 높은 곳에 속한다. 길 아래에는 태국대사관이 있다.

　승지원 앞에 서고 보니 이곳이 이건희 회장 자택과 가까운 곳이라는
것을 깨달았다. 이 회장 자택은 승지원에서 내리막길을 걸어 10분도 걸
리지 않는다. 그는 아들 집과 가까운 곳에 한옥을 지었던 것이다.

　하얏트 호텔에서 이곳까지는 기웃거리며 걸어도 6~7분 거리다. 굳
게 닫힌 대문 안쪽에서 관리인들이 작업을 하는 게 보였다. 승지원은
대지 300평, 건평 100평에 본관과 부속 건물로 이뤄졌다. 본관은 이 회
장 집무실·회의실·영빈관 등이 있고, 부속 건물은 상주 직원용이다.

　한옥을 모르는 사람의 눈에도 최고급 한옥이라는 느낌이 들었다.
용마루부터 마루적심·뜬창방·단연을 거쳐 평고대까지. 문틈 사이로
추녀와 서까래와 대들보를 찬찬히 살펴보았다. 한옥을 처음 경험하는
사람도 경탄하지 않을 수 없다.

이건희 회장도 종종 서초동 사옥 집무실 대신 승지원을 이용하곤 했다. 문틈으로 보니 한옥 남향 뜰에서 한강이 시원하게 내려다보였다. 빈 살만 왕세자가 승지원을 방문했을 때는 초여름이었다. 빈 살만 왕세자는 우리나라 최고의 한옥 건축물 중 하나인 승지원을 보고 어떤 생각을 했을까. 빈 살만 왕세자가 청와대 일정을 끝내고 늦은 밤 이재용 부회장의 승지원 차담회 초청을 받아들인 것은 그가 글로벌 초일류 기업 삼성전자 오너이기 때문이다.

세계의 대학생들에게 삼성전자는 선망하는 회사 중 하나다. 삼성전자에 입사하려면 일단 오프라인 시험인 '삼성직무적성검사(GSAT)'를 통과해야 한다. GSAT는 국내는 물론이고 미국을 비롯한 세계 여러 나라에서 치러진다. 2018년 신문 1면에 실렸던 사진 한 장이 잊혀지지 않는다. 베트남 수도 하노이 국립컨벤션센터 광장에 새벽부터 젊은이들이 수백 미터 줄을 서고 있었다. 그 끝이 보이지 않을 정도였다.

승지원 담장을 쓰다듬으며 호암의 생애를 생각한다. 경남 의령의 생가에서 시작한 탐구는 도쿄 와세다 대학을 거쳐 생애를 마감한 공간까지 굽이굽이 더듬어 왔다. 머리를 길게 땋고 서당에서 한학을 배우던 소년은 77년을 살며 한국인에게 '세계의 삼성'을 선물했다.

정주영,
맨손의 신화

1915~2001

鄭周永

노벨경제학상 후보

"나는 30년간 기자 생활을 하면서 사형수부터 전·현직 대통령에 이르기까지 다양한 사람을 만났다. 그 중에서 살아생전에 직접 만난 것을 지금까지도 자랑스럽고 영광스럽게 생각하는 사람이 있다. 반면에 충분히 만날 수 있었는데 내가 무지해서, 그 사람의 진가를 몰라서 만나지 못해 애석해하는 사람도 있다. 전자는 현대그룹 창업자 정주영이고, 후자는 미디어 아티스트 백남준이다."

이 말은 내가 강연에서 자주 해왔고, 앞으로도 기회 있을 때마다 계속하게 될 것이다.

내가 정주영과 처음 '만난' 것은 1990년 초였다. 당시 《월간조선》 막내 기자였던 나에게 어느 날 '대담 정리' 지시가 떨어졌다. 정주영 현대그룹 명예회장과 최청림 《조선일보》 출판국장의 대담이었다. 대담 정리는 대담자가 주고받는 말을 토씨 하나 놓치지 않고 받아적은 다음 구어체를 적절히 문어체로 다듬는 일이다. 나는 그때 두 사람이 앉은 자리에 들어가 꾸벅 인사를 하고는 한 쪽에 녹음기를 틀어놓고 고개를 들 겨를도 없이 손이 아플 정도로 받아적었다. 보통 사람이 아무

리 빨리 받아적는다고 해도 속기사가 아닌 이상 말을 따라가지 못한다. 말을 중간중간 놓칠 때가 있다. 그러다 보니 말을 빼먹지 않으려 정신을 집중할 수밖에 없었다. 비록 정주영이라는 거인이 1미터 앞에 있었지만 현대그룹 회장이 말을 참 소탈하게 한다는 것 외에는 다른 느낌은 받지 못했다. 기계적으로 말을 받아적느라 그의 실체를 감지할 겨를이 없었다고 하는 편이 더 적절할 것이다.

내가 정주영의 '실체'를 느낀 것은 울산 현대중공업을 방문했을 때였다. 1989년 현대중공업 파업사태가 장기화되던 시점이었다. 나는 현대중공업 파업사태를 취재하려 울산에 내려가 있었는데, 그 기간은 두 차례에 걸쳐 거의 한 달에 달했다.

파업투쟁이 소강상태에 있던 어느 날이었다. 현대중공업 홍보 담당 임원이 기자들 몇 명에게 현대중공업을 보여주겠다고 했다. 자동차로 약 한 시간에 걸친 현대중공업 투어였다.

별다른 기대 없이 시작된 현대중공업 투어는, 경이로움의 연속이었다. 대학을 졸업하고 사회에 나온 지 2년밖에 안 되는, 세상을 보는 시야가 좁을 수밖에 없던 나에게 그것은 충격이었다. 한국 경제의 실체를 현장에서 눈으로 본 것이다. 작업복을 입은 수많은 근로자들이 드넓은 공장 구석구석에서 일하고 있었다. 내가 본 것은 '현대중공업'의 일부분에 지나지 않았지만 그날 나는 숙소에 들어가 쉽게 잠을 이루지 못했다. 그는 어떻게 맨주먹으로 시작해 짧은 시간에 이 모든 것을 이뤄냈을까. 이때부터 기업가 정주영을 보는 시각이 조금씩 달라지기 시작했다.

두 번째 정주영을 만난 것은 1992년 대통령 선거였다. 당시 대통령 선거는 민자당 김영삼, 민주당 김대중, 통일국민당 정주영 3파전으로 치러졌고,《월간조선》에서는 세 후보를 한 사람씩 전담 마크하면서 다

큐멘터리로 쓰기로 했다. 나는 정주영 후보를 맡았다. 선거 기간 28일 동안 나는 새벽부터 밤늦게까지 매일 그를 지근거리에서 현미경으로 관찰했다. 짧막한 단독 인터뷰도 다섯 번이나 가졌다.

경영학의 창시자로 불리는 피터 드러커(1909~2005)는 정주영과 거의 비슷한 시기를 살았다. 두 사람은 20세기 초에 태어나 21세기까지 생존해 드러커는 96세, 정주영은 86세를 각각 살았다.

피터 드러커는 1977년 서울을 방문해 현대그룹 회장실에서 정주영을 만나 대화를 나눴다. 그는 정주영의 기업가 정신에 매료되었다. 그후 28년간 세계를 돌며 경영철학을 강연하면서 정주영을 세계 기업가 정신의 표본으로 언급했다.

정주영은 1996년 노벨경제학상 후보로 추천되었다. 스웨덴의 국회의원·경제학자 6명이 한림원에 경제학상 후보자로 그를 추천했다. 하지만 그해 노벨경제학상 수상자는 영국 교수와 미국 교수가 공동수상했다. 한국인이 노벨경제학상 후보로 추천된 것은 지금까지 그가 유일하다.

2006년 미국 시사주간지 《타임》은 아시아판 창립 60주년 기념호에서 '60년간 아시아의 영웅 65명'을 선정했다. 정주영은 한국 기업인 가운데 유일하게 여기에 선정되었다.

2010년 자유경제원이 전국 20개 대학 학생들을 대상으로 설문조사를 했다. "한국에서 다시 부활하기를 바라는 기업인이 있다면 누구인가?"라는 설문에 정주영이 65퍼센트라는 압도적인 지지를 받았다.

대학생들은 그를 어떤 창업자보다도 친근하게 느끼고 높이 평가한다는 뜻이다. 지금부터 그 정주영을 만나본다.

소년 농부, 신문을 탐독하다

정주영은 1915년 11월 25일 강원도 통천군 송전면 아산리 210번지에서 생을 받았다. 통천은 눈이 많은 곳이다. 강릉에서 바닷가를 따라 북상하면 고성·통천읍이 나오고, 조금 더 올라가면 해금강 총석정이 보인다. 관동팔경 중에서 으뜸으로 치는 총석정을 지나면 나타나는 곳이 송전해수욕장이다.

정주영은 아버지 정봉식과 어머니 한성실의 6남 2녀 중 장남이었다. 1915년이면 조선이 일본에 국권을 빼앗긴 지 5년째이고, 경성과 원산을 잇는 경원선이 개통된 해였다.

조부는 서당 훈장이었다. 50가구 남짓한 농촌 마을에서 훈장을 해서는 쌀을 팔기도 힘들다. 슬하에 7남매를 둔 조부는 농사일에 관심이 없었다. 장남인 정봉식이 조부를 대신해 사실상 농사일과 살림살이를 책임졌다.

정봉식은 몸이 튼튼했고 천성적으로 부지런했다. 해가 뜨면 밭으로 나가 해가 지면 집으로 돌아왔다. 명절 때나 겨울철 농한기를 제외하고는 하루도 쉬지 않았다. 정주영은 다섯 살이 되던 1919년 할아버지의 서당에 들어가 《천자문》을 읽기 시작한다. 이 대목은 앞서 만난 이병철의 어린 시절과 매우 흡사하다. 소년 정주영은 1922년까지 서당에서 《소학》, 《대학》, 《맹자》, 《논어》를 읽었다. 열 살도 안 된 소년이 어찌 중국 고전을 이해했겠는가. 소년 이병철이 그랬던 것처럼 정주영도 할아버지에게 회초리를 맞지 않으려 외웠을 뿐이다.

서당을 마치고 나서 들어간 소학교 공부는 식은 죽 먹기였다. 1학년에서 3학년으로 월반을 했다. 성적은 반에서 줄곧 2등을 했다. 붓글씨 쓰기와 창가(노래)를 못 해서 1등은 넘볼 수가 없었다.

아버지 정봉식은 장남이 소학교에 입학하자마자 장차 농사일을 물려줄 요량으로 아들을 훈련시켰다. 방과후에도 자유시간이라는 것이 없었다. 일요일과 방학은 말할 것도 없었다. 새벽부터 아버지 옆에서 농사일을 거들었다. 추석 전날까지도 농사일을 했다.

열다섯에 소학교를 졸업한 그는 상급학교에 진학해 선생님이 되고 싶었지만 집안 형편이 허락지 않았다. 감자알처럼 줄줄이 달려 있는 동생들을 생각하면 중학교에 보내달라고 아버지를 조를 수도 없는 노릇이었다. 동생들도 소학교까지는 나오게 하고 싶었다.

농한기인 겨울에도 아버지는 새벽에 삼태기를 들고 나가 쇠똥과 개똥을 모아왔다. 어머니는 할아버지 서당 앞에 오줌통을 놓고 서당 아이들 오줌을 모아 거름으로 썼다. 그는 아침에 눈을 뜨면 밭에 나가 밭을 갈았고, 뒷산에 올라가 지게에 한가득 나무를 해왔다. 소년 농부는 지루하게 반복되는 농사일이 견디기 힘들었다. 농사꾼으로 평생 살 거라면 굳이 소학교를 나올 필요도 없다고 생각했다. 전업 농사꾼이 되어보니 농사가 수고에 비해 소득이 너무 적다는 사실도 깨닫게 되었다.

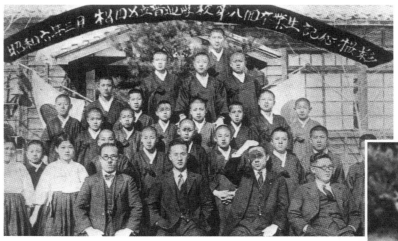

송전보통학교 졸업사진. 네 번째 줄 왼쪽에서 두 번째가 정주영

그는 훗날 가난했던 어린 시절과 관련해 이런 이야기를 털어놓았다.

"겨울에도 바지저고리를 한 벌만 가지고 입었는데, 그러다 보니 옷 속에 이가 많이 생겨. 할머니가 이를 잡아주시는데 눈이 나빠서 잘 안 보이시니까 옷을 벗겨 애들을 한 이불 속에 몰아넣고 바지저고리를 밖에 추운 눈 위에다 펼쳐놓아 이들이 얼어죽게 하는 거야. 그런 다음 소 여물을 끓이고 남은 불을 화로에 담아 옷에 남아 있는 죽은 이들을 툭툭 털어서 입혀주셨지."

첩첩산골의 소년 농부에게 바깥세상과 연결된 유일한 통로는 동네 이장댁에 한 부 배달되던 《동아일보》였다. 마을에서 글을 읽을 줄 아는 어른들이 돌아가면서 차례로 신문을 읽고 나면 너덜너덜해진 상태로 그의 손에 들어왔다. 물론 서울에서 발행되어 원산까지 기차로 수송되다 보니 하루 이틀 지난 신문이었다. 그렇지만 그런 건 아무런 문제가 되지 않았다. 1984년 정주영 회장은 관훈토론회에서 소년 시절 읽은 신문과 관련해 이렇게 말했다.

"1920년대 추운 겨울날 먼 구장집 사랑방까지 걸어가서 신문 한 장 빌려다 호롱불 밑에서 '근대'에의 꿈을 키웠다."

신문은 새롭고 신기한 이야기로 가득했다. 모든 게 호기심을 자극했다. 그는 신문 연재소설에 푹 빠졌다. 소년 농부는 소설이 작가가 지어낸 이야기라는 사실을 알지 못했다. 《동아일보》에 연재되던 《흙》과 《마도(魔都)의 향불》이 실제로 벌어진 일이라고 믿었다. 연재소설로 인해 매일매일 신문을 기다렸다.

특히 이광수의 소설 《흙》이 소년의 마음을 흔들어놓았다. 주인공 허숭 변호사에게 감동했다. 허숭처럼 변호사가 되고 싶었다. 실제로 그는 서울에 상경해 막노동을 할 때 법제통신, 육법전서 같은 법률 책을 사서 독학했고, 실제로 보통고시에 응시하기도 했다.

연재소설을 읽고 나면 그 다음에는 기사들을 빼놓지 않고 읽었다. 이때 몸에 밴, 신문을 꼼꼼히 읽는 습관은 평생 동안 지속되었다. 그는 새벽 4시면 자택에서 일어나 막 배달된 조간신문을 정독하는 것으로 하루를 열었다. 그는 주변에 "나는 '신문대학'을 나왔소"라는 말을 자주 했다. 손주들에게도 "신문은 '세상에서 가장 좋은 선생님'"이라며 신문 읽기의 중요성을 강조했다.

1930년대 초 《동아일보》에 연재되던 이광수의 《흙》

덕수궁의 아버지와 아들

"정주영은 소 판 돈 70원을 훔쳐 서울로 상경해 막노동을 하다 쌀가게에 취직한다. 쌀가게 주인으로부터 성실성을 인정받아……."

일반인이 알고 있는 그의 젊은 날에 대한 상식이다. 이것은 어디까지 사실에 부합할까.

어린 시절 누구나 한두 번쯤은 가출을 꿈꾼다. 대부분은 아버지와의 갈등이거나 가정환경에 대한 불만 때문이다. 그러나 마음속의 가출을 실제로 꺼내서 행동으로 옮기는 것은 보통 일이 아니다.

그는 모두 네 번의 가출을 했다. 농사일에 회의를 느끼던 상황에서 '신문이 준 근대에의 유혹'이 가출의 결정적 동인(動因)이었다. 첫 번째는 1931년 7월, 열여섯 살 때였다. 그는 《동아일보》에 실린 노동자 모집 광고를 보고 통천에서 멀지 않은 원산의 철도 공사판을 찾아갔다. 철도 건설현장에서 흙을 실어나르는 막노동을 했다. 아버지는 갑자기 사라진 아들을 수소문한 끝에 원산의 철도 건설현장을 찾아냈다. 평소

과묵하던 아버지는 아들을 이렇게 설득했다.

"너는 우리 집안의 장손이다. 형제가 아무리 많아도 장손이 기둥인데 기둥이 빠져나가면 집안은 쓰러지는 법이다. 어떤 일이 있어도 너는 고향을 지키면서 네 아우들을 책임져야 한다. 네가 아닌 네 아우 중에 누가 집을 나왔다면 내가 이렇게 찾아나서지 않을 것이다."(정주영, 《이 땅에 태어나서》)

어느 자식인들 이렇게 말하는 아버지를 거역하겠는가. 장남은 아버지를 따라 고향집으로 돌아왔다. 그러나 얼마 지나지 않아 그는 두 번째로 가출을 한다. 이번에는 조금 멀리 떨어진 철원군 김화로 갔다. 김화의 공사판에서 일하다 또다시 아버지에게 붙잡혔다(김화는 6·25전쟁 당시 철의 삼각지대로 불렸고, 현재는 북한 땅이다).

세상의 모든 일이 그렇듯 첫 번째가 힘들다. 가출도 마찬가지다. 처음 한 번 하고 나면 더 이상 두렵지 않게 된다. 두 번을 하고 나니 가출에 이력이 붙었다. 그는 세 번째 가출을 도모한다. 원산과 김화는 바닥이 너무 좁아 아버지에게 금방 들킨다. 이번에는 아버지가 쉽게 찾을 수 없는, 넓은 곳으로 가자. 그는 경성을 생각했다. 경성에 가서 지내려면 돈이 필요했다. 1932년 4월, 그는 아버지가 소를 판 돈 70원을 훔쳐 원산으로 가 경성행 열차를 탔다.

그는 덕수궁 옆에 있는 경성실천부기학원에 등록했다. 노동자 합숙소에서 숙식을 하며 두 달 동안 부기학원을 다녔다. 두 달이 지난 무렵이었다. 어느 날 아버지가 학원 정문에서 기다리고 있었다. 아버지는 아들의 행방을 귀신같이 알아냈다. 아버지는 아들의 손목을 잡고 덕수궁 대한문 앞으로 갔다. 아버지와 아들은 정문 앞에 쭈그리고 앉았다. 아버지가 아들에게 말했다.

"이 세상 부모치고 제 자식 잘되기를 바라지 않는 부모가 어디에 있

겠느냐? 네가 크게 되어서 부모 형제 다 서울로 불러올려 끌끌히 거느려 나갈 수만 있다면, 애비가 그걸 뭣 땜에 말려? 그러나 보통학교밖에 못 나온 촌놈이라는 걸 알아야지. 서울에는 전문학교까지 나온 실업자가 들끓는다는데 무식한 네가 잘되면 얼마나 잘되겠냐. 부기학원 나와 봤자 일본놈들 고쓰가이(사환)밖에 더 하냐. 그 알량한 거 하자고 우리 식구 다 떼거지 만들 테냐. 나는 이제 늙었으니 네가 우리 식구를 책임 져야 하는데 그걸 마다하니, 이제 우리 집은 떼거지 난다."《이 땅에 태어나서》)

이렇게 말하고 아버지는 꺼이꺼이 울었다. 아들은 아버지가 우는 모습을 말없이 지켜보았다.

아산 정주영을 만나는 첫 번째 여행지는 서울 시청역이다. 1974년 개통된 1호선이 2호선과 교차하는 환승역이다. 서울의 지하철역 중에서 출입구가 많은 곳 상위 3위 안에 든다. 시청역 주변에는 정부 기관, 신문·방송사, 대형 서점, 특급 호텔, 대기업 본사, 주요국 대사관, 서울광장과 광화문광장, 이화여고, 서울시립미술관, 세종문화회관, 정동교

덕수궁 정문

젊은 시절의 정주영

회와 새문안교회, 정동길, 청계천……. 수도 서울과 대한민국을 상징하고 기능하게 하는 거의 모든 것이 몰려 있다고 봐도 된다. 시청역에 내리면 광화문, 을지로, 서소문로까지 지하도로 연결되어 있다.

나는 시청역 3번 출구에서 3분 거리에 있는 신문사에서 30년간 글을 썼다. 그래서 시청역 주변과 광화문 근방을 조금 아는 편이다. 내가 광화문에서 직장에 다닐 때 입버릇처럼 하던 이야기가 있다. "같은 월급쟁이라도 시청과 광화문 근처에서 일하는 것은 축복이다." 다른 지역에 있다가 이곳으로 근무지를 옮긴 사람들은 이 말에 크게 공감한다. 시청역은 서울의 중심이면서 대한민국의 중심이다. 역사의 현장이면서 문화예술의 중심지이고, 낭만의 공간이면서 미식의 집결지가 바로 시청역 주변이다.

시청역 1번 출구를 나오면 건물 모퉁이에 던킨도너츠가 보인다. 서울시내 카페 중에서 도심 전망이 가장 좋은 곳이다. 서울광장과 세종대로가 통유리창에 가득 들어온다. 던킨도너츠 옆길은 저 유명한 정동길이고 그 옆이 덕수궁 정문이다. 시청·광화문에 직장이 있는 사람들은 서울 최고의 산책길을 마음껏 향유한다. 점심을 먹고 덕수궁 경내나 정동길을 산책할 수도 있고 졸졸졸 여울지는 소리를 들으며 청계천을 거닐 수도 있다. 청계천이 물길로 복원되기 전까지 최고의 산책 코스는 덕수궁과 정동길이었다. 덕수궁 경내는 도심 속 고궁의 고적미를 간직하고 있다. 봄이 되면 덕수궁은 황홀한 벚꽃 동산으로 변한다. 그렇기에 덕수궁 정문 앞은 만남의 장소로 부산하다.

열일곱 살 청년이 다닌 경성실천부기학원은 지금의 던킨도너츠가 들어 있는 빌딩에 있었다. 이 빌딩에는 학원, 여행사 등이 들어 있었다.

덕수궁 앞 대로변에서 눈물을 펑펑 쏟는 아버지를 어찌 나 몰라라 하겠는가. 다음날 그는 아버지와 함께 고향집으로 돌아갔다.

공사장 인부

먹을 게 없으면 곰도 산에서 내려온다. 농촌에서는 흉년이 들면 집 집마다 부부싸움이 잦아진다. 돈 앞에 장사 없다고, 쌀독이 비자 아버지와 어머니는 툭하면 싸웠다. 부모가 다투는 것을 보면서 농사꾼으로 착실하게 살자고 다잡았던 마음이 송두리째 흔들렸다.

1933년 늦은 봄, 그는 네 번째 가출을 결행한다. 이번에는 동행자가 있었다. 이웃마을 친구 오인보였다. 그는 오인보에게 돈을 빌렸다. 경성에 도착하자마자 그는 경인선을 타고 인천으로 갔다. 기차역에 내려 무작정 부두로 갔다. 예상대로 인천 부두 하역장에는 일거리가 넘쳤다. 이삿짐 나르기부터 돈이 된다면 닥치는 대로 일을 했다. 그러나 새벽부터 해질녘까지 뼈빠지게 일했지만 겨우 입에 풀칠할 정도였다. 한 달이 지났을 무렵 그는 막노동을 하더라도 서울에서 하자고 생각했다.

그는 기찻삯을 아끼려 무작정 걸었다. 부천쯤을 지나는데 농가에서 품앗이 일꾼을 구한다는 얘기를 들었다. 먹여주고 재워주고 품삯까지 준다는 말에 농가의 일꾼으로 들어갔다. 청년이 일을 잘한다는 소문이 금방 동네에 퍼졌다. 이집 저집에서 그를 불렀다. 한 달여 일하며 돈을 조금 모으게 된다.

서울로 온 그는 다시 일자리를 찾아나섰다. 안암동 보성전문학교에서 본관 신축 공사장 일꾼을 구한다는 신문광고를 읽었다. 보성전문은 본관을 석재로 짓고 있었다. 본관 신축 공사장에서 그는 두 달간 석재와 목재 나르는 일을 했다. 등에 가마니를 걸친 다음 직사각형 화강

암 덩이를 지고 날랐다. 공사장 인부로 보성전문을 두달여 드나들면서 그는 대학생들이 얼마나 부러웠을까.

정주영을 느끼는 두 번째 여행지는 성북구 고려대학교 본관이다. 고려대 정문을 들어서면 누구나 본관을 피할 수가 없다. 정문과의 거리가 워낙 가깝기도 하지만 본관은 서울에서 보기 힘든 건축양식으로 지어졌기 때문이다. 본관은 아카데믹 고딕풍이다. 정문에서 본관까지 천천히 걸어도 5분이 채 걸리지 않는다. 고려대 본관은 자녀 손을 잡은 학부모들의 대학교 투어 코스로도 인기가 높다. 고려대학교 설립자 인촌 김성수 상을 뒤로 하고 본관으로 걸어간다. 정문 오른편에는 본관의 역사를 알리는 안내판이 서 있다.

"이 건물은 고려대학교의 모체가 되는 보성전문학교의 본관으로 1933년 9월에 착공하여 이듬해 9월에 완공되었다."

본관 건물을 지을 때 열여덟 살 청년이 이곳에서 일했다. 나는 본관을 여러 번 보고 내부에 들어가 본 적도 있지만 아무런 감흥을 받지 못

청년 정주영이 네 번째 가출해 건설현장 인부로 일한 고려대 본관

했다. 그렇게 무심하게 넘긴 본관 건물이지만 청년 정주영을 생각하고 보니 느낌이 전혀 달랐다. 본관 외벽의 화강암 돌덩이를 쓰다듬어 본다. 이 중 몇 개는 그가 등짐을 지어 나른 돌일 것이다.

고려대 본관이 특별한 것은 한국인 건축가 박동진이 설계했다는 사실이다. 일제시대 서울에서 지어진 서양식 건축물은 대부분 미국인 건축가가 설계했다. 1980년대 초반까지만 해도 본관 건물에서 교양과목 강의가 진행되기도 했다. 현재는 사무행정 공간으로 사용된다.

쌀집 배달원

정주영은 2개월여 보성전문 본관 공사장에서 석재 나르는 일을 했다. 언제까지 막노동을 할 것인가. 막노동으로는 길이 보이지 않았다. 하루 빨리 안정된 일자리를 잡아야 했다. 원효로 근처의 풍전 엿공장(동양제과 전신)에서 잔심부름을 했지만 역시 미래가 보이지 않았다. 틈날 때마다 일자리를 찾아 서울 시내를 쏘다녔다. 일자리 자체가 적은 데다가 소학교 졸업 학력이 전부이다 보니 더욱 기회가 적었다.

그러던 어느 날, 그는 전봇대에 붙은 '배달원 모집' 전단지를 발견했다. 그렇게 찾아간 곳이 '복흥(福興)상회'라는 쌀집이었다. 점심과 저녁 제공에 월급은 쌀 한 가마였다. 쌀집 주인은 건장한 체격 하나만 보고 그를 뽑았다.

세끼 밥 사먹고 방세 내고 나면 남는 게 없는 날품팔이에 비할 바가 아니었다. 1년이면 쌀이 12가마라니! 서울에 온 지 2년 만에 처음으로 아침에 출근하는 직장이 생겼다. 이제 고향의 아버지에게 떳떳한 아들이 된 것만 같아 기쁘고 행복했다. 그게 1934년이다.

쌀가게 일은 농사일에 비하면 일도 아니었다. 세상살이의 신산을 겪

을 만큼 겪은 그였기에 잘할 준비가 되어 있었다. 취직한 다음날부터 가장 먼저 가게에 나가 가게 앞을 깨끗이 쓸고 물을 뿌렸다. 아버지에게 배운 대로 꾀부리지 않고 전심전력을 다했다.

쌀집 주인 부부는 농땡이를 피우는 아들 때문에 골치를 썩고 있었다. 열아홉 살 청년은 출근 첫날부터 싹수가 보였다. 처음에는 쌀가마니 하나를 짐자전거에 싣고도 쩔쩔맸지만 얼마 지나지 않아 짐자전거에 쌀 두 가마니를 싣고 날쌘 제비처럼 달리는 배달꾼이 되었다. 쌀 배달과 수금하는 일을 척척 해냈다. 쌀 배달이 없을 때면 주인에게 되질과 말질을 배웠고 웃는 얼굴로 싹싹하게 손님을 응대했다. 주인은 청년이 갈수록 마음에 들었다. 쌀집을 오래했지만 주인은 장부 쓸 줄을 몰랐다. 대충 적어놓으면 아들이 저녁에 들어와 장부를 정리했다. 쌀집 배달부 겸 점원 생활 반년이 지났을 무렵 주인은 정주영에게 장부 정리를 맡겼다. 여기서 정주영의 말을 들어보자.

"그날로 나는 쌀과 잡곡이 아무렇게나 뒤죽박죽 어지럽던 창고 정

복흥상회 점원 시절 짐
자전거에 쌀가마니를 싣
고 자전거를 모는 정주
영을 재현한 조형물

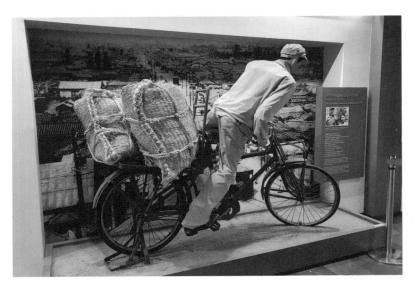

리를 말끔히 해버렸다. 쌀은 쌀대로 10가마니씩 한 군데로 몰아 줄지어 쌓아놓고 잡곡은 잡곡대로 간단하게 재고 파악이 되게 만들었다."《이 땅에 태어나서》

그는 장부 정리를 완벽하게 해냈다. 세번째 가출 때 덕수궁 옆 경성실천부기학원에서 2개월 동안 배운 게 도움이 되었다. 세상에 쓸모없는 경험은 없다. 장부 정리만 맡겼는데 창고의 정리정돈까지 빈틈없이 해내는 청년이 주인은 그렇게 기특할 수가 없었다. 그는 "더 하려야 더 할 게 없는, 마지막의 마지막까지 최선을 다하자"는 자세로 일했다.

정주영은 월급을 받으면 방값을 내고 남는 돈을 한 푼도 허투루 쓰지 않았다. 지긋지긋한 가난에서 벗어나려면 돈을 모으는 방법 외에는 없었다. 그는 배달, 회계, 단골 관리를 익히며 조금씩 장사의 원리를 터득해간다.

복흥상회에 취직했지만 그는 아버지에게 편지를 하지 않았다. 행여나 주소가 알려지면 아버지가 잡으러 올까 봐 겁이 났다. 그렇게 1년여가 지났다. 1년치 월급이 쌀 12가마에서 20가마까지 올랐을 때 그는 고향집 아버지에게 편지를 썼다. 월급이 쌀 20가마라는 말을 강조했다. 아버지는 답장에서 이렇게 썼다.

"네가 출세를 하기는 한 모양이구나. 이렇게 기쁜 일이 어디 있겠느냐."

쌀가게 점원 생활 3년여가 지난 어느 날 주인이 조용히 불렀다.

"복흥상회를 인수할 생각이 없느냐?"

주인은 재산을 탕진하며 속을 썩이는 아들 때문에 더 이상 쌀집을 운영할 의욕을 잃었던 것이다.

정주영은 1938년 1월, 신당동 대로변에 사글세로 가게를 얻어 '경일상회'라는 간판을 내걸었다. 경성에서 제일가는 쌀가게를 만들겠다

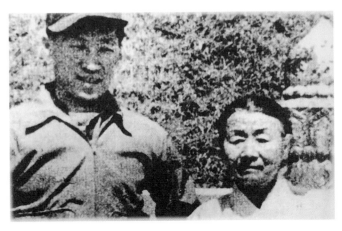
쌀가게 직원 정주영과
주인 아주머니

는 뜻으로 가게 이름을 '경일(京一)'이라고 지었다. 고향을 떠난 지 4년 만에 번듯한 가게를 갖게 되었다. 1938년은 특별하다. 토요다 기이치로는 일본 아이치현에 토요타 자동차 공장을 준공했고, 이병철은 대구에 삼성상회를 열었다.

쌀집 점원에서 쌀집 사장이 된 정주영은 쌀 배달을 하며 새로운 단골 확보를 위해 서울 시내 곳곳을 자전거로 누볐다. 신당동에서 거리가 제법 먼 배화여고 기숙사와 서울여상 기숙사까지 단골로 만들었다. 경일상회는 나날이 번창했다. 이대로 몇 년만 가면 경성 제일의 미곡상이 될 것 같았다.

일본은 1939년 쌀배급제를 실시했다. 중일전쟁이 발발하자 전시동원 체제를 가동했다. 조선의 쌀가게는 모두 문을 닫았다. 그는 쌀가게를 정리하고 고향으로 갔다.

구두가 닳도록

성공해 돌아온 정주영은 아버지에게 논 2,000평을 사드렸다. 스물다섯 아들은 아버지가 정해준 신부 변중석을 맞아 장가를 들었다. 변중석은 리(里)만 다르지 같은 면(面) 사람이었다. 신랑은 아산리, 신부는 옥마리. 신랑 집에서 불과 2킬로미터 떨어져 있었다.

변중석 역시 7남매의 맏딸이었다. 남녀차별이 만연하던 시절 농촌

지역의 딸자식이 다 그랬던 것처럼 변중석은 소학교 문턱도 밟아보지 못했다. 대신 서당과 교회 야학을 통해 한문과 언문을 깨쳤다.

정주영이 자서전에 쓰지는 않았지만, 혼인이 일사천리로 진행된 것은 아니었다. 어른들끼리 혼담이 오고갈 때 변중석 집안에서 신랑감을 썩 마음에 들어 하지 않았다. 가난한 집의 장남인데다 시동생들이 너무 많다는 게 가장 큰 이유였다. 혼담이 진척되지 못하고 있을 때 혼인을 지지한 사람은 변중석의 오빠 인석이었다. 송전소학교 출신인 오빠는 후배 정주영을 알고 있었는데 그를 "성실하고 믿을 만한 사람"이라고 보증해주면서 혼인이 이뤄졌다.

그가 서울로 올라와 아내와 신혼살림을 차린 곳은 혜화동 낙산 산동네 셋방이었다. 산꼭대기 판잣집을 보고 변중석은 이런 데서 어떻게 사나, 하는 생각을 했다. 그때 정주영은 아내를 이렇게 위로했다.

"서울에선 다들 이렇게 산다. 얼마 동안만 참자. 남들처럼 우리도 곧 잘살 수 있다."

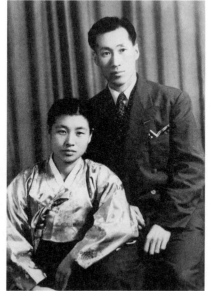

신혼 시절의 정주영과 변중석

변중석은 서울로 올라온 뒤 단 한 번도 친정에 가보질 못했다. 친정이 통천에서 함북 청진으로 이사했는데, 그후 분단이 되면서 영영 이산가족이 되고 말았다.

정주영이 산꼭대기 셋집에 살다가 최초로 집을 장만한 곳이 서대문구 현저동이다. 현저동 산꼭대기에 초가집 한 채를 마련했다. 그는 비교적 젊은 나이에 자기 집을 장만했다. 어떻게 이게 가능했을까. 막노동을 할 때도, 쌀가게에 다닐 때도 그는 무섭게 절약했다. 그의 이야기를 들어보자.

"아무리 추운 겨울에도 장작값 10전을 아끼기

위해 저녁 한때만 불을 지펴 이튿날 아침과 점심 도시락까지 한꺼번에 밥을 지으면서 덤으로 구들장도 불기를 쏘여 냉기를 가시게 했다. 배가 부른 것도 아닌데 연기로 날려버리는 돈이 아까워서 담배도 피우지 않았다. 몸으로 품을 팔아 번 돈을 그런 데에다 낭비하고 싶지 않았던 것이다.

최초의 안정된 직장이었던 복흥상회의 쌀 배달꾼이었던 때도 전차 삯 5전을 아끼려고 새벽 일찍 일어나 걸어서 출퇴근을 했다. 구두가 닳는 것을 늦추려고 징을 박아 신고 다녔고 춘추복 한 벌로 겨울에는 양복 안에 내의를 입고 지냈고, 봄 가을에는 그냥 입으면서 지냈다. 신문은 늘상 일터에 나가 그곳에 배달된 것을 보았다. 쌀 한 가마의 월급을 받으면 무조건 반을 떼어 저축했고 명절 때 받는 떡값은 무조건 전액 저축으로 넣었다."

복흥상회와 경일상회가 있던 곳의 현재 위치는 확인이 어렵다. 울산 현대중공업 아산기념전시실에는 그 시절을 회억하게 하는 사진 한 점이 있다. 배달 청년이 주인 아주머니와 찍은 사진이다. 배달 청년은 옅은 미소를 머금고 있지만 주인 아주머니는 마치 화가 난 것처럼 입을 앙 다물고 있다. 역사적인 사진이다. 그는 어떻게 이 시절 사진을 보관해왔을까.

정주영의 구두

따지고 보면, 쌀집 주인이 배달 청년을 신뢰한 게 모든 것의 출발점이었다. 현대그룹은 이 작은 신뢰에서 밀알이 뿌려졌다고 해야 할 것이다.

정주영은 훗날 현대그룹을 일군 뒤에도 쌀가게에 취직해 돈을 벌 때가 가장 행복한 시간이었다고 회고했다. 이런 기억으로 인해 그는 오랜 세월 쌀집 주인과의 인연을 이어나갔다.

1980년대 어느 날 그는 아흔 살이 된 복흥상회 주인아주머니와 그의 가족을 초청해 식사를 하고 옛 이야기를 하며 추억에 잠기기도 했다.

아산기념전시실에는 그의 쌀 배달 모습이 재현되어 있다. 1930년대 나온 짐자전거에 밀랍인형으로 청년 배달부를 만들었다. 짐을 싣는 뒷자리에는 쌀 두 가마니가 매달려 있다. 청년은 엉덩이를 살짝 든 채 힘차게 페달을 밟고 나가려 한다. 눈앞에서 배달 청년 정주영이 실제 움직이는 것 같다.

'현대'의 탄생

정주영은 사업거리를 찾아나섰다. 7년 전 상경했을 때와는 모든 게 달랐다. 가정을 꾸려 아내가 있었고, 수중에는 사업 밑천 800원이 있었다.

어떤 사업을 할까 궁리하고 있을 때 경성공업사 기술자 이을학을 만난다. 이을학은 아현동 고개에 매물로 나온 자동차 수리공장 아도서비스를 인수해보라고 권했다. 그런데 '아도'가 무슨 뜻일까. 아도서비스는 영어 '애프터서비스'의 일본어 표기 '아뿌도서비스'의 줄임말이었다.

이을학은 손님을 끌어오는 건 자신있다고 했다. 그는 800원 사업 밑천에다 사채업자 오윤근에게 3,000원을 빌렸다. 오윤근은 쌀가게 시절부터 그를 멀리서 지켜봐온 사람이다. 오윤근은 정주영을 믿었고 신용만으로 돈을 빌려주었다.

정주영은 이을학과 함께 아현동 고갯마루에 '아도서비스'를 차렸다. 기술자로 이름난 이을학을 보고 손님이 몰려들었다. 자동차 수리공장 아도서비스는 잘 굴러갔다. 그런데 얼마 안 가서 공장에 불이 나 수리를 맡은 자동차까지 몽땅 타버렸다. 올스모빌 한 대와 트럭 다섯 대가

순식간에 잿더미로 변했다. 하루아침에 빚더미에 앉았다.

여기서 모든 게 끝날 수도 있었다. 다른 방법이 없었다. 그는 오윤근을 찾아가 무릎을 꿇었다. 자동차 수리공장이 화재로 전소한 자초지종을 설명했다. 이대로 주저앉으면 돈을 갚을 길이 없으니 한 번만 더 돈을 갚을 기회를 달라고 사정했다.

오윤근은 "내 평생에 사람 잘못 봐서 돈 떼였다는 오점을 찍기는 싫네"라며 3,500원을 빌려주었다. 그는 그 돈으로 동대문구 신설동 빈터에 무허가 자동차 수리공장을 냈다. 당시 법은 자동차 수리공장 허가를 자동차 제조공장으로 내주게 되어 있어 정식 허가를 받는다는 것은 불가능했다.

무허가 수리공장을 운영하다 보니 동대문경찰서 경찰들이 수시로 들락거리며 철거를 압박했다. 그는 동대문경찰서 곤도 보안계장 집을 새벽마다 찾아가 통사정을 했다. 딱한 처지를 한 번만 봐달라고 빌고 또 빌었다. 마침내 곤도 계장이 두 손을 들었다.

경찰의 묵인하에 공장은 굴러갔다. 그는 직접 영업을 하고 수금도 했다. 밤에는 기술자들에게 기술을 배웠고 나중에는 직접 수리까지 할 수 있게 되었다.

신설동 아도서비스 공장이 수리비도 싸고 잘 고친다는 소문이 나자 자동차를 맡기는 사람이 줄을 섰다. 그는 사채업자에게 빌린 6,500원을 이자까지 쳐서 갚았다. 그리고 성북구 돈암동에 20평 남짓한 기와집을 장만했다. 고향의 부모님과 동생들을 모두 돈암동 집으로 불렀다. 정주영 부부, 부모님, 동생들, 아들 몽필·몽구가 한 집에서 살았다. 시부모님, 자식들, 시동생들을 돌보는 것은 모두 변중석이 맡았다. 부모님을 포함해 일가족 스무 명이 작은집에서 복닥거렸다. 둘째동생 인영과 셋째동생 순영이 이 집에서 살다가 결혼했다.

시대 상황이 또다시 발목을 잡았다. 1941년 12월, 태평양전쟁이 일어나고 얼마 후 기업 정리령이 떨어졌다. 아도서비스는 일진공작소에 강제 합병된다. 맥없이 회사를 빼앗겼다. 스물아홉 살 때였다.

정주영은 서울에서 해방을 맞았다. 해방 공간에서 그는 아무 일도 하지 못한 채 시간을 보낸다. 1946년 4월, 그는 중구 초동 106번지에 현대자동차공업사를 열었다. 미 군정청이 적산(敵産)을 불하할 때 받은 땅에 회사를 세운 것이다. 현대그룹의 '현대'가 처음으로 세상 빛을 보았다. 여동생 희영의 남편 김영주, 친구 오인보 등이 합류했다.

초창기에는 미군 병기창에 가서 엔진을 교체하는 일을 하청받아 운영하다가 서서히 고물 일제 차를 개조해 용도를 변경했다. 현대자동차공업사는 하루가 다르게 성장했다. 기술자들이 1년 만에 80명까지 늘었다.

공장 직원들 점심식사와 밤참은 언제나 아내 변중석 몫이었다. 아내는 눈뜨면서부터 잠자리에 들 때까지 집안과 공장에서 하루종일 집안 식구와 공장 식구들 식사를 챙겼다. 그러니 옷차림은 언제나 '몸뻬 바지에 쉐타'였다.

건설업에 뛰어들다

자동차공업사의 일감은 관청과 미 군정청에서 나왔다. 관청과 미 군정청을 드나들던 어느 날 정주영은 우연히 건설업자가 공사비를 수금하는 것을 옆에서 보게 되었다. 자동차공업사 사장이 받는 수금액은 30~40만 원인데, 건설회사 사장은 1,000만 원이 넘었다.

그는 그때 처음 건설업과 자동차 수리업은 돈을 버는 단위가 다르다는 것을 알았다. 큰 돈을 만지고 싶었다. 김영주·오인보와 상의했더

니 "무모한 일"이라는 답이 돌아왔다. 하지만 그는 건설업이 무모한 일이라고 생각하지 않았다. 그는 반대를 무릅쓰고 현대자동차공업사 건물에 '현대토건사' 간판을 하나 더 달았다.

기업가 정주영은 절대 긍정의 소유자라는 평가를 받는다. 사람들은 저마다 계절에 대한 선호가 다르다. 봄가을은 선호도에서 별 차이가 없지만 겨울과 여름은 다르다. 정주영은 겨울과 여름을 똑같이 좋아했다. 그는 평소 이런 말을 자주 했다. "겨울은 밤이 길어 좋고, 여름은 해가 길어 좋다."

1947년 5월 25일, 현대건설은 이렇게 초긍정의 정신으로 세상에 태어났다. 한국에는 일류 토건회사가 15개 있었고 그 아래 군소업체가 3,000여 개 자리잡고 있는 상황이었다. 15개 업체가 공사를 따서 군소업체에게 하청을 주는 형태로 건설업계가 돌아갔다. 현대토건사는 근근이 현상유지를 했다. 그러다가 1950년 1월, 필동 1가에 두 회사를 합쳐 '현대건설주식회사'를 설립한다(현재 지하철 3호선 충무로역, 매경미디어 건너편 동화빌딩이 자리하고 있는 곳이다).

얼마 뒤 6·25전쟁이 터졌다. 중풍으로 쓰러진 어머니는 피난을 가지 않겠다고 버텼다. 그는 《동아일보》 외신부 기자로 있던 동생 인영과 일단 피난하기로 했다. 사업체가 작으니 공산 치하에서도 아내와 가족들이 화를 입지는 않을 것이라고 생각했다.

형제는 한강대교가 끊어진 상황에서 서빙고 나루터를 통해 간신히 한강을 건넌다. 잠시 대구에 머물다 낙동강을 건너 부산으로 내려간다. 부산에 온 두 사람은 그야말로 상거지였다. 옷은 단벌 노동복뿐이었다.

어느 날 손목시계를 잡히러 전당포에 들른 정주영은 우연히 벽에 붙은 미군사령부 통역 모집 광고를 보았고 동생에게 이를 알렸다. 인영

이 즉시 미군사령부로 가서 《동아일보》 기자 신분증을 보여주고 취직에 성공한다. 면접 심사를 한 장교는 인영에게 원하는 부서를 선택하게 했다. 인영은 망설이지 않고 공병대를 선택했다. 건설업을 하는 큰형에게 도움이 될지 모른다는 생각에서였다. 인영은 공병대 맥칼리스터 중위의 통역관이 된다. 이것이 엄청난 행운을 불러왔다. 맥칼리스터 중위는 자신은 아는 게 없으니 건설업자를 알아서 데려와도 좋다고 했고, 인영은 큰형을 소개했다.

9·28 서울 수복과 함께 정주영은 미군을 따라 인영과 함께 서울로 돌아왔고, 살아남은 가족과 재회했다. 1·4후퇴로 다시 피난을 가기 전까지 그는 미군 공사를 도맡았다. 그 중에는 동숭동 서울대 문리대·법대를 개조해 미8군 전방기지 사령부로 만드는 공사도 있었다. 부산 피난은 가족 전부와 전 직원이 함께했다. 범일동에 집을 사서 마당에 숙소를 짓고 기술자들과 함께 생활했다. 서울 재탈환 후 현대건설은 일거리가 넘쳤다. 그의 말이다.

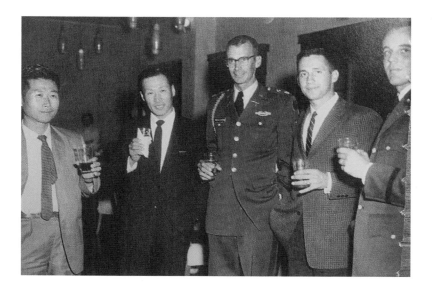

1950년대 초 현대건설
사장 시절

현대건설 사원들과
씨름을 하는 정주영

"그때쯤은 우리나라 건설업체 중에서 유일하게 우리 '현대건설'이 미
8군 발주 공사를 거의 독점하고 있었다. 아이젠하워 대통령의 숙소 꾸
며내기와 한겨울에 보리밭을 떠다가 푸른색으로 덮었던 유엔군 묘지
단장하기로 그 사람들 호감을 얻고부터는, 쉽게 비유하자면, 미8군 공
사는 손가락질만 하면 다 현대 것이었다."

미8군 공사 덕분에 승승장구하던 현대건설은 낙동강 고령교 복구
공사에서 그만 휘청거린다. 현대건설은 고령교 공사로 큰 적자를 봤지
만 대신 정부로부터 신용을 얻었다. 현대건설이 업계에서 본격적으로
주목받기 시작한 것은 한강 인도교 복구 공사. 2억 3,000만 환짜리 공
사로, 단일 공사로는 전후(戰後) 최대 규모였다. 현대건설은 1958년 한강
인도교 복구 공사를 끝마친다. 현대건설은 마침내 건설업계에서 삼부
토건, 극동건설, 대림산업과 같은 선두 그룹에 진입한다. 1947년 현대자
동차공업사 옆에 곁방살이로 문패를 건 지 11년 만이었다.

동생 신영을 잃고

정주영은 철저한 현장주의자였다. 새벽부터 밤늦게까지 현장을 뛰어다니며 모든 걸 직접 확인하고 지휘했다. 타고난 체력과 아버지에게서 배운 부지런함이 밑바탕이 되었다. 현장에 갈 수 없으면 반드시 전화로 확인을 했다. 그는 시간을 낭비하며 일을 적당히 하는 사람을 보면 참지 못했다. 그런 사람은 눈물이 쏙 빠질 정도로 혼을 냈다. "현장의 저승사자"라는 별명은 여기서 연유했다.

그런 그가 1962년부터 4월 14일부터 열흘간 회사에 출근을 하지 않았다. 집에만 틀어박혀 있었다. 평생 딱 한 번의 '장기 휴가'였다. 4월 14일, 그는 다섯째 동생 신영이 독일에서 사망했다는 소식을 듣는다. 함부르크에서 박사학위 논문을 쓰던 신영은 장폐색 증세가 나타나 수술을 받았지만 수술이 잘못돼 세상을 떠났다.

신영의 갑작스런 사망은 정주영에게 말할 수 없는 충격이었다. 활기차고 미래가 창창하던 동생이 서른두 살이라는 나이에 허무하게 가버렸다. 그는 자서전에 그때의 심정을 이렇게 쓰고 있다.

"나는 누구에게나 다정하고 친절한 녀석의 그 마음씨와 무엇보다도 의리를 중요하게 생각하는 순수함을 참으로 좋아하고 아꼈다. 언론인이 되든 학자가 되든, 무엇이 되든 장차 이 사회와 나라에 한 몫 단단히 할 쓸 만한 재목이 될 것이라는 나의 기대와 소망도 컸다. 신문에 서독 특파원 아무개라는 이름이 사진과 함께 실리는 기사를 읽으면 남모르게 혼자 얼마나 대견하고 자랑스러웠는데. 아우가 내 꿈의 한 부분을 성취해 나의 자랑이 돼줄 것으로 의심 없이 믿었던 나에게 그 비보는 발밑이 무너져 내리는 충격이었다. 남의 나라 말로 해야 하는 공부가 힘들어 의기소침해 있다가도 내 편지만 받으면 생기가 나서 한동안은

기운차게 지내곤 한다는 녀석이었는데. 서른도 안 된, 혼자가 된 계수(季嫂)는 어쩔 것이며 아버지 없이 자라야 하는 두 아이는 어쩔 것인가. 기가 막혔다. 부모님 돌아가셨을 때 빼고는 처음이자 마지막으로 나는 가슴이 찢어지는 고통으로 울었다."

6남 2녀의 장남인 그는 마치 아버지처럼 동생들을 끝까지 책임졌다. 공부를 원하면 넉넉지 않은 형편에도 유학을 보냈다. 인영이 도쿄 아오야마가쿠인 대학에 유학했고, 다섯째 아우 신영은 독일 함부르크에서 박사과정을 밟고 있었다.

신영은 그보다 열여섯 살 아래였다. 그가 마지막으로 가출할 때 신영은 세 살이었다. 신영은 소학교 4학년 때 서울로 전학 왔다. 이후 6년

여섯째 동생 신영의 서울대 대학원 졸업식장에서 정주영, 변중석 부부

제 보성중학을 거쳐 부산 피난 시절 서울대 법학과에 입학했다. 신영은 대학원 재학 중에 《동아일보》 기자가 되었다. 정치부 기자로 막 출범한 관훈클럽 회원으로 활동하고 있었다. 신영에게 유학을 권유한 사람이 정주영이었다. 신영은 경제학으로 전공을 바꿔 독일 유학을 떠났고 그곳에서 인연을 만나 가정을 꾸리고 자식도 얻었다. 신영은 박사논문 완성에 집중하기 위해 겸직하던 《동아일보》 특파원도 그만두고 둘째를 임신 중이던 아내와 딸을 청운동 본가에 보내놓은 상태였다.

객사한 사람은 집에 들이지 않는 게 유교적 관습이다. 그는 주변의 반대를 무릅쓰고 동생의 장례를 청운동 집에서 기독

교식으로 치렀고, 경기도 하남 창우동 선영에 묻었다. 그가 신영을 어떻게 생각했는지를 보여주는 자서전의 한 대목이다.

"내가 녀석을 좋아한다는 것도, 내가 녀석에게 기대가 크다는 것도, 내가 녀석을 자랑스러워한다는 것도, 나는 단 한 번도 아우한테 정식으로 말한 적도 표현한 적도 없었다. 살아오는 동안 두고두고, 나는 그게 그렇게 후회가 될 수가 없다."

신영이 세상을 뜬 지 15년이 지난 1977년 정주영은 관훈클럽에 1억 원을 기부했다. 그게 관훈클럽 신영연구기금이다. 이후 1984년까지 총 6억 원을 출연했다. 언론인들의 연구 저술활동과 해외연수를 지원하고 비영리 출판사업을 한다. 언론계 생활을 오래한 사람치고 신영연구기금의 신세를 지지 않은 사람을 찾기 힘들다.

정진석 외국어대 명예교수는 《관훈저널》 2012년 여름호에 '기자 정신영과 인간 정주영 ─ 정신영 50주기에 읽어보는 편지'를 실었다. 편지를 읽어보면 6남 2녀의 장남이자 가장으로서 가족을 돌보려는 책임감이 느껴진다. 인간 정주영의 새로운 면모가 드러난다.

서울 인사동 9길 7번지에 관훈클럽 신영연구기금 3층 건물이 있다. 입구 오른쪽 벽에는 '신영기금회관'이라는 동판이 보인다. 1층에 들어가면 기자 정신영의 발자취를 엿볼 수 있다. 한 쪽 방은 정신영 기자 기념관이면서 관훈클럽 역사관으로 꾸며놓았다. 신영이 서울대 대학원을 졸업하던 날 정주영·변중석 부부와 함께 찍은 사진이 눈길을 사로잡는다. 자랑스런 동생이 석사학위를 받는 날, 형과 형수는 잘 차려입고 졸업식장에 참석했다. 형의 표정을 자세히 살펴보았다. 정주영은 형이 아니라 아버지였다.

현대자동차와 포니 1호

정주영은 자동차와 인연이 깊었다. 젊은 시절 아현동 고갯마루에서 자동차 수리공장 아도서비스를 시작해 우여곡절 끝에 해방 직후 초동에서 현대자동차공업사를 열었다.

그는 1967년 12월 현대자동차를 설립하고 자동차사업에 본격적으로 뛰어들었다. 당시 국내에는 삼륜차를 생산하는 기아와 승용차 코로나를 생산하는 신진이 있었다. 자동차 사업은 출발부터 그에게 수많은 시련을 안겨주었다.

1968년 3월부터 울산시 양정동 일대에 공장 건설을 시작했다. 공장의 토목·건축 공사는 현대건설이 맡았다. 공장 건설과 기계 설비를 책임진 것은 동생 세영이었다. 첫차 출고 목표일은 1968년 11월. 공장을 세우는 동시에 자동차도 출고해야 했다. 세영은 스트레스에 시달려 머리카락이 뭉텅뭉텅 빠져나갔다. 정주영은 경부고속도로 공사에 매달리느라 울산 자동차공장 현장에 내려가볼 틈이 거의 없었다.

세영이 사실상 모든 걸 책임졌다. 세영은 공장 건설을 하면서 동시에 11월에 첫차 코티나를 생산해야 했다. 세영은 기술자들과 숙식을 함께하며 마침내 코티나 1호를 생산했다. 세영은 1호차를 타고 정주영이 머물고 있는 경부고속도로 교량 건설현장에 나타났다.

기쁨도 잠시였다. 코티나는 판매에서 참혹한 실패를 기록했다. 코티나는 비포장도로가 많은 한국 실정에 맞지 않는 자동차였다. 갖가지 오명이 쏟아졌다. "섰다 하면 코티나", "밀고 가야 하는 코티나", "코피나", "골치나"……. 현대자동차는 "똥차"로 불렸다. 코티나의 실패는 당장 경영 압박으로 나타났다.

나쁜 일은 함께 온다고 했던가. 1969년 가을, 울산 지역에 집중호우

가 내려 태화강이 범람해 현대자동차 공장을 휩쓸어버렸다. 이래저래 현대자동차는 나락으로 떨어졌다. 더 이상 추락할 데가 없었다. 살 길은 미국 포드사를 합작 파트너로 끌어들이는 일뿐이었다. 그러나 포드사와의 합작은 지루한 줄다리기가 이어져 아무런 진척이 없었다.

정주영은 세영에게 독자적인 엔진 개발로 100퍼센트 국산차를 만들어낼 방안을 세우라고 지시했다. 현대자동차는 엔진 합작 회사로 닛산, 토요타, 미쓰비시 3개사를 심사숙고한 끝에 미쓰미시를 선택했다.

1974년 7월, 1억 달러를 투자해 국산 자동차공장 건설을 착공했다. 그리고 1976년 1월, 한국 고유 모델 제1호 '포니(PONY)'가 탄생했다. 코티나의 쓰라린 실패를 딛고 탄생한 포니였다. 포니는 1973년 세계적인 오일 쇼크 이후 기름을 적게 먹는 자동차 수요가 증가할 것에 대비해 개발한 모델이었다. 예상은 적중했다. 세계 여러 나라에서 기름이 적게 드는 경차 포니 수입을 희망했다. 드디어 현대자동차가 세상에 이름을 알리기 시작한 것이다. 정세영에게 '포니 정'이라는 별명이 붙었다. 정주영은 코티나 실패에도 불구하고 자동차 생산에 매달린 이유에 대해 자

1970년대의 현대자동차
공장 모습

서전에서 이렇게 썼다.

"역사적으로 볼 때, 한 민족의 번영은 기동 수단의 발달과 정비례해 왔다고 나는 생각한다. 아득한 옛날의 기마민족에서부터 중세기 영국의 해상 기동력, 그리고 미국의 자동차가 이를 입증해주고 있다. 자동차는 그 나라 산업 기술의 척도이며, 자동차를 완벽히 생산하는 나라는 항공기든 뭐든 완벽한 생산이 가능한 나라라고 나는 생각한다. 또한 자동차는 '달리는 국기(國旗)'다. 우리 자동차가 수출되고 있는 곳에서는 어디서나 자동차를 자력으로 생산 수출할 수 있는 나라라는 이미지 덕분에 다른 상품도 덩달아 높이 평가받기 때문이다."

그후 52년. 현대자동차는 영업이익 세계 5위, 브랜드 가치 세계 6위의 글로벌 기업으로 우뚝 섰다. 정몽구 현대자동차그룹 회장은 2020년 한국인으로는 처음으로 '자동차 명예의전당(Automotive Hall fo Fame)'에 헌액되었다. "현대자동차그룹을 성공 반열에 올리고 기아자동차를 회생시킨 업계의 리더"라는 이유에서다. 역대 헌액자로는 헨리 포드, 토머스 에디슨, 카를 벤츠, 혼다 소이치로, 토요다 기이치로 등이 있다.

현대중공업의 신화

정주영 하면, 전설 같은 이야기가 회자된다. 그가 외국에서 지폐에 그려진 거북선 그림을 보여주고 조선소 건설 차관을 얻어냈다는, 믿기지 않는 이야기!

그는 언제부터 조선소를 짓겠다고 생각했을까. 그는 여러 가지 생각을 동시에 하고 그것들을 추진하는 능력이 있었다. '멀티태스킹'이 가능하고 그것을 즐기는 사람. 자서전에 이런 대목이 나온다.

"사업하는 사람은 누구나 비슷하겠지만 밥풀 한 알만 한 생각이 내

마음속에 씨앗으로 자리잡으면, 나는 거기서부터 출발해서 끊임없이 계속 그것을 키워서 머릿속의 생각을 눈으로 볼 수 있는 커다란 일거리로 확대시킨다. 그것이 나의 특기 중에서도 주특기라고 할 수 있다."

현대건설이 해외로 나가 태국의 고속도로 공사를 수주한 게 1965년이다. 현대건설의 해외 진출을 지켜보면서 그는 또 다른 생각을 키워나갔다.

"건설회사의 해외 진출은 여러 가지 리스크가 많다. 하지만 조선업은 수주만 한다면 작업을 국내에서 하기 때문에 위험 부담이 훨씬 적다."

정부는 2차 경제개발 5개년계획으로 제철, 종합기계, 석유화학, 조선을 중점 육성한다는 방침을 세웠다. 김학렬 부총리가 박정희 대통령의 지시를 받아 조선소 건설을 현대가 맡아달라고 권유했다. 그가 반응을 보이지 않자 정부의 권유 강도가 점점 세졌다. 그는 미국과 일본을 상대로 차관 교섭에 나섰다. 미국과 일본에서 만난 상대방은 콧방귀를 꼈다. "후진국에서 무슨 실력으로 배를 만들겠다고 하는 것인가."

면박을 당하고 돌아온 그는 김학렬 부총리에게 경위를 설명하고 조선소를 하지 않겠다고 말했다. 며칠 후 박 대통령이 만나고 싶어 한다는 연락이 왔다. 그는 청와대에서 대통령에게 미국과 일본 방문 결과를 보고했다. 박 대통령이 버럭 화를 내면서 김 부총리에게 말했다.

"앞으로는 정주영 회장이 어떤 사업을 한다고 해도 전부 다 거절하시오. 정부가 상대도 하지 말란 말이오!"

할 말이 없었다. 어색한 침묵이 한참을 이어졌다. 박 대통령이 담배를 피워 물고 그에게 한 대 건넸다. 그는 담배를 피우지 않지만 대통령이 건넨 담배를 받았다. 대통령이 불 붙여준 담배를 뻐끔뻐끔 피고 있는데 화가 조금 누그러진 대통령이 입을 열었다.

"처음에 하겠다고 할 때는 이 일이 쉽다고 생각했어요? 어려운 것 알았을 거 아뇨? 그러면서도 나선 거면 무슨 일이 있어도, 어떻게 하든 해내야지, 그저 한번 해보고는 안 되니까 못하겠다, 그러는 게 있을 수 있소?"

박 대통령의 말이 다시 이어졌다.

"이건 꼭 해야만 합니다, 정 회장! 일본과 미국을 다녔다니 그럼 이번에는 구라파로 나가 찾아봐요. 무슨 일이 있어도 이건 꼭 해야 하는 일이니까 빨리 구라파로 뛰어나가 보세요."

그는 청와대를 나오면서 어떤 사명감을 느꼈다. 조선소 건설은 나에게 주어진 사명이다! 이렇게 생각하니 마음가짐이 달라졌다. 1970년 초, 그는 현대건설 안에 조선사업부를 설치했다. 회사 내부가 크게 술렁거렸다. "경험도 없이 무슨 생각으로 조선업에 뛰어들겠다고 하는지 모르겠다. 저러다 회사 망한다."

오기가 발동했다. 그는 안 된다고 말하는 사람이 많을수록 반드시 해내겠다는 의지가 강해지는 사람이었다. 배를 건조하는 건 어렵지 않다. 문제는 자금, 차관이었다.

세상만사가 그렇듯 긍정적인 마인드로 무장하느냐 아니냐에 따라 결과는 하늘과 땅만큼의 차이가 난다. 그는 처음부터 조선공학 전공자의 눈으로 조선소 건설을 바라보지 않았다. 건설업자의 시각에서 보았다. 선박 건조 역시 '빌딩(building)'의 하나다. 그는 조선업과 건설업이 전혀 다른 분야라고 판단하지 않았다. 여기에서 우리는 그의 비범함을 발견하게 된다. 자서전 속으로 들어가본다.

"그 동안 여러 종류의 건설을 하면서 체득한 경험으로 철판에 대한 설계나 용접은 자신이 있었고, 내연 기관을 장치하는 것도 별 것 아니었다. 이를테면 배를 큰 탱크로 생각하고 정유공장을 세울 때처럼 도

면대로 철판을 잘라서 용접을 하면 되는 것이고, 내부의 기계장치는 건물에 냉온방 장치를 설계대로 앉히듯이 선박도 기계도면대로 설치하면 되는 것 아닌가."

그는 국제금융에 대해 아는 게 없었지만 차관을 얻으려 백방으로 뛰다가 우연히 금융 브로커 데이비스를 알게 된다. 한국전에 참전한 적이 있는 데이비스를 통해 애플도어 엔지니어링을 소개받아 조선소 레이아웃 문제를 해결했고, 스코트 리스고우 조선사와 기술 협조 계약을 체결했다.

문제는 차관 도입이었다. 그는 런던으로 날아가 A&P 애플도어의 롱바톰 회장과 만났다. 롱바톰 회장은 고개를 절래절래 흔들었다. 예상은 했지만 맥이 빠졌다. 이제 어떻게 해야 하나. 문득 지갑 속에 들어 있는 500원짜리 지폐의 거북선 그림이 생각났다. 그는 500원짜리 지폐를 꺼내 탁자 위에 펴놓았다.

"이것을 보시오. 이것이 우리의 거북선이오. 당신네 영국의 조선 역사는 1800년대부터라고 알고 있는데, 우리는 벌써 1500년대에 이런 철갑선을 만들어 일본을 혼낸 민족이오. 우리가 당신네보다 300년이나 조선 역사가 앞서 있었소. 다만 그후 쇄국정책으로 산업화가 늦어져 국민의 능력과 아이디어가 녹슬었을 뿐 우리의 잠재력은 고스란히 그

거북선이 그려진
500원 지폐

대로 있소."

롱바톰 회장은 거북선 이야기에 설득되지 않을 수 없었다. 이순신이 정주영을 살리는 순간이었다.

1972년 3월 현대조선소 기공식이 열렸다. 박 대통령이 태완선 부총리를 대동하고 기공식에 참석했다. 황무지 같은 벌판에 천막 하나 쳐 놓고 치른 기공식이었다. 대통령이 기공식에 참석한 것은 포항제철 이후 두 번째였다. 1974년 6월, 현대조선은 세계 조선사(史)의 역사를 새로 썼다. 최단 시간에 조선소를 지으며 유조선 2척을 건조해내는 전무후무한 일이었다.

현대중공업은 정주영이 가장 많은 땀방울을 흘린 곳이다. 현재 현대중공업 조선소는 도크 10개를 가진 세계 최대 규모를 자랑한다. 조선소 야드를 돌아보는 데만 자동차로 40분 이상이 걸린다.

현대중공업 투어를 하다 보면 진기한 장면들과 자주 대면하게 된다. 세계 최대의 조선소에 와야만 볼 수 있는 광경이다. 길이 수십 미터

1970년대 초, 하늘에서 내려다본 울산 모습

하늘에서 내려다본 현
대중공업 조선소 전경

짜리 거대한 블록이 이동한다. 당연히 도로를 막을 수밖에 없다. 모든
차량은 블록 이동이 끝날 때까지 기다려야 한다. 워낙 중량이 거대해
'주토피아'의 나무늘보처럼 움직임이 답답할 정도로 느리다.

골리앗 크레인들이 서 있는 도크 주변에서는 수시로 〈엘리제를 위
하여〉가 오르곤 음악으로 흘러나온다. 골리앗 크레인은 도크 안의 장
비, 블록 등을 움직이는 기중기의 일종이다. 〈엘리제를 위하여〉가 나오
면 크레인이 작업 중이니 조심하라는 뜻이다. 베토벤이 1810년에 작곡
한 피아노독주곡 A단조를 골리앗 크레인 아래에서 듣게 될 줄이야.

그가 차관 교섭을 위해 들고 다닌 사진에 등장하는 미포만과 미포
해수욕장의 흔적은 지금 어디서도 찾을 수가 없다. 부드러운 곡선의
미포만은 현재는 모두 '디귿자'의 직선으로 바뀌었다. 보통 사람의 눈
에는 '황량한 백사장'으로 보였을 법한 이곳을 그는 '무한한 가능성'의
공간으로 보았다.

그 직선은 안벽(岸壁)을 말한다. 도크에서 블록 조립을 통해 선박의

조선소 제1안벽 전경

외형이 만들어지면 선박을 안벽에 계류를 시켜놓고 전기설비를 비롯한 의장 작업을 한다. 미포만과 전하만 두 곳의 안벽 길이는 8킬로미터에 달한다.

미포만을 지나는데 안내원이 "지금 제1안벽 앞을 지나고 있다"고 말했다. 나는 제1안벽이라는 말에 잠깐 자동차를 세워달라고 부탁했다. 몇 걸음이라도 걸어보고 싶었다. 안벽 앞에 안전 펜스를 설치해놓았다. 펜스를 만져본다.

1973년 11월 어느 날 새벽, 가을비가 억수같이 쏟아지고 있었다. 그는 현장이 걱정되어 잠을 이룰 수가 없었다. 차를 몰고 현장을 둘러보기로 했다. 달빛이 없는 한밤중에는 길바닥과 바닷물이 구분되지 않는다. 더군다나 그날은 장대비까지 쏟아졌다. 그는 운전 부주의로 지프차와 함께 그만 바다로 추락했다. 자동차 안에 갇힌 채, 영화 속 한 장면처럼 그야말로 필사의 탈출을 벌였다. 마침 지나가던 근로자가 바닷물 속에서 허우적거리는 그를 발견해 기적적으로 목숨을 건졌다. 그

시간에 근로자가 지나갔다는 것이 기적이다. 그곳이 제1안벽 바닷가였다. 나는 그곳이 정확히 어느 지점일까를 가늠해 보았다. 바닷물에 표시를 해둘 수는 없지만 미포만은 그날의 일을 기억하고 있을 것이다.

기공식이 열린 장소도 가보고 싶었다. 현대중공업 문화홍보실에 따르면 흑백 사진 속의 지형지물로 보건대 그곳은 제2도크 앞 야드로 추정된다고 했다. 도크 앞에 서면 도크와 골리앗 크레인이 거대해 사진을 찍어도 일부분밖에 앵글에 들어오지 않는다. 제2도크 쪽에서 동쪽을 보면 영빈관이 위치한 야트막한 산이 보인다. 국내외 선주(船主)들과 VIP를 모시는 공간이다. 한옥 대청마루에 서면 동해 바다가 가득 펼쳐진다. 현대중공업 내에서 고도가 가장 높은 곳이지만 산 위에서도 현대중공업 조선소 전체가 조망되지 않는다.

"손님 같은 남편"

"가지 많은 나무에 바람 잘 날 없다."
정주영에게 딱 들어맞는 말이었다.

6남 2녀의 장남으로 동생들에 대해 무거운 책임감으로 아버지 역할을 떠맡았던 정주영. 여기에 8남 1녀의 자식들까지 건사해야 했던 그였다. 그는 가부장적 권위와 책임감으로 가정을 이끌었다. 정주영 패밀리가 유지될 수 있었던 데에는 아내 변중석의 조용한 내조와 헌신을 빼놓을 수 없다. 변중석을 가리켜 "현대가(家)의 정신적 지주"라는 평가는 하나도 틀린 말이 아니다.

사업의 기반이 잡혀가던 1962년, 앞서 설명한 대로 그는 동생 신영의 갑작스런 죽음으로 큰 충격을 받았다. 그럴수록 그는 미친 듯이 일에 집중하고 몰입했다. 1970년 후반 현대는 세계 100대 기업으로 탄탄

대로를 걷고 있었다.

그러던 1982년 그의 집안에 또 한 번 비극이 덮친다. 인천제철 사장으로 후계자 수업을 받던 장남 몽필이 교통사고로 사망한 것이다. 부부에게 이 충격이 어땠을지는 자식을 앞세운 경험이 없는 사람은 짐작조차 할 수 없다(1990년에는 4남 몽우가 사망한다. 변중석은 이 충격에서 벗어나지 못하고 다음 해 병원에 입원한다).

정주영은 여러 일을 동시에 추진하면서 에너지를 얻는 인물이었다. 24시간이 모자라게 바쁜 남편을 둔 아내는 어떤 생각을 했을까? 변중석은 생전에 딱 한 번 언론과 인터뷰를 했다. 《여성중앙》 1985년 2월호였다. 이 인터뷰에서 변중석은 남편에 대해 이렇게 표현했다.

"손님 같은 남편이죠. 옛날부터 손님 같으니까요. 아침식사 때만 만나니까요."

이 세 문장이 사업가 남편 정주영의 모든 것을 설명한다.

그는 언론 인터뷰에서 아내에 대해 이런 말을 했다.

"늘 통바지 차림에 무뚝뚝하지만 60년을 한결같이, 평생 변함없는 점들을 존경한다." "내가 돈을 번 것도 모두 아내 덕택이었다. 아내를 보며 현명한 내조는 조용한 내조라는 사실을 알았다."

통바지 차림이란, 흔히 말하는 '몸빼 바지'를 말한다. 변중석을 만나본 사람들은 '몸빼 바지와 쉐타'로 현대가의 안주인을 기억한다. 자식교육은 모두 아내 몫이었다. 거기에 복잡한 안살림까지 하려면 멋을 내고 싶어도 그럴 틈이 없었다. 이와 관련된 일화는 수두룩하다. 동네 수퍼마켓 종업원도, 자주 가던 동대문시장 포목점 주인도 '몸빼 바지에 쉐타'를 입은 아줌마가 현대그룹의 안주인이라는 사실을 몰랐다든지, 정초에 복조리 장사가 집마당에 던져놓은 복조리 값을 받으려 문을 열었다가 변중석을 일하는 여자로 보고 "사모님 안 계시냐"고 물었다든

정주영 패밀리의 새해
아침식사 풍경(1992년)

지 하는 것이다.

"손님 같은 남편"이라는 말이 함축하고 있는 것처럼 남편의 부재는 일상이 되었다. 새로운 사업이 성공해 현대가 커갈수록 그랬다. 아내는 남편이 없는 외로움을 기도로 다스렸다. 나름의 기도문을 만들어 틈만 나면 암송했다. 변중석은 이 기도문을 며느리들에게 전승해 결혼한 아들들의 방에 걸어놓게 했다.

변중석은 다른 사람들 앞에서 남편을 말할 때는 언제나 "회장님"이라고 불렀다. 변중석의 가장 큰 즐거움은 얼굴 보기 힘든 남편이지만 회장님이 TV 뉴스에 나올 때였다. 남편이 9시 뉴스에 나오면 그렇게 기분이 좋을 수가 없었다. 그 다음은 손자들과 2층에서 함께 식사를 할 때다.

솥뚜껑만 한 손

정주영을 이해하는 데 그의 정치 참여는 건너뛸 수 없는 대목이다.

1992년 새해 첫날, 그는 청운동 집에서 가족들에게 정치 참여를 선언했다. 가족 중에 정치 참여를 지지하는 사람은 한 명도 없었다. 그가 정치 참여를 결심하게 된 것은 오랜 세월 쌓인 정치권력에 대한 불신에서 비롯되었다. 그는 정치 참여 배경에 대해 이렇게 말한다.

"그때그때 떳떳할 수 없었던, 정권의 필요에 의한 속죄양으로 너무 여러 번 기업을 단죄받게 했던 것이 우리나라 국민들의 기업에 대한 편견의 주범이라고 나는 생각한다. 큰 기업은 덮어놓고 부정축재와 정경유착의 본산지라는 부정적인 편견도 잘못된 정치가 만들어놓았다. 그 결과로 우리 국민은 세계선진공업사회에서 경쟁력 있는 국가이기를 원하면서 기업이 커지는 것을 싫어하는 자가당착에 빠져 있다."(《이 땅에 태어나서》)

그는 정치권력이 기업가의 역할을 존중하지 않고 권력 유지를 위해 기업을 함부로 대한다는 것을 오랜 세월 뼈저리게 깨달았다. 사농공상(士農工商) 계급질서에서 사(士)의 갑질에 몸서리쳤다. 그는 전두환 정부에 이어 노태우 정부를 겪으면서 직접 현실정치에 뛰어들기로 결심했다. 그는 국가경영이나 기업경영이나 경영이라는 기본 원칙에서는 별 차이가 없다고 생각했다. 5년만 기회가 주어진다면 나라를 위해 반드시 해결해야만 할 모든 일을 깨끗이 해결할 자신이 있었다.

정주영의 마지막 집은 종로구 청운동 인왕산 아래에 있는 2층 양옥 집이다. 정주영 하면 많은 사람들이 청운동 집을 연상한다. 나는 1992년 대선 기간 중 청운동 집 안으로 한 번 들어가 본 적이 있다. 아침 여섯시쯤이었는데 겨울이라 사위가 캄캄했다. 현관에 몽구, 몽헌, 몽준 등 아들들이 벗어놓은 검정색 구두가 빼곡했던 기억이 난다. 또한 집 오른쪽으로 커다란 바위가 버티고 있는 게 인상적이었다. 그는 자서전에 "산골 물 흐르는 소리와 산기슭을 훑으며 오르내리는 바람 소리가

좋다"라고 썼지만 나는 긴장해서인지 바람 소리를 한 줄기도 듣지 못했다.

그는 청운동 집을 1958년에 지었다. 대지 300평에 건평 100평 규모다. 이날 이후로 그는 세상을 뜨는 2001년 3월 21일까지 이 집에서 살았다.

그는 청운동 집에서 매일 아침 장성한 아들들과 아침식사를 했다. 아들들은 외국 출장을 나가지 않는 한 아침식사만큼은 청운동 본가에서 아버지와 함께 먹었다. 어머니가 준비한 아침식사가 정주영 패밀리를 결속시킨 힘이었다.

그는 자동차회사를 세우고 나서 눈을 감는 순간까지 현대차만을 탔다. 스텔라, 그라나다, 소나타, 그랜저, 다이너스티 순이었다. 1992년 대선 당시 그는 소나타 골드 검정색을 탔다. 12월 어느 날, 나는 청운동 안마당에서 기다리다가 세종로 통일국민당 당사로 출근하는 그의 소나타 골드 뒷좌석에 동승했다. 젊은 기자의 갑작스런 틈입에 그는 잠시 당황했지만 언짢은 기색은 보이지 않았다. 언덕길을 내려가 자하문로를 달려 세종로 당사까지 걸린 시간은 신호대기를 포함해 7~8분. 나는 전날 유세와 관련한 질문을 던졌고, 그는 유쾌하게 질문에 답했다. 소나타 골드 뒷좌석 왼쪽에 앉은 그는 내 손을 두 손으로 포개 잡았다. 이때의 느낌은 지금까지도 또렷하다. 나는 《주간조선》 편집장 시절인 2015년 11월, '정주영 탄생 100주년' 편집장편지

청운동 자택에서의
정주영과 변중석 부부

에서 이렇게 썼다.

　나는 서른하나, 그는 일흔일곱. 내가 감동한 것은 그의 말이 아니라 손이었다. 꼭 솥뚜껑 같았다. 나는 손이 그렇게 두꺼운 사람을 만난 적이 없었다. 그 느낌을 23년이 지난 지금까지도 너무나 생생하게 기억한다. 그 뒤로도 그렇게 손바닥이 두꺼운 사람을 본 적이 없다. 거친 듯하면서도 부드럽고 따뜻하고 푹신한 손을 가진 사람.

　그는 선거기간 내내 사면초가였다. 그랬기에 나는 그런 정주영 후보에 깊은 연민을 느꼈다. 그래서일까. 그의 '손'이 쉬이 잊혀지질 않았다. 나는 오랫동안 현대그룹 창업자 정주영과 이 손의 느낌을 연결시키지 못했다. 소설가 고정일이 《주간조선》에 쓴 '아산 탄생 100주년 기고'를 읽던 중 나는 "정주영은 부유한 노동자"라는 표현에서 무릎을 쳤다.

　그랬다. 내 손이 기억하고 있는 것은 '부유한 노동자'의 구체성이었다. 흔히 사용되는 '재벌 회장'과 같은 진부한 표현으로는 감히 담아낼 수 없는. 프랑스 조각가 로댕은 말년에 인간의 '손'을 오브제로 삼았다. 손은 몸의 일부분이 아니라 전체의 메시지를 전달한다고 로댕은 믿었다.

상상력의 원천, 문학

　정주영은 생전에 관훈클럽 토론회에 세 번 초청받았다. 그 세 번째가 1992년 12월 대선 기간 중이었다. 통일국민당 대통령 후보 자격이었다. 나는 이 토론회에서 그가 한 말을 생생하게 기억한다. 한 토론자가 질문했다.

　"젊은 시절 문학청년이었다고 하신 적이 있는데, 그때 읽었던 책 중에서 어떤 작품이 기억나시나요?"

"모윤숙의 《렌의 애가》, 이광수의 《흙》, 마크 트웨인의 《허클베리 핀의 모험》 같은 작품입니다."

"혹시 기억나는 대목 한 구절 외워보실 수 있나요?"

"인왕산 허리 가에는 세기말의 청춘이 울고 번화한 종로에는 그릇 깨는 벗이 보이나니 이 나라의 사람은 여기서 마치려나, 이 나라의 청춘은 여기에서 끝내려나."

프레스센터 국제회의장에 모인 사람들은 서로의 얼굴을 쳐다보았다.

우리가 그에 대해 놓치고 있는 것이 바로 이 부분이다. 우리는 젊은 시절 문학소년 혹은 문학소녀의 시기를 보낸다. 그 중 일부는 시인과 소설가를 꿈꾸기도 한다. 하지만 세상살이를 하면서 문학과의 거리가 점점 멀어진다. 그에게 문학은 청년 시절 한때의 유행이 아니었다. 상상력의 원천이 바로 문학이었다.

그룹 창업자가 그처럼 오랜 세월 문인들과 허물없이 지낸 경우는 찾기 힘들다. 그 역사는 자동차 수리공장을 운영할 때로 거슬러 올라간다. 서울 화양리에 살던 모윤숙의 집에서 '문인들의 밤' 행사가 정기적

1989년 알래스카 마타누스카 빙하 앞에서 배우, 문인, 학자들과. 왼쪽부터 최불암, 황금찬, 강계순, 강부자, 김수현, 정주영, 박동규, 백명희, 김종서

으로 열리곤 했다. 그 행사에 일반인도 몇 명씩 참석하곤 했는데, 그 중에 자동차 수리공장 사장이 있었다. 모윤숙은 〈렌의 애가〉를 줄줄줄 외우는 젊은 사업가를 눈여겨봤다. 인연은 그렇게 시작되었다.

사업이 궤도에 들어서고 경제적인 여유가 생기면서 그는 작가들을 물심으로 후원하고 도왔다. 구상, 김광섭, 김동리, 김남조, 김주영, 모윤숙, 박경리, 박완서, 서정주, 전숙희, 조경희, 한운사, 황금찬 등이 그와 어울린 문인들이다. 그는 문인들을 진심으로 존경했고, 그들과 어울리는 것을 좋아했다. 그는 영원한 문학청년이었다. 현대건설이 중동에 진출한 1970년대 중반 모윤숙, 전숙희를 비롯한 남녀 문인을 초청했다. 문인들은 열사의 사막을 걷고 모래바람을 맞기도 했다. 그는 원산 출신의 구상 시인과 특히 친하게 지냈다. 원산이 고향 통천과 가까워 구상을 고향 사람처럼 생각했다. 시인 구상은 아산에 대해 이렇게 말했다.

원주 박경리문학관에서 열린 《토지》 완간 기념회에서 시루떡을 자르는 박완서, 박경리, 정주영

"아산은 문인들과 사귀기를 좋아한다. 아니, 그는 스스로 시문(詩文)을 사랑하고 즐긴다. 그는 천성 시심(詩心)의 소유자이다."

1994년 8월 15일, 강원도 원주에서 박경리의 대하소설 《토지》 완간 기념식이 열렸다. 이날은 마침 정주영이 외국 방문을 마치고 귀국하는 날이었다. 그는 공항에 내리자마자 곧장 원주로 달려갔다. 피곤한 몸이었지만 뜻깊은 자리에 참석해 축하하고 싶었다. 그는 토지문학관에서 박경리, 박완서와 함께 축하 시루떡을 잘랐다.

그는 글쓰기를 좋아했다. 전경련 회장이던

1981년 2월 25일자 《서울신문》에 '새봄을 기다리며'라는 에세이를 기고하기도 했다.

봄볕이 하루하루 짙어져 간다. 천지가 새봄이다. 이제부터 기업의 단하(壇下)에서 봄을 만끽하고 싶다. 경제 단상(壇上)에서 호기 있게 일하는 연출자들의 화려한 무대를 바라보면서 오랜만에 심정의 여유를 가지고 이 봄을 즐기리라. 봄눈이 녹은 들길과 산길을 정다운 사람들과 함께 걸으면서 위대한 자연을 재음미하고 인정의 모닥불을 피우리라. 천지의 창조주 앞에 경건한 찬미를 바치리라. 인생은 여러 가지이다. 온화한 삶과 질풍처럼 달리는 삶이 있으나 궁극의 염원은 한 가지라고 말할 수 있다. 평화와 자족을 느끼는 마음이다. 봄이 온다. 마음 깊이 기다려지는 봄이 아주 가까이까지 왔다.

문인들과의 오랜 인연으로 그는 해변시인학교에 단골로 초청받아 왔다. 해변시인학교는 1970년대 말 황금찬 시인이 경포대에서 처음 열었다. 수강생들이 강연을 듣고 시인들과 함께 문학과 인생에 대해 이야기를 나누는 자리다. 그가 해변시인학교에 처음 초대받은 것은 1985년. 그후 10년 이상 그는 해변시인학교에 꾸준히 참석했고, 해변시인학교가 유지되도록 뒤에서 도왔다. 그는 1990년대 후반 건강이 나빠져 바깥 활동을 거의 하지 않는 상황에서도 해변시인학교의 초청을 받으면 힘들게 안면도를 찾아왔다.

1998년 그는 세계 언론의 주목을 받는다. 그해 6월, 소 500마리를 북한에 전달했고, 같은 해 10월 다시 소 501마리를 몰고 휴전선을 통과해 고향 통천으로 갔다. 그는 왜 소를 몰고 고향으로 갔을까. 아버지에게 빚을 갚겠다는 의미에서였다. 그는 아버지가 소 판 돈을 들고 가출

1998년 6월 정주영이 소 501마리를 이끌고 군사 분계선을 넘고 있다.

했었다. 프랑스 비평가 기 소르망은 소떼 방북을 가리켜 "20세기 최후의 전위예술"이라고 평했다. 그리고 11월, 역사적인 금강산 관광이 시작되었다.

그의 첫 북한 방문은 9년 전인 1989년 1월에 이뤄졌다. 금강산 개발에 관해 논의하기 위해서였다. 현대건설 박재면 부사장, 김윤규 전무, 이병규 비서실부장이 그를 수행했다. 금강산을 둘러본 뒤 그는 통천군 송전면 아산리로 향했다.

60여 년 만에 다시 찾은 고향이었다. 아산리에 들어섰을 때 그는 감격스러웠다. 하지만 그는 한동안 고향 마을을 실감하지 못했다. 집들이 전부 개조되어 옛날 모습이 하나도 남아 있지 않았다. 그는 아버지와 살던 '우리집'도 알아보지 못했다. 북한이 공산체제로 바뀐 지 50여 년 세월이 흘렀다는 사실을 잊고 있었던 것이다. 어떤 집 마당에 서 있는 다섯 그루의 감나무를 보고서야 그는 겨우 '우리집'임을 알아차렸다.

인왕산 아래 청운동 집

정주영은 한식을 좋아했고, 가리는 음식이 없었다. 그가 자주 찾던 단골집은 종로1가 한일관이었다. 피맛길에 있던 한일관을 그는 비서실 식구들과 종종 찾곤 했다. 한일관은 종로구 계동 현대그룹 본사에서 걷기에 알맞은 거리였다. 그는 한일관에 오면 언제나 냉면과 불고기를 먹었다. 그의 단골집 한일관은 피맛길에서 더 이상 볼 수 없다. 피맛길 일대가 재개발되면서 다른 곳으로 옮겨갔다.

막국수를 좋아하는 사람들은 '정주영 막국수'를 기억한다. 경기도 김포시나 고양시의 식당에서 '정주영 막국수'를 먹어본 사람도 있을 것이다. '정주영 막국수' 메뉴를 파는 집들은 '강릉해변 메밀막국수'라는 간판을 걸어놓고 있다. 이런 식당에 가면 겨울 코트를 입은 정주영 회장의 대형 사진이 걸려 있다. 처음 오는 손님은 메뉴판과 사진을 번갈아 보며 정 회장과 무슨 관계가 있는지 궁금해한다.

사연은 이렇다. 막국수는 그가 좋아하는 메뉴 중 하나였다. 그가 강원도 동해안에 갈 일이 있으면 반드시 들르던 식당이 '송정해변 막국수집'이다. 그는 1998년 이 식당에서 동생 순영, 김윤규와 막국수를 먹었다. 여주인이 그의 방문을 놓치지 않고 기념사진을 찍어 대형 액자로 만들었다. 정주영 회장의 단골 맛집이라는 사실이 알려지면서 '송정해변 막국수집'은 유명세를 탔다. 그가 이 집의 막국수를 좋아한 계기는 정확히 알려지지는 않았다. 이 집에 식도락가들이 몰려들면서 이 기념 사진이 김포시와 고양시의 메밀국숫집에까지 걸리게 되었다.

그는 북한에 소떼를 몰고 다녀온 이후 2000년까지 대외활동을 거의 하지 않았다. 노환으로 거동이 불편했던 그는 주로 청운동 자택에 머물렀다. 2001년 3월 초, 그는 위경련을 일으켜 서울아산병원으로 옮겨

졌으나 끝내 일어나지 못했다. 그날이 3월 21일이었다.

그가 타계했을 때 서울 청운동 자택, 계동 사옥, 울산 현대중공업과 현대자동차를 비롯해 전국 곳곳에 빈소가 차려졌다. 나는 지인과 함께 청운동 자택에 마련된 빈소를 찾았다. 큰길인 자하문로 입구에서부터 시민들의 조문 행렬이 비탈진 언덕길을 따라 이어졌다. 한참을 줄을 서서 나는 청운동 자택에 들어가 조문을 했다. 그때 줄을 선 채 서서히 이동하면서 보았던 시민들의 표정을 생생히 기억한다. 서민들과 소탈하게 어울리며 막국수를 먹고, 흥이 나면 마이크를 잡고 〈해뜰날〉을 부르고, 사원들과 거리낌없이 씨름을 하던 정주영 회장의 타계를 시민들은 진심으로 슬퍼했다. 허허벌판 황무지에 현대라는 대기업을 일으키며 그가 쏟은 땀과 눈물을 전부 기억하고 있었기에 거인과의 작별을 슬퍼했다. 그는 하남시 창우동 선산에 영면했다.

정주영이 타계할 때까지 58년간 산 청운동 집

아산의 숨결이 남아 있는 청운동 자택으로 가보자. 그가 1958년부터 43년간 살았던 집이다. 인왕산과 맞붙어 있는, 인간 정주영의 희로애락이 고스란히 저장된 공간. 자하문로 근처에서 지나는 사람 누구든 붙잡고 물어봐도 대부분 상세하게 설명해준다.

자하문로 33길로 들어서서 직진으로 올라가면 나온다. 왼편에 청운초등학교와 현대아파트가 차례로 나온다. 자하문로 33길은 거의

직선에 가까운 오르막길이다. 오르막길 끝부분에서 33길이 왼편으로 꺾이는데, 자택은 바로 꺾이는 지점에 있다. 도로명 주소로는 자하문로 33길 68-2, 68-4다.

현재 이 집은 장손인 현대자동차 정의선 부회장이 상속받아 현대자동차에서 관리한다. 입구에는 외부인의 출입을 막는 철제 차단벽이 놓여 있었다. 하지만 차단벽 오른쪽으로는 사람이 오갈 수 있게 작은 문이 달려 있었다. 나는 그 문을 살짝 밀고 안으로 몇 걸음 들어갔다. 오른편이 그가 살던 집이다. 계단이 있고, 그 위에 관리인이 머무는 집이 있었다.

정주영이 아들들과 함께 걸어서 출근하는 모습

산비탈에 지은 집이 대개 그렇듯 길에서는 집 안이 보이지 않는다. 담장 너머 집 안의 풍경을 상상하고 있는데 1992년 12월 새벽의 모습이 떠올랐다. 사위는 캄캄했다. 문이 열려 있었지만 어두워서 아무것도 보이지 않았다. 잠시 후 수행원들과 함께 그가 내려와 대기중인 검정색 소나타 골드에 탔고, 나도 옆자리에 탔다. 짧은 순간이었지만 자동차가 서 있던 그 자리에 서니 그날 새벽이 생생하게 재생되었다.

이 집에 살 때 그는 4시면 일어나 배달되는 조간신문을 다 읽고 6시쯤 아들들과 아침식사를 했다. 그리곤 추운 겨울철이나 비가 오는 날을 빼놓고 계동 현대 본사까지 걸어서 출근했다. 보폭이 큰 그가 앞서서 성큼성큼 걸으면 몽구, 몽헌, 몽준이 그 뒤를 따르곤 했다. 큰 길인 자하문로까지는 3~4분. 내리막길이라 더 수월하다. 일찍 일을 나가는 동네 사람들이 출근하는 그에게 인사를 건네곤 했다. '걸어서 출근하

는 회장님'은 동네 사람에게 일상이었다. 자하문로에서 오른편으로 틀어 사직로를 향해 걸었다. 사직로에서 경복궁 앞을 지나 계동 현대 본사에 도착하면 대개 50여 분이 걸린다.

청운동 자택은 한때 정주영 기념관으로 만들어 일반에 공개한다는 이야기가 잠깐 나온 적이 있다. 그러나 지금은 아무런 이야기가 없다. 나는 2005년부터 지금까지 49명의 천재 이야기를 쓰면서 그들의 마지막 집을 거의 다 가보았다. 마지막 집이 온전히 남아 있는 푸쉬킨, 도스토옙스키, 프로이트, 드보르자크, 오귀스트 로댕, 빅토르 위고 같은 경우는 마지막 집을 기념관으로 꾸몄다.

모차르트의 경우는 눈을 감은 셋집이 사라져 그곳에 명판만 붙여놓았다. 대신 빈에서 음악 인생의 전성기를 보낸, 돔 가세 5번지 집을 기념관으로 사용하고 있다. 베토벤은 조금 특별하다. 평생 자기 집을 가져본 적이 없는 베토벤의 경우에는, 오래 살았고 특별한 스토리가 저장되어 있는 집을 빈 시당국에서 사들여 박물관으로 운영하는 중이다. 주택이 아닌 아파트일 경우 집안에 있던 것을 통째로 다른 공간으로 옮겨 전시관을 따로 만들기도 한다. 마르셀 프루스트가 그런 경우다.

현재 아산의 삶과 정신을 느낄 수 있는 곳은 세 곳이다. 울산 현대중공업과 서울아산병원의 아산정주영기념실, 현대서산농장의 아산기념관이다. 서울아산병원의 기념실은 아산병원 설립자 정주영의 면모가 강조되었다. 현대서산농장의 경우는 아산이 1979년 서산농장을 만들면서 머물렀던 단층집을 기념관으로 조성했다. 사이버기념관 '아산정주영닷컴'도 있다.

촌부자, 영원의 동산에 잠들다

이제 마지막으로 가볼 곳은 아산의 묘소인 하남시 창우동 선영이다. 주말이 아닌 평일의 경우 종로 계동 현대그룹 사옥에서 자동차로 1시간 안팎이 걸린다. 올림픽대로에서 중부고속도로로 들어서 하남IC로 빠져나가면 금방이다. 도로명 주소로는 검단산로 160.

초록이 한창인 5월 중순, 나는 창우동 선영을 찾았다. 창우동 묘소는 정주영 일가의 선영이다. 현재는 현대자동차에서 관리한다. 묘지 훼손을 우려해 일반에 공개하지 않는다. 특별한 이벤트가 있을 때만 가족이나 현대 관계자들이 참배한다.

관리인의 안내를 받으며 선영 경내로 들어선다. 왼편으로 좁은 길이

정주영 일가의 가족묘로 올라가는 길

나 있다. 양쪽으로 연산홍·자산홍 관목이 심어져 있다. 잔디가 깔려 푹신한 길을 걷다 보니 18년 전의 기억들이 되살아났다.

2002년 아산 1주기 추도식이 이곳에서 치러질 때, 나는 취재차 현장에 있었다. 장자인 정몽구 현대자동차 회장이 유족을 대표해 인사말을 했다. 모든 행사가 끝나고 걸어나가는데 정몽준 의원이 보여줄 게 있다며 나의 소매를 살짝 잡아당겼다.

"여기가 《동아일보》 기자 하던 신영이 삼촌 묘소입니다. 아버지께서 신영이 삼촌을 그렇게 좋아하셨어요."

河東鄭公周永
夫人原州邊氏 之墓

정주영, 변중석의 묘.
뒤로 보이는 게
정주영 부모의 묘다.

그때 나는 말로만 듣던 정신영의 묘소를 처음 보았다. 정신영 묘는 선영 초입에 있었다. 그 뒤로 아산 추도식은 한동안 창우동 묘소에서 거행되었다.

연산홍·자산홍 길을 지나면 너른 잔디밭이 나타나고 낡은 집 한 채가 보인다. 비가 올 경우 제사를 지내는 제실(祭室)이다. 아산의 묘역은 그 오른편으로 난 길을 따라 150미터쯤 올라가야 나온다. 모래가 깔린 길을 잣나무들의 사열을 받으며 걷는다. 착, 착, 착. 잣나무에서 뿜어내는 피톤치트 때문인가. 깊은 산속에 들어온 것처럼 기분이 뼛속까지 상쾌하다. 동생 정신영의 묘, 정몽구 회장 부인 이정화의 묘, 정몽헌의 묘를 지나쳤다.

묘소에 도착했다. 나는 취재에 앞서 아산 묘소에 참배했다. 이어 관리인의 안내를 받으며 차근차근 둘러보았다.

"河東鄭公周永 ·夫人原州邊氏 之墓."

묘는 부부 합장이 아닌 쌍묘를 썼다. 그 옆에 8남 1녀의 이름이 보인다.

쌍묘 뒤에 또 다른 쌍묘가 보인다. 빙 둘러 그쪽으로 가본다. 1946년 작고한 아버지 묘와 1952년 작고한 어머니 묘다. 이제 비로소 왜 하남시 창우동에 선영을 조성했는지 의문이 풀렸다. 과거 창우동 야산은 민둥산이나 다름없었다고 관리인이 설명한다.

묘역을 감싸고 있는 토성 뒤에는 주목과 잣나무가 둘러쳐져 있다. 띄엄띄엄 적송(赤松)이 보였다. 아산은 사시사철 푸르른 주목과 잣나무를 좋아해 생전에 틈날 때마다 선영에 와 잣나무와 주목을 심었다고 한다. 그는 지금 부모님과 함께, 부모님이 고향에서 맺어준 조강지처 곁에 잠들어 있다.

묘역에서 눈길을 끄는 것은 시인 구상의 시비였다.

"겨레의 뭇가슴에 그 웅지 그 경륜이 ─ 故 鄭周永 大人 영전에."

정주영은 원산 출신인 구상과 특별히 가까이 지냈다. 그가 처음 가

아산 1주기에 세워진
구상 시인의 시비

출한 곳도 원산이었고, 서울로 가출할 때도 두번 모두 원산에서 경원선 열차를 탔다. 구상의 시비는 1주기 추도식에 맞춰 세워졌지만 그날 현장을 취재했던 나의 머릿속에는 이 시비가 입력되지 않았다. 아마도, 워낙 많은 사람이 운집해 있었기 때문이리라.

나는 '아산 편'을 쓰면서 마지막 문장을 1996년 그가 노벨경제학상 후보자로 추천될 때의 공적사항을 쓸까 생각하고 있었다. "맨손으로 세계 굴지의 기업을 일으킨 주인공으로, 한국 경제의 부흥에 크게 이바지했다."

그런데 아산의 묘역에서 뜻밖에도 구상이 쓴 시비를 접하고는 마음이 바뀌었다. 같은 실향민으로 아산을 누구보다 잘 아는 구상만이 쓸 수 있는 시문(詩文)이기에.

하늘의 부르심을 어느 누가 피하랴만
천하를 경륜하신 그 웅지 떠올리니
겨레의 모든 가슴이 허전하기 그지없네.

촌부자(村夫子) 모습에다 시문을 즐기시어
우리같은 서생과도 한평생 우애지녀
영원의 그 동산에서 머지않아 반기리.

참고문헌

'기자 정신영과 인간 정주영 – 정신영 50주기에 읽어보는 편지', 《관훈저널》 2012년 여름호, 정진석

'박수근 탄생 100년', 딸 박인숙 인터뷰, 조성관, 주간조선

《나목》, 박완서 지음, 민음사

《백석을 찾아서 – 문학탐사저널리스트 정철훈의 백석기행》, 정철훈 지음, 삼인

《빨래터》, 이경자 지음, 문이당

《세상을 바꾼 7인의 자기혁신노트》, 송의달 지음, W미디어

《시인 백석 1 – 가난한 내가 사슴을 안고》, 송준 지음, 흰당나귀

《시인 백석 2 – 만인의 연인 쓸쓸한 영혼》, 송준 지음, 흰당나귀

《시인 백석 3 – 산골로 가자, 세상을 업고》, 송준 지음, 흰당나귀

《신경림의 시인을 찾아서》, 신경림 지음, 우리교육

《윤동주 평전》, 송우혜 지음, 서정시학

《여자의 말》, 이바라기 노리코 지음, 성혜경 옮김, 달아실

《이 땅에 태어나서》, 정주영 지음, 솔

《월북예술가 오래 잊혀진 그들》, 조영복 지음, 돌베개

《위대한 창업자들》, 고정일 지음, 조선뉴스프레스

《조선일보 사람들》, 조선일보사 사료연구실 지음, 랜덤하우스중앙

《착한 그림, 선한 화가 박수근》, 공주형 지음, 예경

《한국현대미술사》, 김윤수 지음, 한국일보사

《호암자전(湖巖自傳)》, 이병철 지음, 나남

찾아보기

작품명